U0087059

Picture Perfect Lighting

An Innovative Lighting System for Photographing People

超完美人像用光指南

© 2020 GOTOP Information, Inc. Authorized translation of the original English title: Picture Perfect Lighting © 2018 by Roberto Valenzuela, published by Rocky Nook, Inc. All images © Roberto Valenzuela unless otherwise noted.

獻辭

謹將本書獻給我美麗聰慧，同時也是我最好的朋友——我的太太 Kim。感謝妳與我認真討論每一章的內容，在撰寫本書的這兩年間，提供我許多無價的建議；也感謝妳為我準備活力與健康的食物，讓我的頭腦保持清晰，創意源源不絕。親愛的 Kim，我何其有幸與妳走入婚姻，讓生活充滿愛與支持，讓我永遠有前進的動力；我無時無刻都感謝上帝讓我們結為夫婦。

獻給我最棒的老媽。妳來到異鄉備受艱辛，克服重重困難，在語言完全不通的情況下，仍然成功拉拔四個孩子長大成人；妳勤奮努力，腳踏實地的工作，為孩子無私奉獻的精神，每天都鼓勵著我。我真的很愛妳！

紀念

紀念我們家備受寵愛的狗狗 Chochos。她在本書撰寫期間離開了我們。她是可愛的伴侶，在我們家十四年的期間，為我們帶來許多歡樂。我們真的很想念她！

致謝

首先要感謝的是所有幫助本書成真的所有人；感謝 Scott Cowlin 與 Ted Waitt 邀請我為 Rocky Nook 出版社撰寫本書，還不辭辛勞從聖塔芭芭拉飛到洛杉磯與我簽約。說真的，我何其有幸與全世界最棒的攝影圖書出版社一起合作；你們真的是很棒的朋友。

由衷感謝我家族所有人，謝謝你們的愛與支持，我的母親、大哥 Antonio、姊姊 Blanca，以及妹妹 Susana 與最近剛結婚，成為我妹夫的 Daniel Yu，感謝你們。同時也要感謝我的姊夫 Kent（他是鳳凰城大橋教會的牧師），謝謝你對我個人的聆聽與建言，也包括了我事業上的指引，對我而言，你是世界上最棒的牧師。我要感謝最棒的姪兒 Ethan，他也是攝影愛好者，還有我的小外甥 Caleb 以及可愛又優雅的芭蕾舞姪女 Ellie，我們一起拍了許多有趣的照片，這些都是我寶貴美好的回憶。

我也要感謝我的岳母大人 Christina：妳花了許多時間幫我仔細地校對本書每一章節，對此我無法以言語表達我的感謝之情！妳對本書的重視程度不亞於我自己；全世界的讀者在閱讀本書、享受愉快的閱讀體驗時，都要知道這精心呈現的內文架構全是仰賴妳的付出，真的很感謝妳！另外也要感謝岳父大人 Peter，你一直在幫助我。事實上，我的第一套 Photoshop 軟體就是你慷慨出讓給我的，這點燃了我對攝影的愛好，很幸運能夠與你成為一家人！還要特別感謝我嫂嫂和弟媳在我學習過程中的大力協助幫忙；Amy，Sarah 以及妳的先生 Neal 都在我開始拍照時充當過模特兒，你們的耐心讓我有許多機會來練習拍照，幫助還是攝影新手的我技巧能有所突破。也要感謝我四歲、活潑又好動的小外甥女 Alexandra，妳是測試新相機對焦速度的最佳對象；同時要感謝 Wendy Wong 一直以來對我事業與努力的支持。

也要對 ellixier 公司的朋友表達感謝之意，你們讓我有機會使用 set.a.light 3D 這套軟體，去製作出本書內虛擬攝影棚的示意圖。

這裡我要特別提到一位對我而言非常特別的人士，不幸的是，他最近不敵癌症病魔而離開我們了。在我生涯初期，Bill Hurter 一直對我有信心，他是攝影業界的重要推手，以不少優秀的著作教導幫助了全世界的攝影師；我很幸運能夠遇見並認識他，也永遠滿懷感激他帶給我的一切。

致 Arlene Evans：Arlene 和 Bill Hurter 一樣，在我的職涯中一直相信著我，感謝妳一直以來的鞭策；無論我身在何處，只要我站在講台上授課，心中都滿懷對妳的感激。

致 Dan Willens：謝謝你四年來對我的所有支持與鼓勵。

致全世界攝影業界的好朋友們：是你們讓我每一年都能獲得動力與激勵不斷向前進，這裡我要特別感謝以下幾位朋友（依姓氏字母順序排列），分別是：Rocco

Ancora、Roy Aschen、Ado Bader、Jared Bauman、Michele Celentano、Joe Cogliandro、Skip Cohen、Blair DeLaubenfels、Dina Douglas、Marian Duven、David Edmonson、Luke Edmonson、Dave Gallegher、Jerry Ghionis、Melissa Ghionis、Rob Greer、Jason Groupp、Scott Kelby、Colin King、Gary Kordan、Paul Neal、Maureen Neises、Collin Pierson、Ryan Schembri、Sara Todd、Justine Ungaro、Christy Webber、Lauren Wendle 以及 Tanya Wilson。

致我在 Canon USA 的好友們：Dan Neri，Len Musmeci 以及 Mike Larson，我很榮幸能得到你們的肯定，邀請我成為 Canon Explorers of Light 計劃的一份子，這真的是讓我的夢想成真！

關於作者

Roberto Valenzuela 是住在加州比佛利山的攝影師、Canon USA 極具聲望的 Canon Explorers of Light 計劃中被選入菁英組成的一員，對攝影師而言是極高的榮耀。

Roberto 發展出一套獨特的教學技巧，這是他在成為攝影師之前，從古典吉他演奏家與教學者的經驗中，發展出這一套具有相同練習流程的系統；他深信技巧與成就的核心，在於踏實的練習，而非依賴天分。他幾乎走遍了全世界各個角落，鼓勵攝影師去練習如何將攝影拆解成不同的部分，讓他們能夠清楚當下練習的目標，以自我訓練和持恆的決心，去熟練特定的部分。

Roberto 是歐洲、墨西哥、南美洲幾個大型攝影與印刷競賽，以及美國內華達州拉斯維加斯的國際婚禮人像攝影師協會（Wedding and Portrait Photographers International，WPPI）攝影大賽的主席與評審之一。

Roberto 也不定期為世界各地攝影學會舉辦私人的學習課程、研討會以及線上教學課程；他曾三度贏得國際性比賽的首獎，也曾被同行提名票選為全球十大最具影響力的攝影師與攝影教學者。他的第一本書《**Picture Perfect Pratice**》一上市就榮登婚攝類書籍暢銷排行榜的第一名，而第二本書《**Picture Perfect Posing**》（《超完美人像 Pose 指南》由碁峰資訊出版）也跟隨第一本作品的腳步，成為全球性的暢銷書。他的著作被翻譯成十幾種不同的語言，在世界各地的書店中都能看到他的著作擺在書架上。

除了攝影之外，Roberto 也喜愛操駕高性能無人直升機；他也是一名古典吉他手（雖然現在已稍微生疏了），熱愛網球運動，喜歡追求新的挑戰。

目錄

第 1 部份
打光的基礎 1

第 1 章
先想好如何打光，再來談風格 3

第 2 章
光的原理 9

第 3 章
光的五個關鍵性質 19

第 2 部份
條件光 47

第 4 章
條件光成因簡介 49

第 5 章
深入條件光十大形成因素 61

第 6 章
條件光分析的實務 77

第 3 部份
光線基準點測試以及輔助光 115

第 7 章
光線基準點測試 117

第 8 章

輔助光：反光板使用技巧　139

第 9 章

輔助光：擴散板使用技巧　161

第 4 部份
輔助光：閃光燈使用技巧 173

第 10 章
瞭解你手上閃光燈的重點能力與功能 175

第 11 章
閃光燈的快速上手練習 193

第 12 章

輔助光：使用閃光燈來增強現有的打光　　　　219

第 13 章

進階閃光燈使用技巧　　　　　　　　　　　241

第 5 部份
實現你的打光預想

275

第 14 章
將所有技巧組合起來

277

“我征服了光—

　　我停止了它的飛行！

—路易・達蓋爾（攝影術發明人）

前言

JERRY GHIONIS

我認識 Roberto 超過十年了，親眼看著他從一位低調的攝影宅，慢慢進化成為我們業界中最亮眼的人物；我和我的老婆 Melissa，與 Roberto 和他的太太 Kim 都是好朋友，住的地方也離他們位在加州比佛利山的家很近。由於我們同是攝影師與授課教師，所以彼此的生活很容易產生交集；平常我們就經常互相造訪對方的家，也許來一場乒乓球生死鬥，或是悠閒的庭院烤肉派對，然後閒聊著關於生活、愛情以及任何與攝影有關的話題。

也就是在這些閒談與交流之間，我認識到 Roberto 對學習新技巧擁有滿腔的熱情與執著；我說的熱情可不止侷限於攝影領域而已，而是對每一件事物皆是如此！人天生就是好奇心旺盛的動物，但只有少數人能夠只靠著好奇心的驅使，長時間認真學習新事物，而非只是一陣三分鐘熱度而已。千萬不要開玩笑對他說去挑戰什麼新事物，或是跟他打賭他一定做不到什麼事，因為他真的會去做，而且就在你幾乎忘了一開始對他下的挑戰書時，他已經成為該領域的專家了。

Roberto 是一名職業攝影師與授課教師，但這只是表象而已；我認為他其實是一名非常專業的學生，是生活的學生，對學習有永無止盡的熱愛與不懈的熱情，他就是喜歡享受學習的過程。每次去他家拜訪，他總是會興沖沖地向我展示他又學到了什麼新玩意，他與生俱來的不放棄精神，讓他獲得了行銷與經濟學的學位，也讓他曾經與美國總統會面，在滿廳的觀眾面前表演古典佛朗明哥吉他；當然還讓他成為了受人尊敬的攝影師與老師。即使人們並不清楚他生活中曾面對過多少的逆境，他成功的故事已經令人印象相當深刻了，如果你如這世上少數幾個人一樣，知道 Roberto 曾面臨過多大的困境，你就會知道他的成功是多麼不可思議！

我感到非常高興，也很榮幸能有機會為本書寫下前言，在 Roberto 的這第三本書中，他將要試著去征服具有相當挑戰性的打光主題。延續前兩本書：《Picture Perfect Pratice》以及《超完美人像 Pose 指南》的中心思想，Roberto 以他自己的方式，重新定義了攝影師該如何將打光問題拆解成為基本的光線性質與執行手法。在最近幾年，我也見證了 Roberto 身為作家的進化；在撰寫《Picture Perfect》系列叢書的過

程中，他經常遇到看似不可能的挑戰，也就是如何透過文字與書中的範例照片，來簡化理解或溝通攝影的主題。一旦你完成了一個章節，原本的迷惑會轉變成知的喜悅，這很像是偉大的系列電影，觀眾最不想看到的是在最後一部作品中出現令人失望的劇情爛尾；不過我可以向各位讀者保證，本書絕對讓你滿意！

《Picture Perfect》系列叢書為攝影書作者在教授特定主題時的新標杆，這裡我要借用 Roberto 在本書中常出現的一個他自創的名詞來形容：可以這麼說，本系列書建立了新的「攝影書基準點」；閱讀過本書後，沒有經驗的攝影師能夠學會擁有對打光的公式化基礎概念，開始穩固自己的事業，至於有經驗的攝影師們，更能夠藉由練習技巧，來擴展自身對打光的瞭解程度。

不知道 Roberto 特異獨行的性格是天生的，還是後天環境養成的，他可以同時搞笑又口若懸河，又可以同時表現得鬼靈精怪但卻又令人覺得可以信賴；只要他決定要戴上某一頂帽子，就算每個人都覺得那帽子怪異得可以，他仍然會自信地戴上它，與它融為一體。這就是我喜歡 Roberto 的地方，他對朋友永遠忠誠慷慨，熱情會感染給他人，大家都很喜歡與他在一起；多數人都會以金錢來衡量一個人是否富足，但有智慧的人，會以這個人擁有獨特經歷的多寡來判斷他的財富，以這樣的標準來看，Roberto 會是最富足的人，而我與我的太太 Melissa，也因為與他分享了許多這樣的經歷而變得更富足。

本書簡介

在寫這段文字時，我正坐在我最喜愛的飛機，空中巴士的 A380 機艙內，在前往羅馬尼亞與葡萄牙進行我最喜愛的教學工作旅途上。當飛機在四萬英呎高空進行為時十個小時的巡航中，我決定利用這獨特的祥和氛圍，為本書寫下簡介的內容。

本書《超完美人像用光指南》將會是《Picture Perfect》系列攝影書的最終章，我很感謝世界各地的眾多讀者們支持我的前二本書——《Picture Perfect Pratice》以及《超完美人像 Pose 指南》，使這兩本書獲得全球性的成功。在寫這段文字時，《Picture Perfect Pratice》仍然還高踞亞馬遜攝影類叢書榜的第一名；對於作者來說，最大的恭維莫過於知道，讀者們能從自己的作品中找到對他們有價值的內容，從裡頭提供的資訊獲益，進而有利於他們自己的工作。這兩書都被翻譯成十幾種不同的語言，在世界各地書店的書架上都找得到，因此我要感謝各位讀者們！

我相信這本書，將能夠為前兩本書劃下一個完美的句點。《Picture Perfect Pratice》是針對拍照時的構圖，以及如何善用拍照地點的主題；至於《超完美人像 Pose 指南》一書，主要是介紹一套全新的擺姿學習法，告訴各位在學習如何設計擺姿時，不要死記公式規則，應該要理解一套有 15 個要點的系統，讓你（攝影師）能夠注意到什麼樣的姿勢與肢體語言，能夠與觀眾產生共鳴。因此，我覺得應該是要再有一本討論打光的書，讓這些內容能夠完整。

打光是所有影像能夠化為真實的精髓，就像是攝影的 DNA，打光能夠讓看似普通的場景或人像照，變身成為特別又難以形容的漂亮作品。但對大部分的攝影師而言，這也是最常被誤解、最令人心力交瘁的主題；我能理解的，因為我就曾經是這樣的攝影師，和你們一樣時常感到迷惘。那時候我最常體會到的感覺，是一種排山倒海而來的挫折感，也就是當我看到別人拍的照片中，打光如詩般的美麗，漂亮到讓人屏息，可是心中卻是滿滿的疑惑：「我的老天鵝啊！他是怎麼辦到的？」、「要打這種效果的光，八成是幾百人的團隊才能搞定吧？」、「他到底用了哪些器材？我跟著買會不會需要賣腎？」、「他到底嗑了什麼，怎麼會有這麼棒的打光想法？」最後一個是我最愛問的問題：「是否有其他辦法可以讓我也能製作出這麼漂亮的打

光效果呢？」最後這個問題正是我撰寫本書的理由，也就是你要如何自己製作出世界級水準的打光；因為，這個問題的答案一直迴盪在我腦海裡：「可以的！」

我認為打光之所以普遍被認為是一道死亡關卡，有三個主要原因；首先，一般人都會教你用複雜到嚇人的方式來打光，要求要用一堆重裝備和複雜的設定，但老實說實在是沒必要；因為這麼教，完全無法讓你知道這些打光背後的緣由為何，而且還造成了一種錯誤的連結印象，以為花大錢打出來的光，就能拍到很棒的照片。

第二，打光的基礎是高度技術性的，充斥各種數學計算與科學知識，其中的關聯是，光線的性質事實上是基於科學原理，而科學原理讓打光易於理解；而光線永遠都是能夠加以預測的！現在，你應該學習的是在所需要的位置放入光線和陰影，而這正是為什麼打光其實是件能夠發揮創意又好玩的事；光線或許要遵守科學原理，但要把它放到哪個位置，卻是一種藝術的表現形式。

第三，我們已習慣依據所看到的情況來拍照，而不是依據看不到的部分；雖然使用自然光拍照是很棒的解決方式，但有太多的時候，自然光是幫不上忙的，這就是為什麼要深入閃燈和棚燈的世界裡，而且這時我們要能預見這種「人造」光線，會以何種方式來影響拍攝。畢竟，在按下快門觸發閃燈打光之前，我們是看不到它們的效果，也因為這個理由，有許多攝影師就乾脆自詡為「自然光攝影大師」，這真的是非常糟糕。

創作藝術時**不被**任何事限制住，那麼所獲得的回報將會無與倫比；知識就是力量，一旦掌握了閃燈或棚燈的用法，那麼其他人對於不同類型光線的好壞論斷，根本無法撼動你一分一毫。照片中無論是自然光或人工光源，它們彼此間**不應該**是相互敵對的競爭，光線就是光線，任何一種光線都是有效的，在你預想的漂亮照片中，它總會佔有一席之地。有時候自然光就是能夠讓你預想的畫面成真的最佳打光，而有時閃燈才是解決之道。說不定到了最後，你會需要同時使用兩種光線才能實現你的藝術表現，所以千萬不要自己設限只能使用自然光；我知道這是最容易的做法，但無論如何，自我設限仍然是很不合理的，而且也不有趣。限制自己只使用自然光，就像是只拿槌子就想蓋一幢房子，或是一道菜裡只使用一種調味料一樣；何不將所有需要的工具都備齊，然後創造出想要的東西呢？

驅使我寫本書最大的動力，是要破解這三種打光的爭論，為你提供使打光技巧持續進步的所有資訊；我要讓打光變得更容易，使它變成你不會害怕去使用、無法取代的工具。現今愈來愈多攝影師都把 Photoshop 也當成是一種攝影工具，為自己的照片增加所謂的「亮點」，但這原本應該是使用打光方式來達成的工作；現今並沒有任

何一套軟體能夠取代或重現原本該使用漂亮光線賦與作品的神奇效果，打光應該是攝影中創意與樂趣的來源，並非恐懼的根源，我希望你能夠親手打造出自己的照片作品，而本書想要做的，就是讓你能以光線為思考的首要目標，而非先想著怎麼在 Photoshop 裡後製處理。

為了能夠將原本複雜的攝影打光學習內容加以簡化，我將所有的光線區分為三種主要的類型，分別是條件光、輔助光以及可控制光。

條件光

這是基於你目前所在環境的條件下，一定會遇到的一種光線，而它的存在是無可避免的。基本上它就是所謂的環境光或自然光，不過為了更容易區分出差別，我使用了「條件光」這樣的名詞來指稱它，因為我不止要讓你把環境光假想為一個實物，更重要的是，我想讓你好好思考一下光線會有的行為、它會怎樣在環境四周的物體上來回反射。自然光通常在短時間內都會保持差不多相同的狀態，但是現場環境的條件是會隨不同的地點來改變，這就是「環境光」與「條件光」在定義上的差異。

當你於正午時分在城市裡拍照時，光線會是從上方強烈照射而下，然後從你周遭每個物體表面上彈開反射；畢竟環境中所有物體都是有表面的，而我們感興趣的是每一個物體的表面情況。物體表面上值得去注意察覺的五個主要因素是它的**紋理、顏色、形狀、材質**以及**大小**；這些物體表面的特性，是條件光與環境之間互動的主要決定性影響，而你該做的是能夠知道並辨識出當光線照射到物體表面時，光與表面之間的互動效果，所以一定要特別注意這五種不同的表面性質。

想要瞭解光線，聽起來似乎很複雜，但其實是很簡單的，真的要比喻的話，光線的性質就有如德語的文法一般，你只需知道文法的規則，而這規則是永遠不變，沒有任何例外的情況；同樣的，光線的規則也是一致不會改變的，我有時也會把條件光稱之為「策略光」。

輔助光

所謂的輔助光，是當條件光（或自然光）無法靠它自己來滿足我們需求時，需要加入場景中或加以調整改變的光線。舉例來說，假設是在戶外拍攝人像照片，但天空卻是多雲的狀況，那麼從多雲天空照射而來的擴散光線會是均勻但顯得平板，進而使得照片看起來無趣缺乏活力；此時你應該要加入輔助光，讓主角有直射照明效果，

為人像照作品刻劃出形狀與立體感。輔助光通常是利用反光板、擴散板、閃燈或棚燈、持續性光源、控光器材以及色膠片等等組合運用，去製作和調控出來的，基本上擁有上述七種工具，很容易就能解決條件光的問題，修改光線去符合你所期待的效果，所以我也把輔助光稱之為「解決問題的光」。

可控制光

所謂的可控制光，指的是主角身上的光線照明效果，是完全由攝影師來控制決定的，這些光線多是使用棚燈、閃燈和控光器材來製作；一般在棚拍的環境下就都是使用可控制光線。不過，即使是在戶外的拍攝場合，同樣可藉由相機的曝光設定，完全仰制環境光不會影響照片曝光的方式來達成；可控制光能夠依照攝影師的需求去增亮或減弱，所以我有時把可控制光稱之為「建構光」。

我自己在拍攝作業中，以及本書內的所有照片作品，全都是使用 Capture One Pro 做為主要的 RAW 格式照片檔的編修處理軟體，因為它的功能非常強大，能夠輕鬆處理所有的 RAW 檔影像；我也使用了 Chimera Lighting 公司的產品做為控光器材的選擇。想要在購買 Capture One Pro 軟體產品時獲得折扣，可以輸入使用以下的折扣碼「AMBVALENZUELA」。另外，Chimera 也在本書教學中所使用到的 Super Pro 全系列產品上，提供最高到七折的優惠，讀者們可以逕自上 chimeralighting.com 官方網站上選購，同時在結帳時輸入以下的折扣碼：「rvchimera」，即可用特價買到這些產品。

超完美打光參考表格

光的五個性質

角度性質

平方反比性質

大小性質

顏色性質

擴散性質

條件光十大形成因素

因素分析 1：光的來源與方向

因素分析 2：平坦的表面

因素分析 3：背景

因素分析 4：條件光的控光

因素分析 5：地表的性質

因素分析 6：地面與牆面上的影子

因素分析 7：陰影中出現的透射光區塊

因素分析 8：戶外的開放式建物結構

因素分析 9：光線強度的差異

因素分析 10：打光的參考基準

光線基準點測試

戶外大晴天情況下的光線基準點

ISO 值	100	100	100	100	100
光圈值	f/2	f/2.8	f/4	f/5.6	f/8
理想的快門速度值	1/2000	1/1000	1/500	1/250	1/125
可接受的快門速度值 （增減一級曝光）	1/1000 或 1/4000	1/500 或 1/2000	1/250 或 1/1000	1/125 或 1/500	1/60 或 1/250

陰天或開放陰影情況下的光線基準點

ISO 值	400	400	400	400	400
光圈值	f/2	f/2.8	f/4	f/5.6	f/8
理想的快門速度值	1/2000	1/1000	1/500	1/250	1/125
可接受的快門速度值 （增減一級曝光）	1/1000 或 1/4000	1/500 或 1/2000	1/250 或 1/1000	1/125 或 1/500	1/60 或 1/250

大晴天下室內的光線基準點

ISO 值	800	800	800	800	800
光圈值	f/2	f/2.8	f/4	f/5.6	f/8
理想的快門速度值	1/2000	1/1000	1/500	1/250	1/125
可接受的快門速度值 （增減一級曝光）	1/1000 或 1/4000	1/500 或 1/2000	1/250 或 1/1000	1/125 或 1/500	1/60 或 1/250

第 1 部份

打光的基礎

第1章

先想好如何打光，
再來談風格

我認為每一位人像攝影師，都應該能夠在腦海中預想如何打光，它的重要性遠勝於其他的考量，在按下快門鈕之前，一定要能夠預想要如何打光。對攝影師來說，打光是一種溝通的方式，因此，在藉由照片這樣的形式去傳遞你的想法之前，你得要先知道想要表達的內容為何。未經深思熟慮的人像照打光，猶如將一堆字彙隨意寫在紙上，完全無法建構出有意義的詞句，更別說是要拿這樣的內容與他人進行溝通，讀者們千萬不要落入這樣的處境之中！觀察光線與被拍攝主體間交互影響的情況，是攝影的樂趣之一，以不同方式來運用光線，我們可以把同一位主角拍得像是十個完全不同的人物；即使是樹葉這麼平凡的物體，我們也能讓它看起來令人驚豔！光線能改變所有一切事物，因此在拍照之前，一定要明確知道我們需要藉由打光來獲得什麼效果。這裡先來釐清預想如何打光以及打光風格兩者的不同點。

預想如何打光

為了利用光線與觀看照片的人進行交流、吸引他們注意力，身為攝影師的你，必需要能夠預想該如何打光。舉例來說，在拍攝年輕女性的人像照時，你或許會決定要把重點全部放在主角的嘴唇上，而不是她的臉蛋或是眼睛。在決定打光時，你可能會讓主角嘴唇照亮一些，同時盡可能突顯唇上的紋理與飽滿感；至於人物的眼睛，可能就刻意讓它隱沒在眼窩的陰影中，營造出神祕感，確保觀眾的注意力轉向主角的嘴唇而非眼睛。能夠在需要被打亮的位置加上打光，同時消除不想被照明處的光線，才稱得上是真的有在思考如何打光，你得要很熟悉主角身上的陰影會如何產生，以及會出現在哪個位置，同時也要能預測它會是柔和或生硬的陰影效果，判斷主角亮側與暗側之間的對比程度為何。記住一點，在人像攝影中，你刻意隱藏起來的部分，所傳達的訊息與顯露出來的部分是一樣多。

現今攝影師所擁有的一大優勢是數位相機的科技，它能讓我們在任何照明情況下都拍得到照片，即使現場環境光很糟亦是如此。相機廠商都很自豪自家相機的高 ISO 能力，對於攝影記者來說這一點尤其受用，方便他們拍攝戰地或街頭抗爭活動。不過對人像或婚禮攝影師來說，這樣的功能卻容易使人過於自信；因為有了高感光度拍攝能力後，攝影師可能開始懶得去思考如何提高主角身上照明的品質，結果就是造成了大量僅使用環境光來打光的攝影作品，只想靠著相機 ISO 調整來補足照明品質的不足。反之，如果能先預想如何打光，那麼環境光的使用僅只是一個起點而已，擁有這種想像力的攝影師，接下來會依據他心中所「看到」的情況來做布光的選擇，像是增加打光、減少照明、讓光線更擴散或集中，也就是窮盡一切的手法，讓他腦海裡預想的光線能化為真實的效果。

打光風格

所謂打光的風格，指的是一位攝影師作品中常出現的效果。舉例來說，你也許習慣使用窗戶照射的自然光拍攝人像照，因此認定這就是你的風格；不過，這就表示你以後只能在窗戶邊拍照嗎？也許有天你想要拍個好萊塢風格的打光作品，也就是與相機同軸的位置上設了一盞頂燈來打光；或者想要特別強調主角的眼睛部分，但是讓其他臉部特徵全都隱沒在漂亮的陰影中，製造出神祕感呢？另一種可能的情況是：客戶要求你去他家拍人像照，可是現場只有一扇小窗戶，更糟的是窗戶外還有樹木擋住了自然光，只有極少的光線照入室內。遇到這樣的情形，完全無關打光風格或個人喜好的問題，只是告訴你不該劃地自限，永遠只用特定模式來拍照，而一旦脫離了這種安全模式，就無法將想要表達的訊息傳遞出來，這就像是腳上銬上了腳鐐，

根本跑不快一般。維持打光風格的同時，也可以先預想如何打光，但是打光的預想不應該與風格綁在一起；如果窗戶自然光無法符合預想中人像打光的效果，你應該要能夠善用任何可幫助你達成目標的其他光源來取代。只要將自己從禁錮中解放出來，在預想打光時會開始變得更富有創意。

當我開始投入人像攝影領域時，常會把拍攝時間通通安排在日落前一至二個小時左右，因為這時候的光線會比較好掌握。這個時間點不會有粗糙生硬的陽光，隨便一個街角就找得到開闊的遮陰處，我只要專心在拍照上頭即可；另一個優點是，陽光此時也不會過於強烈，不會出現濃厚的投射陰影，簡直是攝影師夢想中的樂園！無論我與被拍攝者是擺成什麼樣的角度來拍照，光線都是柔和又容易預測的。沒有比這更棒的事了，就算偶爾出現陰影還是過於濃烈的情況，我只要改到附近另一處空曠的陰影處來作業就行了。我最喜歡的拍攝景物是高大的建物，當然是因為它能夠產生大範圍而且開闊的遮陰，正是我所需要的。

當拍攝完畢後，我會回到電腦前，將所有拍攝的照片載入，然後打開 Adobe Photoshop 軟體，略施一些神奇的處理，套用最近才剛買的 Photoshop 濾鏡效果等等，我很滿意這樣的情況。

在拍照的頭一年，我對於攝影的品味還不是很成熟，總以為只要選對了曝光，讓客戶在相機液晶螢幕上看起來漂亮，那麼我在打光上的責任就算完成了；對於攝影中打光的強大威力，完全沒有任何的概念。與一般人一樣，我覺得在接近黃昏時，擴散柔和的自然光下拍照，能省掉不少麻煩事，壓根沒想過要使用閃燈或任何形式的人工光源，反正我也不知道如何使用它們。我甚至直接告訴客戶，之所以選擇在日落前拍照，是因為我的「風格」就是如此，但實情則是，這是我當時唯一知道該如何使用的打光形式！

在攝影中光線的潛在能力

在我「專業攝影師」生涯前一兩年中的某個時間點，是在拍攝一場婚禮的時候吧！當時新娘在一間很小的準備室中準備妥當了，房裡只有一扇很小的窗戶，幾乎沒什麼自然光照射入內，當下我就慌了！可用的選項裡再也沒有柔和的日落前陽光，我有如身處在異國完全陌生的環境，不知如何是好。當時的我完全不知道原來攝影師應該要能判斷、控制、改變甚至是去製造出拍照用的光線，所以在那種情況下，我能做的就是大多數人也會做的：從各種可能的角度狂按快門，完全不管光線是否合適。由於手上的相機每秒能連拍三四張照片，我就善用了這個功能，瘋狂的繞著新娘子

拍照，各種擺姿和拍攝方向都用盡，你能想像到最奇怪的角度都拍了；新娘的頭不斷的擺動來趕上我的拍攝，有如看著一隻在她身邊狂繞圈圈的小狗似的。

光是那一小段時間裡，我就拍了快四百張的照片。隔天我懷著既興奮又……有點緊張的心情，把那場婚禮所拍的照片全都載入到電腦裡，開始捲動視窗顯示，想找到新娘子在準備室時所拍的那些照片段落；隨著我瀏覽幾百張完全不能用的照片，我的恐慌程度也隨著每按下一次鍵盤按鍵不斷的提升。忽然間，我的目光有如在黑夜中看到了燈塔，有一張照片就這樣跳了出來讓我注意到了，那張照片棒透了！讀者們可以參考**圖 1.1**。只有一張，在四百張照片裡就只有一張漂亮的照片！就在某一時刻我拍到了這張照片，又非常湊巧的剛好有許多元素都配合得恰到好處：從窗戶透射進來的微弱光線，以完美的角度照亮了新娘的臉龐，而這也只是由於她所擺的姿勢與光線之間，剛好有最佳的位置；在此同時，新娘臉上的表情剛好也有力而優雅。

我盡力克制住自己興奮的心情，冷靜下來後，終於瞭解到我之所以能拍到這樣的照片，不過是運氣好罷了，倚靠的不是我身為攝影師的技巧，我並沒有精心安排這種種的元素，純粹只是福大命大，好運罷了！我能夠回到當時，重現這張照片嗎？根本不可能！對啦！我是可以重覆相同的事再做一次，用連拍功能完全不假思索地繞著主角狂拍，有如瘋子一般，相信自己的八字真的夠重，能幸運地再拍到一次；謝謝！饒了我吧！我知道這麼漂亮的打光，其實包含了太多的不確定因素，當下我在內心做了決定，該是好好研究瞭解打光這件事，未來才能依賴自己的能力拍出好照片，而不是最新款相機的高速連拍功能！

圖 1.1 │相機設定值：ISO 800，光圈 f/1.2，快門 1/250

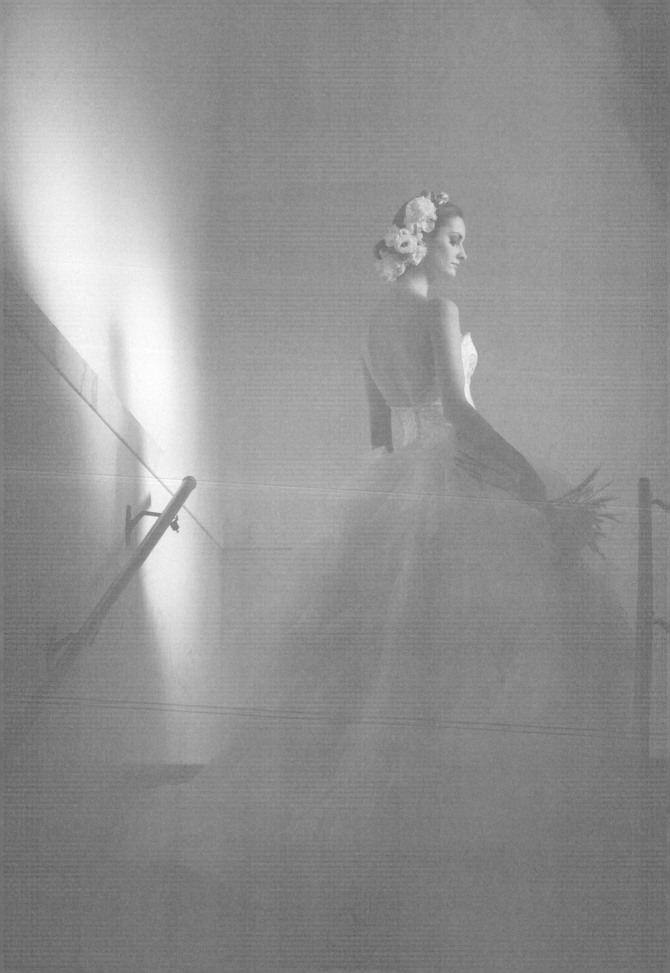

第 2 章

光的原理

为了培養預見打光的能力，你必須要了解一點，那就是所有光線的行為基本
上都是相同的，無論是太陽光、閃燈發出的光線，甚至是錄影時用的燈
光，通通都一樣，它們全都是電磁波輻射的一種能量表現，而這能量是以光子
形式向外散射開來。每一個光子都各自環繞攜帶著電磁場，以特定的頻率來波
動，當電磁場的波動頻率愈快，光子的能量就愈高；雖然我們看不到電磁場實
際運作的樣子，但是卻可以藉由顏色來看到波動頻率速度的效果。舉例來說，
紅色光線的波動頻率就比藍色光線的頻率要慢很多，這也表示紅色光所攜帶的
能量比藍色光要小。只要記住，環繞光子的電磁場波動頻率速度越快，光子的
能量就會越高。

肉眼如何分辨顏色

人類的眼睛能夠將不同能量的光線，辨識為不同的色彩，因此綠色、藍色、紅色、黃色和白色等等，基本上就只是每個光子上電磁場波動頻率的差別而已。當一群擁有不同頻率的光子打在物體的表面上，像是草莓時，草莓表皮會吸收紅色**以外**的所有波動頻率光線，只讓紅色頻率的光子反射回來，讓我們的眼睛與大腦看到它；當眼睛內視網膜從草莓外皮接收到這一特定頻率的波動，大腦就會告訴你該物體的表面是紅色的（冷知識插播：人類眼睛對於較暖色調的接收範圍，要比冷色調頻率要更廣）。

一旦物體表面把所有頻率的光都反射出來，完全不吸收某些頻率的話，人的大腦就會認為該物體外觀是白色的；相同的原理，如果大腦認為某個物體表面是黑色的，就表示它把所有頻率的光子通通吸收了，完全沒有反射光線到我們眼睛裡，這也就是為在相同的氣溫下，當我們身穿黑色衣物時，會感覺到比穿著白色衣服更溫暖一些，因為所有照射到布料表面各種顏色光線的能量，都被吸收掉，使得衣物溫度微增了一些。穿著白色衣服或是開著白色車子，感受會稍微涼爽一些，當然就是因為白色表面把所有色光的能量都反射出去，極少會吸收起來，使得表面的溫度摸起來更涼一點；另外，紅、綠和藍色是三原色光線，只要將這三色以不同的數量組合起來，就能夠製作出可見光譜中的所有色彩。知道了人類感受到色彩的原理後，在任何環境下拍攝不同物體或人物時，會比較容易去分析該使用何種拍攝技巧；更何況多知道一點科學背景知識，也不會對人畜有害！

所有光線的行為都是一樣的

所有的光線都要遵循物理原則，這是恆久不變的，不過，這對我們來說有什麼意義呢？這就是說，當光線從閃光燈打出來後，光線的所有行為與太陽或持續光源（例如錄影燈）所發出的光線都相同；你臥室裡檯燈發出的光，它的行為表現，也和這世界上最貴的棚燈發出的光線並無二致。對攝影師來說，最棒的心態改變，是發生在當他瞭解到**不應該**分別對待不同的光源，而且無論哪一種光源，都遵守相同物理原則的那一刻。

為了說明這一點，我們先來看看接下來這幾張照片；這幾張照片的照明方式都不同，使用的光源也不同，而光是看著照片，你根本猜不出哪張照片用的是哪一種光源、運用了什麼樣的打光方式，唯一能確定的，是每一張照片的打光都不一樣，而依照打光的表現，也傳遞了明確而清楚訊息。我用了什麼光源來拍照並不是重點，重點

在於我依照預期中的方式來布光，將光源擺在我想要位置上。視環境的不同，照片內的打光可能是微弱或強烈的，也可能是生硬、柔和或是方向性很明顯的等等；因此，與其去將就環境的限制，不如想著如何讓環境去配合你的需求！身為攝影師，你應該要能掌控一切。

圖 2.1 完全使用自然光來打光，不過房間內的情況算是相當的討喜，在主角 Dylan 正前方有一扇窗戶，而她背後則是一片白牆，由於陽光透射過窗戶玻璃時會被擴散開來，使得光線從不同的方向照射到主角身上，而不是單純直射的陽光。不過環境中最吸引到我注意的，是房間內照到 Dylan 臉上和頭飾花上頭那非常富戲劇感的打光；而主角背後也因為後方牆面將窗戶光線反射回到她身上，而有了漂亮的照明效果，如果現場沒有那一扇窗戶，我會拿出裝有柔光罩的外拍燈，去製作出類似的漂亮打光。

圖 2.2 的主角是 Laura 與 Kenzie，而現場的環境也非常適合用來拍攝美麗的人像照。不過這一回陽光不夠強，無法讓我獲得理想中的打光張力；當我在工作室內把這張照片展示給旁人看時，沒有人

圖 2.1

想得到照片裡兩位女主角身上的打光，居然有 70% 的亮度全都是來自於閃光燈，環境光大約只佔了 30% 左右。多數人都以為一旦使用了閃光燈，就會破壞了光線的柔和感，但這絕非事實，因為我讓閃燈打出來的光線，在行為上與陽光發出的光線完全相同；只要讓閃光燈去補亮陽光無法覆蓋的部分，就足夠讓我腦海中預想的打光效果成真了。注意看看人物的眼神光多麼動人，打光非常柔和，包覆性很好，同時又讓眼神閃閃發亮；如果我陷入了「只使用自然光」的無謂堅持中，這張照片就不可能拍得如此好看，因為現場環境光線就是不夠亮，無法獲得理想中的效果，我也許可以把相機的 ISO 設定一路拉高到 1600，讓原本不強的光拍起來也夠明亮，但就

圖 2.2

算這麼硬著頭皮做下去，也拍不到這麼好看的結果。或許你就是喜愛自然光的效果，但身為一名多才多藝、技術精湛的攝影師，是不應該自我設限，擁有愈多的武器在手，你就能做得更好。

圖 2.3 這張模特兒 Kiara 的時尚照片，使用了強力棚燈來打光，在拍攝時，太陽幾乎就位在我們正上方，使得主角投射在牆面上影子的形狀不怎麼理想，而且影子長度很短，盡管如此，卻還是讓我有了一些想法。我不再把陰影視為會干擾畫面的存在，反而是把它當作是作品的重心，想要讓影子能夠表現傳達的訊息，與主角 Kiara 以及那特殊造型頭飾所呈現的一樣多。為了達成這樣的預想效果，我在相機左方擺了一盞 1200 瓦的棚燈，對準主角的背打光，高度大約有兩公尺高。為了完全消除環境光的效果，將 ISO 值調到最低的程度，同時把快門速度拉高到 Phase One 相機的最大同步快門值，也就是 1/1600 秒；棚燈的出力一路轉動到極高的設定，這麼一來相機的

感光元件幾乎就只能捕捉到棚燈的照明，幾乎不會有陽光打光的效果。我的想法是要讓 Kiara 身形以及頭飾的投影形狀非常的清楚，在視覺上給人和模特兒本身有一樣的強烈感受；在這樣的情況下，普通離機閃光燈的出力完全不夠用。不過在拍攝這張照片時，我覺得最妙的一點是，稍早前直接以生硬陽光所拍的效果，其實與最終完成影像沒什麼差別，只除了影子太短，位置也不對而已；所以 1200 瓦棚燈只是拿來取代陽光的角色，讓我能夠自由地選擇將影子投射在預想的地方。是太陽給了我靈感，但完成工作所靠的卻是棚燈。

圖 2.3

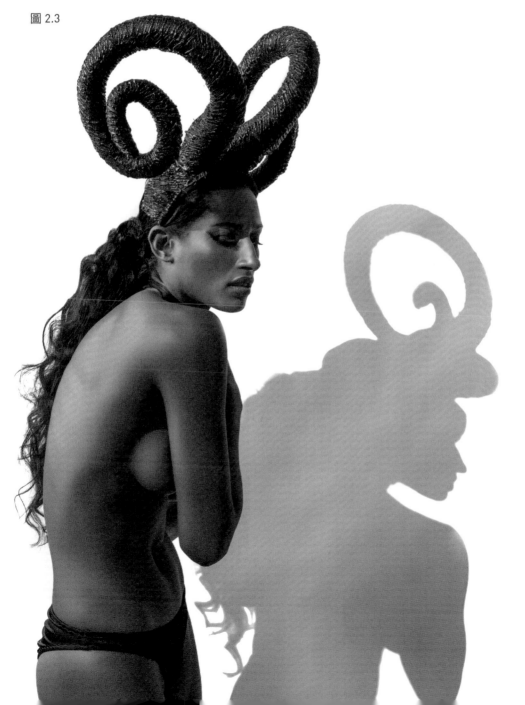

圖 **2.4** 是在洛杉磯一場婚禮上所拍攝的，當時我目光立刻被宴會場外通道兩旁成千朵粉紅花瓣所吸引，不過問題在於現場陽光的照明，似乎無法突顯出花朵的美麗與色彩，因此我想到了，何不替花瓣打個背光呢？請我的助理拿著外拍閃燈站在新人前方約三公尺處，然後將閃燈燈頭焦距拉開到最廣的程度，這樣才有辦法讓閃燈光線涵蓋到通道兩側的範圍。這一次我預想中的打光，是要善用花瓣半透明的特性，讓光線穿透，使它們看起來像是閃耀著光芒，如此一來花朵的色彩與形狀就會更顯眼，也能讓照片看起來更活潑生動！如果我只依賴當下的環境光，在拍攝照片的那個時間點，是不可能製作出這般效果的；在不使用閃燈的情況下，我可能得要再多等六個小時，等太陽移動到剛好能從花朵背後照射的角度，才有辦法拍出相同的效果，因此在當下使用打光設備是最佳的選擇了。

圖 2.4

圖 **2.5** 這張訂婚照片，是在德州加維斯敦一間飯店的黑暗舞廳中拍攝的。我的構想是要拍出好萊塢老電影風格的場景，有著濃濃的戲劇感，與正常環境下的氣氛非常不一樣。拍攝時我僅有幾分鐘的時間可以作業，再拖久一點，客人就要陸續進入舞廳內了；由於舞廳內原本就很黑暗，所以也不需要動用到強力閃燈去壓過環境光的亮度，而是使用了兩盞持續燈光源（也就是錄影用的燈）。持續型光源能夠讓我立刻看到打光的效果，讓我能夠準確的架設位置，投射出我所需的完美陰影；假如是使用離機閃燈的話，光線很容易就逸射到預期以外的位置，這麼一來我又會需要額外的控光裝備去限制閃燈的光束。因此，使用像是 LED 這樣的持續光源，才是最適合這類型拍攝工作所需。

圖 2.5

至於拍攝**圖 2.6** 這張作品時，打光的想法就相對簡單得多，我只是想讓人像照片看起來利落分明又好看，同時又要特別突顯出主角的嘴唇。一般漂亮的人像照打光，會讓主角臉部兩側光線稍嫌平板，無法呈現出我想要的利落分明感，所以我拿了一支 Profoto 棚燈放在相機左側，裝上中型燈罩來稍微柔化打光；然後請我的一位學生拿著一塊非常小的反光板，將反射光對準主角的嘴唇，去打亮主角陰影側，來突顯出嘴唇的部分。為了實現預想中的打光效果，我動用了棚燈以及反光板，如果完全不使用反光板，那麼主角陰暗處的嘴唇會顯得更暗一些，這就違背了突顯嘴唇影像的主要目標。

以上這些照片，示範了如何運用不同光源與技巧，去實現預想中打光效果，這些範例都有著漂亮的打光，呈現了明確的訊息，無論是時尚照、婚禮照或是人像照，在打光這一部分全都在我的掌控之中，而不是無法控制的因素。千萬不要被環境光牽著鼻子走，失去對作品的主控權，一旦受限於環境光無法動彈，你就無法去享受攝影中最具樂趣的部分：打光。本書稍後幾章裡，還會對這幾張範例照的拍攝細節，做更加詳細的介紹。

圖 2.6

第3章

光的五個關鍵性質

本書裡的每一章都很重要,而且彼此緊密相關,但我認為這一章是最重要的,本書內容常常會回頭參考這一章內所說的內容,以協助釐清一些打光的觀念。我知道許多攝影師都很抗拒深究與技術性相關的知識,不過如果對於光的情質不夠瞭解,那麼本書剩下的內容對你而言就沒什麼意義了。只要擁有光線背後的科學知識,知道光是受何種原理來控制的,就能夠預測光線的行為,在拍照時候去控制光線,如此一來,創意就不會受限了。

在我的攝影職涯的早年，真的很認真花了不少時間去研究光線，不過卻發現如果科學知識鑽研得太深入，自己反而會陷入迷網，而且也有太多與職業攝影無關的細節。本書的一個重要目標，是要說明光的性質，而且是以我幾年前在自學時，希望有人能為我解說的方式來進行；我想要輕鬆地瞭解打光，而且要很實用，不需要太多的物理或數學知識才能弄得懂。這裡我希望能夠幫助你在瞭解這部分主題時，能夠有比我當年更好的體驗，而且在這一章裡就能對它有充足的理解；因此希望你可以緊緊跟上這裡要說的所有概念。如果要更深入探討光線背後的物體和數學原理，市面上也有不少相關的書籍可以提供更技術性的說明。

一開始我們先用最簡單的方式，來討論光的五個關鍵性質，這是要瞭解與控制光線時所必備的知識；我這裡給它們定義一個比較精簡的名詞，而列出的順序則完全與它們的重要性無關，只不過是以出現在書中的說明次序排列，這一點還請讀者特別注意。以下就是光的五大關鍵性質：

- **角度性質**：光的入射角度＝光的反射角度
- **平方反比性質**：光的平方反比定律
- **大小性質**：光源的相對大小
- **顏色性質**：光色
- **擴散性質**：光線從任何物體表面反射後的行為是否容易預測的程度

角度性質

光線的入射角度會等於反射角度。讓我更進一步的解釋。

光線的行為很容易預測，這算是好消息，而光線的角度性質則讓我們能夠預知光線在不同的表面反射時，會發生什麼樣的事。無論光線從太陽光或閃燈發出的，它永遠都會以完美筆直的路徑向前走，直到撞擊到物體表面；接下來光線會從表面反射，然後同樣以筆直的路徑繼續旅行下去。如果物體表面愈平滑，光線從上頭的反射行為就愈容易預測，對攝影師來說，當他們要讓閃燈打出來的光線打在牆面或天花板，進行反射或跳燈為人物打光時，知道這一點就非常重要了。另外，使用反光板將陽光反射回去打亮主角時，只要知道光的此一性質，也會使操作上更為順手。每當你要試著讓光線反射，或是要預測某些表面會如何反射光線時，就是在與光的角度性質打交道。

理論：以最基本的水平面為例，當光線以某個角度撞擊到該平滑表面時，光線會反射離開表面，而且離開時的角度與進入時的角度完全一致；光線撞擊表面的角度就稱為「入射角」，而離開表面的角度則稱為「反射角」。

實例：從圖 **3.1** 裡可以清楚看到，光線從棚燈打出來後，撞擊到平滑的牆面，接著就反射遠離牆壁，再去照射到主角身上；注意到入射光線與壁面之間夾了一個角度，我把它標示為「i」，而它剛好就等於光線反射後與壁面間所夾的角度，也就是標示為「r」的夾角，因此這裡的等式很簡單，就是「角度 i ＝角度 r」。

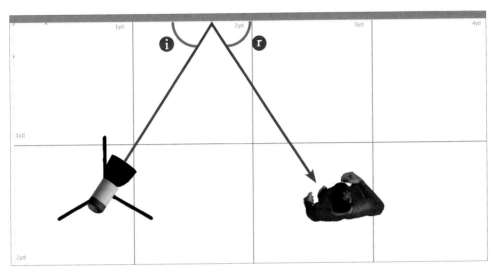

圖 3.1

應用：知道了「入射角＝反射角」此一原理後，你或許開始舉手提問：「我為何需要知道這件事？這跟我拍照時有什麼關聯呢？」先回頭來看看圖 3.1，只要應用這一原理，我們就能讓主角站在反射角的直進路線上，讓燈光從牆面上反射後的光線，以最大的強度去打亮主角。接著再來看看圖 **3.2**，假設這時攝影師完全不知道光的角度性質，因此在布光時，攝影師讓燈光對準牆面的角度，讓大部分的反射光全都錯過了主角的站位，這樣拍出來的結果會出乎這名攝影師的意料，因為他以為只要把光線打在主角面前的牆上，就能使主角身上的打光夠亮，但事實卻並非如此；的確會有部分的反射光到達了主角身上，但大部分的光線都從主角身邊掠過，沒照到任何東西，這使得主角比想像中顯得更暗。此時，這位攝影師也許會想說，那就增強閃燈的強度，應該就能彌補主角打光的不足吧！可是結果仍然沒有改善，大部分的光線依然沒能照到主角，我們的攝影師只能原地不斷抓著頭髮，搞不懂發生了什麼事，卻完全不知道，其實他只要把燈頭朝向正確的角度，問題就解決了！這位懵懂的攝影師只能度過悲慘的一天！

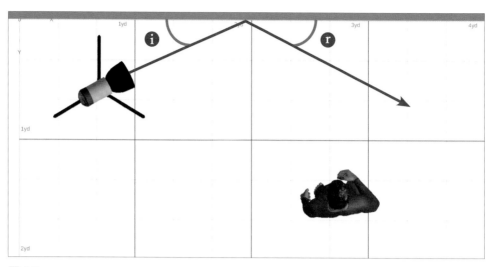

圖 3.2

只要知道角度性質，使用閃燈或棚燈的效率就能提高，只要能夠抓到最佳的入射角／反射角，就能使主角身上接收到最多的光線。

這當然也衍生出了此性質的另一種運用手段，當我們想要消除某些物體上討厭的反光現象，例如主角的眼鏡會反射閃燈光源的問題；之所以出現干擾視覺的反光，只是因為光源與眼鏡的玻璃鏡片表面夾角所導致，如圖 **3.3** 所示。

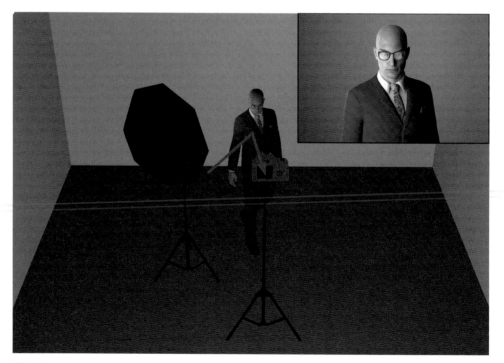

圖 3.3

在這個示意範例中，光源擺位與主角之間的相對角度，使得光線以特定入射角打在眼鏡上，由於接下來光線會從鏡片表面以相同的反射角反射出來，如果相機就剛好位在反射角所指向的路徑上，照片內主角眼鏡就會出現閃燈強烈的反射光。

要解決這種問題，就得要改變光源與主角眼鏡之間的入射角關係，讓光線反射後剛好能完全避開相機所在的位置。看看**圖3.4**這個簡單的修正方式，只要把光源位置放在比主角頭頂還高的位置，光線會變成從眼鏡上方進行反射；這樣一來入射角度改變了，使得反射光改成朝向地面方向而去，完全避開了相機的鏡頭。你可以看到示意圖中，只要不出現眼鏡的反光，主角的臉部是不是就清楚多了？

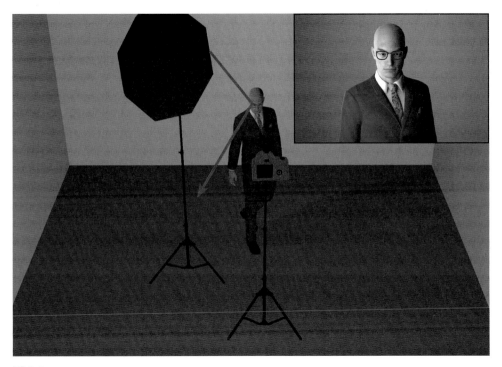

圖 3.4

當閃燈或棚燈朝著窗戶、鏡子、人物的眼鏡或是任何會反光的物體上打光時，切記一定要考慮到光線打在反光表面的角度，然後讓相機避開反射角度的路徑上。要知道相機是否剛好就位在反射光的路徑上很簡單，只要在反光物表面上能直接看到光源（閃燈、棚燈或窗戶光等等），那就對了。參考**圖3.5**與**3.6**兩張範例照，在圖3.5裡，可以看到桌面反射了窗戶光，不過只要改變一下相機的位置，原本的反光就變得不明顯了。

圖 3.5

圖 3.6

平方反比性質

這個性質真正的名稱叫做「光的平方反比定律」，如果你和我一樣是普通老百姓，相信你也會同意這個平方反比性質是最不容易搞懂、聽起來也最嚇人的玩意。當我一開始研究這個性質時，好奇心讓我忍不住鑽研起它裡頭所用到的數學；老實說我數學還算可以，但是要在排山倒海的拍照壓力下還去仔細計算，實在是不切實際。我看了不少影片、閱讀了許多文章，還鉅細靡遺地搜尋任何有關攝影打光的資料，只為了能夠完全理解為何這個性質如此重要，而且為什麼大家都要把它解釋得很複雜；說真的，我找到的這些資料對於光線平方反比定律的解釋都沒錯，不過在本書裡，我要換個角度，試著用比較視覺的方式，而非數學的手段來加以詮釋，這樣子你應該就能看到平方反比定律實際上的效果。我是希望讀者們能以更為直覺的方式來理解此一定律，而不是讓你一聽到這個名詞，就忍不住想拿起計算機敲打一番。從這樣的觀點來看平方反比定律的話，它其實也沒那麼複雜。

要讓這聽來嚇人的性質比較易於理解，基本上你該知道的是，平方反比定律對於我們攝影師來說，只要知道這兩個重點，你就畢業了！這兩個重點是：

- 任何光源發出的光線，它照射到物體上強度的衰減變化，可以由平方反比定律來描述；無論是閃燈、窗戶光、室內燈或是錄影用的燈光都一樣，只要是光線，不管它的來源為何，它的強度變化特性都是相同的。

- 平方反比定律可以讓我們知道光照區中光度衰減的速度有多快，而衰減的速度，是和光源與被照明物之間的距離有直接的關係；也就是由明到暗之間的變化速度快慢，都是由平方反比定律所決定的。

接著讓我們更詳細討論兩個部分：光線強度與亮度衰減。

光線強度

有兩種方式來解釋光線強度：數學公式以及數值列表，以下就是兩種方式的範例。

數學公式

$$光線強度 = \frac{1}{距離^2}$$

數值列表

光源與目標物的距離	1（起始點）	2	3	4	5	6	7	8	9	10
目標物所受光照強度	1（全部光量）	1/4	1/9	1/16	1/25	1/36	1/49	1/64	1/81	1/100
目標物所受光照強度百分比	100%（全部光量）	25%	11%	6%	4%	3%	2%	2%	1%	1%

請注意：綠色數字為起始點，距離的單位可以是公尺、公分或是英吋、英呎，只要表中所有測量數值都是相同單位即可；紅色數字標示該距離為兩倍時的位置。

寫出數值列表

在起始點（距離 1）時，物體從光源接收的光線強度以 100% 為基準，當距離從 1 變成為 2 時，距離長度是加倍的，而物體所接收的光強度為原本距離的 1/4，也就是 25%；當距離再次加倍，從 2 變成為 4 時，物體所接收的光強度為前一個距離下的 1/16，也就是 6%。如果重覆加倍距離，從 4 變成為 8 時，物體所接收的光強度為前一個距離下的 1/64，也就是 2%，如此一直重覆下去……。

表中最重要的一點是，當光源與被照物之間的距離很近時，光照強度隨著距離拉長而下降的幅度非常巨大，從 100% 直接掉到了只剩 25%；不過如果再拉開被照物的距離，光照強度的下降變化就會漸漸趨緩。以距離值 6 為例，此時被照物接收到 3% 的光線，而將距離再拉開到 7 時，接收到的光線是 2%，也就是從距離 6 移動到距離 7 時，只減損了 1% 的光照量，但是從距離 1 拉到距離 2，減損的光照量卻是 75%；這個重點對於你的拍攝工作，以及如何為主角安排打光上，有很重要的意義。

圖示化的說明

接下來我們要以圖示方式來說明光的平方反比定律，會如何影響到主角身上的照明亮度。來看看以下幾張示意圖，示意圖中所有東西都保持一致，以避免任何的混淆，四張圖中的相機設定也都一樣；圖中的光源是閃光燈，在手動模式下以全輸出來打光，不過閃光燈也可以換成是攝影棚燈、錄影燈或者窗戶光，光源的形式不是重點。這幾張圖裡唯一改變的，就只有光源到被拍攝主角之間的距離而已，每一張圖中的光源－主角距離，都比前一張圖裡的距離要加倍；在第一張圖中，光源離主角只有一英呎遠，而這個距離就是我們的基準點。

在**圖 3.7** 裡，被拍攝主角身上接收了由手動模式閃燈打出的全出力打光，由於光會朝所有方向散射，所以隨著光線的行走，照明範圍會散得越來越開；不過在這個例子裡，由於主角實在離燈光太近了（只有一英呎），所以大部分的光線都是直接照到了她的臉部。由於光線沒有太多空間散射開來，因此全都集中在主角的臉部，結果就是完全過曝的人像照；光線甚至也沒什麼機會打到主角身上的紅色上衣，所以可以看到衣服完全是處在黑暗之中。你當然可以藉由調整相機與閃燈的設定，拍出有適當曝光效果的照片，不過由於這裡只是做一個示範，要讓你看看當主角與光源的距離加倍之後，光照強度的減弱速度有多快。

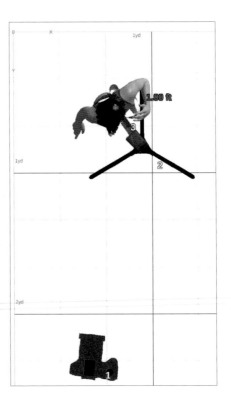

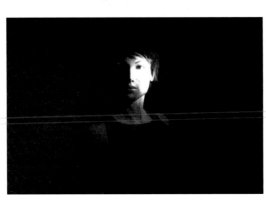

圖 3.7

在**圖 3.8** 裡，將距離拉開為原來的兩倍，也就是 2 英呎，其他所有的設定都未改變，只有光源變遠一些而已，這時可以看到畫面左方主角臉部的部分細節出現了。依據前述的表格，當你第一次將距離從基準點加倍拉開時，主角身上的照明會從 100% 下降到只剩 25% 而已，雖然示意圖只是用電腦模擬的情境，不過程式一樣會把光線的平方反比定律計算考慮進去，所以主角身上的照明也只有原本的 25% 亮度。

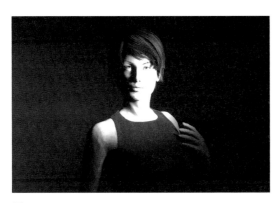

圖 3.8

我們在**圖 3.9** 裡，把距離再進一步的倍增，一開始的距離是 1 英呎（接收了 100% 的光量），然後加倍距離為 2 英呎（接收 25% 光量），緊接著我們再讓距離加倍，成為了 4 英呎，此時主角身上的光量只剩下一開始的 6% 而已；同樣的，這幾張圖裡所有的設定都未做更動，唯一改變的就只有主角與光源的距離而已。

來到了**圖 3.10**，我們再把前次的距離加倍，來到了 8 英呎，在這個距離下，主角身上的受光只有一開始的 2% 而已，也難怪主角現在拍起來是曝光不足了。

圖 3.9

圖 3.10

光照區的光度衰減

前一節我們討論了光線的平方反比定律，知道光源與被拍攝主角之間的距離改變，會如何改變主角所受的照明強度；接下來我們要討論光線的平方反比定律，會如何影響光照範圍中，從最亮處到最暗處的變化情形，也就是亮度從照明中心處向外變暗的速度此一性質。

你是否有過這樣的經驗：你想使用漂亮的窗戶光替主角打光，但卻發現主角只有一側臉龐有好看的照明，另一側卻全黑掉了？如果有過這樣的經歷，那就是遇到了光線平方反比定律中，所謂的光照區光度衰減情形了。先看看接下來兩張男性主角的肖像照，這兩張照片都是相機直出的，在同一個房間裡只相隔幾秒鐘拍下的，但是看起來卻截然不同。在**圖 3.11** 裡，主角臉上的照明，從最亮到最暗處的變化是漸進的，這是因為主角是站在離窗戶較遠處，也就是離主要光源較遠的地方；當亮度衰減是漸進式變化時，由於背景此時所受到的照明亮度，與主角臉上亮度是差不多的，因此在相同曝光值下，背景與主角都能夠拍得差不多一樣亮；主角臉部當然會更亮一些，但不會相差太多。

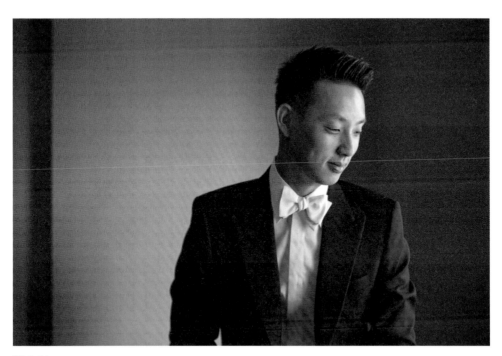

圖 3.11

將圖 3.11 與圖 3.12 比較一下，我不過是讓主角站得離窗戶很近，你會看到從最亮到最暗處之間的亮度衰減變化變得很劇烈，甚至連主角的左眼都看不太到了；此時照度的衰減速度非常快。如同稍早我解釋過的，一旦衰減速度夠快，背景就幾乎拍不出來了，而由於主角一側臉部接收了大部分的光線，讓相機的快門速度變快，或者是光圈收得很小，以便能讓亮處影像的曝光正確，也讓畫面中其他部分都落入黑暗之中。

當你想要讓某些會干擾到視線的物體從照片中消失，卻又不想辛苦動手搬動物品時，這種效果是不錯的方法，只要訴諸平方反比定律，沒有你搬不動的東西！玩笑話先放一邊，當我拍照時畫面中出現了討厭的物體，卻又完全無法將它移走時，我

圖 3.12

就會使用此一技巧，讓干擾畫面的東西消失掉。雖然在先前的示意圖中是以閃光燈當作光源，但要記住最重要的一點，那就是光的性質都是相同的，無論光源是閃光燈、棚燈、錄影燈或窗戶光，道理都是相同的。

稍早前我說過了，光線的平方反比定律牽涉到許多的數學，計算也稍微複雜，因此我自己學習的方法，是只針對攝影師應該知道的重點，讓我能夠拍出好看的照片，同時瞭解此定律對於在決定打光時有何影響。我也比較偏愛使用視覺化的圖像方式去說明這個觀念，畢竟攝影師們都是一群很看重視覺的人；我希望本章的內容都能夠讓讀者們易於理解，如果想要進一步鑽研其中深入的數學細節，網路上有大量的資訊，而許多相關書籍也都有技術性的討論可供你細細品嚐。

圖 3.13

要以視覺化方式來瞭解為何當主角離光源很近時，光照區的光度衰減如此快速，我們來瞧瞧**圖 3.13**。基本上這同樣是與主角所受打光強度有關，也就是先前曾討論解釋過的平方反比定律；還記得在列表中，當主角就站在光源旁時，主角所接收的光量幾乎是 100%（當然是以單一光源的情況而論），在這麼近的距離下，光線會以最大的強度去打亮主角。當閃燈打出閃光後，光線會從閃光燈頭開始向外散射開，如同圖內的黃色標示，你可以看到當主角臉部很靠近閃光燈時，光線沒什麼足夠的空間向外擴散，所以無法穿過主角頭部的距離，因此讓大部分光線都打在臉上了。因此，如果相機此時以主角臉上最亮處來做曝光設定，以這個例子來說，會是 ISO 100、快門 1/250 秒，光圈 f/18，這真的很亮！瞧瞧設定裡的光圈值一路縮小到 f/18，才能夠控制適量的光線進入相機裡；在這麼小的設定值，光圈開孔基本上就只剩一個小洞而已，把大部分光線都阻擋在外，這麼一來，任何比主角臉上光線更弱的反射光，拍起來就會很接近全黑的效果，小光圈是無法把微弱的光線紀錄下來的。

拍攝的結果就如同**圖 3.14**，注意到在示意圖中，主角臉部的一側微微轉向光源，也就是位在光源直射路徑上，因此部分光線還是照射到了臉部較暗的一邊。由於光線只會直線前進，它不會走彎曲的路線，或不受控制的跑到其他路線上，直到撞擊其他物體表面為止。那麼背景部分又如何呢？這時候背景是什麼顏色的已不重要，無論它原本是灰色、紅色或藍色，只要光線無法照到背景上，它拍起來就是一片黑而已。這種無論背景是什麼顏色，都能讓它變成黑色的技巧，對於攝影工作非常有用。

圖 3.14

接下來我們把光源擺得離主角稍遠一些，當閃燈打光時，光線比較有足夠的空間向外擴散，如圖 **3.15** 裡的黃色標示，當光線擴散時，部分光線照亮了主角的臉部，有些則掠過了主角，開始照到了背景；如果再仔細一點觀察，可以發現此時主角身上的毛衣看得比較清楚，背景也變亮了一些。由於照射到主角身上的光線減少，因此很自然地讓他顯得比之前暗一點，為了補足這樣的改變，曝光設定也要加以調整；為了讓大部分設定保持一致，我們這裡只調整了光圈值，在這個例子中，設定值為ISO 100、快門 1/250 秒、光圈為 f/6.3。光圈值從前一個範例（圖 3.14）的 f/18 一下子降到 f/6.3，以便能補償主角身上所受照明強度的大幅減弱。

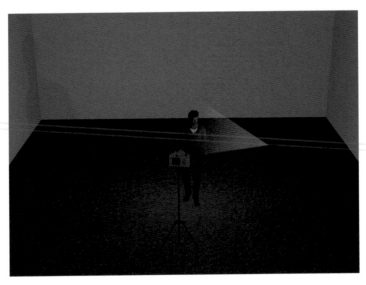

圖 3.15

到了**圖 3.16**，閃光燈擺得更遠一些，事實上這時候閃燈的位置已經離主角有 10 英呎了，這個例子清楚呈現出光線散布得多遠，幾乎完全照到了整個場景，有些光線照到了主角，其他的則是從主角身旁掠過，照亮了房間的其他部分；而這些光線照射到房間牆壁時，光線還會到處反射，使得整個房間都亮得更均勻了；這種情況下所拍出的效果如**圖 3.17** 所示。

接下來的情況你應該也猜到了，由於現在直接照亮主角的光線更少了，我們得要再次補償所流失的亮度，如果沿用前一次的相機設定，主角應該會拍得很暗。現在相機的設定值為 ISO 100、快門 1/250 秒、光圈為 f/2.2，此時光圈從 f/6.3 直接拉大到 f/2.2，這樣才有足夠的光線能進入相機內，使主角臉部有正確的曝光。

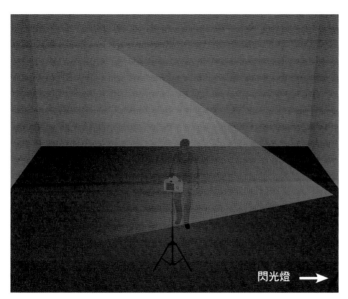

閃光燈　➡

圖 3.16

圖 3.17

大小性質

攝影師大多都很愛逛相機店（或相機網路商店），無止盡地看一大堆打光與控光設備；講到控光設備就精采了，有各種形狀、大小和價格，上回在我常去的地方相機店裡，親眼看到 Broncolor 那無與倫比的 Para 330 反光罩，猜猜看價格多少？一萬二千美金！哇 X ！這反光罩的直徑比我還高，而我可是有一百八十公分！這時就浮現一個有趣的問題了：「怎麼會有人需要這種怪獸？」

大部分的人都認為，碩大即是美，而在攝影領域裡，設備的大小取決於你要拍的是什麼東西；在購買控光器材時，首先要考慮的是在燈光前面要擺的是什麼內容，重點在於被拍攝主體與光源之間的**相對**大小關係。舉例來說，拍攝特寫照或人像照時，

攝影師很愛使用窗戶光，因為這種光線柔和又漂亮；而窗戶光之所以柔和，是因為窗戶面積比主角的頭部要大上許多。正常成年人的頭部高度大約是 20 至 25 公分左右，因此拍攝特寫照時，想要有柔和的光線，窗戶就要比正常頭部尺寸上很多，下面就是幾點你需要瞭解的主要概念。

柔和光線：當光源尺寸相對於被拍攝主體明顯大上許多時，就會有以下的結果：

- 陰影邊緣處是漸變柔和的

- 對比變低

- 反光亮部較會擴散

硬質光源：當然了，如果光源尺寸相對於被拍攝主體顯得較小，會有以下的結果：

- 銳利而生硬的陰影邊緣

- 對比變高

- 反光亮部的亮度提高

所以，原因都是在尺寸的問題上，而且不是指光源的實際大小；假設你帶了一個一百二十公分的大型柔光罩，但拍攝主體卻是一頭成年的大象，和柔光罩相比之下，被拍攝主角當然是大了不少，相對來說你的「大」柔光罩就顯得迷你了。這種條件下你只會得到硬質光源的打光效果，畢竟對大象來說，光源看起來就像小玩具。

反過來說，相同的道理也可以套用在小型拍攝物上，像是瓢蟲。我們一般的認知都會覺得沒有加裝控光裝備的裸燈小閃燈，是很小的光源，如果拍攝對象是人物，那麼的確如此；不過如果要拍攝的是隻小瓢蟲，那麼和小蟲子的身形比起來，閃燈燈頭可算是無比巨大的光源。直接拿裸燈閃光燈去拍攝瓢蟲的話，會得到柔光效果，陰影邊緣會非常柔和，甚至無法分辨出亮部與陰影的交界處在哪裡。當陰影邊界很平順地漸變時，就可稱之為柔和的打光；反之，如果邊界明顯清晰，那就算是硬質打光了。注意，我這裡指的是陰影的邊界效果，可不是指陰影本身的濃淡，來決定光線是柔或硬。

圖示化的說明

接下來我以球體來示範在不同的光源尺寸—主體大小關係時，陰影與亮部的呈現差異。之所以使用球體而不是假人物模型，是因為球體上沒有任何五官特徵，不會阻擋光線的行進，以簡化這裡要呈現的陰影邊緣效果；只要先以球體示範，清楚搞懂這裡要說明的概念後，我會再以人物臉部模型來進一步討論。在第一個範例中，球

體旁近處直接擺了一盞沒有控光裝備的閃燈，可以看到相對於球體來說，閃燈顯得小很多（**圖 3.18**），而結果就是：

- 銳利而生硬的陰影邊緣

- 對比變高

- 亮部極亮

圖 3.18

為何會有這樣的結果呢？這又是跟光的平方反比定律有關了。還記得這個定律是說，當光源離主體愈近，光照區的亮度衰減速度就愈快吧！在這個範例中，閃光燈離球體非常近，因此我們知道球體上被閃燈打亮的亮部，邊緣會很快地沒入黑暗之中。如果一時還搞不太清楚怎麼回事，可以回去再看一下平方反比定律的列表說明。在 **圖 3.19** 裡，沒有裝任何控光設備的閃燈，和球體比起來小了許多，它發出的閃光打在球體上，可以製作出一小塊很明亮的區域，接下來，由於閃燈離球體非常近，照明範圍稍外側的光度幾乎是立刻衰減，沒入了陰影裡。由於光線只會以直線前進，因此這些光線無法再去照亮球體的其餘部分，讓這些區域完全呈現黑暗的狀態。

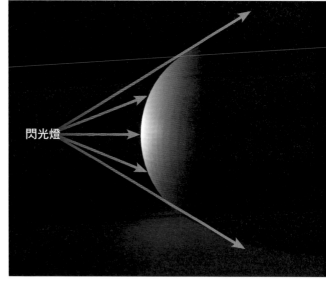

閃光燈

圖 3.19

而在**圖 3.20** 裡，我們替閃燈裝上了 25x60 公分的條罩，此時閃燈成為一個帶狀光源，高度只稍稍大於球體，這樣打光的結果是：

- 和圖 **3.19** 比起來，陰影邊界變化較緩和

- 對比也較圖 **3.19** 小一些

- 亮部比圖 **3.19** 裡的更加擴散

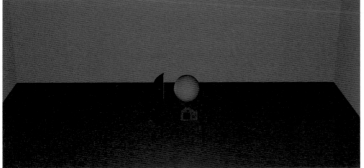

圖 3.20

這裡並沒有移動光源的位置，唯一改變的就只有裝上 25x60 公分的條罩，這麼做就讓光源比球體稍大一些，看看**圖 3.21** 裡的黃色箭頭標示，從條狀光源中央處發出的光線，和先前一樣都照亮了球體的左側，要注意的是我們的光源位置與前一個範例（圖 3.19）完全相同，因此光線平方反比定律在此的效果也是一樣的；也由於光源與球體很接近，光照範圍外的光度衰減效果也是相同，但是此時由於光源變高了，在光源邊角處發出的光線，會把球體上下方原有的陰影邊緣稍微打亮一些，這就是為什麼現在的陰影邊界看起來變化得較緩和漸進的原因。

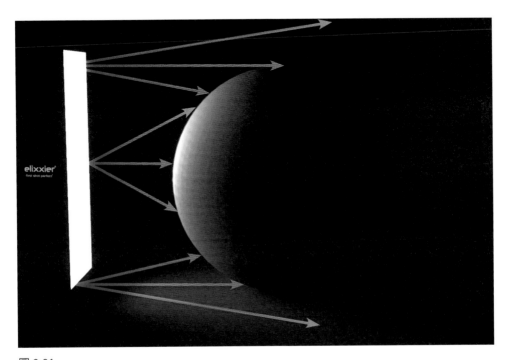

圖 3.21

來到**圖 3.22**，所有的設定都相同，差別只在這一次我把帶著條罩的閃燈放得遠一點，離球體有三碼遠；要特別注意的是，光源的實際大小**並未**改變，還是同一個條狀柔光罩，但是由於距離拉開了，光源與球體的**相對**大小也改變了。如果從球體的觀點來看，由於光源位置變遠了，看起來會相對顯得較小一些；想像一下，如果我們把光源放在離球體 100 碼遠的地方，那麼對球體來說，現在看到的光源是不是如同一個小點，甚至完全看不到閃燈的身影了。

圖 3.22

因此要記住，光源與物體之間的距離會影響兩者的相對大小關係，在這個例子中，由於距離增加了，球體的照明效果就如同圖 3.18 裡使用小光源一樣，你可以看到亮側與陰影處之間的分界線非常清楚，明暗間的變化不再是漸進平緩，光度衰減的很快。全都是因為此時的光源，相對於球體來說算很小，雖然從光源條罩發出的光線能夠照亮球體的左側，但卻照不到陰影邊界處，如圖 3.19 裡所解釋的。

為了能獲得拍攝人像照時大家都愛用的柔和光線，最直接的方式就只能是讓光源相對於主角來說夠大，同時也要夠接近主角，這樣子大尺寸的光源才有辦法同時也照亮因打光而產生的陰影。在**圖 3.23** 裡，我們把原本的 25x60 公分條罩換成了一塊巨大的 100x100 公分柔光罩；不止如此，我們還把大型柔光罩擺得離球體很近，還不到一碼的距離。

圖 3.23

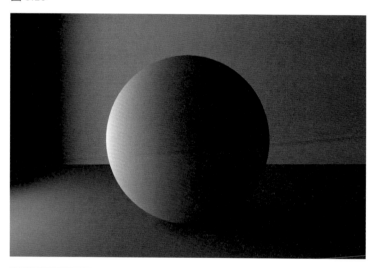

你現在應該能猜到這種設置環境下，打光產生的陰影大概會是什麼樣子了吧？現在對於球體而言，柔光罩顯得非常大，從它的四周邊緣發出的光線很輕易地就能照亮球體上產生的陰影邊緣；看看球體亮側與陰影處之間的分界區有多麼柔和，漸變非常的和緩。

另外也注意看看球體最亮處（球體左側）照明效果的擴散性有多好，這其實是超大面積的過曝亮點，在這樣的距離下反而減輕了拍攝物表面過曝亮點的顯眼程度。所謂過曝亮點，以實例來說明，像是拍攝銀湯匙時，如果光源比較小的話，湯匙外表如鏡面的反射效果，會使它上頭拍出一個極亮點。想要避免這種討厭的過曝亮點出現，只要讓光源面積相對於湯匙而言非常巨大即可；此時極亮的過曝點會變得很大，而不再只是突兀的小白點。當然了，要記得你還可以使用角度性質的技巧，改變光源、相機與湯匙之間的位置關係，去避開這種亮點。瞭解這些知識非常的重要，它也許會在你拍攝人像照時挽救了你的職業生涯。

顏色性質

物體之所以有顏色，以及我們人眼之所以能感知不同的顏色，是一件很神奇的事，其實物體本身是沒有顏色的，而是由於它的表面材質從分子結構的物理性質上，會吸收、反射或散布出不同頻率的光線到我們眼中，才有了色彩的體驗。物體反射或發出的不同頻率光線，決定了我們對於該物體的顏色認知。雖然色彩感知是一門非常有趣的科學，不過深入討論它就超出了本書應有的範疇；我們更有興趣的是，色彩的原理對於我們在拍照時，有沒有任何實務上的用途，因此我們將色彩的概念加以簡化，讓大家能容易理解，又不會太過複雜，影響了拍攝創意的發揮。

以下就是本人的極度精簡色彩學原理，告訴你物體的顏色與光線如何作用。舉個例子，在正午時分讓主角站在黃色牆壁旁，那麼主角身上會帶有黃色的色偏；如果照射到黃色牆壁的光線愈強，主角離牆壁愈近，主角身上的黃色色偏現象會愈嚴重。因此，你一定要記得注意看看主角身旁景物的顏色，畢竟主角身上多少都會接收到這些物體所反射出來的光線。以下我們來看看幾個範例，討論這個性質的實際應用。

圖 3.24 是一個使用反射打光的例子，將模型主角人物擺在藍色牆面旁不到一碼的距離，而明亮的光源則直接對準藍色牆來打光。雖然光源的原始光色是平衡的日光，但是當光線打在藍色牆面後，反射出藍色的光照射到主角；你可以看到示意圖中的主角變得多藍！這裡示範了物體顏色如何影響拍攝主角身上的色彩表現，就算肉眼看不到，但色偏多少會存在，而且一定會影響你所拍攝的照片。

圖 3.24

圖 **3.25** 是另一個示範光線顏色如何散布的例子，我在光源燈頭上加了紅色色膠片，至於主角的背景紙原本是中性灰色，你可以看到光線穿透紅色色膠片材質後，變成帶著濃厚紅色的光，結果就是主角呈現一片紅的嚴重色偏；除了主角的膚色衣物全都紅通通，連背景也從原本的中性灰變成一片飽和的紅。由於紅色膠片上沒有什麼紋理，所以打出來的光線使得主角的色偏更為加重，至於前一個打反射光的範例（圖 3.24），由於藍色牆面表面多少有細小的紋理，所以它會擴散或吸收部分的光線，雖然仍然造成了藍色色偏，但色偏強度不會像濾色過的光線打出來的那麼強。

圖 3.25

圖 **3.26** 是物體表面的光線吸收率範例,既然討論了光的反射或透射效果,接下來就來談談光線被物體表面吸收的情況。主角身旁有顏色的物體,關乎著它會反射多少光線,又會吸收多少的光線;白色會反射大部分的光線,相反的,黑色則是會吸收掉大部分的光。當光線被吸收時,會轉換成另一種能量形式,也就是熱能;有時金屬表面摸起來很燙,是因為它會吸收光線並以熱能形式儲存起來,這也是為什麼如果住在熱帶高溫的地區最好不要買黑色車的原因。由於黑色車會不斷地吸收照射到表面的光線,然後儲存為熱能,結果就是讓車子內部熱烘烘地像爐子一般,椅面燙得難以直接觸摸;反之,白色的車會將大部分光線反射掉,只有少部分的光線被吸收轉換為熱能。

來看看這個原理的實際應用。先看看示意圖,房內的牆面不是白色就是帶點灰色,但是在主角左側擺了一塊黑色遮光旗,雖然使用了很強的燈光來打亮主角與牆壁,

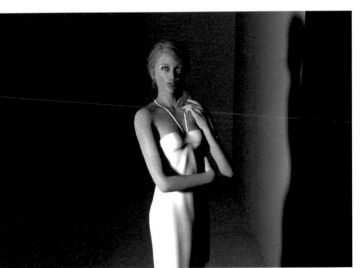
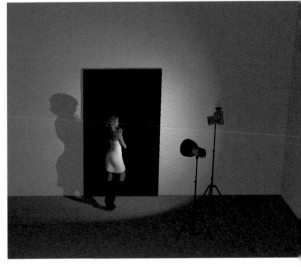

圖 3.26

但由於黑色遮光旗吸收光線的能力很強，讓大部分的光線無法反射，所以主角的左側有很重的陰影，甚至連這一邊的衣服看起來都是黑的。

來到**圖 3.27**，所有的設定都相同，只不過這一回把黑色遮光旗換成了一面白色面，你很容易就能與前一個例子比較出差別，由於顏色不同，變得更容易反射光線，而不再是吸收光線。白色面只會吸收很少量的光，大部分光線都被反射出去，照亮了主角的左側臉部與衣服，把原本的陰影也補亮了。這是不是很神奇呢？如果光只是看主角身上的照明，甚至還會誤以為她的左邊也有一盞燈光。當我發現牆面居然也能夠改變所拍出的照片效果時，心中為之一震，如果在外拍場合下，範例裡的白色牆面可以替換成是白色貨車的車身，或者是別人家的白色外牆等等。用什麼東西來反光並不重要，重要的是能夠注意到光線的特性，只要擁有了這些知識，你的拍照技巧絕對能海放其他攝影師好多年！

圖 3.27

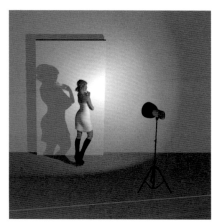

由於許多攝影師都選擇去公園裡拍攝人像照，所以我特別把**圖 3.28** 這個例子放進本書中。在公園拍攝人像照這件事並沒有錯，我想要告訴你的是，當你這麼做時，至少要特別留心綠色草地會對拍攝主角有何影響。如果想要擺脫城市水泥叢林的環境去拍照，公園絕對是首選，不過，由於光的性質與表現是一致不變的，因此如果讓主角站在草地上來拍照，會發生什麼事呢？當光線打在草地上反射後，會使得主角身上帶有綠色的色偏，如果直接在螢幕上觀看，肉眼可能無法看到這種色偏，不過你可以看看相機上的色階分佈圖顯示，應該會發現綠色色版的數量比正常的情況高了一些。

圖 3.28

在這個範例裡，我製作了一個與草地很類似的環境，將地板顏色改成綠色，來模擬出草地的效果，然後將燈光直接朝著地板打光照亮；你應該早就猜到了結果會是如何：主角身上有強烈的綠色色偏。由於草地上有豐富的紋理，下方還是深色的土壤，很自然地會吸收大部分的光線，盡管如此，還是有足夠的光線反射到主角身上，產生綠色色偏；假使主角是坐在草地上，他會離草地更近，使得主角的臉部變得比站著的時候更綠一些。因此，下回當你在草地上拍照時，記得帶一塊白色或銀色反光板放在主角附近的地上，以避免綠色光從地上反射上來。

記住，我們之所以能看到物體是什麼顏色，是因為物體會將光線反射到我們眼中，因此如果物體表面沒有將光線反射出來讓我們看到，該物體看起來就是黑色的。

擴散性質

攝影師們有時會忽略物體表面反光的擴散情形，畢竟光線的擴散性質，也是決定打光品質好壞的其中一個重要因素。為了能夠清楚理解光線是如何擴散的，我們先把光線想像成無限多顆原子般大小的珠子；這些小珠子就稱為光子，會成群地一起前進。當這些光子（也就是光線）撞擊到平滑物體表面時，會從表面上以相同的入射角彈開來，這時光子會以很容易預測的模式，以及很強的光度擴散開來。再提醒一下，光的入射角度等於反射角度。不過如果光子撞擊到的是有著豐富紋理的表面時，光子會散射得到處都是，使得反光強度變得難以預測。

圖 3.29 是光線打在平滑表面的範例，此時光線的行為很容易預測，我們知道大部分的光子會從牆面上反射，以相當高的亮度去照射到主角。

圖 3.29

至於圖 **3.30** 的情況下，有一盞燈放在右側對準坐在沙發上的主角打光；很明顯地，沙發的表面不是光滑的，光線會撞擊到沙發座墊、布面以及扶手等位置，然後向四面八方擴散開來，這時光的行為就難以預測了，因為紋理影響程度很高。當你將燈光對著擁有豐富紋理的牆面打光時，反射或回彈的光線會很難加以預判；有些光子（或光線）會打回到主角身上，有些則否，這得要看用來反光物體表面的角度，以及上頭紋理的情況而定。

任何光線都遵守此一相同的法則，連陽光也不例外。如果想要讓主角身上有漂亮、夠亮的高品質反射打光，最好是找一塊表面光滑的牆面，這麼一來陽光打在平滑表面時，可以反射更多的光子到主角身上。

知識就是力量，只要善用這裡所學到的光線五大性質的知識，你就能預測光子（光線）會往哪裡去，它們又會在拍攝環境下有什麼樣的行為。一旦能夠預測光線的狀態，就能在任何情況下找到最佳品質的打光，成為一名知性敏銳的攝影師了。

本書接下來幾章內容，隨時都會參考這裡所介紹的光線五大性質，只要熟知這些性質，你的攝影能力可以再獲得提升。建議讀者們要將本章好好看完，確認你擁有的光線知識沒有遺漏，同時也有信心自己對於光線的五大性質真的都瞭解透澈。

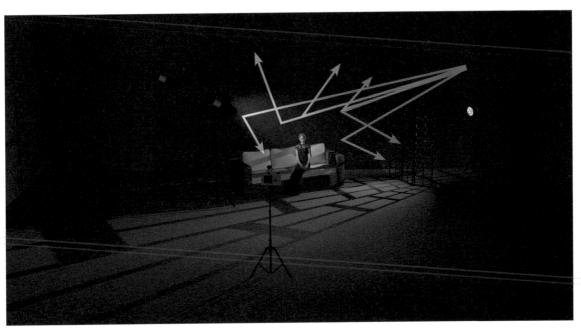

圖 3.30

第 2 部份

條件光

第4章

條件光成因簡介

能清楚瞭解白天時日光或自然光的光線行為，你就可以更有效控制光線的照明效果，不再是被光線牽著走的人；而在夜間時刻，主要光源會變成是來自於各種不同類型的人工光源，像是日光燈、街燈、白熾燈等等，不過無論何種類型的光源，它打出來的光線都會與現場環境中的景物產生互動。一如前一章裡所討論的，光線會從物體表面反射，或是被物體吸收，也可能從物體旁邊掠過；為了能清楚說明這些互動情況，也為了可以在拍攝現場快速找到有最佳打光覆蓋效果的位置，我自創了「條件光」這個名詞，而「原始光」這個名詞專指光線自己所擁有的性質，像是光色、強度以及對比。不過，條件光要考慮的不止是原始光的所有性質而已，還要考慮到光線與我們身邊物體的互動效果，因此我們也可以把這些物體全部當作是用來形塑光線的工具。

所謂的條件光是一種思考的方式，依照當下環境的條件，我們擺放以及形塑光線的方式也一直不斷的改變。在條件光的核心概念中，要考慮的是光線與位在主角附近物體的互動，會如何影響拍照的結果。本章是一條漫長但神奇的旅程，帶領你進入能夠快速解讀環境中光線行為的世界；我之所以說很「漫長」，是因為身為攝影師，我們應該要持續不斷地去解讀光線的情況，猶如閱讀一本書，而這本書是沒有結局的，裡頭的故事會永遠持續下去，劇情也很吸引人。

多數人都認為有光是理所當然的事；也沒錯，光就在那裡，直到不見為止。每當我看到人們無意間走進有著漂亮照明的區域時，內心總是忍不住感到激動，他們只是隨意走過，可能還拿著手機在聊天，根本沒發現周遭的景色有多麼漂亮。

只有當光線去照亮或改變物體的外觀呈現時，我們才會發現光的存在，而當這事情發生了，人們就能看清楚物體的一切，包括了它的顏色、形狀以及表面的紋理等等。可是攝影師要能夠熟練到能夠在光線照到物體、施展光線的魔法之前，觀察光線從一處地方前進到另一個位置的路徑；雖然當光線在行進時，肉眼其實是看不到的，但我們還是可以預測光線的效果、它行進的方向，同時依照現場環境的條件，以及光線的性質，去預測它會產生的效果。

你該注意的是兩種類型的光線：

- **入射光**：直接打在物體上的光線就稱為入射光，舉例來說，在戶外環境下，站在一面牆前方，然後使用測光表去量測照射到牆上的太陽光，那麼你就是在測量入射光的強度，也就是從你所站位置去測量照亮牆面的陽光；你等於是截斷了原本該照射到物體上的光線，在光線還沒有打到物體之前就加以測量。

- **反射光**：當光線從物體上反射出來，照回到你或相機時，這種光就稱為反射光。舉例來說，當光線直接照射牆面，那是入射光，接著牆面可能會把部分入射光反射出來，照射到你眼中或相機上，這些光線就是反射光。

能夠清楚知道入射光與反射光兩者間的區別，是非常重要的事，因為它們會影響事情的後續發展。假如你站在一片黑色而有紋理的牆前方，拿著測光表準備測量光線，此時你可以將測光球對著陽光，測量即將會打在後方牆面上的陽光，也就是入射光。不過，當光線打在牆面後，由於黑色與紋理表面會吸收掉大量的光線，只會反射少量的光線出來，也就是反射光線。在這個情況下，入射光是強烈的陽光，但反射光卻很微弱，因為大多數的光子都被牆面給吸收或擴散掉，只有微亮的光線反射回到周遭環境，也就是主角或是相機上。

切記要瞭解一件事，要能夠盡可能利用條件光線，就得要同時擁有完備的光線性質知識（也就是第 3 章所介紹的內容）。記住，永遠要把這兩件事牢牢記熟！

條件光十大形成因素

由於光線一直不斷的發出和吸收，拍攝地點也不停地改變，最好能夠簡化這些問題的流程；既然光線是固定不變的，那麼無論是在白金漢宮或是洛杉磯拍照，光線的性質都相同。當光線前進、從物體表面反射，然後與鄰近的物體產生互動時，總會有一塊區域會出現神奇的光線效果，正是這樣的光線能使得人物拍起來閃耀動人！在外拍時，我會特別注意條件光的這十大形成因素，反問自己有關它們的種種疑問（為了方便未來應用時的參考，我把它以因素 1、因素 2……這樣的編號列出，因素就是指條件光的成因，而順序純粹只是依照英文原名的首字母來排列而已）。

因素分析 1：光的來源與方向

主要光源以及方向為何？在白天時，它最可能是陽光，而在夜晚則是任何形式的人造光源；雖然來源很容易知道，但照射方向卻不一定顯而易見。例如在多雲的陰天時，光的照射方向就不容易掌握，我們唯一可以確定的是，太陽仍然是位在天空某個方位，而我們一定要知道它目前大概在哪裡。當身處室內時，主要光源變成從窗戶射入的光線，而它可能會是直射陽光，或者只是補光的效果，差別在於太陽與窗戶之間的相對位置。知道主要打光的光源為何，以及它照射的方向，能夠讓你決定不同區域補光會有的效果；另外它也能夠幫助你找出光源的根本為何（例如太陽），以及實際的主要打光光源是什麼（例如一大片白色的牆面）。

因素分析 2：平坦的表面

現場被拍攝主角的附近，是否有相對平坦的物體，被因素分析 1 中所找出的主光源照亮？它可能是建築的牆面，或是一台貨車的車斗側面，也可能是一整排的灌木叢，只要整體表面看起來是平整的就對了。這一點很重要，因為一片大面積且平坦有顏色的物體表面，等於是一塊特別的反光板，或許能製作出漂亮的打光。這種類似一堵牆的物體能夠將原本垂直的陽光，轉變方向成為水平的；依據該平坦物體的表面特性，你能夠知道反射光會有什麼品質、強度會多大，以及它會帶有什麼顏色。

因素分析 3：背景

拍照的背景是否乾淨，沒有任何會干擾視線的景物？是否有相同顏色的內容（例如棕色或綠色），甚至是有重覆的圖案呢？如果畫面中的背景擁有平均的照明效果，會對照片有加分的作用，因為如此一來，觀看照片時的注意力會比較集中在主角身上，不過這也並不是必備的要件。

因素分析 4：條件光的控光

對於位置很接近主角的物體，我們要知道它的**紋理**、**顏色**、**形狀**、**材質**以及**大小**等特性，像是牆面、窗簾、薄紗、床單、門、植物、樹木、漆面或車子等等。

因素分析 5：地表的性質

被拍攝主角所站位置地面的顏色、材質與紋理為何？

因素分析 6：地面與牆面上的影子

如果注意看地面和牆面上的影子，你能在地上找到陰影的邊緣嗎？陰影的邊緣當然是指影子與地面上受陽光直接照射到的交界處，你是否能藉此找到影子的方向呢？注意看看陰影有多深，以及影子邊緣是柔和還是明顯清晰的？如果影子很柔和，邊緣也一樣柔和，那麼你能找出補光是從何而來嗎？

因素分析 7：陰影中出現的透射光區塊

拍攝現場如果有斑駁的陰影，或是地上牆面有清楚的陰影圖案，你是否能從其中找到乾淨的透射光區塊呢？斑駁陰影中的透射光區塊，或是陰影圖案、形狀……都能用來做為照片中的圖像式元素，或是構圖的一部分，來增加視覺的趣味性。

因素分析 8：戶外的開放式建物結構

現場是否有什麼建築的屋頂會投射出開放式的陰影，或者是有什麼有屋頂的建築物，它只有三面牆，留下一面開放的入口，像是戶外的車庫之類的？能注意到這一點，就表示你不會錯過能把原本垂直行進的光線（從上到下），轉變成水平行進的光（從旁邊行進）的機會。

因素分析 9：光線強度的差異

場景內是否會因為光的照射強度，而使得背景與主角之間的區隔更明確？這種因光度產生的區隔效果，是能讓主角拍得更好看，還是會干擾觀眾對主角的注意力？

因素分析 10：打光的參考基準

你打算以什麼樣的打光，以及從哪裡打光，來做為主角打光的參考起始基準？主角目前身上的打光剛好符合你所設定的參考基準，還是與參考基準有衝突呢？

為什麼會有這個清單呢？對於初學者來說，將這些因素條列出來，是為了在身處任何的環境條件下，能夠練習從視覺以及心理角度，提升對現場光線情況的解讀能力。畢竟攝影是一種藝術的形式，而光線更是其中的核心。想成為更厲害的攝影師，就應該要比一般人更會解讀光線的情況。

千萬別想要同時處理這所有的因素，應該先在拍攝現場到處走走，試著先注意其中一兩個因素，像是先瞧瞧地上或牆面上陰影的情況，然後自問：「這是何種類型的陰影？陰影是很暗、邊緣很清楚，或是柔和的陰影、同時帶有柔和邊界嗎？」如果陰影不是全黑的，那麼在附近必定有些東西反射了光線，讓陰影補到了一些亮度，這時就要找到那是什麼東西。在你隨意走走的時候，試試看能不能找到可以反射不同強度間接光的牆壁。只要花點時間與練習，你潛意識的發掘能力會慢慢變強，這會是很有趣的過程！

想讓自己成為解讀環境中光線行為專家的心態，驅使著我從原本只能盲目猜測的半吊子，完全變身成為一名能在大部分情況下控制大部分變因的攝影師；看看接下來的兩張照片，你就知道我想說的是什麼了。先說明一下，這兩張照片的拍攝地點很雷同，拍攝時除了單眼相機外，就只有在不同時間點下，我對於條件光的認知；兩張照片都沒有用到反光板或擴散片，而它們都是條件光最基本形態的範例，這表示在拍攝時，我所能倚賴的打光形塑工具，就只有環境中的物體而已。

圖 **4.1** 是我在攝影師職涯頭一年開始拍人像照時的其中一張作品。如同許多攝影師在新人階段常犯的錯誤，當時我壓根沒想過條件光這件事，就直接請主角站在我認為不錯的位置，而不是當下所能找到有最佳打光效果的地方。當時的我，可能連什麼是「好的光線」都沒有概念吧！所以悲劇就這麼發生了，明明是漂亮的女生，卻靠在暗色磚牆旁，牆上的紋路把照在上頭的光吸收掉一大半，所以照片中主角右半側臉全暗掉，變得很難看，而眼睛部分也沒什麼打光；至於背景的白色露台欄桿看起來比主角亮很多，使得視覺注意力全都被轉移掉了，另外矮木叢與椅子也干擾了視覺注意力。老實說，我根本不知道自己當年腦袋進水了！幸好這可怕的早年拍照「風格」讓我認清了事實，驅使我下定決心要好好地掌控打光。

圖 4.1

圖 4.2

圖 4.2 是在寫本章內容的前一天拍攝的，如同我稍早提過的，拍攝這張照片時，只有帶上單眼相機，其他的就只剩腦袋裡有關條件光的知識。另外，照片是相機內直出的，唯一處理過的部分就只有皮膚上的小瑕疵，處理時間不超過一分鐘。嚴格說來它不完全是相機直出的結果，不過也差不多接近了，畢竟我們重點要討論的是打光。

圖 4.3 是昨天拍照時的現場情況側拍，用來為讀者們解釋一下條件光打光在實際應用時的基本原則。當我把這張作品秀給別人看時，多數人的反應是：「哇！你是怎麼打光的？用了不少裝備對吧？」當我告訴他們，事實上我是在洛杉磯西區某個小巷裡拍的，而且除了相機再也沒別的裝備時，每個人都一臉難以置信的表情。

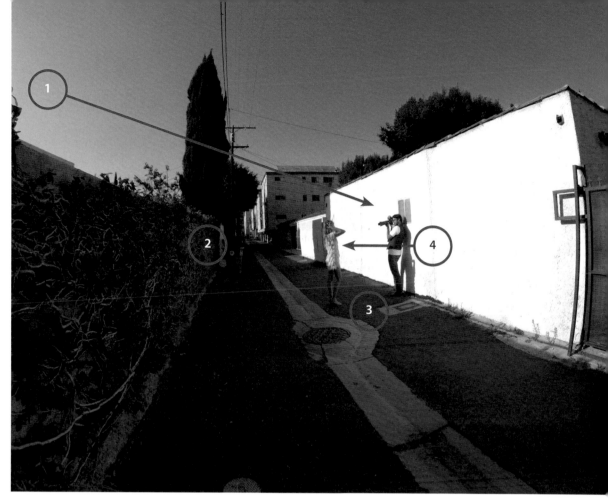

圖 4.3

太多攝影師都習慣使用昂貴的攝影裝備，去拍出很棒的效果，但是實際上，無論有
沒有額外的裝備，如果現場有光，而你又懂得如何加以解讀的話，一樣可以創造出
令人印象深刻、動人又漂亮的照片作品。我們就以圖 4.3 為教材，對十大條件光形成
因素分析來個問答式的說明，告訴讀者們照片內的細節分析（對了，照片主角是美
麗動人的模特兒 Sydney Bakich）。

1. 光的來源與方向

**現場直射光源，以及最亮的間接光源是什麼？照射方向為何？找到它們，你就能清
楚知道主要打光以及補光效果是從何而來。**

主要打光的光源是從左上方而來的陽光，圖中用 1 標示的位置，至於最亮的間接光
源則是來自白色的牆壁（標示 4）；照到牆上的光線被反射改變了方向，朝著有爬藤
的牆面而去，也就是圖中的標示 2。

2. 平坦的表面

有沒有什麼相對平坦的物體，是被最亮的間接光給照到的呢？它也許會是另一面牆，也可能是一台貨車或一排灌木叢。

答案是蔓藤叢生的另一堵牆（標示 2），它接收了從白色牆面反射出來的光，而且相對來說算很平坦的；不過，這面牆要當作補光的來源還是不足，因為根據光的顏色性質，牆面上植被呈現深綠色，牆體本身又是暗棕色的，因此吸收掉大部分的光線。另外，再考慮到光線的擴散性質後，牆上滿布植物的紋理，使得照到上頭的光線被擴散到各個方向，進一步使得上頭原本已經很微弱的反射光效果幾乎看不到。

3. 背景

看看拍照的背景是否乾淨，沒有任何會干擾視線的景物？是否有相同顏色的內容（例如棕色或綠色），甚至是有重覆的圖案呢？

位在主角 Sydney 身後的牆面（標示 2）雖然稱不上是補光的光源，不過上頭的紋理圖案有著相近的顏色，也就是綠或棕色，而且爬藤分布得算是相當均勻，是一片有著不錯圖案的背景；況且，它本身是受到相當均勻的補光照明效果，將它做為整張照片平舖的背景會有加分的作用。

4. 條件光的控光

在主角附近的物體，像是牆面、窗簾、薄紗、床單、門、植物、樹木、畫作或車子等等，擁有什麼樣的紋理、顏色、形狀、材質以及尺寸等性質呢？

場景中被照得最亮的牆面是白色的（標示 4），依據光的顏色特性，白色會反射最多的光、吸收則是最少的，它等於是一塊很強的反光板；這片白牆相對於主角來說也是相當的大，以表面積來算至少有五十倍吧！由於我們很熟悉光的相對尺寸大小關係，所以很清楚如果我們讓主角直接面對著大片牆壁，她臉上不會有什麼陰影。照片中僅存的少部分影子，是緣自於人臉上原本就有的曲線而產生的，這些陰影很柔和，影子邊緣很平滑，幾乎沒有明顯的邊界，這是因為光線幾乎沒有死角地照到她臉上，所以也沒有機會形成較深的影子。白色牆上有少許的紋理，但也還沒有多到會去改變反射光的正常路徑，我讓女主角盡量站得離白牆近一些，讓照明亮度盡可能大一些；而依照光的平方反比定律，只要主角離光源愈近，受光強度會愈高，這一點正是讓 Sydney 在鏡頭下看起來被照亮到閃耀的原因。

5. 地表的性質

被拍攝主角所站位置地面的顏色與紋理為何？

Sydney 是站在黑色柏油路上，由於正下方地面是黑色的，它會吸收大部分的光，幾乎沒什麼反射光。不過在這個例子裡，我取景的範圍只有她的頭部和肩膀，況且由於白牆（標示 4）由上到下均勻地承受著陽光的照射，這表示無論馬路多麼會吸收光線，牆面底部的反射光一樣能替它補上足夠的光。總結一句話，大白牆真的適合全身的照明打光。

6. 地面與牆面上的影子

注意看地面和牆面上的影子，這些陰影會很深嗎？？影子邊緣是生硬還是柔和的？如果影子很柔和，邊緣也一樣柔和，那麼你能找出補光是從何而來嗎？

由於太陽與棕色牆面（標示 2）之間的相對位置關係，使得棕牆投射的開放陰影較暗，影子邊緣也較硬；在大部分例子中，地面多少會將垂直光線向上反射回去一些到主角身上，不過在這個範例中，由於白牆面積實在太大，而且從上到下都受到陽光的均勻照射，補足了原本欠缺的地面垂直反射光。

7. 陰影中出現的透射光區塊

拍攝現場的牆面或地板上如果有斑駁的陰影，你是否能從其中找到乾淨的透射光區塊呢？

在本例照片的構圖上，我並沒有應用牆面或地上的陰影做為畫面中的圖像元素。

8. 戶外的開放式建物結構

現場是否有什麼建築的屋頂會投射出開放式的陰影，或者是像是戶外的車庫那種三面牆帶有屋頂的建築物，只留下一面開放的入口的結構？

在這個範例中，現場並沒有任何類似的環境因素存在。

9. 光線強度的差異

場景內是否會因為光的照射強度，而使得背景與主角之間的區隔更明確呢？

此範例中，主角與背景所受的光照強度都差不多相同，背景的亮度比女主角 Sydney 身上的照明稍弱一些，也因此女主角與背景看起來微微的融合在一起。

10. 打光的參考基準

你打算以什麼樣的打光，以及從哪裡打光，來做為主角打光的參考起始基準呢？主角目前身上的打光，剛好符合所設定的參考基準，還是違反了基準的預想呢？

很明顯的，這張照片是在白天戶外所拍攝的，因此打光的參考基準點是太陽。在女主角 Sydney 身上的打光效果與感覺，正是一般在大白天戶外拍照時我們預期會看到的結果。

善用條件光十大形成因素分析

想讓自己能夠用一般人不會想到的角度，去看到光線的效果，需要決心與毅力，願意接受此一挑戰，進而擁有此一能力的人，所獲得的回報將會是讓自身的攝影水準提高到另一種層次的境界。

不過回到現實面，你或許會懷疑：「我怎麼可能在每次拍照時，把這些因素分析的念頭，全都在腦中跑過一遍呢？」沒有人會要求你這麼做的，要你在拍照的當下把這些事全都細想過，當然不切實際；不過，既然你買下這本書，也已經看到了這裡，表示你真的對於提升攝影打光的知識很有興趣。假如我猜得沒錯，那麼我會希望你可以一步一步地嘗試進行這整個過程。

想要能夠熟練地解讀條件光，最佳的方法是在沒有任何拍照壓力的情況下，慢慢地練習。我之前有提到過，你可以在當天的不同時間點，在拍攝地點隨意漫步一下，心中思考這十點因素，在走動過程中，隨時想著它們。一開始你可以每星期做個兩三次，讓你的腦袋習慣一下以光線的性質去思考現場環境，接下來當你實際拍照時，會發現自己開始在無意識間，腦袋裡就跳出了其中一兩個因素分析的思考想法。

假如你之前對於條件光的形成因素完全沒概念，我建議你可以先著重在以下幾個形成因素的分析上：因素分析 1、4 和 6。一開始先從因素分析 1 來開始，是因為它是所有形成因素的起始點，所有的因素分析，都要先知道主角身上照明打光的來源與方向；接著因素分析 4 能讓你注意到位在主角附近的所有物體，對於光線的形塑會有什麼影響。由於所有物體都會傳播、反射或吸收光線，因此你務必要注意到主角附近物體是否會影響光線的強度或品質。最後的因素分析 6 或許是最好用的一個形成因素分析，它能讓你在任何環境下迅速解讀目前照明效果的情況。我會依據地上陰影的方向做為指南，協助我選擇一個擁有最漂亮打光效果的拍攝角度，同時決定主角該面向哪個方向，去改變照射到她身上的照明效果。

只要多加練習，你會開始能夠同時注意到四或五個形成因素，接下來很快的你就能夠從容運用這十大成因分析的技巧，聰明地將它們應用在拍照上頭。當然了，這需要不斷地練習、擁有決心，以及對學習的渴望。

光芒閃耀區

所謂的「光芒閃耀區」，指的是當所有條件光形成因素剛好都恰到好處時，主角站在裡頭會拍出閃耀動人的照明效果。隨著經驗不斷的累積，你會愈來愈清楚知道何時主角就站在了閃耀區裡。這種形式的打光通常是在陽光很強烈時，光線在兩塊大面積反射物（通常是白色的牆面）上反射時會有的效果；如果主角就站在兩面牆之間，她身上就會有著相對明亮卻柔和的打光，製作出了閃耀區照明效果。重點在於光線要相對的強烈，但同時卻又很柔和。

不過，要達成閃耀光芒效果的方式有很多種，這也是條件光形成因素分析在嘗試不同組合上有趣的地方！舉例來說，如果拍攝現場停了一台白色貨箱的大卡車，陽光從車上反射在一旁的灰色人行道時，也可能形成閃耀區，只要讓主角站在其中，這時相機的設定調整，就大約會是在我打光設定的基準範圍中（第 7 章會詳細討論到這點）。

第5章

深入條件光
十大形成因素

在第4章我向你介紹過,只要熟悉運用條件光,就能發揮攝影的潛能,獲得最好的回報。而在這一章裡同樣要討論攝影師如何善用條件光成因分析技巧,利用環境中的物體做為控光,結合陽光或是其他的光源來拍照;本章將會為你示範,一旦攝影師有能去解讀環境光,無論有沒有帶上昂貴的打光裝備,或是有沒有助手幫忙,都還是能夠拍出令人讚嘆的作品。無論是什麼東西將光線反射,是很貴的控光器材或是一堵磚牆,反射光就是反射光;根據牆面的紋理和形狀情況,它多半還是會以相似與可預期的行為去反射光線,拿它做為控光裝備的效果也不錯。

把你可以在相機店買到的一般控光裝備，與日常生活中的物體做個比較，會發現兩者除了塑光能力的差別外，其他的特性其實還蠻類似的。舉例來說，有些便宜的反光板，它的表面可能沒那麼平整，但品質好一點的高價反光板，表面真的就非常平坦；當光線從反光板表面反射時，較平坦表面的反射光比較容易控制，而表面彎曲或不平整的反光板，反射光線可能會朝意料之外的方向逸出，進而損失部分光量。相同的道理也可套用在鄰居的外牆上。如果牆面平坦光滑，它就會以意想中的方式來反射光線；但如果上頭充斥大量的紋理，它就會使反射光擴散到各個方向去，使得反射光的方向難以掌握。如果在光源裝上相機店所買的紅色色膠片，打在主角身上就會有紅色的色偏；相同的，如果陽光打在一片亮紅色的牆上，反射後同樣也會使主角有紅色色偏。當陽光透射過窗戶或白紗時，效果就如同棚燈前裝上了柔光罩，因此當窗戶愈大，它的效果就愈接近大型柔光罩。當然了，專用攝影器材和日常生活中的物體，在改變光線的效果上還是不同，但是如果兩者的材質、形狀、大小和紋理很類似，那麼光線在上頭的透射或反射行為也都會雷同，兩者間最重要的差別，在於如果使用條件光來拍照，攝影師通常無法移動這些物體（建築物？車子？牆壁？不可能），因此，在這種情況下，攝影師只能讓主角站在環境中的最佳地點。反之，使用專業攝影器材來拍照，你可以隨意擺放控光裝備的位置角度，以及主角的站位。

完美的運用方式

要提升自己對於條件光成因分析的能力與技巧，重點在於永遠記得在環境四周的物體上，套用你在第 3 章所學到的光線五種性質特性，以及第 4 章條件光十大成因分析的方式，來解讀現場光照的情況，請相信我，這真的很重要。

這裡再次提醒你，光的五大性質如下：

- 角度性質
- 平方反比性質
- 大小性質
- 顏色性質
- 擴散性質

而條件光十大形成因素分析如下：

- 因素分析 1：光的來源與方向
- 因素分析 2：平坦的表面
- 因素分析 3：背景
- 因素分析 4：條件光的控光
- 因素分析 5：地表的性質
- 因素分析 6：地面與牆面上的影子
- 因素分析 7：陰影中出現的透射光區塊
- 因素分析 8：戶外的開放式建物結構
- 因素分析 9：光線強度的差異
- 因素分析 10：打光的參考基準

拍攝現場的光線行為與條件光成因分析實例

在**圖 5.1** 裡，陽光是直射照在標示 1 的磚牆上，由於太陽離地球很遠，所以陽光是很小的光源，投射出的陰影很硬，不過強烈的陽光只需要加以柔化就很棒了。在沒有任何輔助器材的協助下，要柔化直射陽光唯一的方法，就是善用牆壁、地面或任何其他物體等等。標示 1 的牆面是白色而且平坦的，因此是一片很棒的反光板，能夠把強白光反射投射到標示 2 的淺棕色牆面處；至於標示 2 的牆面上，同時也受到標示 6 灰色走道上，間接陽光反射的均勻照明，由於灰色走道是淺灰而且平坦的，所以能夠從地面上，打出垂直反射出乾淨且日光白平衡的照明效果。左側牆面（標示 2）應該很適合做為主角的背景之用，它是一片平坦單色，沒有任何會干擾畫面的內容，而且上頭的打光很均勻；假如讓主角坐下來，主角的臉部會更接近被陽光照亮的走道（標示 6），而根據光線的平方反比定律，當主角離光源愈近，光照的強度會愈強。建物窄短的外懸結構（標示 5）效果如同天花板，提供了足夠的開放遮陰處（標示 4），避免主角受到陽光的直射。標示 3 的棕色磚牆也有反光板的效果，將部分光線投射到對面的標示 2 牆上；不過，標示 3 牆面的反光效率不像白牆（標示 1）那麼強，那是因為：1）它沒有受到直射陽光的照明；2）它是棕色而不是白色的，以及 3）磚造的牆面紋理較豐富。

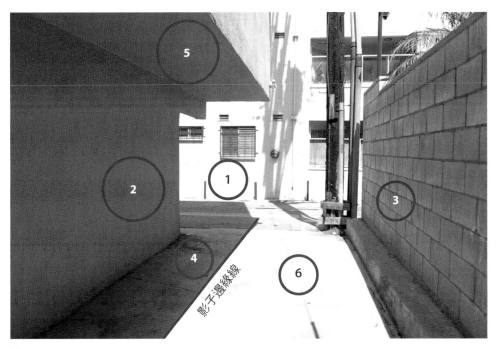

圖 5.1

綜合上述的理由，主角的最佳站位會是標示4的位置，離有陽光的走道愈近愈好；當然了，如果你只帶了相機，沒有其他裝備，也沒帶上助手的話，沒有別的位置比這更棒的了。

從**圖 5.2** 中的陰影情況來看，照片是在正午時分太陽位在正上方時所拍的，證據如下：樹木的陰影（標示3）就位在樹的正下方，而草地上陰影的範圍周長，差不多也剛好與樹木最寬的範圍一致；另外根據光的顏色性質來分析，當光線穿透樹葉（標示4）時會帶有綠色色偏，因此位在樹下的物體（標示3），由於受上方偏綠光的照射，以及草地上相同的綠色反光，身上都會有偏綠的色偏，真的綠成一片了！

圖 5.2

如果主角站在標示 1 的附近，身上的照明會是從正上方而來的日光白平衡陽光，不過，由於陽光直射到該處的草地上，因此從地面反射回來的綠色色偏光還蠻強烈的；如果主角是坐在標示 1 附近的草地上，會比站著時承受更強的綠色色偏現象。如果是我的話，我會選擇讓主角站在步道上（標示 2），因為步道是平坦平順的灰色表面，能夠以原本的日光光色反射光線。標示 1 的草地不止會使反射光帶有綠色色偏，而且草地上的紋理會也吸收較多照射在上頭的陽光。

圖 5.3 中的環境條件，你或許會認為這是很適合拍攝人像照的地點，不過我的意見則剛好相反。首先，這張照片是在白天拍下的，但牆上幾乎沒有植物的影子，這表示現場的光線非常的平板；再來則是注意到地上是棕紅色的，根據光線的色彩性質，暗色的光線吸收能力比反射能力強，這也是盆栽沒什麼影子的原因。深棕色地面反射的垂直光線完全不夠去投射清楚的陰影，無論要拍攝的對象是男或女，現場的光照條件都無法讓你得到好看的效果；如果用這樣的思維去分析拍攝現場的情況，就知道這個地點很不適合拍照。

圖 5.3

來看看**圖 5.4**，我在第 4 章條件光十大成因裡所做的因素 7 分析中，要求你去注意現場牆上有無斑駁的影子，如果有的話，裡頭有沒有任何清晰乾淨的光亮區；而在這個範例中，答案是肯定的。地上有清晰的長影（標示 1），牆上也有斑駁的影子（標示 2），這讓你知道拍攝時間大約是在午後時分，陽光就照射在樹上，只要從陰影的長度，就能大略估計照片的拍攝時間，不過更重要的，是標示 2 的牆壁是漆上了單一的乳白色。乳白色相當接近白色，所以反光會非常的明亮，像這樣額外的亮度，或許可以為主角與背景製作出相當好的區隔效果，如果是站在街上往牆面方向來拍攝，牆上的反光也能做為漂亮的髮絲打光。在牆上的陰影很明顯有著清楚乾淨的光照亮區，只要讓主角頭部擺在這些亮區（標示 2）中央處，亮區的面積大到足以為半身人像照增添有趣的元素。不過，由於陽光是從畫面的右上角照射而來，攝影師在拍攝時，可能要注意調整一下主角頭部的位置，去配合光照的方向，避免主角臉上出現不必要的陰影。

圖 5.4

圖中用紅線框出來的範圍，讓你知道想要拍出有趣效果的話，畫面構圖大約要收到多小；而平滑的灰色人行道（標示 3）受到陽光的直接照射，可以替主角提供足夠的正面補光效果。在這樣的環境條件下，主角身上的主要光源會是直射的陽光，因此要更加費心去注意主角身上哪邊出現了生硬的陰影效果；畢竟在另一個方向完全沒有任何的牆面或物體，能夠用來製作出柔和的光線。只要執行上都正確無誤，就算使用直射陽光，也能拍出不錯的人像照片。

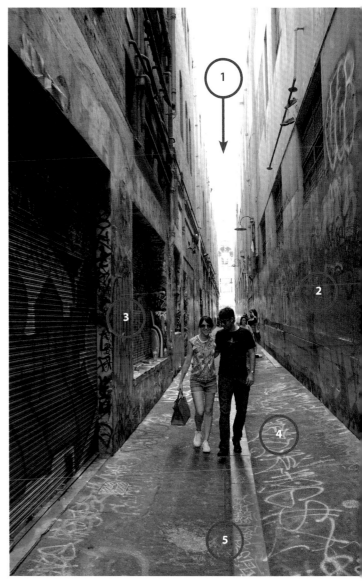

圖 5.5

第 4 章介紹第一個條件光成因分析時，要求你找出現場直射光源，以及最亮的間接光源是什麼？照射方向為何？找到它們，你就能清楚知道主要打光以及補光效果是從何而來。不過在圖 5.5 裡，這個問題的解答就比較微妙了。從某個角度來說，這個現場有兩個主光源，但幾乎沒什麼補光光源；天空（標示 1）很明顯提供了從天空垂直而降的光線，但是地面卻是黑色的（標示 4），這表示地面只反射了少許的光線回來。如果仔細觀察，可以發現照片中我的臉是斜朝向地板，因此亮度偏暗，這當然是因為地面把大部分光線都吸收掉了。這是在澳洲墨爾本城市裡一條極富活力的小巷，到處都是塗鴉，牆面基本上是暗色的居多，這表示雖然牆面相對算是平坦，但是暗色也同樣吸收了大部分的光線（標示 2 與 3）；因此，現場唯一水平方向的光線，只有從巷口處照射而來，根據我老婆臉上較明亮的照明效果，你可以判斷我們正朝著巷口走過去，因此，我們可以把巷口（標示 5）視為是第二個補光來源。在這種地方拍攝人像照，由於極度欠缺補光光源，因此可以獲得極富戲劇效果的照明效果。

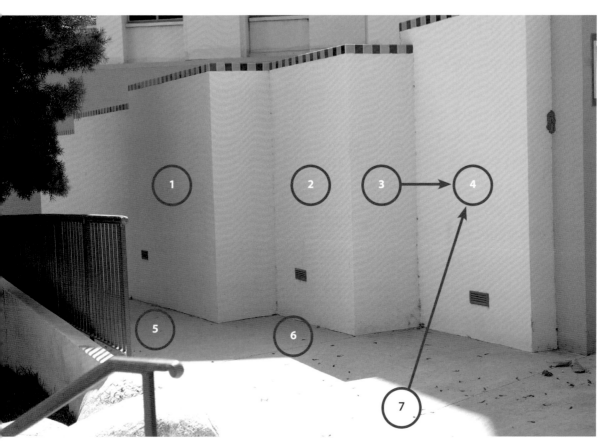

圖 5.6

圖 5.6 是很重要的一個解讀範例，因為對我來說，除了能夠找出環境中最亮的間接光之外，還有一個很重要的能力，那就是清楚知道**為什麼**它會是最亮的間接光源。你該要問自己的問題是：「為什麼這一塊牆面會特別亮？」而在這個例子裡，我們就要來好好尋找這「為什麼」的答案。顯然，在照片中最左側的牆面（標示 1）看起來最暗，中間那一段（標示 2）的亮度剛好介於中間，至於標示 4 的牆面則是畫面中的冠軍，它被最強的間接光照到了。我之所以特別要說是間接光，是因為間接光多半是柔和的，這裡來解釋一下為什麼。注意看看標示 5 的位置，有沒有注意到影子完全覆蓋了地上的走道？由於走道是我們的主要補光來源，所以光線能照到走道的面積是愈大愈好；在標示 6 的位置就比較理想一些，因為這裡的影子比較短，而標示 7 位置上有最多的直射陽光照明，因此將光線垂直反射到牆上（標示 4）的亮度也最高。另外，這裡的光線也同時打亮了牆的側面（標示 3），這又讓額外的光線再反射去照亮了右邊標示 4 的牆面。

在拍照時，我們總是隨時要迅速決定主角的站位，讓照片拍起來更能吸引人。每個位置都有它的優缺點，也有不同的拍攝機會與處理方式；不過有時候某個位置的挑戰性，會遠大於它原有的優點，**圖 5.7** 正是這樣的情況。茂密的樹枝形成天然的遮陰頂蓬，但也使得地上的光斑太過豐富了，像這樣的光影交錯圖案其實會嚴重地干擾視覺，而範例中整個場景全都是這樣的情況，這會連帶使得人物拍起來變花掉。看看圖中所有標示出來的位置，如果沒有任何攝影器材來加以輔助的話，幾乎無法得到乾淨的打光效果。在這種情況下，你需要的是在主角頂上擺一塊很大的擴散板，去製造出大面積的光源效果，才有辦法使光線柔化；不過進一步考慮到建物牆面的情況，如果這種滿布光斑的牆面出現在照片的背景中，仍然會干擾主角身上的注意力，一樣無法拍出好照片。總結一句話，這個地點太麻煩了，不值得加以考慮，我會選擇另覓良處。

圖 5.7

第 4 章里的成因分析 8，是要求你自問：「這裡有沒有類似屋頂的結構，能形成開放式的陰影；或是有什麼帶屋頂有三面牆，留下一面開放的入口的建物，像是戶外的車庫之類的？」只要能注意到這一點，你就不會錯過能把垂直行進的光線（從上到下），轉變成水平行進的光（從旁邊行進）的機會。**圖 5.8** 正是這種情況，現場有屋頂可以避免主角受陽光的直接照射，建物有朝外的大開口，讓戶外的光線可以進入。這樣的條件等於奉送給一名有經驗的攝影師滿滿的打光機會，接下來就讓我們以打光的角度分析這個地點吧！

標示 1 是我會選擇讓主角站位的地點，這是為了要盡可能讓主角身上接受最多的地面反射光，所以主角站得離陰影邊緣線愈近愈好（陰影邊緣線指的是影子與明亮地面交界的那條線）；主角要是離這條線愈遠，身上所受的光會愈少。標示 3 是你應該特別留心的地方，雖然陽光的確是直射在地面，但是地面卻是黑色的柏油，依據光線的顏色性質推斷，大部分照射在上頭的光都被吸收，反射的光很少，由於我們需要這些反射光替主角打光，所以到目前為止我們麻煩大了。不過往好的方面想，雖然地表是黑的，但它至少還是平坦的，仍然還是有足夠的反射光去打亮站在標示 1 位置的主角；當然，如果地上是淺灰色，那麼可以保證絕對有足夠的光線能夠反射進入車庫裡。標示 2 代表一塊沒有任何干擾的乾淨背景，也就是第 4 章裡的因素分析 3；在構圖時可以用這面牆（標示 2）當作背景，這麼一來照片的視覺焦點會集中在主角身上。

圖 5.8

從門口柱子的陰影投射方向（標示 4），我們很清楚看到光線照射的方向；永遠都記得要注意影子的方向，因為它能替我們指示出主光源來自何方。在這張照片裡，這一個注意重點由其有趣，因為根據光的角性質（入射角等於反射角），陽光是從右上角而來，在地上反射後直接投射入車庫裡；因此，如果你所站的位置直接背對著陽光方向，然後面向門柱影子的投射方位，在這個方位角度上，地板所能夠往主角身上投射的反射光光量會最大，這麼做應該可以解決黑色柏油路面吸收大部分光線的問題。就是要這麼思考問題，才能夠拍到更好看的照片，而這也是為什麼我們要研究條件光形成因素的理由。

我在東京短短 18 小時的停留時，拍下了 **圖 5.9** 這張照片。當我漫步在街頭時，注意到街上的廣告看板背光，它的實際亮度比乍看之下的更亮上許多（標示 1），當人們走下通道時，臉龐就會被標示 1 的廣告看板照亮得特別好看。照片顯然是在夜晚所拍的，當然不可能有陽光做為主要光源，在這種情況下，標示 1 廣告看板的螢光燈背光就是主要光源。由於看板面積很大，要拿來照明人物的上半身效果會很好，主角的身軀和頭部會有著均勻的打光效果；而上方以及右方牆面的燈光形成了圖案效果（標示 2 以及 3），正是第 4 章討論條件光形成原因時要求你要注意到的點。倘若

圖 5.9

多加注意條件光成因分析 1 和 2 所談到的內容，就能在不經意走過某些不常去的地方時，注意到原來廣告看板的背光也是很棒的主光源，如同我在東京所遇到的一樣。如果是沒有經驗的攝影師，在他們眼裡，廣告看板就只是一塊看板而已，可能就此錯過了拍出人像照佳作的機會。

有些地方乍看之下並沒有那麼適合拍照，不過當你在腦袋裡把第 4 章所討論的十大成因分析思考過一遍後，會發現其實是個很理想的場所，**圖 5.10** 就是這樣的一個例子。要先告訴你的是，我是等到陰天時才拍下這個地點的照片，之所以刻意等到陰天，是因為我想看看這個地方在沒有陽光時的可能性。先從標示 1 開始談起，人行道是很平順的表面，而且是淺灰色的，而走道平滑的特性使得它成為很有效率的反光板，灰色則使得反射到主角上的光線與日光有相同的白平衡。標示 2：現場環境是有屋頂的，因此如果是在晴天時，站在屋頂下的主角會是位在開放的影子下，不會受直射陽光的照射。標示 3：屋頂並沒有完全遮蓋住上方空間，還有留下開口，顯露出清楚的綠色圖案，拿它來當作主角的背景非常完美，因為上頭的圖案就只有綠色的深淺變化，不會有視覺上的干擾。如果使用大光圈來拍攝，這些植物會失焦模糊，看起來會是很乾淨的背景畫面，只要主角不要面向綠色植物，她身上就不會出現綠色的色偏問題。標示 4：在整片綠色中，只有少數的淺棕色樹枝穿插其中，如果把它們拍進畫面裡，或許多少會干擾到畫面；因此我這裡多加了一個紅色框標示，告訴你我可能會取景的構圖範圍。標示 5：這面牆還算平滑，不過卻是綠色的，在晴天時，如果有任何陽光直射在上頭，就會反射出強烈的綠色光，如果主角站離這面牆很近，就會出現綠色的色偏問題。標示 6：在考量過前面提到的所有因素後，這裡是我打算讓主角站的位置，由於這處地面是紅色磁磚所鋪成的，所以請讓主角站得離灰色人行道愈近愈好，但也要維持在屋頂的開放陰影區之中；這樣應該可以將紅色地面的反射光減弱，避免照到主角身上。稍早我就說過了，這個地點絕佳，在一般的晴天下，此處擁有形成高雅人像照打光效果的神奇條件。

圖 5.11 是另一個我刻意等待陰天才去拍下照片的地點，因為我想要在這個環境下，讓條件光獨立出來，專注於它的形成因素分析上。如我稍早說過的，之所以要熟悉條件光，其中一個重要的理由，是為了知道光線品質、光量、顏色和強度等等特性背後的**成因**，你可以看到光線就直覺做出反應，這很棒，也不是錯的事，但如果攝影師能夠知道光線性質背後的**成因**，就能在相類似的場合下，找出更多好的打光機會。

圖 5.10

圖 5.11

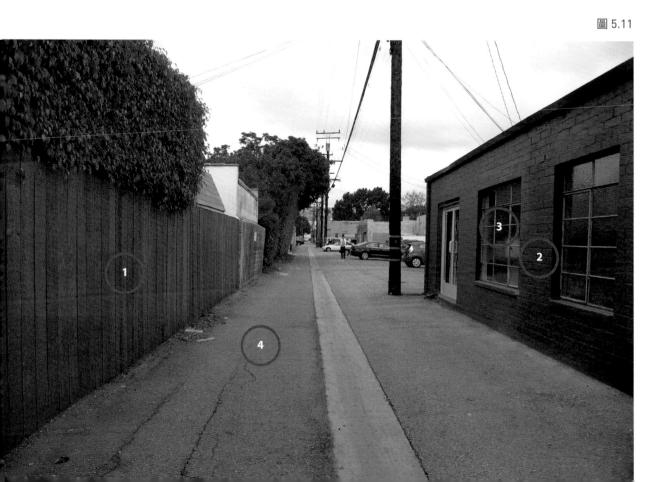

以這個例子來說，現場有清楚垂直紋理的木頭圍欄（標示 1），雖然照片中沒有直射的陽光，不過我們還是能夠預測有陽光時的情況，像是黑色磚牆建築（標示 2）會吸收大部分的直射光，更糟的是建築物上頭還有兩扇大玻璃窗（標示 3），它基本上不會反射光線，只會讓光線穿透進入建築物內，因此會反射到木頭柵欄的光就更少了。還有呢！地面（標示 4）也是黑色的，因此地面上會垂直反射的光，以及黑色牆面形成的水平反射光，基本上是少得可憐。想要在這種場合下得到高品質打光，以便能拍到職業水準的作品，只有使用閃燈或外拍燈這類的人工光源了。不過，接下來我們還是研究一下，如何在沒有輔助裝備和助手的情況下搭配不同的因素，製作出漂亮的人像照打光效果。

閱讀完本章，專注在這些拍攝現場的環境光性質後，你就能理解在接下來的例子中，也就是在拉斯維加斯的婚禮人像攝影大展（Wedding & Portrait Photographers Expo，WPPI）實務操作課程的現場，為我的好友與模特兒 Kenzie Dalton 示範人像照的拍攝時，選擇特定位置與手法的原因了（**圖 5.12** 以及 **5.13**）。在這一堂課程裡，我使用 iPhone 手機來拍照，為學生們示範無論手上拿著的是哪一種相機，都能讓照片的打光看起來漂亮得不可思議；接下來的內容請你仔細觀察，看看你是否能夠找出照片內打光效果能夠這麼漂亮的原因。

首先注意到太陽的位置，從牆上的影子，你應該能夠猜到光源的方向，讓 Kenzie 站在背對太陽的方向，能夠避免她的臉部受陽光的直射，同時利用陽光來做為髮絲光或背光打光的效果。接下來，注意到陽光直接打在表面光滑的乳白色牆面上，因此我們預期牆面能夠反射相當多的光線，而且會是漂亮的自然色光。那麼，為什麼她會站在離牆壁這麼近的位置呢？從第 3 章談到的光線平方反比定律，我們知道當主角離光源愈近，光的強度愈強，同時照明區邊緣衰減的速度也愈快。這可以用來解釋兩個重點，首先是為什麼 Kenzie 身上的打光亮度會比周遭其他人還要亮，而他們明明離牆面只比女主角遠一些而已；再來則是解釋了為什麼女主角右側臉部比左側稍暗一些。從圖 5.12 的側拍中可以看到，她所站的角度使得左臉稍微比較接近牆面，右側則遠了一點點，但由於她離牆面真的夠近，所以光度衰減得非常快，至於為什麼右臉仍然保留足夠的照明亮度，是因為牆面反射的補光散射得較開，使得這一側的陰影多少也被補亮了。

接著我們來分析一下為什麼女主角臉上的光線會這麼柔和好看，特別是與畫面中其他位置的光線效果相較之下更是明顯。根據第 3 章談到的光線相對大小性質，當光源面積相對來說愈大，打光效果就愈柔和；如果女主角面對著太陽，她就會受到陽光的直射，但是由於太陽距離非常遙遠，所以相對於主角來說是很小的光源，會照射

出生硬強烈的陰影邊緣。不過在這個例子裡，陽光只是做背光打光之用，她正面的牆才是主要光源；因為牆面很大，根據光線的平方反比定律，我們知道這個光源能夠替陰影處補光。牆面把乳白色反射光投射得到處都是，使得女主角身上的打光閃耀漂亮，雖然只是快速執行的一個示範，現場有一堆其他的景色人物干擾了畫面，而且還是用 iPhone 所拍攝的，但如果只注意 Kenzie 身上的打光效果，會發現與畫面中其他位置相比之下，漂亮得難以置信。

圖 5.12

圖 5.13

第6章

條件光分析的實務

第4章開始我們討論了條件光，告訴你如何用獨特的方式來思考打光，只要熟悉條件光的打光，攝影師就能以最精簡的控光裝備，和最少的助手人力，在任何環境的任何時間點，以熟練的技巧拍出漂亮的作品。不過，要成為能隨心所欲運用條件光的攝影師，就必須要清楚知道光的性質，同時能夠結合應用條件光十大成因分析的手法。這裡我們就要在實際拍攝工作中，試試看如何運用這些成因分析，使用條件光拍照。我建議讀者們在閱讀本章的實例操作前，先再回顧一下第3章到第5章的內容，或許也可以依據所列出的條件光十大成因分析，實際去拍幾張照片，同時也記住哪幾頁是可以隨時參考的。

將之前所討論的內容根植在你的腦海裡，最佳的回報，是能成為善用條件光的攝影師；只要擁有這些知識，就能夠讓拍攝的照片從圖 6.1 那樣，轉變成如圖 6.2 的效果。這兩張照片都是在戶外僅使用相機所拍下的，沒有用到閃光燈、反光板、擴散片或助手，它們之間唯一的不同點，就只有是否有用上條件光的知識。只要熟悉知識，相信你一定可以一直拍出圖 6.2 那樣的作品，而不會只是全憑運氣而已。

本章接下來的內容，會帶你實際體驗一下思考條件光成因的過程，第 4 章裡所討論的條件光十大成因，也能拿來分析一張照片的打光之所以成功或是失敗；只要在不同場合、不同環境的情況下，將這十大成因的分析做個幾次，這些知識會慢慢轉變成你的長期記憶，而這些分析過程也會愈來愈直覺。我之後就不會再重覆分析時要自問的問題，而是直接給出答案，而當你看到每張照片附帶的評論以及解答時，自己可以試著找出哪一個條件光形成因素是可以加以運用的，同時試著想像一下現場的實際環境條件，也要同時將光線的五個性質牢記在心。為了使整個過程更順暢，當我在分析條件光成因時，如果提到十大成因分析的某一項時，只會簡單的用因素 3 或因素 7 這樣的名詞來指稱；你最好能記住這十個成因項目，這麼一來當我在過程中提到因素幾時，你就可以立刻知道我正在解析的是哪一個項目。要特別注意的是，以下所有照片都只使用相機來拍攝，未搭配其他的輔助打光器材。最後我還要特別說明一點，照片的主角多半是 Sydney，用來清楚表現出如何在一張照片裡，就能製作出打光的多樣色彩、對比和強度效果。

為何要使用條件光，以及如何使用它

圖 **6.1**：看到這張照片，相信大家都同意，照片中主角的打光非常粗糙不好看，無論主角長得美醜，但不好的光線永遠只會得主角拍起來更難看。第一眼看到照片，你或許會注意到女主角右側臉（照片左側）布滿了雜亂的陰影與亮部，為何會這樣呢？生硬的打光以及清楚的陰影邊緣分界線，讓我們知道主角是受到相對來說很小的光源來打光，以這個例子來說，直射陽光是相對小的光源，因為太陽距離我們太遠了（因素 1）；因此光線會全都以相同的角度照射而來。當陽光打在她身上時，光線照射到了頭髮，然後在臉上投射出清楚而雜亂的影子；假如光源相對於主角來說較大的話，或許就會有部分光線能夠直射到她頭髮所造成的陰影上，減輕影子的清楚程度，這是因為當光源夠大時，光線會從不同的角度方向照射到主角，使臉上更多區域能直接受光。因素 4 要求我們找出附近是否有能做為條件光控光之用的物體，協助我們柔化光線，可惜答案是否定的，女主角似乎是站在空曠的停車場裡，附近不會有牆壁可用來將陽光反射到她身上，而且現場也沒有白色大卡車可以做為大面積

光源之用。另外，照片中也沒有什麼垂直反射光，表示地上是黑色的（因素 5），由於欠缺了控光用的物體，使得主角眼睛部位很暗，左側臉龐照明不足，這要歸咎於沒有補光效果的緣故。考量到這些條件因素，我們也判斷出主角的頭部角度有誤，使得打光看起來沒有章法，一點都不專業。

圖 **6.2** 與 **6.3**：把十大成因考慮進去，分析了條件光，並運用光線五性質的原則後，你可以把很難處理的打光情況扭轉成為討喜的人像打光，如同此例中的 Allison。是什麼造就了這麼漂亮的打光效果？雖然主光源仍然是太陽，不過屋頂把直射陽光給擋住了（因素 8），除了右側以外，所有方向的陽光都被阻擋住了（因素 1）。現場牆面是乾淨的粉色系，對人像照來說是看起來很不錯的背景，不會造成視覺上的干擾；不過，電梯門表面更為光滑，而且是更有趣的金屬色（因素 3），除了作為乾淨的背景之用，電梯門同時還能把光線反射到主角身上。

以條件光的角度來思考時，要開始習慣不能光想著物體是什麼，而是要想著這個物體帶有什麼光線的特性；由於牆面吸收光線的程度，比平滑金屬電梯門還要多（因素 4），為了在這個場所盡可能多獲

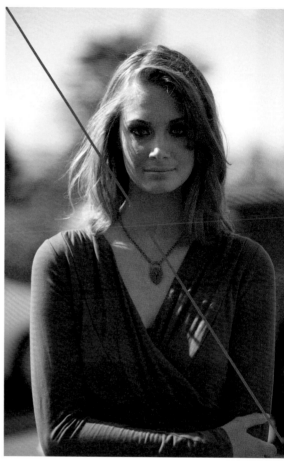

圖 6.1 │ 相機設定值：ISO 400，光圈 f/2.8，快門 1/3000

得一些亮度，我讓 Allison 站在開放陰影之中，而且盡可能靠近陰影邊緣處，也就是前方地面逃生口標緻附近的斜線。她所站的位置盡可能接近陰影與陽光直射到地面的交界處，這樣可以盡量善用從地上反射的垂直光，讓 Allison 身上有更多從地面而來的補光效果（因素 6）。她左側臉（照片右側）很明顯比右側要亮，這樣能突顯出臉部的立體感與深度感，在此同時，亮部到暗部之間的變化也完全是平順的；她目前所在位置的補光效果，亮度與覆蓋的完整性都非常棒，所以找不到任何生硬的陰影，而她的兩隻眼睛也都出現了眼神光，讓她看起來更動人。

圖 6.2 ｜相機設定值：ISO 200，
光圈 **f/2.8**，快門 **1/180**

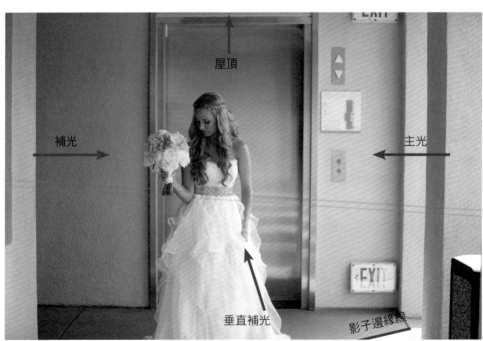

屋頂

補光

主光

垂直補光

影子邊緣線

圖 6.3

圖 **6.4**：這張我弟妹 Sarah 的人像照，是在我攝影師生涯剛起步時所拍的，當年我拍這張照片時，自以為拍的很棒了，可是一旦與老經驗攝影師的作品擺在一起看，馬上讓我無地自容。我覺得照片裡的打光似乎少了些什麼，但我卻不知道，也不知該如何解決。

當時我選擇拍攝地點的想法，現今回想起來仍歷歷在目；那時候我認為在該處地點選擇長條板凳做為主角擺姿是聰明的作法，拿暗棕色柵欄和綠色植物當作背景更是高明。如果當時我知道光的性質知識，我就該知道暗棕色的地面與背景，會把入射進來的光吸收掉一大半了，更糟的是地板、長凳以及木頭柵欄全都充斥紋理，讓光線吸收得更多，這就是為什麼因素 2 的問題，會是要求你看看現場有無相對平坦而且有受到陽光照射的原因。如果當時現場不是暗色木頭柵欄，而是一片淺色平滑的牆面，能夠反射到主角身上的光線一定會亮很多。另外，主角身後的綠色植物其實很干擾畫面，而從她左手臂與板凳上的陰影，以及臉上的反光來判斷，陽光是由右邊而來；從板凳上的影子長度去推測，可以知道太陽應該位在比較偏低的位置，因此照片的拍

圖 6.4 │相機設定值：ISO 800，光圈 f/6.3，快門 1/160

攝時間大約是在午後稍晚一些。綜合上述的所有跡象，顯然現場的主要光源強度是相對較弱，當主光源較微弱時，更需要足夠的補光效果，才能提升人像照的整體品質。

稍早我就說過了，在這種情況下，原本應該要能提供補光效果的物體，卻是深色的木頭柵欄和地板，這是最糟糕的補光工具了；從拍照的觀點來看，這些物體簡直是光線的黑洞，根本沒什麼反射效果；另外，女主角的頭部也應該要順應主光源的情況做出調整，才能避免她的左眼處出現干擾畫面的反光。

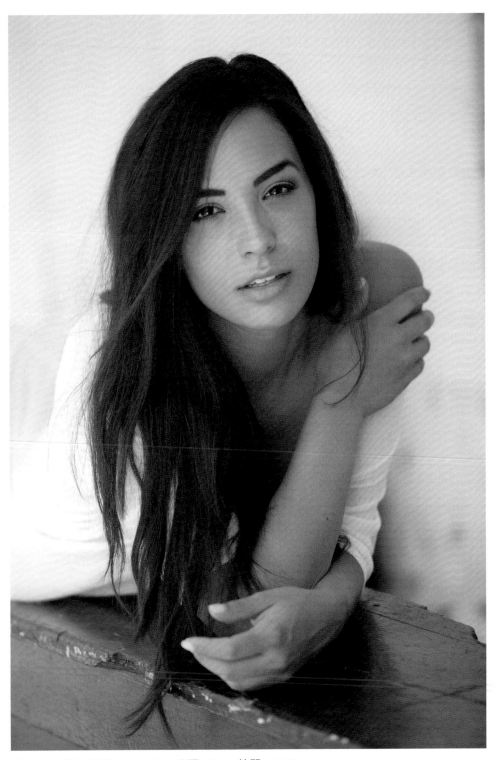

圖 6.5 │ 相機設定值：ISO 200，光圈 f/2.8，快門 1/640

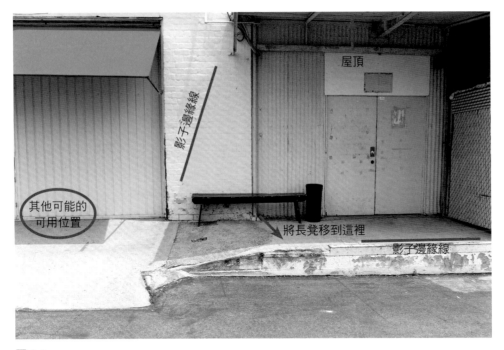

圖 6.6

圖 6.5 與 6.6：最近我為朋友 Laura 拍照，而且剛好也使用類似於圖 6.4 拍攝 Sarah 時的手法。為了在洛杉磯謀求演出的機會，Laura 需要我幫忙拍張人像特寫照，而我拍攝時決定不使用任何的控光器材和閃光燈等等；我的目標是只帶著相機到處漫步，考驗自己是否只需要仰賴條件光，就能拍出好看的人像特寫。主角的擺姿與前一個範例幾乎雷同，Laura 一樣是躺在長凳上，但這一次 Laura 照片的打光效果遠勝我早期的作品，我們來看看為什麼。

首先，主要打光的源頭是太陽，而之所以選擇這個地點，是因為現場有一片短窄的頂蓬，能保護 Laura 不會受到太陽光的直射，畢竟太陽算是相對小的光源，會打出生硬的影子（因素 8）。頂蓬提供了一小塊開放的遮陰，這代表附近區域內的物體能夠將光線反射照到 Laura 身上，提供補光的效果。這時主要目標是要找出最強的補光，讓 Laura 能夠有漂亮閃耀的光暈效果。之所以選擇以長凳做為擺姿的道具，其實是另有目的，這麼做可以讓她比較接近地面，去接收地上的反射光；在這種場合下，我必須要盡量善用最亮的光線。依照光的平方反比定律，當主角離光源愈近，受光強度就會愈高，而由於 Laura 的位置是在開放遮陰下，因此從淺灰色平滑走道上反射出來的光，就成了新的主光源（因素 5）；這就是為什麼我要讓她俯臥在長凳上，這麼做可以使她比較接近地上反射出來的漂亮光線，不過我得要先把長凳的位置移到離陰影邊界線（因素 6）很近的地方，如圖 6.6 裡標示出來的位置，如此一來長凳就會非常接近走道反射光源。像這樣找出什麼是必需要改變的能力，正是老經驗攝影師必

須要建立的思考方式。如果我沒有動手去移動長凳，直接在原來的位置就進行拍攝，會使得打到長凳處的光線減弱許多。另外，注意看看 Laura 的頭是微微朝向地面反射光的方向傾斜，這一點小小的角度改變，讓 Laura 右側臉部有漂亮的打光，同時也避免頭髮在她臉上投射出影子。

最後一點，卸貨月台之間的磚牆是淺色而且表面光滑（因素 2），這表示它們會是不錯的補光來源，同時也可當成乾淨的背景（因素 3）；唯一的問題是磚牆上也有頂蓬投射下來的陰影邊界線，使得牆面上出現了亮度上的變化，而且變化的程度極有可能會干擾到視覺注意力（因素 9），為了避開這個問題，我把構圖縮得較緊緻一些，只拍到磚牆上位在陰影中的部分（因素 6）。

加強你的體認

如果想要進一步深入理解這裡要探討的題材，我建議讀者們可以就條件光形成的觀點，將圖 6.2 以及 6.5 照片中的相似之處表列出來，而列表裡是以清楚的邏輯來解釋為何這兩張照片會比較好看的原因。找出它們之間的關聯，同時去發掘什麼樣的條件光模式能夠製作出好的打光效果，這是鑑別你是否能在實際拍照時，真正去運用條件光來獲得好作品的最重要關鍵。

提示：你可以利用拍攝時的側拍照片（圖 6.3 和 6.6）來找出模式。

圖 6.7 與 6.8：我在西雅圖的一場研討會中，將學生分成兩組，各自去執行指定的拍攝練習；不過我很快就先把他們都攔住，很興奮地跟他們說：「各位來瞧瞧，這個位置有夠讚的！」但學生們停下來左看右看，滿臉狐疑的問：「在哪裡？這裡？」這讓我興奮過頭的心情稍微冷靜下來，才想到這個地方乍看之下真的也沒什麼拍好照片的機會，因為 Laurel 只不過背對著停車場坐著，面向通道而已，不過如果仔細觀察的話，就會注意到許多好地點的蛛絲馬跡。

照片的拍攝地點在西雅圖，去過或住在這城市的人都知道，當地的天空常常是陰陰的，但即使如此，太陽也一定是在天空中某個方位上。想要知道陽光從何而來，無法看天空來確認，最簡單的方法是觀察地面上物體的影子方向。在圖 6.7 裡可以看到，由於陰天下濃厚的雲層遮擋擴散了陽光，使得物體影子很淡，但仍然還是存在的（因素 6）；根據陰影的位置，我們知道了陽光是從右方而來（因素 1）。Laurel 所坐著的位置，效果有點像是有著開放陰影的小房間（因素 8），而照片裡最值得注意的一點，是這個虛擬的小房間開口正是朝向光源的方向；由於是在西雅圖多雲午後的擴散光源環境下，這樣的條件實在太完美了，當然要用盡條件光的一切可能性！

Laurel 比較合理的擺姿，是面向光源的方向，這麼做可以讓她臉上的打光盡可能的亮。圖 6.8 中看到牆面是單純的淺灰色，上頭的紋理相當的平順（因素 3），這種特徵很適合拿來做為乾淨無干擾的背景之用，但上頭細微的紋理效果又能為人像照增添些許的趣味性。由於 Laurel 的擺姿就正對著光源照射的方位上，當然會讓她身上的照明比背景牆面要亮一些，因為主角是朝著光源，但牆壁不是，依據因素 9 來分析，我們知道較暗的背景能夠襯托出女主角 Laurel，使她成為畫面中最顯眼的角色。

圖 6.7

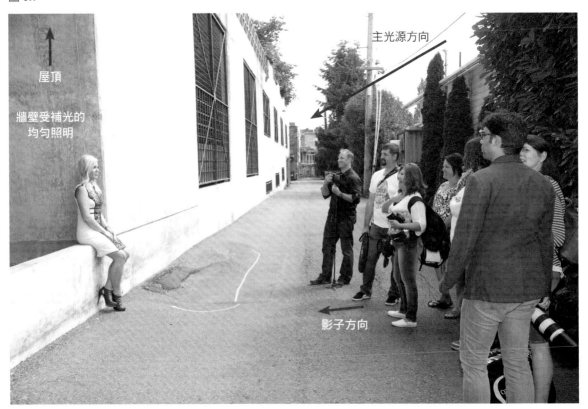

圖 6.8

圖 **6.9**：依據我們現場對條件光的分析，最終所拍攝的結果就是如此，多數人走過此一地點，大概都會未加注意就略過它；其實，任何地點幾乎都會有很神奇的拍照機會，你只是需要知道該如何去注意到。至於姿勢的調整，我讓 Laurel 的臉頰微微朝上面對光源，讓她的眼窩也能被補到光，如果沒這麼做，眼窩的部分會在眼睛處產生不好看的陰影。另外這也是讓我之所以覺得高興的一點，那就是從女主角上臂的打光效果，可以清楚看到光線平方反比定律的實證；瞧瞧她手臂上的打光是如何從明亮一路暗化到下方呈現深暗的效果。一定要記住這一點，因為只要擁有這種知識，下回你就能在拍照時，把主角拍得顯瘦一些。

圖 6.9 │ 相機設定值：ISO 100，光圈 f/2.8，快門 1/350

圖 **6.10** 與 **6.11**：在室內拍照時，條件光十大成因分析的原則不會有什麼改變，事實上，唯一一個無法加以運用的是因素 8。在一場我舉辦的研討會中，我示範了在設計主角擺姿時，該考慮的點有哪些；當我走進該房間時，很快就注意到房間內有條件光形成的特殊效果。光的原始來源是太陽，但由於陽光是透過窗戶照入的，所以主光源要視為是大片的窗戶（因素 1），而且戶外光的照射角度，是從非常斜的上方位置打下來。

接下來，窗戶光以不同的亮度照射到亮色的牆面，依據光線的平方反比定律，如果物體離光源很近，那麼物體的受光會是最強的，因此，最接近窗戶的牆面（標示 1）當然顯得最亮，而其他的牆面（標示 3）的亮度就沒有那麼強烈，因為它離窗戶較遠；這裡要提醒你特別注意到的，是最接近窗戶的標示 1 牆面，和其餘牆面相較，它是不是亮到有些誇張？要我猜的話，至少亮上三倍有餘！將這些資訊牢記在心，就會知道如果我們針對這最亮的牆面進行測光，所得到的結果會是其他白色牆面全都黑成一片。這個使房間整個變暗的技巧，曾出現在第 3 章的圖 3.12 裡，為了達成目的，請模特兒 Hans 離開標示 3 的牆壁，改成靠在標示 1 最明亮牆面的角落上，如圖 6.11 所示。

圖 6.10

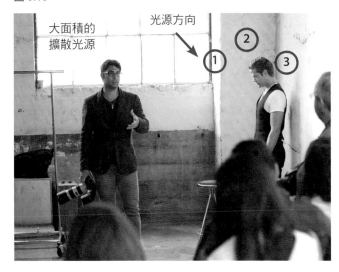

大面積的擴散光源　光源方向

圖 6.11

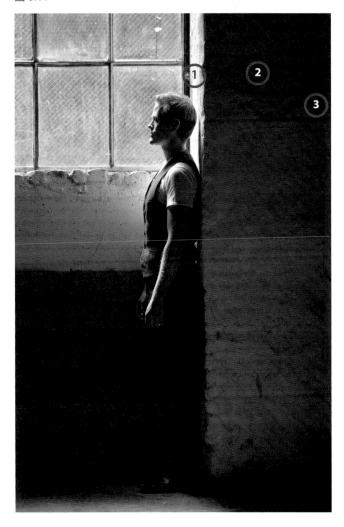

關於測光的說明

大部分相機都擁有許多種測光模式，讓你可以控制相機的測光表要以畫面中的什麼內容，做為測光的基準。當場景內的打光亮度很接近，像是在多雲的天候下時，相機的測光表通常都表現得很好，能獲得正確的曝光值；不過，假如你站在室內，相機卻對準了窗戶這種明亮的位置，那麼在預設情況下，測光表會以亮區為基準進行測光，此時除了位在窗戶附近的物體，其餘的室內景物可能會完全曝光不足了。相同的道理，如果相機對準的是畫面中特別暗的地方，也會出問題的。相機原則上會盡量讓照片的整體曝光平均值落在約等於 18% 灰色的亮度，因此，如果相機看到有東西特別的亮，它就會試著壓低它的亮度讓它變暗成為中性灰；反之如果看到有東西特別暗，它會試著讓它變亮，一樣成為中性灰的亮度。為了避免這種情況發生，相機製造商又發明了一些不同模式的測光，這些模式會讓測光只針對畫面特定區域做測光，而忽略其他的區域。最常見的測光模式如下：

- 評價式（**Canon**）或矩陣式（**Nikon**）測光：評價／矩陣式測光是把畫面區分成好幾個不同的獨立區域，然後分析每一區的色調差異，並且會以目前焦點的選擇位置所在區域占有最大的測光比重，來得到測光結果。

- 重點測光：重點測光模式只會測量畫面裡一塊非常小區域的亮度，大約只有 3-5% 而已。基本上它只會針對你所選對焦點附近的亮度來測光，完全忽略畫面的其他部分（有少數相機的重點測光模式，只能夠測量畫面正中央處的小區域，而不管你的對焦點位置選在何處）。如果主角只佔畫面很小的範圍，或是主角位在背光下，這是很好用的測光模式選擇。

- 部分測光：這種模式很類似重點測光，唯一的不同是，部分測光測量的範圍比重點測光要稍大一些，大約是 8-12% 的畫面比例，也同時依據所選對焦點的位置（跟重點測光一樣，少數相機的部分測光模式也是只鎖定在畫面正中央位置，無論對焦點選在何處）。

- 偏重中央的平均測光：這種模式會測量整個畫面的亮度，但是愈接近中央處的測量比重會愈高，這也是「偏重中央」名稱的由來；這種模式下的測光不會管你目前對焦點放在哪裡，它只用相同的方式來評估整個場景的亮度情況，無論焦點選擇在哪個位置上。

由於我的主要拍照內容都是人像照，因此對我而言，最合理的選擇是評價式（Canon）或矩陣式（Nikon）測光，這是因為照片裡人物會佔有相當比重的畫面範圍。如果是拍攝鳥類或小昆蟲的話，重點測光或許會是比較好的選擇，因為通常你拍攝的主體佔有畫面的比例較小。我發覺如果能專精於使用某一種測光模式，工作起來會比較有效率，你要知道該測光模式在各式各樣常見拍照情況下可能會有的表現，這麼一來你就能預測這種相機測光模式是如何解讀場景的照明情況，進而在拍攝前就預先做出相對應的曝光調整或修正。

圖 **6.12**：使用上述技巧來拍攝，最後的結果就如圖所呈現的，注意看看照片的相機拍攝設定資訊，讓 Hans 站在標示 1 的位置，等於是讓他身處在能接收最大量窗光透入的陽光光線路徑上。這張照片是相機直出的，我只有將它轉成黑白而已，絕對沒有特意把照片某些地方修亮或調暗。這個例子示範了當你擁有光線行為知識後，就能夠知道如何製作出這樣的人像照，也知道何時可以運用此技巧。每次我看到光線能衰減得這麼快，都還是覺得很神奇，就這樣讓原本白色明亮的房間拍起來完全變暗掉了；如果考慮到房間原本的樣子，但相機拍出來的效果卻完全出乎你的預期和想像，是否會讓你每次在拍照時都感到興奮期待呢？這全都是靠神奇的打光！要多加嘗試並找尋機會，運用光線的平方反比定律替自己製造這樣的機會，能夠讓你發揮更多樣的創意。

圖 6.12 │ 相機設定值：ISO 200，光圈 f/2.8，快門 1/2000

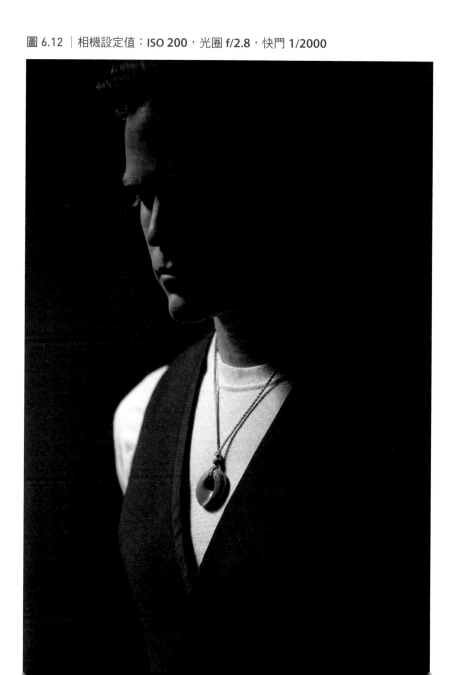

圖 **6.13**：記得因素 7 是要求你找到並善用雜亂陰影中的乾淨亮區吧？而這張照片正是最佳的例子；這些高亮度的亮區可以在牆上、貨車上甚至地上找得到，而在這個例子中，我在通往祭壇的大理石階梯上就找到一塊很亮的乾淨亮區。光的原始來源是太陽，而由於陽光是透過窗戶照入，所以主光源變成是大片的窗戶（因素 1）。太陽光通過窗戶時會稍稍改變行進路線，但無法完全將它們擴散開來去散射到整個室內，因此要從被光照到的階梯上畫一條直線到太陽位置還算容易；這些乾淨明亮的強光區到處都是，但你必須要有足夠的經驗去找到它們。在這個例子裡，當陽光穿過右側窗戶時，在階梯上留下一塊幾乎是被陽光直射的區域。

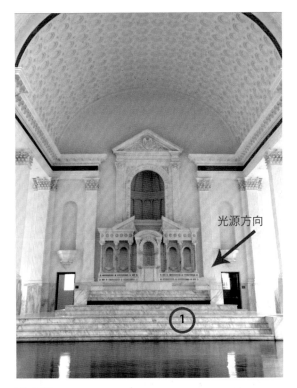

光源方向

圖 6.13

為了發揮這麼漂亮光線的優點，我請模特兒 Dylan 躺在大理石階梯光區的中央處（標示 1），臉部朝上。當她躺下來後，我再調整她的姿勢，確保臉部有受到光區中最明亮的打光效果。在這個例子裡要特別注意的一點，是 Dylan 身上的打光是直射光，而不是反射光；另外在調整擺姿時，她的下巴朝向陽光方向微轉一個角度，直到眼窩部分也有充足的照明，如果沒有這一點的微調，眼窩下方很可能會產生濃烈的陰影遮蔽了眼睛。最後我請她將眼睛閉上，呈現出我想要拍攝的氣氛效果，同時也讓她的姿勢能稍微放鬆一些；她身上的白紗圍繞著全身，將大理石階梯隱藏起來，同時也強化了衣服上明暗之間的戲劇性效果，皆大歡喜！

圖 **6.14** 是找出乾淨亮區並加以善用後，所拍攝而得的最終成果。

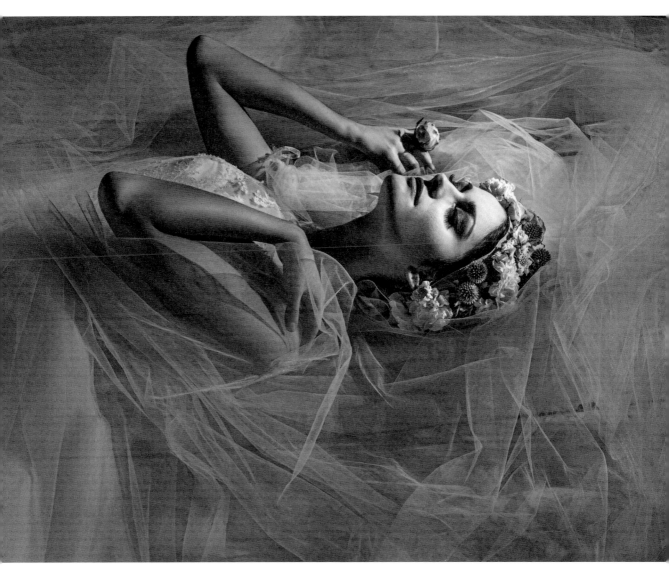

圖 6.14 ｜ 相機設定值：ISO 100，光圈 f/6.8，快門 1/800

直對著陰影拍攝的技巧

想要在大晴天下讓人物臉上有乾淨的打光，最好的方法是觀察主角的陰影方向，它能指引你決定該站在哪裡拍照；只要是在白天，當陽光還足夠亮到能投射出清晰可辨的陰影時，都能在任何地點使用這個技巧。而依據你身處環境中的條件光成因分析，你應該也可以為主角臉部製作出漂亮的臉部補光效果。我們接下來就來看看。

圖 6.15：這張照片是在比佛利山莊的 Greystone Mansion 拍攝的，這個地點的走道兩側有成排的樹木，是相當受歡迎的拍照地點，不過老實說，我其實沒有很在意現場環境的景色，我真正在意的是在當時那一個時間點下，打光有多麼漂亮。記住，不要被景色給迷惑，要被光線所迷惑！當時陽光是直射的光源（因素 1），而新人主角所站的地面很平坦、淺灰色的，表面算是很平滑，同時也受到陽光直接照射，這使得地面成為很強的反光板（因素 2 以及因素 5）。從地面反射的光線，可以做為主角們臉部的補光，讓他們的臉有著漂亮的光暈效果，至於背景則是高大的樹木圖案，用來框住主角的身影（因素 3）；由於兩排樹木都是深綠色，擁有豐富的紋理，這表示照射到上頭的光線多半被吸收掉，這也是為什麼我要安排讓這對新人擺出彼此互望的角度，這麼做可以讓更多地上的反光照射到主角臉上做補光之用（因素 4）。這些條件光的成因分析引起了我的注意，讓我知道可以藉由這些因素去創造出品質很好的打光效果。

不過還有一個重要的因素 6，這個因素分析是要問：「陰影的方向為何？」圖 6.15 裡的箭頭標示清楚指示出了主角影子的方向，接下來你只要站在相同方向的位置上，朝著主角拍攝就行了。注意一點，你**不用**直接站在影子裡拍照，只需要同一方向上即可，在這個角度下，太陽就位在主角的正後方，而主角正面的打光通通是補光，而補光的品質、顏色和強度，則取決於幾種不同的條件光形成因素。在這個例子中，條件光成因分析運作得很完美！也因此這個拍照地點才吸引了我的注意力，並不是因為那裡的景色優美，而是許多條件光因素完美的配合在一起，能夠製作出優雅而令人驚嘆的人像打光效果。

圖 6.16：拍攝這對新人的訂婚照時，由於氣溫高得讓人難以忍受，所以我必須要速戰速決，而利用直對陰影拍攝的技巧，不但能讓你拍出有漂亮打光的照片，也能讓你短時間內就完成工作。這張照片是當天所拍下的另一張作品，此時主角不再是面對著我，而是側面站著，我仍然站在陰影的方向，朝著主角來拍攝；主角後方強烈的直射陽光，並沒有在主角身上產生任何過曝的亮點，而且地面也製作出高品質均勻的補光效果。要拍攝這樣的照片，除了相機和主角外，不需要其他的器材，只要應用這個技巧，就算拿著智慧手機來拍，也能拍出很棒的效果。

從這裡拍攝

圖 6.15 │ 相機設定值：ISO 200，光圈 f/4，快門 1/640

圖 6.16 │ 相機設定值：ISO 200，光圈 f/2.8，快門 1/640

圖 6.17：這張是此技巧的最後一種變化，我用它來示範能夠注意到補光來源的重要性，這能夠讓你拍出很特別的照片。拍攝這張照片時，我先讓自己站在陰影的方向，這麼做可以確保從相機的方向看去，有乾淨的打光效果；現場地面含有許多條件光形成因素，都是能夠製作出優異補光的條件。由於補光相當強烈，因此能夠照亮女主角的臉部，所以無論我選擇讓她的頭轉向左右哪一側，都能突顯出漂亮優雅的輪廓；如果補光很微弱，那我只能依賴牆面的反光，看看能不能為臉部補上一些光線，可惜的是在這個例子裡，並沒有牆面可加以利用，我唯一擁有的就只有地板，所以最好是能夠讓它發揮最大的效果。擺姿和打光是相輔相成的，在決定主角的姿勢時，我都是依照光線情況來做決定；以這張照片來說，你會注意到主角從頭到腳的打光都是很漂亮的。

圖 6.17 │ 相機設定值：ISO 200，光圈 f/2.8，快門 1/800

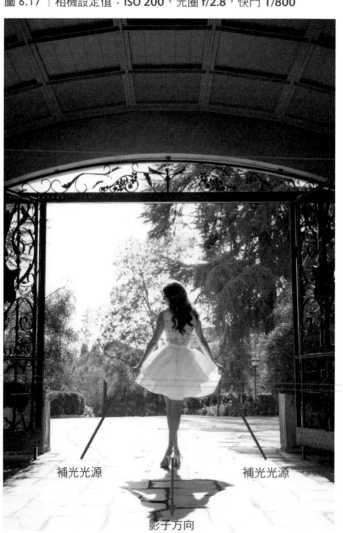

補光光源　　　　　　　　補光光源

影子方向

窗戶光補光以及直射窗戶光

圖 6.18：只要能夠熟悉條件光的技巧，任何攝影師都能有滿滿的收穫，對於這一點我是深信不疑的。每一個看到 Dylan 這張照片的人，都驚嘆裡頭的打光效果，總會問我是用了什麼樣的打光器材；事實上我根本什麼控光設備都沒用上，照片幾乎是相機直出的，只做了些皮膚的瑕疵修飾而已。當時我注意到場景中有豐富的條件光因素，但其中一個因素的影響力特別大。

圖 6.18 │ 相機設定值：ISO 320，光圈 f/2.8，快門 1/3000

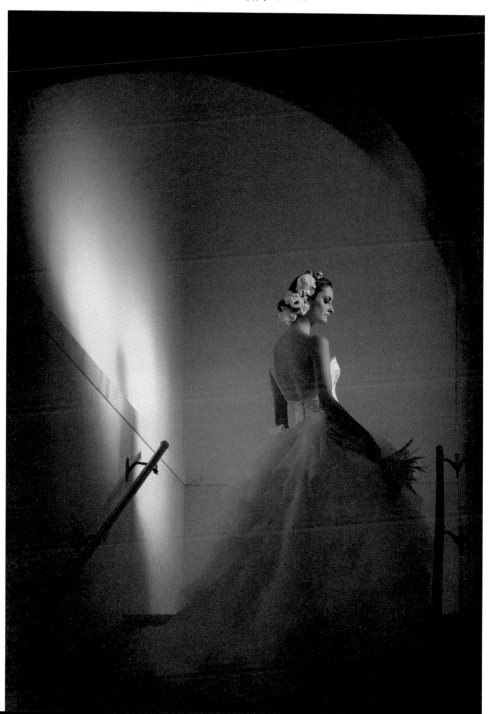

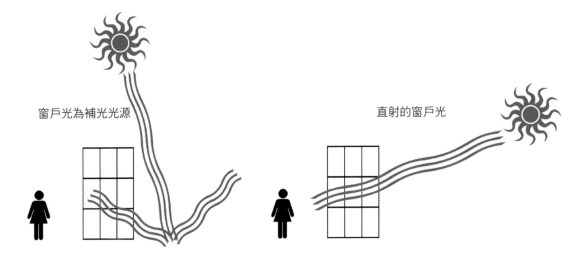

窗戶光為補光光源　　　　　　　　　　　　　直射的窗戶光

如果你猜是因素 7 的話，那就對了；瞧瞧左方的牆壁，上頭有一塊明亮乾淨的亮區，更棒的是，光線是從右方一扇中等大小的窗戶直射進來；由於當時太陽的位置剛好就窗戶方向的路徑上（因素 1），因此這塊乾淨亮區的亮度，比牆面其他區域至少亮了三四倍之多。在大部分情況下，窗戶光都只用做補光之用，它的照明亮度多半不會太強，也不會產生強烈的對比效果，不過這裡卻是一個例外的情形，因為透射過窗戶的是從太陽直射而來的光線，也就是說，如果站在窗戶旁看出去，是能直接看到太陽就在你前方的位置。室內的窗戶卻又剛好對著太陽方向的情況，其實是很少見的。

同時還有幾個因素讓照片打光具有張力；牆壁表面是光滑的乳白色，因此也是很棒的補光用反光板（因素 2 與因素 4）。在這個例子中要特別注意的一點，是大部分光線都是橫向的，從畫面右方的窗戶照射而來，然後在左側牆面反射。如果將主角放在光線來回照射的路徑中央處，就能拍到像這樣的效果。還記得光的平方反比定律吧？如果讓主角站偏右側離窗戶近一點，就會受到更強的直射光照明，此時我就得要更改相機的曝光設定，去補正多出來的亮度。還記得在第 3 章裡，我們有談到當主角愈接近光源，照在主角身上的照明區光度衰減速度就會愈快吧？仔細看看 Dylan 右上臂，在二頭肌上的光線照明很亮也很漂亮，但只是稍微再向下一些位置，手臂就完全沒入了黑暗之中，幾乎完全變黑了。照片中之所以還看得到女主角的背，是因為她身後的牆面把光線反射回去照亮了背部。這樣的亮度平衡讓我很滿意，在我看來，她的臉部打光很亮，但背後又有非常柔和的照明效果，這樣的效果看起來非常優雅。雖然我可以讓她站得離窗戶更近一點，但光度衰減的情形只會變得更快，而補光光源離背部會更遠，這麼一來打光效果會開始變得更戲劇化，並顯得沒那麼優雅。

圖 **6.19**：回顧我在早期攝影師生涯對打光和拍攝地點的思考脈絡，其實很有趣。圖 6.19 這張照片和圖 6.18 一樣，都是漂亮的新娘子站在階梯上所拍攝的作品，但是在圖 6.19 裡，我當時的思考脈絡大概是這樣子：「嘿！有個漂亮的階梯耶！好像有不少攝影師都會在這階梯上替新娘子拍照，那就決定是這裡了，拍起來鐵定很讚！」是的，完全沒有考慮到條件光這回事，我完全被漂亮的地點迷住了，壓根沒有想到打光效果有多糟糕，更慘的是，當時我毫不猶豫地就把相機 ISO 設定值拉高到 3200，一點都不手軟。回頭來看看圖 6.18，這時候我已經擁有了條件光形成因素的觀念了，所以能夠馬上認出在該時間點下的階梯上有很棒的拍照機會，但不是因為階梯好不好看，而是因為光線的條件！有沒有差呢？照片拍出來的結果會說話。

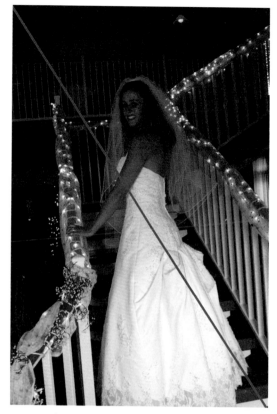

圖 6.19 | 相機設定值：ISO 3200，光圈 f/4.5，快門 1/125

打光參考基準的重要性

圖 **6.20** 與 **6.21**：第 4 章裡最後一個因素分析，是在問：「你打算以什麼來做為主角打光的參考起始基準？」這一點很重要，因為它能讓你製作出有真實感效果的照片。許多攝影師剛開始學習使用閃燈來拍照時，多半會把閃燈光線打得到處都是，我還看過原本房間內已經有豐富的特色與氣氛了，但攝影師仍然是這麼使用閃光燈。另一種常見的情況發生在日落時分的海灘上，現場的氣氛應該是很自然的溫暖與浪漫，但攝影師卻沒頭沒腦地拿起人造光源把情侶打得亮白，完全毀掉了原本的氛圍。這時有個問題就會浮現上來了：到底光線是從哪裡來的？

因素 10 剛好能解答此一疑問。拿著閃光燈，並不代表你非得用它不可，而真的要用閃燈，至少記得加個 CTO（橘色校色片）讓閃燈的白光變成暖色光；主角身上的打光應該多少要配合一下現場環境已存在的光照效果，如果不這麼做，打光看起來就會很假。拍攝這張範例照時，我沒有帶著閃光燈，只有相機而已，當時我與我太太 Kim，以及我的好友 Mike 和 Julie Colon 四個人正漫步在羅馬街頭；街道上一灘積水，正巧可以倒映出那知名的古競技場地標，不過打光也要合理，才能讓照片看起來更有說服力。

現場是夜晚的街道，該區唯一的照明是建築物裡的燈光、街燈以及汽車大燈，這些光源通通都是偏黃色的，就算我手上有閃光燈，八成也不會拿出來，因為閃燈的白色光在這樣的環境下顯得太過突兀，會把場景中其他燈光營造出來的氣氛都毀掉了。這完全是不合理的選項，因此我請 Mike 和 Julie 站在積水邊擺好姿勢，然後靜候車子開過，利用車燈去照亮主角的腳，就這樣拍到了這張照片，一樣沒用到任何打光器材。每當我要拍照時，心中一定會想到打光參考基準這個因素（因素 10），當你在室內或日出／日落時分拍照時，尤其要特別注意因素 10 的考量分析。

圖 6.20

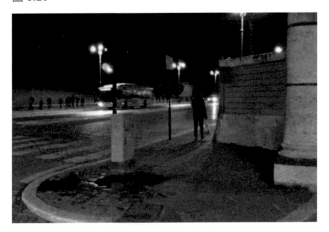

圖 6.21 ｜ 相機設定值：ISO 1600，光圈 f/4，快門 1/80

在直射陽光下不使用任何控光器材拍照
（陰影的控制）

在大白天晴朗天候的直射陽光下，不使用任何反光板、擴散板或閃光燈來拍照，聽起來簡直像是災難的開始，最大的問題是，直射陽光會在主角身上投射出難看的影子。由於距離地球太過遙遠，相對來說算是很小的光源，會製造出濃厚、邊緣線清晰的陰影。在直射陽光下，想要拍出好看的照片，成功的關鍵在於**陰影的控制**，即使是高對比的直射陽光，當它照射在主角身上時，無論拍攝對象是男是女，仍然可以有機會把他們拍得很性感，但先決條件是要讓陰影落在正確的位置上。

在直射陽光底下拍攝人物時，難免會出現不好看的陰影，畢竟人臉擁有許多曲線和突出的部位，像是眼窩的凹凸曲線、鼻子、下巴和顴骨等等特徵，在很小光源的照射條件下，都會在臉上投射出影子。假如有帶著擴散板，你可能會用最簡單的方式，將擴散板高舉在主角上方，讓光線擴散開來變得柔和；但如果你完全沒有其他可以輔助的器材，你最好順勢而為。仔細觀察陽光的照射方位，只要確認陽光照射的方向，可以請主角將臉部轉朝面向它；由於太陽都是在主角上方的位置，你可能會需要讓主角的下巴盡量抬高，直到臉上不好看的陰影消失為止。

圖 **6.22**：在這張照片中，我沒有讓 Sydney 的下巴抬高，也沒有轉動臉部去朝向陽光的方位，結果就是眼窩下投射出濃厚的陰影遮住了眼睛，你幾乎很難辨認出眼睛的位置；另外女主角的鼻子也形成了很大一片難看的影子，連到了上唇的部分。除非

圖 6.22 ｜ 相機設定值：ISO 100，光圈 f/6.3，快門 1/800

你是刻意要拍成這樣的效果，不然這種照片真的算不上好看。好吧，那該怎麼解決這樣的問題呢？

圖 **6.23**：在這張照片中，我讓 Sydney 的臉朝上到足夠的角度來面對陽光，而且是小心翼翼的；要調整姿勢時，可以請主角將臉部轉朝面向感到陽光最溫暖的地方，但是在轉動時請她要慢慢來，這樣你就可以仔細觀察臉部陰影的移動與變化情形。我個人偏愛的方式，是讓主角頭部抬高到足夠面對陽光的方向，讓陽光完全照亮眼窩處；在這個例子中，我讓 Sydney 閉上眼睛，這麼做不止會讓她看起來更性感，也能避免讓她直望著太陽光。陽光是從上方向右照射，因此我決定只要讓女主角最接近陽光的那一側臉上的陰影都消失即可；由於此時她的右側不可避免一定會有陰影，因此我請 Sydney 舉起她的右手微微撥動頭髮去蓋住右側臉，把那些難看的陰影隱藏起來。在這種情況下拍照，通常你只能選擇拍一側幾乎沒有影子的臉龐，而如果是拍攝情侶，可以利用另一名主角的臉來擋住伴侶臉上有陰子的一側，接下來只要針對主角們臉上有受陽光直射的那一側進行曝光，**搞定！**在這個例子裡，女主角脖子上下巴造成的陰影，就我的看法來說並不會干擾到視覺，畢竟陰影不是在臉上就好。

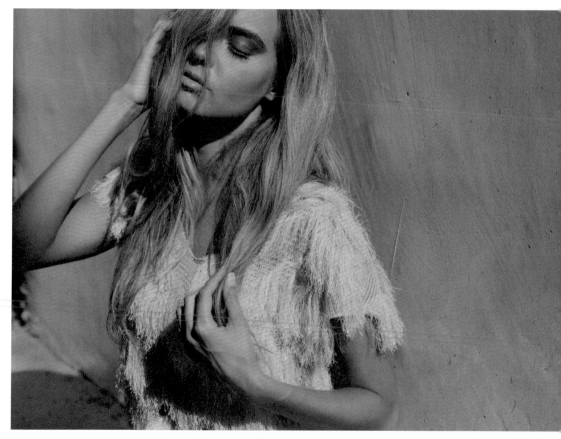

圖 6.23 │ 相機設定值：ISO 100，光圈 f/6.3，快門 1/640

圖 **6.24**：這就是在直射陽光下拍攝情侶照的範例，同樣只有我自己一個人，沒有多餘的器材和助手幫忙。要拍出成功的婚攝照片，我得要設計一個能夠避免在客戶臉上產生難看陰影的姿勢；為了確保達成這一目標，我讓主角們擁抱在一起，而女方的臉朝向陽光的方向，接著請男方擺出親吻女生左側臉頰的樣子，而且要盡量靠得很近，這樣的姿勢讓主角們忍不住笑了，而當他們笑起來時會瞇起眼睛。只要主角笑得愈開懷，眼睛就愈接近緊閉，女主角也比較能夠忍受照在她臉上的直射陽光；記得時機要抓得準確，別讓他們把眼睛完全緊閉起來，否則拍起來會很奇怪！

男主角臉部傾斜的角度剛好只能夠看到他被光線均勻照亮的一側臉龐，頭部的位置其實與女主角錯開了一些距離，如果男生的頭再往相機方向移動一些，他的頭部一定會在女生的臉上產生不必要的陰影。這個例子完美示範了如何精心設計擺姿，去運用條件光來打光；主角們臉上的表情、打光的效果以及姿勢，全都是為了要能夠呈現出一張漂亮討喜的照片作品，只要正確運用這三個重點，照片就會很棒了！

圖 6.24 │ 相機設定值：ISO 200，光圈 f/3.5，快門 1/4000

善用眼睛反應時間的技巧

圖 6.25 與 **6.26**：我有一個簡單快速的小技巧，能夠讓 Sydney 即使面對直射陽光時，也能夠保持眼睛張開的狀態。由於人的眼睛大約要花半秒鐘時間才會對光線產生反應，所以只要請主角先把眼睛閉上，然後快速張開，這時你會有大約半秒鐘的時間拍照，又不會讓主角看起來很不舒服。這個方法要能夠成功，攝影師得要先預先對好焦點，隨時準備好拍照；另外主角也要清楚知道你站在哪裡對著她拍照，這麼一來當她睜開眼睛時，就能剛好盯著鏡頭看。另外，你也要記得請主角專注於讓手臂完全放鬆，這麼做不止能使得她的前額放鬆下來，臉部也能夠在面對強光下，看起來比較自在一些。記住一點，這個利用眼睛反應時間的技巧，只適用於持續性光源，由於閃光燈打出光線的時間極短，人眼根本來不及反應。另外，由於 Sydney 有雙漂亮的綠色眼珠，讓我靈機一動，想要利用地上那一道影子（參考圖 6.25 現場側拍照）來突顯出她美麗的眼睛。

圖 6.25

圖 6.26 │相機設定值：ISO 100，光圈 f/6.3，快門 1/500

圖 **6.27** 與 **6.28**：這張範例照是我在我朋友 Joe CogliandroI 位於德州休士頓的工作室中，替 Rachel 所拍的閨房寫真作品。當我們走上階梯來到二樓時，我注意到有扇窗戶是被直射陽光照到，跟圖 6.18 的情況很類似；當窗戶光照射進來，在木頭地板上產生了一個乾淨的強光亮區（因素 7）。一看到這塊乾淨的亮區，馬上知道這是大多數人不會注意到的拍照機會，影子銳利而清晰的邊界，代表光源是很小的（因素 6），亮區和沒有被照到光線的區域之間有著很高的對比。為了善用地板上明暗區之間的對比效果，我讓 Rachel 躺在地板上，一側眼睛和嘴唇就位在直射強光的照明區內，而臉部其餘部分通通位在全暗的區域中。當姿勢都擺好後，先對著她的眼睛進行對焦動作，然後請她閉上眼睛放鬆整個臉部，最後才請她將眼睛張開；在她的眼皮因強光反應又要閉上之前，我早已拍到我想要的照片了。由於照射在女主角眼睛上的光線很亮，因此她一睜開眼睛不過半秒，就會因為感到不適而又閉上，我利用她的手臂來框住畫面，讓觀眾的注意力能更加集中在我想突顯的部分。這種照片需要你應用條件光的成因分析，並且要跳脫出一般的思考框架；使用條件光，就能在許多看似不可能的地方，讓你找到打光的機會，全都看你如何去實現你預期中的打光效果。

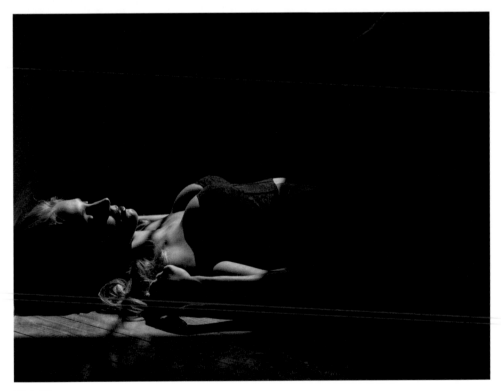

圖 6.27

圖 6.28 │ 相機設定值：ISO 100，光圈 f/11，快門 1/320

圖 **6.29** 到 **6.31**：在洛杉磯為 Sydney 拍照時，我注意到幾乎每一個角落都有豐富的條件光形成因素存在。前一個例子裡幫 Rachel 拍照時，地板上出現了乾淨的強光照明區（因素 7），而在這裡的情況是，在牆面上滿滿的周圍樹木陰影中有一塊乾淨的亮區，剛好形成一個完美的框架效果；這正是在沒有器材輔助下，在看似不可能的地點拍出好照片所需要的。請主角先閉上眼睛，然後快速睜眼的技巧，也適用在這裡的情況，畢竟她現在也是正視著陽光；注意到她的下巴微微朝上面對陽光方向，這麼做可以消除臉上討厭的陰影。

圖 6.30 和 6.31 有幾個要注意的點，這兩張是時尚照，而不是人像照片，在拍攝時尚照時，服裝才是重點，因此打光應該要能夠突顯出服裝的特色，而不是穿著衣服的模特兒；這也就是為什麼在圖 6.31 裡頭，女主角的臉部亮度還比她身上的衣服要暗一些。另外，Sydney 所站位置的地面是黑色的，因此會吸收大部分的光線（因素 5），也因此她的鞋子顯得有點暗；如果對時尚照而言鞋子也很重要的話，那我就會選擇讓鞋子拍起來更亮一些。當然了，如果是人像照作品，那麼主角臉部的打光一定要完美，此時服裝反而變成其次的了。

圖 6.29

圖 6.30 │ 相機設定值：ISO 200，光圈 f/10，快門 1/1000

圖 6.31 │ 相機設定值：ISO 200，光圈 f/10，快門 1/800

詳探條件光因素中光的反射與吸收

在第 3 章我們討論過，主角身旁有顏色的物體會影響光線的吸收或反射（參考圖 3.26），黑色吸收光線能力最強，而白色會有最強的反射光；在沒有任何輔助器材的情況下，當你運用條件光成因分析時，一定要特別注意主角身旁的有色物體。為了一窺有色物體對主角的影響程度，讓我們來看看以下幾張照片。

圖 **6.32** 與 **6.33**：當我與 Sydney 在外拍點一帶隨意漫步時，發現了這一片黑色金屬圍欄，所以就問問她，能不能在這裡故意拍一張不怎麼好看的照片，來做為光線顏色性質的範例照。陽光直射在黑色圍欄上，但卻沒有什麼光線從上頭反射回來照到 Sydney 的臉部右側；圍欄本身不吸收光的原因不在於材質，而是在於它是黑色的。我猜想這個圍欄摸起來應該很燙，因為它吸收了光線的能量後（電磁波幅射），會轉換為熱能的形式釋放（溫度上升）。

由於圍欄顏色的緣故，使得模特兒身上出現一半打光的情況，也就是她半側臉有適度的照明，但另一側卻暗了至少三四倍。雖然這種半邊打光對於要把人拍得漂亮不適合，但也許拿來拍男性的照片還可接受；這種打光能夠增加男性角色的神祕感，

圖 6.32 ｜ 相機設定值：ISO 200，
光圈 f/4.5，快門 1/320

圖 6.33

反而使得照片更吸引人。這裡要表達的重點是，對於一般人來說，黑色圍欄就只是普通的圍欄而已，但對於你這樣一名訓練有素的攝影師來說，黑色圍欄在你眼中應該是一塊免錢的遮光器材，能這麼想是不是很酷呢？

圖 6.34：就在離黑色圍欄不遠處，有一片白色光滑牆面也被直射太陽光照到；回想一下第 3 章裡的內容（圖 3.26），你應該馬上會想到光滑白牆可以做什麼樣的用途。注意看 Sydney 的左側臉龐，她的眼睛裡接收了大量的反射光線照明，讓眼睛拍起來非常漂亮！和圖 6.32 比較一下，會發現比較靠近牆面的那隻眼睛比另一隻眼睛更亮一些，能夠注意到這麼好看的打光效果，同時也知道它的成因是非常重要的，如此一來你才不會全憑運氣去拍照。照片的打光效果柔得又漂亮得不可思議，這只是因為牆面是白色，同時又很大一片；這有沒有讓你想到第 3 章提到的光的尺寸性質呢？光線之所以從所有可能的方向去照亮 Sydney，並不是意外，而是由於牆面夠大，使得白色反光朝著所有方向打去，照亮女主角每一吋臉龐，完全避免產生難看的陰影。

Sydney 的手臂和衣服上也有著均勻柔和的打光效果，而根據光的平方反比定律，我們知道臉部會比手臂還要亮一些，當然這是因為臉部比較接近光源，也就是白牆的位置。光的原始來源當然都是太陽，不過由於她主要是受牆面反射的光線來打亮，因此我們會視牆面為主光源。所有的這一切都有其緣故與解釋，只要弄懂了光線的性質，無論有沒有適當的器材裝備，都能在任何地點拍出很棒的作品。

圖 6.34｜相機設定值：**ISO 200**，光圈 **f/9**，快門 **1/320**

開放陰影的正確使用方式

身為教攝影的老師，我必須要承認，想要說服攝影師，讓他們知道主角站在開放陰影中並不一定是很好的選擇，是一件非常困難的事。開放陰影的確能讓打光變乾淨，避免掉粗糙的直射陽光，但如果在很糟的打光環境下這麼做，是要付出代價的；最常遇到的情形是，你勢必得要把相機的 ISO 值調得很高，去補償光線品質的下降以及亮度的減損。我自己就是開放陰影症候群活生生的受害者，在攝影職涯的早期，每當替客戶們拍照時，到現場第一件事就是找看看有沒有開放的陰影，當然是在完全沒有考慮現場光線品質的情況下就這麼做。

我開始注意到不對勁的第一件事，是主角眼窩裡似乎老是光線不足，這個位置拍起來永遠都是偏暗的，而且根本沒有眼神光。看看圖 6.35，我跟大多數人一樣，都是事後在 Photoshop 裡才忙著補救，讓主角眼睛變亮一些；這看起來真的很糟，但至少現在看得到她的眼睛了；當時的我甚至還進一步在 Photoshop 裡製作出假的眼神光，幸好時至今日，我知道應該在拍照時就把事情給做對。想要在開放陰影中拍照，祕訣是要同時有一個大面積的反射光源，能夠把光線反射進入陰影中做補光。當然了，如果光源是白色或是淺色的話，也比較不會發生色偏的問題，像是閃燈、反光板或是本例中的白牆，都可以是這樣的光源。

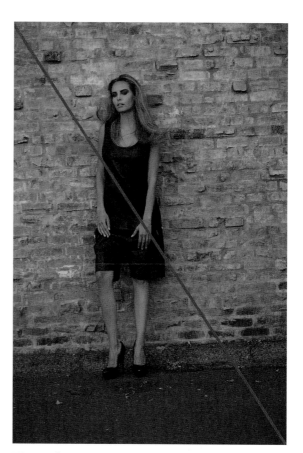

圖 6.35 ｜ 相機設定值：ISO 200，光圈 f/2.8，快門 1/800

理想的開放陰影場景

圖 6.36：我們在第 4 章裡就討論過這個場景了，不過當時沒有提到的是，這剛好是一個理想的開放陰影場景的例子，因為裡頭包含了所有能夠讓你拍到好照片所需的條件光形成因素；我們先從光線方向談起。光源的根本都是來自於太陽，而太陽就位在左上角；左邊的牆在目前太陽方位下，會阻擋到照射地面的直射陽光，因而在地上產生了開放的陰影區。至於右側牆面是白色而且相對較為光滑的，因此算是很強的反光板，同時反射出來的光線也不會帶有什麼奇怪的顏色。回到左邊的牆面，上頭有爬藤植物，交錯成綠色和棕色的圖案，會將照到上頭的光線吸收掉不少。

我們就要來應付這樣的場景。首先要找出哪裡是最佳的拍攝位置，這包括了主角的站位以及我們拍照的取景位置；依據光線的平方反比定律，如果我們讓主角站得離光源很近，那麼人物身上會受到最強的照明效果。另外，此一定律還說，當主角離光源愈近，光照區的衰減速度也會變快；如果主角站在右側面朝白色牆壁的話，那麼白牆就成為了我們的光源。

圖 6.36

圖 **6.37** 與 **6.38**：為了拍攝範例照片，我先請 Sydney 站在盡可能遠離白牆的位置，從側拍照可以看到，右側牆面的尺寸和顏色，讓它變成一塊高效能的反光板，女主角身上還是能夠有相當明亮而且柔和的照明。雖然此例中的打光看起來很不錯了，不過仍然有兩件事讓我很猶豫；因為她離背景太近了，無論從對焦或明亮度的觀點來看，主角與背景的區隔效果不是很好。依據光的平方反比定律，只要主角站得比較接近光源，主角身上的打光就會愈亮，而後方覆滿爬藤的背景拍起來也會稍微暗一些。

圖 6.37

圖 6.38 │ 相機設定值：ISO 200，光圈 f/3.5，快門 1/800

圖 6.39 與 **6.40**：所以接下來我請 Sydney 站在離白牆比較近的地方，比較一下圖 6.38 和 6.40，你馬上可以看出兩張照片中主角眼神光有多大的差異了，而且她看起來散發著光暈！另外，她的皮膚現在看起來也變亮了，這很明顯是白色牆面的效果；在這個距離下拍照，使用 f/3.5 的光圈值，能夠讓 Sydney 與背景牆面有適當的區隔感。很多人看到照片中有著這麼漂亮高品質的打光，會以為是使用重型裝備拍攝的，但事實上，如果擁有足夠的知識，不要光是靠運氣，在任何地點只要有晴朗的陽光，都有機會拍到相同的效果。記住，想成為使用條件光的專家，就必須要在每次按下快門之前，結合光線性質的知識，以及條件光成因的分析，再進行拍攝。

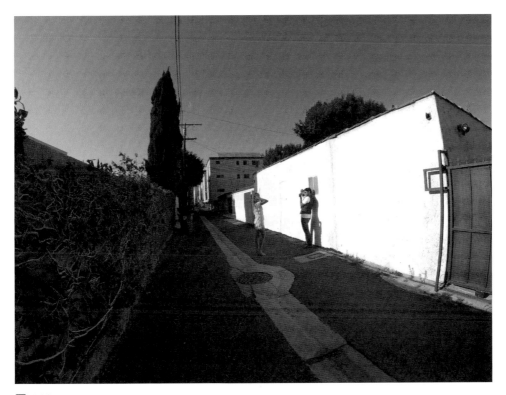

圖 6.39

圖 6.40 ｜相機設定值：ISO 200，光圈 f/3.5，快門 1/800

第 3 部份

光線基準點測試
以及輔助光

第7章

光線基準點測試

在開始本章之前，我一定要說明一下，對於本章我特別的偏愛，因為這個所謂的「光線基準點」對我的生命影響極深，它讓我對於攝影的熱情，變成為真正賴以養家活口的事業。光線基準點的想法，是為了驅使你利用條件光成因分析手法，或是自行利用像是反光板、擴散板、閃燈和棚燈這種輔助光，去製作出很棒的打光效果。

很不幸的，許多攝影師在面對不佳的照明條件時，唯一的處置方式只是拉高相機的ISO 值；這絕對不是解決之道。如果光照強度比較弱、不好看或是從不對的方向照射而來，只是把 ISO 值拉高，一點幫助都沒有。所謂光線基準點，是能夠在任何拍攝地點下，快速確認現場光線的品質、強度和亮度的測試，我花了幾年的嘗試與實際體驗後，才發展出這樣的一個測試方法。接下來是這個基準點測試的原理。

也許是在戶外拍照時，我會快速掃視拍攝地點的整體環境情況，運用所擁有的條件光成因知識，找尋有沒有比較接近光線基準點的打光照明效果。我會先使用條件光成因分析，找出現場有最佳打光效果的位置，以及能夠讓主角有最好看打光的拍攝地點。有時候只要衡量分析周遭環境的條件光情況，很自然就能獲得光線基準點，有時則需要使用攝影器材，使用不同方法去增加亮度、控制一下光線、增減一下光量，才能通過基準點的測試。常會使用到的器材包括了反光板、擴散板、閃燈、外拍燈，或者是像 LED 持續燈這類的輔助光源。一旦現場照明程度到達了光線基準點後，我發現這時就有了一個參考基線，可以用來校正該地點的光線，進而拍出很棒的結果；在此同時，有了基準點，也等於開啟更多發揮打光創意的選項空間。

你應該已經很熟悉相機曝光的運作方式，知道光線的曝光級數，也知道 ISO 值、快門速度和光圈設定三者之間的基本關係；另外你也要知道，這所謂的光線基準點並不是打光的準則，**更不是什麼規定！**攝影是一門藝術，攝影師要能自創屬於自己的藝術風格，如果你想要打出完全偏離基準點的照明效果，盡管放手去做！光線基準點對我而言是個很棒而且實用的工具，我用它去測量拍攝場合的光線品質，幫助我決定是否該帶上反光板、擴散板或閃光燈去補光照的不足，得到理想中的打光效果。想知道拍攝地點的光線品質是否優良，或是否需要使用人為方式來提升品質，如果能有個參考的基準點會方便許多；而這就是光線基準點想法的目的。

老實說，本書內有許多照片在拍照時的設定參數，完全不在光線基準點的標準內，但是當我在拍照時，都還是把這個基準點放在想法中的首要位置，這能夠幫助我盡可能保持較低的 ISO 值，獲得最佳的影像品質。將 ISO 值拉高到超過 1000 的話，影像品質會開始下降，特別是不利於後製的處理；畢竟在多數情況下，專業攝影師都希望能夠得到最佳的影像品質。當然了，有時候刻意使用高 ISO 值來拍照，可以為照片提供特殊的氛圍效果，讓照片同樣是幅佳作，不過在 99% 的情況下，我們仍然要以最佳影像品質為主要追求目標。記住，光線基準點是一種針對拍攝時，會使用的光線的**測試**方法，它可以幫助攝影師快速決定現場光線是否需要再加強一點；所以光線基準點是一種輔助工具，而不是永遠要遵守不可違逆的東西。畢竟攝影師也是藝術家，什麼才是對你和客戶最棒的選擇，最後的決定權還是在你手上。

調整光線去配合相機的設定，而不是調整相機設定去迎合光線

現今攝影師都喜歡炫耀他們手上相機的高 ISO 能力，這已成為一種文化了。新式的數位相機都有能力使用高過 100,000 的 ISO 值設定，如果在很低照明的環境下，卻又得要完成拍照的需求時，有這樣的能力當然非常棒，擁有這樣的 ISO 能力，再結合使用大光圈鏡頭，就算是再昏暗的環境都還是能夠拍照；假如你是戰地記者，大可放心的拉高 ISO 值，直到快門速度夠快，可以將戰場上快速行進的動態凝結住。

雖然有這麼強大的高 ISO 科技加持，不過我可不認為這種能力對於時尚、人像或婚禮攝影會有所幫助；畢竟大家都希望看到自己的照片有好看的打光，而不是在很暗的地方用高 ISO 值拍下來，滿布難看雜訊的照片。相機上的高 ISO 能力科技是兩面刃，它能讓你在任何照明環境下工作，但另一方面卻也讓我們開始變得懶惰，不再費心去發掘環境中是否有好的光線。這是很有趣的現象，因為光線才是攝影的核心，無論何時都應該把它擺在最優先的地位。

光線基準點測試：我的生涯轉捩點

在我攝影職業生涯的早期，有幾年的時間我的事業遭遇了嚴重危機；雖然我的作品看起來還可以，而我的個性又總能讓客戶滿意：我拍照絕不遲到，交件也總是超前進度，但漸漸的客戶卻愈來愈少。對我與我的家庭來說，那真是一段難熬的日子，甚至興起了要放棄的念頭，想另覓他職算了；當時的我深感好運走到了盡頭，更糟糕的是我根本不知道為何會淪落至此，就和許多時運不濟的人一樣，我怪罪於經濟不景氣、怪罪我住錯地方，甚至怪罪他人不懂得欣賞專業攝影，只想用低價來獲得服務等等，總之就是一大堆的藉口。

事情的轉機發生在一次與潛在客戶的電話連繫溝通時。一開始，與這位客戶的會面很順利，我似乎很能符合對方的需求，應該能夠談定合作了；但就只是過了一個星期，我卻收到了一封電子郵件，客戶在信中委婉地表示雖然我們之間的會面很愉快，但他們還是決定與另一名攝影師合作。像這樣陸續碰了幾次釘子後，我終於忍不住回電給這些客戶，想知道他們回絕我的原因。我當然是很客氣地詢問對方，希望能聆聽他們的想法，而且結束時也一再地向他們道謝。客戶之所以未選擇與我合作，主要都是因為他們找到了其他可以提供更長的拍攝時間、交更多作品同時費用又較低廉的攝影師。

為了生存，在獲知這樣的反應後，我決定提供客戶更長的拍攝時間，同時也降低了報價；但這樣的改變卻讓我陷入了惡性循環，我的收入變少了，但工作量卻更甚以往！我甚至開始厭惡起攝影這個工作；面對客戶時，我也僅僅是應付了事，完全把自己當成是拿錢拍照的苦力而已，這讓我感到理想耗盡、憤世嫉俗，覺得反正沒有人尊重我的工作，花那麼多時間只為了一點零錢，攝影再也不是那麼有趣好玩了。

不過我後來終於瞭解了一件事：攝影可以當成普通的商品來買賣，但也可以當成一件藝術品，交由客戶自行去決定其價值；如果你拍的東西看起來和別人的作品沒有兩樣，客戶理所當然會以價格來做決定，可是如果你的作品，在品質、藝術性表現以及風格上無可挑剔也無法被取代的話，客戶會不計代價的想跟你合作，此時在客戶眼中，你已升級成為藝術家，是他們想要合作並且尊重的人，不再只是一個會拍照的人。就在那一刻，我下定決心要成為大家爭相想合作的藝術家，而不是只會按快門的人。

我所做的第一件事，就是把我生涯前兩三年所拍的人像和婚禮照片拿出來重新檢視，發現原來當初我選擇拍照地點的考量，是因為那個地方「很好看」──建築物很好看、公園很好看、噴水池很漂亮、海景無敵讚……，但就沒有一次是因為那裡的光線很漂亮；怎麼回事？原因就出在，無論我去哪裡拍照，如果很不巧遇上光線品質不佳，我就直接把 ISO 拉高，拍完照片交差去！這種想法造就了我的沒落，因為我總是迷惑於景色，而不是光線；事實上，我根本從未想過光線品質這回事！

找出問題後，我開始急切地想要改善自己拍照時的光線品質。首先我注意到，如果是在光線品質很棒、照明足夠的地方拍照，是不需要用到 1600 或 3200 這麼高的 ISO 值，只要 ISO 100，就能讓我使用夠快的快門速度去拍照。因此我開始依據光線品質來找尋拍照地點，這樣的決定讓我能保持使用較低的 ISO 設定。由於開始使用漂亮的光線來拍照，再也用不著高 ISO 下的高感度能力，從那時候開始，我的相機設定值基本上就沒什麼大的改變，並且在拍照現場找出能適合我相機設定的光線。

這麼一來，唯一能讓我客戶臉上有漂亮曝光的方式，就是找到光線品質很棒的位置來拍他。要求你讓相機設定值固定不變，然後找個能適合這個曝光設定的光照環境，聽起來實在是違反直覺；一般的認知都是來到拍攝地點後，改變相機的設定來得到適當的曝光，無論現場光線的品質如何，但這種一般的方式卻讓人開始懶得去尋找漂亮的光線，更糟的是，它讓我拍出來的照片與其他人的作品看起來沒兩樣。從此之後，我開始嘗試不同的設定，看看它能否拍出最棒的效果，讓人像照裡有最漂亮的打光；經過了幾年的時間，我發展出光線基準點這樣的概念。

光線基準點列表

戶外大晴天情況下的光線基準點					
ISO 值	100	100	100	100	100
光圈值	f/2	f/2.8	f/4	f/5.6	f/8
理想的快門速度值	1/2000	1/1000	1/500	1/250	1/125
可接受的快門速度值 （增減一級曝光）	1/1000 或 1/4000	1/500 或 1/2000	1/250 或 1/1000	1/125 或 1/500	1/60 或 1/250

陰天或開放陰影情況下的光線基準點					
ISO 值	400	400	400	400	400
光圈值	f/2	f/2.8	f/4	f/5.6	f/8
理想的快門速度值	1/2000	1/1000	1/500	1/250	1/125
可接受的快門速度值 （增減一級曝光）	1/1000 或 1/4000	1/500 或 1/2000	1/250 或 1/1000	1/125 或 1/500	1/60 或 1/250

大晴天下室內的光線基準點					
ISO 值	800	800	800	800	800
光圈值	f/2	f/2.8	f/4	f/5.6	f/8
理想的快門速度值	1/2000	1/1000	1/500	1/250	1/125
可接受的快門速度值 （增減一級曝光）	1/1000 或 1/4000	1/500 或 1/2000	1/250 或 1/1000	1/125 或 1/500	1/60 或 1/250

認識光線基準點列表

乍看之下，光線基準點列表似乎有點讓人看不懂，但它其實是很容易又好記；另外還要注意，這三個列表是為人像攝影目的而設計的，不是給報導攝影用。這列表基本上分成三個不同的部分，每一個部分都代表一個常見的拍攝打光情況，它是以明亮照明條件所設計出來的，大約是日出後二小時一直到日落前二小時這段時間；如果不是在這段時間內，環境光通常會微弱很多。表格裡的數字代表每一種照明環境下的理想相機曝光設定值，以下是三個部分的說明：

戶外大晴天情況下的光線基準點：這個光線基準點適用在明亮陽光下、主角站在太陽光直射位置來拍照的情況，至於一大清早或是傍晚時分，就不算是明亮陽光的情況。要記住，在拍照時，當主角臉部受直射陽光照射，通常相機的快門速度會比 1/500 還快上不少，才能得到正確的曝光效果，但是這麼做的話，等於限制了你在設計主角擺姿方面的創意空間。舉例來說，在直射陽光下拍攝女性主角，讓她的下巴朝著陽光方向，大概是唯一能避免她臉上出現難看陰影唯一的選擇；更何況我們最好別一直盯著太陽看，所以這時主角也只能閉上眼或瞇著眼來拍照。不過，如果能夠柔化強烈的陽光，例如使用擴散板；或者讓主角直接背對著太陽，這樣一來擺姿的選項就變多了。

陰天或開放陰影情況下的光線基準點：這個光線基準點適用在陰天，或是主角站在開放陰影下的情況；當我們在戶外拍照時，這是最有用的光線基準點。舉例來說，在城市街道上拍攝時，主角就站在建築物的陰影下，就可以運用這個基準點；只要主角是站在環境中任何物體產生的陰影下，就可以使用它。注意到這個基準點表格內容，與第一個基準點之間唯一的差別，在於陰天或開放陰影的表格中 ISO 值是 400，而非戶外大晴天表格裡的 ISO 100。

大晴天下室內的光線基準點：當你在室內拍照，要利用從窗戶照射進來的光線打光時，就是此一基準點應用的時機了。同樣的，這個基準點內容與陰天基準點表格中，唯一的差別只有 ISO 設定值從 400 跳升到室內情況的 ISO 800，至於其餘的數值都是一樣的。

每一個基準點列表中，以藍色粗體字標示出的那一組設定，是代表一組容易記住的相機設定來做為光線現況的基準值。舉例來說，在戶外大晴天情況的基準點中，基準設定值是 ISO 100、光圈 f/4、快門 1/500；之所以選擇 f/4 光圈做為易於記憶的基準值，是因為許多靠攝影這行吃飯的攝影師，他們的鏡頭最大光圈多半都能來到 f/4，可是並非人人都一定擁有 f/2.8 甚至更大光圈的鏡頭。至於在藍色標示數值左右兩側的設定組合，純粹只是提供不同的組合變化，它們的曝光效果都是相同的，但是光

圈值不一樣，在人像照拍攝時可以視需求來改變搭配。舉例來說，替學生拍攝人像照時，你也許會想使用 f/2.8 的光圈，讓主角與背景有所區隔，參考第一個表格（戶外大晴天情況的基準點），會得到基準設定值 ISO 100、光圈 f/2.8、快門 1/1000；也就是以藍色標示的數值組合為基準點，把光圈從 f/4 拉大為 f/2.8，由於如此一來曝光亮度提升了一級，因此為了補償大光圈的使用，我們得要把快門速度從 1/500 加快到 1/1000，很簡單吧！進一步將光圈調為 f/2 的話，那就是曝光亮度提升了兩級，這表示從藍色標示數值向左兩格，快門就來到了 1/2000。

三個表格的欄位都是以一級曝光來增減，這比較方便去記住，我建議你只要記住其中一個表格內容即可。舉例來說，我就只記得在戶外大晴天情況下，基準點中藍色標示的那組數值；這組藍色數字很簡單：**ISO 100，光圈 f/4，快門 1/500**，接著以這一點為基準，如果主角是站在開放陰影中，數值中的 ISO 值會變成 400，這樣曝光亮度會保持一致；同樣的，如果是在室內（例如旅館房間內），那麼 ISO 就再拉高成為 800，曝光亮度仍保持不變。三個表格內的數值，除了 ISO 是從 100、400 一路來到 800 之外，其餘的設定都沒有改變，表格裡其他的組合都有相同的曝光亮度，而且全都是以藍色那組數值為基準，改變光圈和快門值而得到的。

可接受的快門速度值

每一個基準點表格裡，最下面那一行是「可接受的快門速度值」，它是以紅色字來標示。比較理想的光線基準點，光線應該是要偏柔和一些的，我自己會盡力找到一個能夠符合基準點光線要求的地方來為客戶拍照，不過也有迫不得已非得要直接拍照的情況，這時我認為讓打光亮度增減一級曝光，也就是增減一級理想快門速度的做法，是在可接受的範圍內。

如果理想的基準點設定組合是 ISO 100、光圈 f/4、快門 1/500，這時的打光就算是通過了測試，但即使快門速度值增減了一級（1/250 或 1/1000），這樣的組合依然可以在主角臉部有合適的曝光效果。在拍攝現場，你會發現要找到光線情況剛好在可接受快門速度值範圍內的機率，會比找到理想曝光設定組合要更高。不過，如果選擇拍攝人像的地方光線太過微弱，以至於主角臉上的曝光值來到了像是 ISO 100、光圈 f/4、快門 1/125 這樣的組合時（比理想基準點暗了兩級曝光），甚至是更糟的 1/60 快門速度的情況（比理想基準點暗了三級曝光），基本上我就不會選擇按下快門，而是客氣地請主角另移他處來拍攝。有時候因為畫面需求，客戶非得要在該特定地點來拍攝時，我就會用上輔助光（閃燈、反光板、擴散板等等），讓光線校正回復到理想的基準點。當然了，使用閃光時，它的相對光源面積也要夠大，才能在主角臉上製作出柔和的打光。

那麼，如果情況變成是光線太亮時怎麼辦？我們來討論一下這相反的情形。假如拍攝現場照明亮度，比可接受的光線基準點還亮，那麼幾乎可以知道現場是直射強烈陽光，而且沒有任何擴散的情況。在這樣的環境下，如果主角臉部直接受到直射強烈陽光照射，光線會在臉上製造出生硬的陰影；因為當陽光沒有擴散時，它等於是一個很小的光源。想要消除不好看的陰影，可以依據光線的情況來改變擺姿，同時針對畫面中最亮處來進行曝光，讀者們可以參考前一章的圖 6.23 和 6.24；只要讓主角下巴朝向陽光的方向，或是只拍主角的一側臉，接著再微調姿勢，直到難看的陰影消失或減弱，不再影響畫面美觀即可。不過還是要記住，即使是直射強烈陽光，只要能被擴散開來，那麼打光的效果又會回到光線基準點的數值範圍內了。

另一種能以可接受快門速度值（比理想基準點數值亮或暗一級曝光的範圍內）拍照的情況，是客戶眼睛對於光線過於敏感時。以拍攝特寫照的情況為例，我可能會使用 ISO 100、光圈 f/4、快門 1/250 這樣的基準點光線拍攝，這樣仍在可接受範圍中，但能使主角的眼睛張得比較開一些；畢竟在特寫照裡，重點在能夠把眼睛拍得夠清楚，不可以讓主角瞇著眼拍照，或是讓他們在照片裡看起來很不舒服。

光線基準點的場景

光線基準點的概念不僅僅是用來測試現場照明情況而已，我還會用它來決定拍攝現場是否在自然的條件下存有一個理想的基線值，像是陽光從建築物、地面或任何物體上的反射效果；每當我到了拍攝外景地點，馬上使用之前討論過的條件光成因分析，找出環境裡最佳的打光，如果找到一個看來不錯的位置，接下來會先試拍一張照片，看看這樣的光線是否有符合光線基準點的範圍。舉例來說，如果在開放陰影中看到不錯的照明條件，裡頭有來自於其他光源反射光的補光效果，我會請攝影助理先站在其中，然後使用 ISO 400、光圈 f/4、快門 1/500 的設定快速拍一張測試照；注意到由於是在開放陰影下拍攝，所以是使用 ISO 400 為基準。如果在這個曝光設定下，被拍攝者的臉部有不錯的曝光效果，那就代表這處位置的照明效果通過了基準點測試；但假使此一設定下會使曝光太暗，我可能得做以下幾件事：

- 換另一個有更好照明條件的地方拍照。

- 調整擺姿，讓更多環境裡的補光能照到主角臉上。

- 盡可能讓主角轉身朝向最明亮的光源方向，使更多光線照到臉上。

如果上述的方式仍然無法獲得好的效果，或者是客戶要求就是得在特定的地點來拍照（也許是能呼應主題的地方，或者他們單純地就是比較喜歡這個地點），接下來我

就會利用輔助光去補亮不足的地方。使用輔助器材來增加照明不是很難的事，一分鐘內就可以搞定了，而且它絕對值得你這麼做。這裡再次提醒一次，所謂的輔助器材包括了閃燈、反光板、擴散板、錄影燈或外拍燈等等，只要有帶就可以使用。當然了，輔助光**一定要**控制調整成只會打出好看的效果，例如閃燈光，最好要加上控光器材，讓它的光源面積相對大一些，來打出柔和的光線。

要注意到我從頭到尾都沒有更動過相機的設定值，就開始使用輔助光，因為我是讓光線增亮去配合相機固定的設定值；我知道這樣的做法違反了多數人的直覺，但你一定要試試看，它會完全改變你對光線的看法；如果找不到對象來嘗試，可以試試與我的好友一起練習。為各位介紹我可靠的夥伴——假人偶「老兄」，我用他拍下了一些範例照，告訴你如何練習光線基準點的用法。

沒有通過光線基準點測試

圖 7.1：在選擇拍照地點時，第一個應該想到的是條件光成因分析中所列出的項目。例如因素 3 是在問：「拍照的背景是否乾淨，沒有任何會干擾視線的景物？是否有相同顏色的內容（例如棕色或綠色），甚至是有重覆的圖案呢？」在這個範例中，答案是肯定的。乳色的車庫門只有上一種顏色的漆，所以是乾淨不會干擾到主角的背景。

圖 7.1 │ 相機設定值：ISO 400，光圈 f/4，快門 1/250

圖 7.2：接著把相機設定在理想中的基準點，由於拍攝地點位在開放陰影下，所以要參考開放陰影或多雲天候下的基準點表格，來測試看看這個位置的照明情況。一開始都先把相機設定為起始的數值組合（也就是表格中藍色標示的那組），也就是 ISO 400，光圈 f/4，快門 1/500，接著拍一張測試照，看看曝光效果如何呢？在主角臉部有沒有適當的曝光亮度？在這個例子裡，很明顯是否定的；使用這個曝光設定組合，臉部顯得太暗了，這表示該位置的條件光形成因素並不完美，附近的物體無法產生足夠而好看的反射光效果。

圖 7.3：接著我們再以「可接受的快門速度值」來拍第二張測試照；從結果來看，你會發現即使到了 1/250，照片仍然偏暗，注意看主角眼睛部分，可以看到老兄眼窩與前額之間的亮差了多少。拍攝人像時，重點都在眼睛上頭，而不是主角的前額，所以在觀察時要特別注意眼窩部分的曝光情況。結論是，這個位置沒有通過光線基準點測試。

圖 7.2 │ 相機設定值：ISO 400，光圈 **f/4**，快門 **1/500**

圖 7.3 │ 相機設定值：ISO 400，光圈 **f/4**，快門 **1/250**

圖 **7.4**：這裡請你先想想看這個問題：「為什麼這個位置沒有通過測試呢？」藉由解決拍攝現場的問題，可以激盪你的腦力，能夠確知沒有通過測試的原因，遠比知道為什麼這個地點可行更重要，你可以從中學習到的會更多。在圖 7.4 裡頭，就包含了所有你應該能用來判斷此位置沒有通過測試的證據，請試著以第 4 章介紹的條件光成因分析技巧，去發掘出答案吧！

這個地點之所以沒有通過測試，是因為老兄所在位置附近，完全沒有任何物體或牆面有直接被陽光照射到，因此也不存在任何的反射光；主角周圍全都是開放陰影，甚至連他面前的建築物也整個都是在陰影中。而老兄的前額之所以還能夠比眼睛亮一些，是因為在這種情況下，從天空垂直落下到達地面的光線還比較多，以水平方向前進的光線，或從附近建築物和物體反射的光線也很少。另外，條件光成因分析 5 要問：「被拍攝主角所站位置地面的顏色、材質與紋理為何？」以這個例子來看，地上是黑色的柏油，不是很好的反光體，在開放陰影中的光線本來就很弱，又因為深色地面只會吸收光線，而不怎麼反射光，更進一步使亮度減弱。

圖 7.4

通過光線基準點測試

圖 7.5：這是另一個看起來很有機會的拍攝地點，在老兄身後的牆面光滑乾淨，只有單一種顏色，而根據因素 3 分析，這讓牆面很適合做為人像照的背景，所以把老兄放進來，看看這處地點能不能通過光線基準點的測試。

圖 7.5

圖 7.6：這裡一樣是位在開放陰影中，所以使用的是 ISO 值為 400 的開放陰影基準點表格內容來進行測試；基準相機設定為 ISO 400，光圈 f/4，快門 1/500。測試照看來有符合我們的需求，首先是曝光亮度是有達成目標，第二則是老兄的額頭與眼窩內的亮度看起來不會差太多，這代表老兄有接收到水平方向光線，眼睛因此有足夠的照明效果。

圖 7.6 │ 相機設定值：ISO 400，光圈 f/4，快門 1/500

圖 **7.7**：這個位置為何能通過光線基準點測試？仔細觀察側拍照內的條件光情況，很容易就知道為什麼這個地點能通過測試；這時候影響最大的成因分析是因素 2：「場景中是否有相對較平坦的物體，是直接受到主光源的照射，而它又剛好離主角夠近？」答案當然是肯定的！接下來是因素 4，要觀察主角附近物體的性質；在老兄正前方有一堵很大的牆，它和原本陽光比起來，以相對尺寸來看是大上了不少，因此我們確信從牆上會有柔和的反射光產生。另外牆面是白色而且光滑的，讓它成為一個優良的反光板。至於因素分析 5 是要看地面的性質，剛好這個地點的車道是淺色，跟馬路上的黑色不一樣；另外車道表面也相當光滑，因此會有不少的光線是從地面反射而來，讓主角身上照明亮度更提高一些。

從這些過程中，我們可以學到什麼呢？這個位置與圖 7.2 場景最主要的差別，在於此地點能夠更有效地運用條件光，去製造出漂亮的打光，而且相機的設定都固定保持在 ISO 400、光圈 f/4、快門 1/500；而且現場有一面大白牆有受到陽光的直射，產生足夠的反射光，讓情況完全不一樣了，因此這裡才能夠通過光線基準點的測試。不過最讓我感到有趣的一點是，這兩個地點相隔不過幾公尺而已，走路只花 20 秒，只要在附近多繞繞看看，就會發現附近就有這麼棒打光效果的地點，根本花不了多少時間，怎麼會有人懶得不去走走看看呢？

圖 7.7

讓主角頭部轉朝向面對場景中最亮的條件光

圖 7.8：花一分鐘仔細研究這個場景，並且注意標示的部分，老兄目前是位在左邊的開放陰影裡，他的正前方是受畫面左側太陽直射的建築物，另一幢建築物則位在右方建物投射的影子裡。另一個選擇讓老兄擺在目前位置的原因，是他後方的牆面乾淨，沒有會干擾畫面的內容（因素 3）。我要問的是：「如果老兄離影子邊界線（因素 6）很遠，那他前方哪邊是最亮的點，可以在他臉部產生有適度曝光的照明呢？」

圖 7.8

圖 7.9：我先讓老兄面對著通道對面位在陰影裡的車庫門，如果面對著黃色吉普車所在方向，那裡根本就沒有反射光，所以至少面對著車庫門，會有最少量的反射光照到老兄臉上。雖然是位在陰影之中，不過車庫算是一大片白色平坦的表面（因素 4），即使光量不多，但仍有少許光線有反射到主角的臉上。

圖 7.9

圖 **7.10**：依據開放陰影的情況，將相機曝光設為 ISO 400、光圈 f/4、快門 1/500，拍下的測試照顯示光線看起來還不錯，但仍未達到最好。在大部分情況下，這樣的結果已經算是不錯了，但是這裡，不用多花什麼力氣就能再明顯的提高曝光品質，接下來就讓你看看怎麼做。

圖 7.10 │ 相機設定值：ISO 400，光圈 f/4，快門 1/500

圖 **7.11**：在 ISO 400、光圈 f/4、快門 1/500 的光線基準點設定下，要改善曝光效果，其實只需要在按下快門前花一點點時間，注意主角周圍的條件光成因就行了。因素 2 要問你：「現場被拍攝主角的附近，是否有相對平坦的物體，被因素分析 1 中所找出的主光源照亮？」答案當然是有的！在老兄的左前方是一片有大白牆的建物，直接受到陽光的照射，因此只要在擺姿上做一點小小的調整，馬上就能在不更動相機曝光設定下，立刻改善曝光的效果；讓老兄稍微轉向面對明亮的建築物，他身上就能接收建築物的反光，補亮臉上的打光。

圖 7.11

圖 **7.12**：曝光設定值與圖 7.10 完全一樣，但這時只做了兩個小小的改變：老兄面朝方向的角度，以及我拍照所站的位置，就讓老兄的曝光效果就有大幅的提升。這些調整善用了環境裡已存在的補光機會，所以只要多留心注意，就能獲得完全不同的結果。另外注意到在這個例子中，完全沒用到輔助光，就改善了曝光的效果，只要交給場景內的條件光就能解決問題了。雖然老兄離明亮建築物有段距離，但因為照射到建築物上的陽光夠強烈，所以有足夠的反射光能照到老兄身上。記住，如果主角的位置無法改變，你還是能讓他改變角度，去面對場景中最亮的方位。

圖 7.12 │相機設定值：ISO 400，光圈 f/4，快門 1/500

讓主角朝著較強光線的方向移動，以通過光線基準點測試

圖 **7.13**：大部分情況下，戶外的拍攝場所會有不同亮度的打光效果，對於人像攝影師而言，主要目標是能夠很快找到現存的最佳照明效果。能夠使用品質最好的光線來拍照，可以讓攝影的根基更穩固，同時也能讓主角身上擁有最好的打光。在這個範例中，我找到一個戶外的室內場所，房間有一側是曝露在室外的光線；因素 8 在問：「現場是否有什麼建築的屋頂會投射出開放式的陰影，或者是有什麼有屋頂的建築物，它只有三面牆，留下一面開放的入口，像是戶外的車庫之類的？」嗯，這個車庫就很完美的符合這一條件。像這種情況，現場光線多半是水平方向從車庫外照入的，而車庫屋頂阻擋了從太陽而來的直射光，拍攝人像照時，像這樣以強烈水平方向光線去為主角打光，可以打出非常漂亮的效果。一開始我把老兄擺在比較接近後方的牆面，為了測試現場的光線條件，依據開放陰影的情況，先把相機曝光設為 ISO 400、光圈 f/4、快門 1/500。

圖 7.13

圖 7.14：測試照片完全沒有達成目標，雖然看起來似乎還不錯，但由於光線從車庫入口處仍要經過一段距離，才能來到背後的牆壁上，因此在固定的曝光設定下，顯得暗了一些。你應該會很直覺地反應：「不是把 ISO 值調高一點，就可以改善曝光亮度了？」哦！這麼做就與我試著傳達給你的一切相抵觸了。光線基準點測試的重點，是要訓練我們能多花點力氣，去找出可能的最佳打光。

圖 7.15：第二個測試地點是在車庫的中央位置，利用光的平方反比定律知識，我們知道當主角離光源愈近，受光強度就會愈高，這就表示只要老兄位在車庫中間，他就離光源較近一些；但是，光線亮度最高的位置，是離光源愈近愈好，因此車庫中央當然還不是我們能夠獲得最佳照明的地點，因此我們就拍張測試照，驗證一下此時的曝光改善了多少。

圖 7.14 │相機設定值：ISO 400，光圈 f/4，快門 1/500

圖 7.15

圖 **7.16**：同樣固定使用開放陰影處的光線基準點設定組合，可以看到曝光的確是改善了，但效果有限；這其實完全在我們預期之內，因為依據光的平方反比定律，離光源較遠時，光照強度的衰減速度不會很快，回想一下第 3 章裡的平方反比定律參考表，你就知道在這個距離下，光線強度和老兄前一個位置相較下只有微幅的提升，所以差異並不明顯。從這個位置拍攝的測試照，我們得到的結論是：無法讓主角獲得良好的曝光效果。

圖 **7.17**：最後我讓老兄來到了最接近光源的地方，依照光的平方反比定律，與位在車庫中間時的情況相較下，在這個距離時，老兄會接收到明亮許多的照明效果，同樣依據開放陰影的情況，將相機曝光設為 ISO 400、光圈 f/4、快門 1/500 來拍攝測試照。

圖 7.16 ｜ 相機設定值：ISO 400，光圈 f/4，快門 1/500

圖 **7.18**：成功了！只要多花一點點時間，讓主角移動到更好打光的位置，就通過了開放陰影下的光線基準點測試，這應該就是能讓主角有漂亮打光效果的理想拍攝地點；在這個位置上，你可以開始設計主角的擺姿，無論想要有短面光、寬面光、平板光或分離光的效果，只要想得到的打光都能製作出來。

有沒有注意到，一旦我們知道了光的性質（第 3 章），就能利用這些知識快速地在拍攝現場找到很棒的打光位置；更棒的是我們還沒用上任何的輔助光，就通過了開放陰影下的光線基準點測試。如果你都獨自一人進行拍攝作業，最好善用條件光成因分析來幫助達成光線基準點的要求。下一章我們要來看看如何利用輔助光去增強打光，讓微弱的光照條件也能達成基準點的要求。

圖 7.17

圖 7.18 │ 相機設定值：ISO 400，光圈 f/4，快門 1/500

第 8 章

輔助光：
反光板使用技巧

和其他基本的攝影器材一樣，反光板光是聽它旳名字就知道它的用途了；攝影師可以拿它來改變光線的方向，讓光線照射到想要打亮的位置。當有需特別針對主角身上某些部位增亮照明時，最常使用的工具就是反光板，不過這麼多年下來，我還是學到了幾個很有用的技巧，可以讓你將反光板的用途發揮到極致。

陽光通常都是從天空垂直照射到地面，而反光板可以改變光線的投射方向，讓光線變成為左右行進的水平方向；這麼一來，主角就能夠受到水平光線的照射，為垂直光線無法照到的陰影區進行補光，像是臉部的曲線等等。一般來說，在垂直光線下，最難被照亮的就是人臉的眼窩處，位在眼睛上方的骨骼以及眉毛，在垂直光線下會在它們下方製造出陰影，有時會被稱為眼窩弧線；在此情況下，為了替眼睛補光，光線就必須要以水平方向行進，才有機會照亮這個位置。至於人的鼻子也是另一個問題之處，它也會在下方位置產生破壞整體效果的陰影。

反光板可以把光線投射到需要減輕這類陰影的位置，它其實就只是一塊使用反光材料製成的板子而已，但使用上還是要注意一下；它們就像食物的調味料，在食物上加一點鹽巴可以讓餐點更顯美味，但加太多鹽，再棒的食材都會變得難以下嚥。

不是所有的反光板都一樣

有在網路賣場搜尋過反光板的話，應該都會被它選擇的多樣性嚇一跳，幾乎每一家攝影器材公司都有反光板產品，型號或形狀尺寸的選擇也滿坑滿谷，畢竟只要是攝影師，幾乎都需要一塊反光板，這可是一塊大餅，人人搶著分食。我個人的看法是，反光板一定要選品質好的，這一點很重要，我自己也曾經買過不少便宜的反光板，老實講，爛透了！

反光板的選項有太多種了，這裡我只討論在購買時要特別留心的規格；反光板多半是圓形或方形帶圓角的，表面則有分銀色、金色、白色、黑色甚至是斑馬紋圖案（金與銀交錯，或白與銀交錯），有些則同時組合有其中一兩種的產品。一塊高品質反光板的基本要求，是在展開後反光材料表面不能有摺線或縐痕，表面的張力也要平均；如果出現上述的任何一種情況，那就會使光線朝向意料之外的地方反射。在我寫作的當下，我自己用過最好的產品，大概是 California Sunbounce 所出的反光板，很貴，貴得嚇人，但絕對物超所值！其他也很棒的選擇是 Westcott 以及 Profoto 的產品，Profoto 的反光板不止能收摺，還附帶有把手，所以使用上非常的方便；而 Westcott 的 Omega 反光板則是擁有十合一的功能，它還附了方便使用的吸盤，讓你可以將它固定在窗戶上，將照射進入的陽光加以擴散。我自己擁有許多不同尺寸的反光板和擴散板，但真的只能讓我選擇一個尺寸，我會選擇直徑介於 100 到 130 公分之間的大小，因為這種尺寸大小很適合用在人像拍攝上，面積大到剛好能產生足夠的柔和效果，但又不會太巨大，攜帶方便。

直接反射和擴散反射

每一位攝影師在開始職業生涯時，最早購買的控光器材八成就是反光板，每個人都知道它能用來反射光線，但是該如何使用它以得到最強的反光效果，卻又不會因隨之而來的強光讓主角覺得不舒服，就不是人人都知道了。使用反光板主要有兩種方式：直接反射和擴散反射。

直接反射

用使用銀色、金色或銀金交錯的斑馬紋反射面，將光線反射打亮主角的情況，就是直接反射，這些表面材質的設計是盡量讓所有打在反射面上的光線，通通反射出去，反射的性質與強度很像是打在鏡子上的效果，所以是很強的直接反射工具。這些表面材質的反射性非常強，如果反射光線直接照射到主角身上，幾乎就像是拿著陽光直對著主角的眼睛，這麼做其實冒著讓主角感到不舒服的風險，沒有人的眼睛在這麼強烈的光線下還能看起來舒服優雅。

擴散反射

使用反射較不強烈的白色布面材質來反光時，布料會吸收一些光線，這時就是擴散反射的情況，它能在主角身上產生柔和擴散的打光效果。

如同攝影中其他的部分一樣，只要覺得對了，就盡管以該方式來拍照，不過以下還是提供你幾種反光板的最佳使用方式：

- 讓已經相當不錯的打光再強一些，大約增強一級曝光以內。
- 改善主角眼睛的打光，讓它有眼神光。
- 將更多光線轉向朝特定位置來照明。

我一直都建議你要讓主角站在已經有的不錯光照環境中做為起點，然後再使用反光板為光線增添光彩；雖然在攝影中任何怪奇的事都可能發生，但我個人還是不建議使用反光板去取代糟糕環境中的不良打光。

直接反射技巧

有時候真的會需要讓反光板發揮最強的反射光線能力，或許是為了讓主角與背景有更好的區隔（**圖 8.1**），在主角身後沒有牆面的情況下，刻意增強主角的亮度，可以

圖 8.1

圖 8.2

使背景拍起來更暗（**圖 8.2**）。不過，讓這麼明亮的光線持續反射在主角的眼睛上，拍攝上的選擇勢必得要所有妥協。

眼睛的時機點

我發現當人們以直射反光的方式使用反光板時，反射光線強烈到變成環境中的主控光，甚至是主光源了；這麼強的反光會讓主角的眼睛很不好受。當然了，如果主角的眼睛是閉上的，或是從側邊方向去打亮他的眼睛，這麼使用直射反光也是可行，不過還是有更好的方式來執行這樣的打光。

如同我們在第 7 章討論過的，當人們先把眼睛閉起來，在強光下睜開眼時，多數人會在半秒以內產生反應把眼睛閉起來或瞇起來，如果讓主角直接看著和陽光一樣強的反光板光線，他的眼睛會不自主地瞇起來，而且呈現出難受的表情；另外當主角看著明亮的反光板時，很容易就失去耐心，甚至很難去配合你的要求，解決方法是善用剛才提到的眼睛反應時間。我們來看一下運用的實際例子。

圖 8.3：首先要注意到一件事，照片中的主角，模特兒 Jacquelyn 是站在還不錯的打光環境中，但光線很平板，照射在她身後牆面的光線亮度，和照在她身上的差不多一樣。為了讓平板的打光效果增添一點活力，就必須要想辦法讓主角身上打光強度比背景稍微亮一些。我發現大部分攝影師都沒有注意到主角與背景光照強度太過近似的問題，而有注意到的攝影師又多半認為這沒什麼大不了的，他們覺得反正事後到 Photoshop 裡再做調整就好了。這裡就來看看如果我們決定使用反光板銀色面做直射反光，直接在相機上就把問題解決，該怎麼進行。

圖 8.3

圖 8.4：使用反光板的銀色面，將陽光做直射反光照到主角的方向，這時當然要請主角擺好姿勢後，先將眼睛閉起來，保持舒適的狀態；接著暫時移開反光板，請主角睜開眼，告訴她擺姿時要將目光朝向何處，一旦確認她有找到凝視的參考點後，再請她先將眼睛閉上，現在可以使用反光板將光線盡可能反射打向主角，然後數到三後請主角快速睜開眼睛後立刻閉上，而你該做的就是抓準時機，在她剛好眼睛全部打開時按下快門。

圖 8.4

圖 **8.5**：有沒有差呢？照片拍出來的結果會說話。使用直射反光技巧，能夠讓原本平板的打光效果增添一些熱情的元素，使照片呈現提升到不同的層次；現在照片看起來有活力又生動，如果沒有直射反光，那麼光線就會平淡無聊。使用這個技巧時，千萬要隨時注意主角臉上強烈直射光的陰影位置，同時依據所見情況隨時調整擺姿，以消除臉上不好看的陰影。

或許你還是認為這些事只要在 Photoshop 裡，調整一下曝光一樣可以達成，但是，要用後製去製作出像此例中的自然眼神光，卻是非常難的事情。你只要在拍照時多花一點時間調整打光，就可免去事後可能的幾小時修片時間。

圖 8.5

拉開距離，讓直射反光的效果變柔和

我們已經知道，在使用銀色、金色或斑馬紋表面反光板時，能得到光彩奪目的效果，不過既然光線強度會隨著距離增加而減弱，在拍照時也可以善用這個性質。

圖 8.6：直射反光這麼強的光線，使用上應該要更謹慎，雖然可以使用前面提到的眼睛時機點的技巧，不過就算這麼做，也只能拍到幾張照片。如果仔細觀察老兄，可以看到平方反比定律的效果，老兄的臉部打得很亮，但其餘部分卻很快就沒入陰影之中；因為當主角離光源很近時，光線照明強度的最亮的，但照明區的光度衰減卻也很快，如果不想讓光度衰減這麼快，那就要拉開主角與光源間的距離。如果還搞不大清楚，可以回去再看一下第 3 章關於平方反比定律的說明。雖然現場光線都源自於陽光，但在這個情況下，反光板才是真正的主光源，主角也是被反光板所打亮的。

圖 8.6

圖 **8.7**：在這個例子中，相機的設定保持與圖 8.6 的一樣，你可以比較一下在改變了距離之後，明暗之間的變化關係。此時反光板與主角距離有六至十公尺，從銀色反光面反射的強烈陽光需要行進得更遠才能照到老兄，等到光線照到他時已經變柔和，但仍然提供足夠的亮度提升，使他與背景有區隔的效果。在正常情況下，你會很自然地依照光線的改變來更動相機曝光設定，但這裡要告訴你的，是在使用銀色、金色或斑馬紋表面反光板時，可以使用距離做為調整，同樣可以使光線提升，但又不會讓主角感到不舒服；而如果只是需要提高主角的曝光亮度約一級左右時，這也是很好用的技巧。

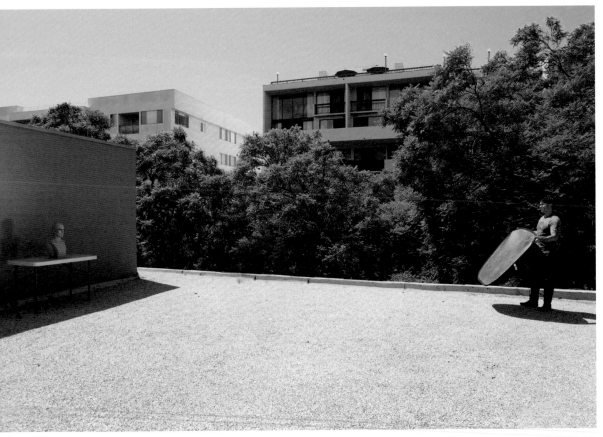

圖 8.7

凹面與凸面彎曲反光板的技巧

圖 8.8：使用反光板的直射反光面時，可以把反光板彎曲成凹面或凸面的形狀，這麼做可以使反射光線朝不同方向行進，即使是使用強反光的直射反光面，一樣也能製作出較柔和的打光效果。有時候以平坦面方式使用反光板，會有太多的光線照到主角，只要彎曲反光板就能降低反射照明的亮度，同時也能在較接近主角的位置擺設反光板。看看圖 8.8，將反光板彎成凸面時，反射光線會朝不同方向散射出去，使得許多光線沒有照射到主角，這會產生較柔和的效果；而如果覺得原本平坦面的增亮效果仍然有限，可以使用凹面彎曲的技巧，這麼做可以使更多光線集中打在主角身上，無論彎成什麼形狀，都能比原本平坦反光面產生更柔和的效果。

圖 8.8

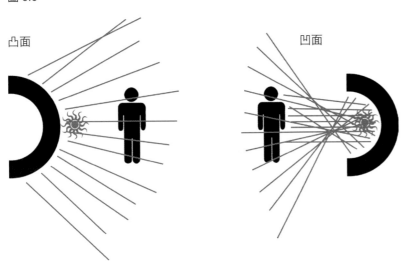

凸面　　　　　　　　　　　　　　凹面

圖 8.9：這是將反光板彎曲成凹面技巧的應用範例，注意看老兄，他顯得比背景還亮，但也沒有太過明亮，可以與圖 8.6 範例中使用反光板平坦時的效果比較看看。

圖 8.10：這是將反光板彎曲成凸面技巧的應用範例，相機的設定同樣保持與圖 8.9 的一樣，你可以清楚看到當反光板被彎曲成凸面之後，光線強度會有什麼變化；範例中老兄身上的打光強度，幾乎減弱為使用凹面技巧時的一半。

圖 8.11：這是水平凸面彎曲的示範，把彎曲凸起的方向從垂直變成水平時，就有更多反光板表面能將光線反射到主角的方向；和圖 8.10 的垂直凸面彎曲方式比較看看，這裡在老兄身上的光線幾乎是前一例中的兩倍。這三張範例照的相機曝光設定都保持一致，所以我們可以清楚看到不同反光板技巧時，產生的效果差別有多少。

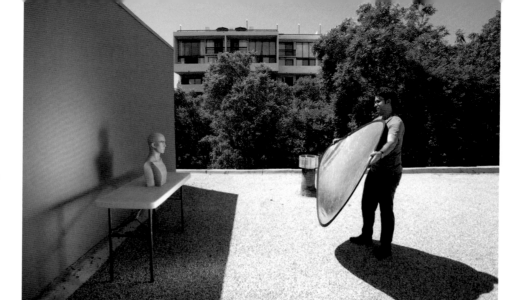

圖 8.9

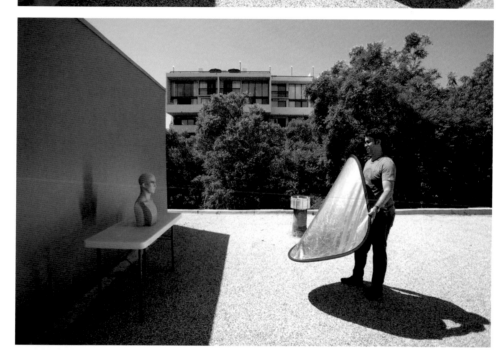

圖 8.10

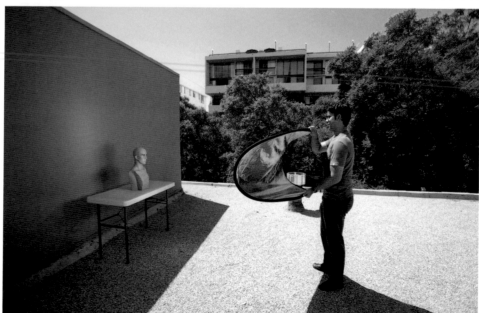

圖 8.11

擴散反射技巧

現在就來看看更為常見的反光板使用方式。一般來說，如果主角所在的位置已經有相對不錯的照明效果，那麼現場的打光情況應該已經很接近前一章所談的光線基準點了；更多時候是目前的曝光設定，與光線基準點的標準只差在一級曝光以內。擴散反光並不像直射反光那麼強，但它仍然能提供足夠的「辣度」讓主角在背景中更為突顯一些；只要讓主角顯得比目前後方背景更亮一點，對於人像照作品的品質能提高不少。

在近距離下使用白色面反光板

購買反光板時，一定要確認反光板上有白色面，由於材質的不同，而且相對銀色或金色面的材質，白色布料的反射性和光滑度都較弱，所以能提供擴散式的反光效果。我們接下來就來看看。

圖 **8.12**：如果非得要站得離主角很近才能讓反光板反射陽光的話，記得就用白色那一面，就算在很近的距離下，它還是能夠提供柔和優雅的打光效果。另外對於主角來說，白色面也比較容易被接受，他們可以保持眼睛睜開，不會像使用直射反光那麼不舒服。白色反光面在拍攝特寫照時特別好用，能夠使主角眼睛保持睜開狀態。

我自己在拍照時多半是使用白色反光面，在這個範例中可以看到，反光板的一面是白色，而另一面為金色，注意到主角臉部從亮側到暗側之間的變化有多麼平順，非常的柔和自然。

圖 8.12

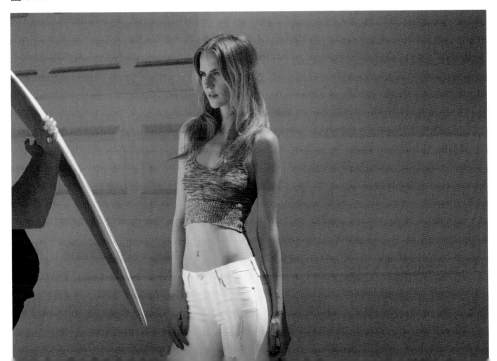

改造反光板讓它打出擴散反光

你可能在拍照時，遇到需要白色反光板，但卻發現自己當天只帶了銀色、金色或斑馬紋反光板，把白色那一塊忘在家裡了。其實這種時候，有一個快速簡單的解決辦法，你只要在亮反光面上蓋上某些能夠吸收光線的東西就行了，像是白色的枕頭套、白毛巾或是白紙，將它們固定在反光面上即可，對啦！這看起來有夠醜又不專業，但至少是真的可行的。

圖 **8.13**：直接使用直射反光板照向主角，沒有改裝過。

圖 **8.14**：拍出來的結果不怎麼好看。

圖 **8.15**：將一條白布蓋在反光板上，用夾子固定住，這條布會吸收不少光線，只反射剛好足夠的量到主角身上，讓主角突顯，又不會讓她感到刺眼不適。

圖 **8.16**：以加上白色布料改裝過的反光板，所拍攝得到的結果，照片中 Margot 看起來眼睛沒有任何不適，整個人看來很放鬆，打光也很漂亮。

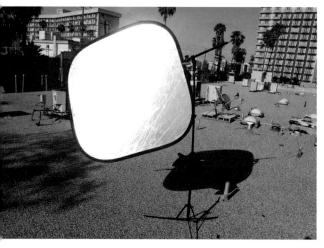

圖 8.13

圖 8.14

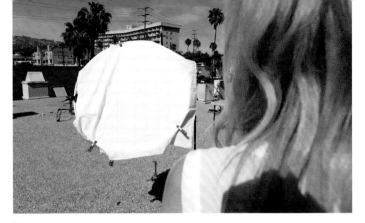

圖 8.15

圖 8.16

人像攝影的進階反光板技巧

要以進階技巧使用反光板，需要輕柔而有效的手段。舉例來說，在拍攝特寫照或簡單乾淨的人像照時，我會希望反光板能達成以下三個主要目標：

- 提供主角乾淨但輕柔的背景區隔效果。

- 臉上不要出現過亮反光部位。

- 眼窩部分有乾淨的照明，眼睛要有眼神光，主角不能出現強光下不適的表情。

要達成這三個目標，需要最精細的反光板使用技巧，我們得要知道將光線反射回去太陽方向，以及將光線反射到太陽以外的方向，兩者之間的不同，這兩種方式可說是天差地遠，我們接下來就來看看。

將光線反射回去太陽方向

圖 8.17：這是拍照時很常見的一種情形示意圖，你應該很快就注意到，圖中反光板是正對著陽光的方位來擺放，只要仔細觀察地面主角影子的方向，馬上就能看出方位的關係了。注意到示意圖中反光板幾乎是正對著主角陰影方向反打回去，這麼做通常會在主角身上造成很生硬的照明效果。圖 8.14 就是使用這樣的方式，如果真的要讓反光板直對著主角影子做反光，記得使用白色那一面，這樣就能減輕不好的反射光效果。我通常會盡量避免使用這樣的設定，但如果不可避免時，就會使用稍早討論過的技巧。

圖 8.17 │ 將光線反射到太陽的方向

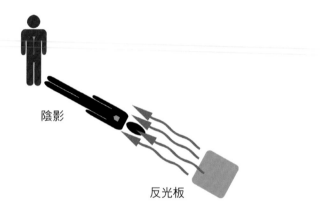

陰影

反光板

將光線反射到太陽以外的方向

圖 8.18：這是通常能得到高品質打光效果的示意圖，每當我需要讓打光增亮一些，或是達成前述的三個目標時，幾乎都會使用這個技巧；如果有人請你拍攝人像特寫照，但你又沒有一堆高級器材裝備的話，這個技巧永遠都是你的急救包。

首先，要找出四周環境裡物體的影子方向，把它當成參考點，接著請主角站在開放陰影中最接近陰影邊緣線（因素 6）的位置，也就是人要完全位在開放陰影中，但離邊界線愈近愈好。最後，這個技巧的關鍵是利用附近物體影子方向，在開放陰影的反方向找到一處有照到陽光的位置；以示意圖來看，陽光是從左方而來，而主角位置在右側，這表示反光板所要打光的方位是遠離太陽的方位，而在這個範例中，就是要朝右來打反射光。接下來要精心安排反光板的角度，讓光線能輕掠過反光面，朝著主角而去；如果有把事情做對，反光板上會有一小塊區域反射出直射的陽光，而其餘光線則只剩補光的效果，這能夠讓主角有著柔和又明亮的打光效果。你或許需要多一些練習，才能正確的擺出反光板的角度，不過只要知道你該看到什麼樣的效果，要達成目標其實還蠻容易的。接下來就是幾個此技巧的應用示範，我們會一步一步的解釋。

圖 8.18 │ 將光線反射到太陽以外的方向

圖 **8.19**：一開始我們先讓主角站在有著漂亮打光，同時能自然閃耀的地方，做為建立打光的第一步；這張照片也是一般攝影師會拍出來的作品，照片看起來不俗，但主角的眼睛還缺少了活力。我的客戶 Lindsay 請我幫她拍攝人像特寫照，我當然想要把這件工作處理得很完美，曝光是有些偏暗，不過更重要的問題是她眼睛裡缺少了眼神光；但許多攝影師總認為沒有眼神光不是什麼大問題，反正後製時在 Photoshop 裡製作一下就行了。

圖 **8.20**：這是同一張照片在 Photoshop 裡修亮後的結果，眼睛的部分看起來仍然死氣沉沉，當然我們可以再針對眼睛去修得更亮，但想要用數位方式去修出自然的效果，其實並不容易。

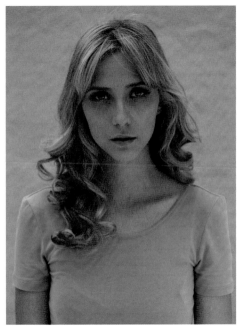

圖 8.19　　　　　　　　　　　　　　圖 8.20

圖 **8.21**：瞧瞧這張照片的差別有多大，現在眼睛的部分看起來非常生動了！打光的基礎是建立在先讓 Lindsay 站在開放陰影處，不過開放陰影的位置，必須是要在附近物體影子方向的左或右側，這樣我們才能在反光板反射角度朝向太陽以外的方位時，將光線投射到主角眼睛的部位。回去參考圖 8.18，我請助手拿著反光板，慢慢橫移他的位置，直到反光板反射到 Lindsay 眼睛的柔和光線亮度剛好適合為止。由於反射光的角度並不是朝著太陽的方向，因此更容易在主角身上產生柔和的反射光效果。

圖 8.21

圖 8.22：這是主角眼睛部位的放大圖，從眼珠中可以清楚看到我們使用的反光板，如果看得再更仔細一點，連反光板表面是什麼材質的都能知道。很顯然，陽光並不是直射在銀色表面上，如果是直射，那麼產生的亮反光會更強，反光板看起來應該會過曝到整塊白化掉。

圖 8.22

接著移動到另一個不同的地點，但也同樣擁有所需的一切條件。

圖 8.23：仔細瞧瞧這個屋頂的情況，景物投射的影子，可以讓我們擁有決定主角站位的所有資訊。由於主角得要站在開放陰影下，而那一小塊欄杆圍起來的地方幾乎全都在開放陰影內，只要讓主角站在門框下，就會位在陰影中。這是不錯的選擇，但同時也要確認這塊開放陰影與太陽的相對位置也是對的；為了確認這一點，來看看地面上的影子，欄杆的投影朝向偏畫面右方微微傾斜，當主角站在門框下，反光板的角度會朝著門框的方向，與陰影的方向不一樣，只要反光板的方向和地面影子投射方向不同，那麼這裡的條件就算及格了。

圖 8.24：拍出來的效果真的很棒！打光雖然柔和，但仍然具有衝擊力；由於打光很柔和，所以主角的眼睛能輕鬆地保持睜開狀態，仔細看的話，反光板有部分是在陰影中，但上方則有被陽光照到。整個反光板在漂亮的打光中佔了重要的因素，但關鍵還是在於陽光並**不是**以相對於反光板的直角角度（90 度角）打在上面，也因此能製作出令人驚豔的光線品質。

陰影方向　　反射光的方向　　圖 8.23

圖 8.24

157

圖 **8.25**：這張照片示範了此技巧有多可靠，我的好友 Collin Pierson 請我幫他拍張人像特寫照，當然了，我很清楚只要使用不要將光線反射回去太陽方向的技巧，很快就能拍到極佳的效果。流程都是一樣，讓他站在開放陰影下來避開直射陽光，接著確定地上的影子方向是朝左或朝右側；答案是影子是位在太陽的右側，所以利用反光板將光線反射打向主角，讓他身上的亮度提升，此時陽光會是以一定的角度照射在反光板上。和圖 8.23 一樣，有部分反光板是位在開放陰影內，只有部分的反光面有照射到陽光。

圖 8.25

要記住的重點是，如果想使用這個技巧，那麼反光板就不能正對著太陽光把光線反射回去，你可以隨時利用地上的影子做為指示。

另外，如果你只有自己一個人拍照，可以在大反光板下方墊上一塊小反光板，來傾斜反光板角度，去對準主角的位置；雖然這看似克難，但是想要用精簡的器材裝備完成工作，這還是個不錯的主意。你可以參考**圖 8.26**。

圖 8.26

第9章

輔助光：
擴散板使用技巧

擴散板是最方便的控光器材之一，它們既便宜又方便攜帶。用最簡單的話來說，它的功能就是把陽光粗糙的直射光線打散到各個方向，產生擴散打光的效果。我擁有一大堆各式各樣的擴散板，從最小的 30 公分直徑到最大的 180x120 公分（California Sunbouce 的 Sun-Swatter）的產品都有；擴散板可以選擇的不止有尺寸大小而已，你最好把擴散材質的厚度也列入選購的考慮。當然了，擴散面的厚度愈薄，能通過擴散板的光量也愈多，最常見的產品多半會降低一至三級的曝光亮度（由薄到厚）；我建議讀者們可以選擇降低一至二級曝光度的擴散板，這樣子拍攝時的選擇彈性比較大。接下來要介紹幾個擴散板的使用技巧，先從在直射陽光下沒有使用擴散板拍照的例子說起，最終我們會介紹到使用擴散板與閃燈來拍出最棒的結果。

在戶外沒有擴散板

圖 9.1：在晴朗的大白天下，太陽會提供一個非常明亮強烈的單向式打光，雖然在這麼強的光線下有一定的優點，但前提是光線一定要好好的加以控制。這是我幫好友 Rachael 所拍的照片，用來示範一下在直射陽光下沒有使用擴散片會拍出什麼樣的結果；這裡的打光之所以不好看，是因為太陽離我們太遠了，因此相對來看算是天空中一個很小的光源，而且陽光都是從同一個方向照射到 Rachael 的臉上，因此使得她臉上會有一側照到直射光，但另一側就照不到陽光了。由於陽光是從天空中垂直向下而來，因此眼窩上緣的骨骼會阻擋光線進入眼窩裡，使人物眼睛部分沒入了陰影之中。

有很多方法可以把這張照片拍得更好看，但首要之務就是要改變光線照射到她臉上的方式。為了讓光線變柔和，最好能讓光線以各種不同角度去照到她的臉上，而不是只從同一方向；如果在女主角與太陽之間擺一塊擴散板，擴散板便取而代之成為新的光源，至於上頭的擴散材質會讓光線朝向各種不同的角度打去，把臉上每一吋曲線都照亮。

圖 9.1

在室內沒有擴散板

圖 **9.2**：在這個範例中，主角雖然在室內，但陽光透過窗戶，仍然以同一個方向直射到他的臉上，窗戶對於光線的擴散效果並不顯著，所以根本沒有柔和光線的作用，拍出來的效果跟在戶外時是一樣的。只要在主角與窗戶之間放一塊擴散板，就能解決粗糙打光和臉上陰影的問題。

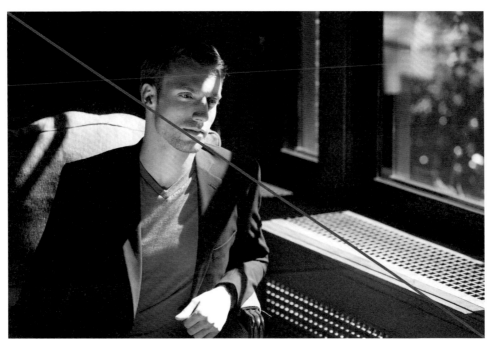

圖 9.2

以擴散板做為乾淨的背景

擴散板有個很棒的用途，但並不是拿來打光線打散，而是做為乾淨的背景之用。當然了，此技巧需要有像是陽光的光源照射到擴散板的背面，我們就來看看該怎麼做。

圖 **9.3**：我在西雅圖辦的一場人像攝影擺姿研討會上，找到一處陽光是背光照射在模特兒頭髮上的位置，光線算是相當優良，但背景綠色樹叢卻會干擾到畫面；像這種地點，就很適合應用擴散板做為背景的技巧。

圖 9.3

圖 9.4 與 **9.5**：這個技巧的重點，是擴散板必須要受到陽光或其他強烈光源的背光照射，這麼一來，擴散面材料上可能會有的小摺痕或皺摺痕跡才不會變得明顯。

圖 9.4

圖 9.5

圖 **9.6**：我站在擴散板之前，對著女主角的臉部進行曝光，因為女主角臉部很自然地
會比白色擴散板還暗一些，針對臉部測光的話，擴散板拍起來會過曝，我就會有一
片乾淨白色的背景，原本雜亂的背景消失無蹤。

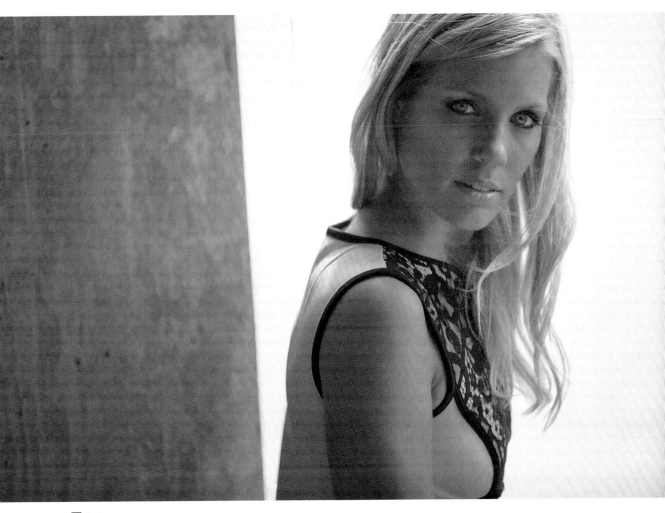

圖 9.6

人像攝影的進階擴散板技巧

跟前一章談到的反光板使用很類似，擴散板的使用似乎也應該是直接了當的，但其實不然；有些使用擴散板的方式，能夠大幅提升照片的品質，接下來以 Caitlin 為主角，拍攝幾張使用不同擴散板技巧的過程，示範如何在最後獲得讓人滿意的結果。

未使用擴散板

圖 9.7：先在沒有使用擴散板的情況下拍攝，除非是風格極為特異的時尚攝影，否則這樣拍出來的結果，應該沒有多少人會喜歡的；在粗糙的直射陽光下拍照，能解決問題的唯一方式只有改變擺姿去配合光線。

圖 9.8：很明顯的，這裡我們並沒有改變主角的擺姿，主角臉上出現粗糙而強烈的陰影，因為在強烈直射陽光下，單一方向的光線沒有被擴散開來。

圖 9.7

圖 9.8

擴散板未面向陽光的方向，離主角頭部較遠

圖 9.9：這裡示範了一個比較沒有效率的擴散板固定方式。首先，擴散板應該要盡可能離主角愈近愈好，讓照射到主角上頭的光線亮度能提高；照片裡擴散板是高舉在 Caitlin 的頭上，遠高於應該有的位置。第二點，擴散板沒有面朝太陽的方向，這也讓擴散光線的亮度大幅降低了。

圖 9.10：將擴散板高舉在主角頭上，又沒有將擴散面朝向太陽時所拍出來的結果。要特別說明的是，這張照片以及接下來拍攝的一系列示範照，通通都是以相同的相機曝光設定所拍的：ISO 100，光圈 f/5.6，快門 1/400，因此每一張照片中所見的明暗差異效果，並不是由於曝光設定的改變，而是由於固定擴散板的方法不一樣。你可以看到，由於光線現在被擴散開了，因此照片中的亮度看起來很均勻，但是照射到 Caitlin 身上的光顯得太弱，看起來沒什麼生氣。

圖 9.9

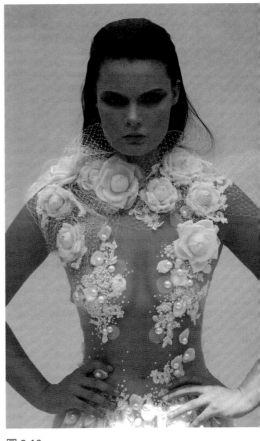

圖 9.10

擴散板未面向陽光的方向，離主角頭部較近

圖 9.11：這裡我們讓擴散板離 Caitlin 的頭部近一些，照到她的光線亮度明顯增加了；不過這時候擴散板還是朝著錯誤的方向，因此擴散光的強度其實還不是最強的狀態。擴散板應該是要面朝太陽的方向，而不是與地面平行。

圖 9.12：相機的設定值保持與圖 9.10 中的完全一樣，可以發現當擴散板離主角頭部較近時，亮度變亮的程度還蠻明顯的，Caitlin 身上的照明幾乎增加了有 60-80% 之多。

圖 9.11

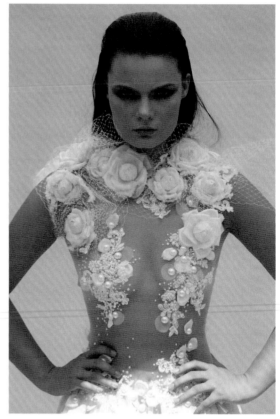

圖 9.12

擴散板面向陽光的方向，離主角頭部較遠

圖 9.13：將擴散板面朝太陽方向的技巧，在使用上有一個要注意的重點，那就是主角也應該要面向太陽的方向，否則可能會有反效果。這個例子裡，請 Caitlin 面對太陽的方位，並請助手 Franny 把擴散板轉朝向太陽，但是距離 Caitlin 的頭部稍遠，也就是在主角的手無法摸到的地方；我當然是故意這麼做的，主要是示範一下如果擴散板離主角頭部過遠時，擴散光的損失程度有多大。

圖 9.14：你或許會先注意到的，是這時候主角身上的光線顏色變暖許多，這是由於她身體和臉上的打光，是來自於被直接擴散的陽光；稍早之前沒有將擴散板轉朝向太陽方向時，Caitlin 身上的打光有部分是來自於陰影中的補光，它是較為偏藍色的，可以將照片與圖 9.10 比較一下，而將擴散板轉朝向太陽，也增加了 Caitlin 身上光線的強度。

圖 9.13

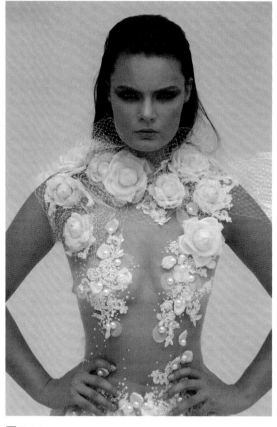

圖 9.14

擴散板面向陽光的方向，離主角頭部較近

圖 **9.15**：這是擴散板最有效率的使用方式，它能讓主角身上的打光變得最強；因為主角是面向太陽，擴散板又面朝太陽的方向。最後要注意一點，擴散板要盡量的接近主角頭部，但剛好不會出現在取景的畫面中。

圖 **9.16**：我們花了不少時間和力氣，終於將擴散光的強度和品質，從圖 9.10 那樣的情況，一路提升到現在的樣子了。整個過程中，相機的曝光設定都沒有更動，但是 Caitlin 身上的打光亮度卻幾乎是原本的兩倍。能達成目前的效果，我們只不過是讓主角面對著陽光，然後將擴散板面朝向太陽，同時讓它盡量靠近主角頭部而已。

圖 9.15

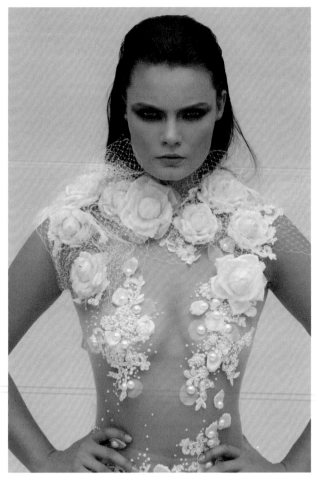

圖 9.16

擴散與打光

圖 **9.17**：這裡是要完全發揮擴散板能力的最後一個步驟。首先要如圖 9.15 所示範的方式,正確地使用擴散板;當主角有了擴散打光後,接著我們要加上外拍閃燈,使打光真的提升到破表的程度。

圖 9.17

圖 **9.18**：這張照片示範了結合擴散板與閃燈一起使用的威力。即使有正確使用擴散板,主角的眼睛通常還是會偏暗,為了讓漂亮的擴散光提升到另一個層次,可以利用閃光燈為照片增添一些活力,而且也能為主角提供眼神光效果。

我大約有八成的時間是一起併用擴散板與閃燈的組合,因為這種搭配能拍出雜誌封面照水準的作品;不過要記住,閃光燈也要加以調控一下,讓它成為一個相對較大面積的光源,才能打出柔和的光線。在本例中,我是在 Broncolor Para 88 的外拍燈燈頭上加了擴散板,讓它打出更為柔和的光線。

圖 9.18

第 4 部份

輔助光：閃光燈使用技巧

第10章

瞭解你手上閃光燈的
重點能力與功能

對許多人而言，要瞭解閃燈並有效地使用它們，可說是攝影中最容易讓人感到挫折的部分，而且會讓你懷疑自己為什麼會喜歡攝影。和自然光不同，閃光燈完全不是所見即所得，而且一旦使用了閃光燈，當你拍照時就得要應付兩種曝光，而使用自然光時，你只需要傷一次腦筋就好。

另一個大家盡可能不用閃燈的原因，是因為如果沒有妥善使用它時，照片拍起來會很「閃光燈」，也就是一眼就看出閃燈打光的存在，一點都不自然。許多攝影師砸下了重金購買專業閃光燈，但是卻沒有花費心力去瞭解該如何使用它，或研究如何利用閃燈讓自己的照片能拍得更好看；由於這種種的因素，造成許多人乾脆就能不用盡量不用閃燈，甚至自豪自己是「自然光風格攝影師」。

我必須要說，從閃燈打出來的光線，一樣就只是光線，和太陽發出的光線，在性質上完全一樣，光線才不會管你它原本是從何而來；光就是光，它的性質都一樣，無論它來自哪裡。自然光也可以拍得像閃光燈，閃光燈當然也可以拍得像自然光，一定要記住這一點，用開放的心胸去接受更多的資訊，把閃光燈視為不過是另一盞光源，而不是什麼照片破壞王。

這裡有三件必須要知道的事，讓閃燈成為你的助力，而不是阻力：

- 你的閃光燈如何操作，它的能力有哪些（本章的內容）。
- 光的性質（參考第 3 章）。
- 相機與閃光燈如何協同運作（本章以及第 12 章的內容）。

閃光燈是貨真價實的救命仙丹，只要熟知閃燈的相關知識，最棒的收穫會是，只要閃燈的電池是充飽的，無論何時何地，只要有需要，它都能提供你光源。陽光或環境光可能很強、很弱、偏藍或偏橘，可是閃光燈就永遠都能打出穩定的光，再也不需要屈就微弱的陽光或附近的窗戶光線了。

本章的目的

關於本章該如何進行，我想了很久的時間；還記得在我生涯早期時，對於閃燈只有滿滿的挫折感，我試著尋找大量的資訊，協助我去精通閃燈的使用，但效果卻很不理想。閃光燈就有如一頭難以馴服的野獸，也讓我的疑惑和困擾與日俱增。

所以我的做法，以及我想傳達給你的主要目標如下。本章和下一章的主要目的，是要讓你能夠把閃光燈當成是一個能讓照片更好看的工具，我希望你能在使用閃光燈時，**不會**因為覺得它會毀了你的照片而有所遲疑；我想讓你有能夠完全控制閃燈的信心，知道它的行為以及會得到什麼樣的結果。我希望你把閃燈當成一個能夠為照片中任何部分帶來吸引目光的效果、同時也能為漂亮自然光增色的輔助工具，而不是照片的破壞王；最後，我希望你把閃燈當成能夠開啟無限創意可能、將你的照片提升到更高境界的簡單工具。

為了達成目標，我會把學習控制閃燈和瞭解閃燈時，所有不必要的技術性資訊都加以省略掉；有些為了理解它而必須要的數字或數學，是無法完全略過不談，但也會盡可能簡化。我會盡量避免提及特定的閃燈型號或品牌，畢竟科技日新月異，重點在於閃燈系統的主要原則，都是相同不變的。

雖然我自己花了不少年的時間，去研究關於閃燈系的所有細節，不過我不認為你也必須知道每一種設定、規格或功能，才能有效地去運用它；通常你會發現最常用到的功能，其實就只有那幾個而已。無論如何，最重要的是，我希望你可以更熟悉自己手上的閃光燈，而不是去和工程師或物理學家爭辯深奧的問題。

簡易版閃燈專有名詞以及重點功能

所有新式閃光燈內擁有的科技，其實都大同小異，在寫這一章內容時，我是以假設你擁有常見的專業閃燈為前提，也就是閃燈擁有手動模式、TTL 模式，同時也能作為群組和頻道裡的離機閃燈使用。另外，我也假設你擁有至少兩支閃燈，可以進行離機閃燈的操作。這裡討論的功能是大部分閃燈都擁有的，如果是那種極度簡易、只有基本發光功能的閃燈，我個人認為是不適合用於專業攝影。

撇開品牌差異不談，大部分的專業閃燈在常見閃燈功能的顯示上，看起來其實都差不多；當然可能還是會有不同的情況，不過原則上都不會差太遠的。接下來會出現的幾張照片，僅僅只是為了給你看看閃燈在使用某個功能時可能會出現的顯示；市面上有著相同功能的閃燈品牌型號實在是太多了，搞不好過一兩個月又會有某個旗艦級新閃燈上市，到時說不定功能顯示的位置又換了，所以我們只專注在重點功能上，而不要在意你擁有的閃燈品牌為何。

TTL

TTL 是 Through The Lens（透過鏡頭測光）的縮寫，當你一打開閃光燈時，通常都是直接進入 TTL 模式下。用最基本的話來解釋，當閃燈是在 TTL 模式時，就表示閃光燈會自動幫你預想打光情況；此時閃燈會與相機交換各種「透過鏡頭」所接收到的資訊，然後藉此來決定該輸出多少的閃燈光量。當閃光燈在 TTL 模式時，程式會設定為以達成 18% 灰度的畫面亮度做為曝光的目標；也就是不會太亮也不會太暗，閃光燈會盡量讓曝光維持在中間地帶。

圖 **10.1**：這張示意圖是此一概念的圖像化表示；左邊的暗色區域代表相機透過鏡頭所看到的昏暗環境，而右邊的亮色區域代表相機透過鏡頭所看到的明亮環境，

圖 10.1

至於中間的紅色線，就是閃燈設定要去達成的目標位置，也就是 18% 的灰色亮度。有了這個圖示，要理解 TTL 功能在想什麼就變得很直接容易了。假設你把相機鏡頭對準某些很暗的物體（紅線左側的部分），閃燈就會輸出更多的光量照明場景，這麼一來所拍攝的照片曝光就會回到該有的位置，也就是紅線標示處；反之如果相機對準的是明亮的景物（紅線右側部分），閃燈打出的光量會減少，希望能藉此將照片曝光拉回到紅線所在處（這裡你或許覺得奇怪，這種情況下閃燈不是就應該不要發出光線嗎？不過，因為你打開了閃燈開關，等於是叫它一定要發光）。無論相機鏡頭對準何處，TTL模式的閃燈都會隨時調整閃光出力，盡力讓曝光回復到紅線標示的地方。

圖 10.2

圖 **10.2**：這支閃燈正處於 TTL 模式下，請你先無視 TTL 字樣前方的字母 E。真要說的話，這個「E」代表它使用的是比元祖 TTL 更先進的運作方式（我們稍後會再談到）。

FEC

這是 Flash Exposure Compensation（閃燈曝光補償）的縮寫，通常使用 TTL 閃燈拍下照片後，下一步就是要調整 FEC 了。這個基本的概念是，如果你不喜歡使用 TTL 閃燈所拍出來的效果，可以強制改變閃燈的數值，藉由告訴閃燈要增加或減少閃光的出力值，去配合你預想中場景該有的效果。舉例來說，使用 TTL 模式閃燈，並且將鏡頭對準某個景物，閃燈會發出足以讓場景回到紅色標記（參考圖 10.1）曝光的光量；但如果拍出來景物仍然顯得太暗，你只要修改閃燈原本所做的決定，利用 FEC 功能讓閃燈打出更多光線即可。大部分的閃光燈都能夠增加或減少閃燈出力值最多到三級曝光，你可以把 TTL 當作是一個很好的起點，然後只需要利用 FEC 去微調閃燈的出力，讓光線增加或減少以得到你喜歡的結果，用起來其實非常簡單！

圖 **10.3**：閃光燈背後螢幕顯示目前是使用 TTL 模式，但是閃燈曝光補償（FEC）按鈕已經按下，啟動了 FEC 調整；這時候閃光燈已經準備好要進行 FEC 的調整，這一點可以從 FEC 數值表已經呈現反白的狀態來得知，不過圖中也可以看到目前還沒有進行任何的 FEC 調整，因為在數值表下方的小白色方塊，目前是指在「0」的位置。

圖 **10.4**：圖中 FEC 的顯示為反白顯示，代表目前已經啟動了 FEC 調整功能，這一次攝影師決定把設定值向左調二級曝光，變成 -2，這麼一來 TTL 閃燈一樣會先看看場景需要多少的曝光值，然後再降低出力二級曝光值，才會真的打出閃光。

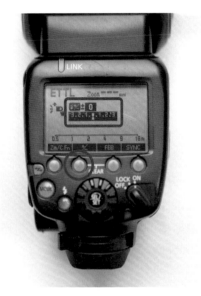

圖 10.3

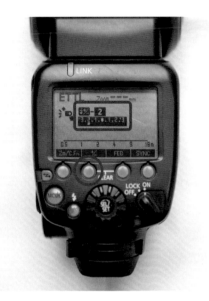

圖 10.4

圖 **10.5**：這裡的 FEC 設定值是被提高了一級曝光（+1），閃光燈就會在打出光線前，先增加原本 TTL 的預測值閃光出力值。

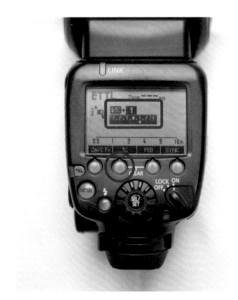

圖 10.5

E-TTL 以及 E-TTL II

所謂的 E-TTL 與 E-TTL II，其實只是比較先進的 TTL 版本。最新的 TTL 科技，對於場景中主角與閃燈之間的距離，或位在背光、深色背景前的主角這種困難場景下，環境的感知能力更好。從根本的核心上來看，這種 TTL 新科技其實仍然是在做相同的事情，那就是猜想你想要的是什麼；有時這種技術非常的成功，但有時卻完全偏離你實際的預想。「E-TTL」原意指的是「評價式透過鏡頭測光」（每個品牌的這種技術都有不同的命名方式，例如 i-TTL），當主角與光源的距離不斷地在改變時，這個功能真的很有用，但它終究無法真正知道你內心的想法；如果閃燈的 TTL 功能在計算之後，所得到的打光效果和你的預想不同，你可以利用轉盤去手動控制來改變。

手動閃燈模式（M）

一旦將閃光燈設為手動（M）模式，TTL 測光系統就會關閉，並且把閃燈出力大小的決定權完全交還給你，只要告訴閃燈該打出多少的光量，它就永遠依照你的指示來打光，完全無視現場環境情況或主角的距離有多遠；它會一直以你所選擇的出力值來打出光線，直到更動設定為止。手動閃燈的優點是，你無需去猜測結果，反正只要拍出來的效果不如你的預想，或者是目前選擇的出力下主角看起來太暗了，只要重新選擇更高的出力值，直到主角拍起來讓你滿意為止。當然了，如果是目前的閃燈強度使得主角太亮了，只要降低出力值，直到獲得適當的曝光就行了。

另外在手動模式下也能使用閃光燈的最低出力設定，只打一點微微的光到主角身上，讓主角有眼神光，又不會對整體曝光產生巨大的影響，事情就是這麼的簡單！

我自己大概有 95% 的時間都是使用手動閃燈模式，只有當拍照時需要主角朝向我走來或遠離的情況下，才會改用 TTL 模式，否則我的閃燈幾乎都是固定在手動模式下。經過多年來在世界各地教授閃光燈的使用後，我深信人們之所以常會對於使用閃燈拍照有滿滿的不確定感，是因為他們覺得閃光燈拍出來的效果難以控制，而其中的緣故主要是他們依賴使用 TTL 模式；TTL 模式下的閃燈出力值很不固定，完全視目前相機對場景有什麼看法而定，如果人們改以手動模式來使用閃燈的話，應該會發現原來控制閃光燈是這麼簡單！

圖 **10.6**：這支閃光燈的模式已從 TTL 切換為手動（M），在手動模式下，你只需要選擇需要的出力值即可。在照片中，數值表顯示目前的出力是設為 1/1，也就是全出力的情況，在數值表下方的小方塊指示是位在最右側。

圖 **10.7**：閃光燈同樣是設為手動模式，但出力值已調降到 1/8。

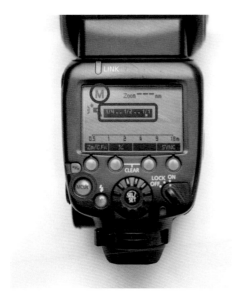

圖 10.6

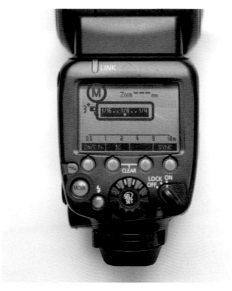

圖 10.7

前簾同步

前簾同步功能，是決定閃光燈要在曝光過程中的**那個時間點**打出光線，當閃燈設為前簾同步時，當你按下快門按鈕，開始進行曝光的那一瞬間，閃燈就會打出光線。

在相機的感光元件上有兩片快門簾，在按下快門鈕時，第一片快門簾（前快門簾）會開始移動，讓感光元件暴露在入射光下，此時閃光燈會立刻打光；假設你是使用像 1 秒的慢速快門，那麼閃光燈會等候感光元件完全暴露在入射光時才打出光線。這時有個重點你一定要知道，那就是當閃燈打光時，短促的發光脈衝（我們稱為「閃光持續時間」）是極為快速，甚至比相機的任何快門速度都要快，這表示閃燈的光線會在曝光一開始進行時，就把景物的動態凝結住；而如果景物在曝光過程中仍持續保持移動狀態，就會在照片上留下移動模糊的殘影。

後簾同步

這是與前簾同步相反的設定，假設同樣使用 1 秒的慢速快門來拍照，那麼閃光燈會等候曝光過程快要結束前的一刹那，也就是第二快門簾（後快門簾）準備要關上時才打出光線。使用較長的曝光時間，代表環境光的曝光量也增加了，接下來當曝光即將結束之際，第二快門簾準備關閉之前，閃燈會打出光線來凝結住景物的動態。在拍攝婚禮時我都使用後簾同步，盡量能呈現出現場的活力氣氛，但又能夠讓賓客跳舞時的動作能夠凝住，看起來清楚。要注意的是，只有當閃燈是裝在相機機頂熱靴上時，才能使用後簾同步。

圖 **10.8**：後簾同步功能常見的指示符號。右邊的小黑色箭頭符號，代表當曝光時間終了、快門簾即將關閉時才會觸發閃光燈，而不是在曝光開始時觸發。我們最好養成看整個 LCD 畫面的習慣，這樣才能知道目前閃光燈會有什麼行為；在這張圖裡，可以注意到目前是使用 TTL 模式，而閃燈曝光補償值為 0。圖中這支閃光燈的同步設定，可以利用紅圈處的按鈕來切換改變，但是相同的功能，在 Nikon、Sony 或任何其他品牌閃燈上也都找得到，用法全都是相同的。

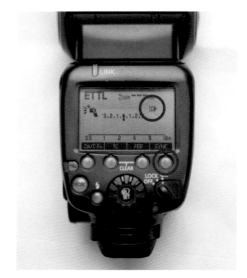

圖 10.8

高速快門同步

使用閃光燈時，相機能夠使用的最高快門速度是有限制的，這就是所謂的「閃燈同步快門速度」；在 Canon 相機上，同步快門速度多半是 1/200 秒，在 Nikon 相機上則是 1/250 秒。不過，閃光燈的科技早就突破了這個限制，為我們帶來了所謂高速快門同步功能，當閃光燈開啟此功能時，就能在任何快門速度下使用閃燈來打光，甚至是 1/8000 的快門也沒問題；不過高科技也是有代價的，在使用高速快門同步功能時，閃燈的出力會大幅減弱，大約會損失二級半曝光值的閃燈光量，如果被拍攝主體離相機不會太遠，那麼這種模式下的閃燈或許還是足夠打亮主體。

我在戶外拍攝時，有過半的時間都是開啟高速快門同步功能使用閃燈，因為我習慣在拍攝人像照時替主角打一點閃燈效果，讓他們的打光更亮眼一些，在大白天的戶外，有了高速快門同步功能，我就能在任何快門速度下使用閃光燈。

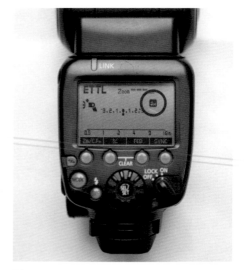

圖 10.9

圖 **10.9**：高速快門同步功能常見的指示符號，你一定要知道這個指示符號，並且隨時確認它有無出現，因為一旦設定在高速快門同步模式，閃燈輸出光量會大幅下降，現在你知道我為什麼會要求你隨時注意閃燈整個設定螢幕的內容了吧！這個習慣能確保一切的設定都符合你的需求。

閃燈變焦

閃燈變焦功能是可以用來改變閃燈光照覆蓋區大小的設定，它發出來的光線範圍可以是很寬廣，也可以是很窄很集中，或是介於兩者之間。一般來說，相機會自動與閃光燈溝通，告訴閃光燈目前使用的鏡頭焦距，讓閃光燈自動調整變焦，讓打出來的光線能夠完全覆蓋鏡頭的「所見」範圍。

不過，你也可以改成用手動方式來改變閃燈變焦，也就是說，你可以在相機上裝 35mm 的廣角鏡頭，但是把閃燈變焦設為使用 200mm 鏡頭時的光照覆蓋範圍。怎麼會需要這麼做呢？因為如果使用廣角鏡拍攝，但將閃燈變焦為打出較窄的光束，光的覆蓋範圍不會涵蓋整個畫面，拍出來有如很自然的邊角失光效果，閃燈的光線讓畫面中央位置有漂亮的打光，而明亮的效果向畫面外側逐漸減弱，直到最邊緣的位置。我自己就很常用這個技巧。

另一個比較有創意的技巧，是把閃燈變焦結合高速快門同步功能一起使用。如同先前討論過的，在使用高速快門同步時，閃燈的輸出會減弱，因此如果將閃燈變焦設定成打出更集中的窄束光，光線強度會由於更加集中而提高，剛好稍微能補足一些流失的光量。

圖 **10.10**：按下左側紅圈處的按鈕，開啟手動閃燈變焦功能，只要看到上方紅線框起來的位置呈現反白選取的狀態，就知道此功能已經被打開了。範例中閃光燈的變焦是設為能涵蓋 20mm 鏡頭畫面範圍。

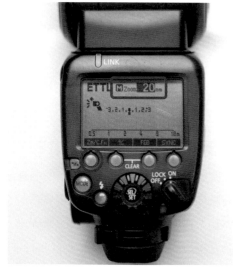

圖 10.10

圖 **10.11**：這裡已經將變焦值從 20mm 改為最大變焦值的 200mm，不同閃燈品牌和型號，能變焦的最大範圍也不一樣，而目前所看到的，是我要製作邊角失光效果時所用的設定。

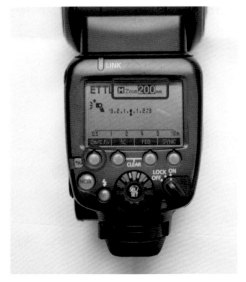

圖 10.11

離機無線閃光燈

想要瞭解無線閃光燈，似乎比瞭解宇宙裡的黑洞還要困難，這和一般閃燈功能的學習一樣，我認為在討論無線閃光燈時，使用過多的專有名詞、表格、數值和計算單位等等是罪魁禍首；我會試著把事情簡單化，使用清楚易懂的詞彙，盡可能減少任何讓人感到困惑的東西。為了解釋無線閃燈的運作原理，我會用類比的方式來進行。

以下是想要理解離機無線閃燈時，基本所需的幾個重點，有五個是你一定要知道的事：

- 你要知道什麼是主閃燈，或是稱為主控閃燈。
- 你要知道什麼是從屬閃燈。
- 你要知道什麼是頻道。
- 你要知道什麼是群組。
- 你要知道光觸發和無線觸發之間的不同。

什麼是主閃燈或主控閃燈？

主閃燈（或稱為主控閃燈），指的是直接裝在相機機頂熱靴上的那支閃光燈，它是所有離機閃燈的老大，「主」閃燈會告訴其他的閃光燈何時該打光，以及該如何打光。整個系統中只能有一支主閃燈，至於像 Pocket Wizard 這種無線閃燈觸發器，也有做為主閃燈的用途，它可以與裝有 Pocket Wizard 接收器的離機閃光燈進行相互之間的資料傳輸與溝通。

圖 10.12：只要按下圖中框起來的按鈕，就能將這支閃光燈指定為主閃燈；而如果是不同品牌閃燈的用家，也應該可以找得到按鈕或指令，讓閃光燈指定為主閃燈或從屬閃燈。在專業閃光燈上，這算是相當基本的無線閃燈功能，所以無論使用的是哪個廠牌，應該都不難找到相對應的設定。

什麼是從屬閃燈？

從屬閃燈通常是一支或多支沒有直接裝在相機熱靴上的閃燈，一支主控閃燈可以控制一組從屬閃燈。主控閃燈有如戰場上的將軍，而從屬閃燈就是前線的士兵，如果主控閃燈沒有下命令，從屬閃燈就不會有任何的動作。另外，每一支從屬閃燈都能夠獨立設定為使用 TTL 或手動模式。

圖 10.13：按下圖中框起來的按鈕，將閃光燈指定為從屬閃燈。現在，這支閃燈已經準備好要接收主控閃燈發出的指令了。

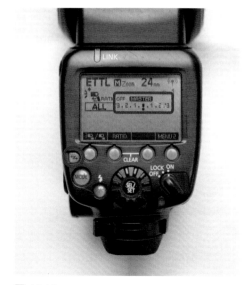

圖 10.12

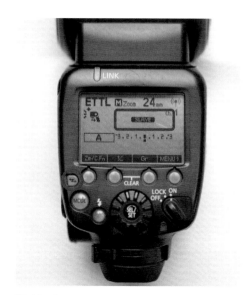

圖 10.13

什麼是頻道？

頻道發明的目的，是為了避免許多攝影
師彼此在很近距離下使用離機閃燈時，
各自的閃燈系統去誤觸發他人的離機閃
燈；假設有兩位攝影師各自有離機閃燈
系統，其中一位可以設為使用頻道 1，
而另一位就設定使用頻道 2，如此便只
有相同頻道下的閃燈會被觸發。在婚禮
拍攝時，我會把自己的閃燈組設為使用
頻道 1，而第二名攝影師的閃燈組是使
用頻道 2，這麼一來當他拍照時，我的
閃燈組就不會被觸發。

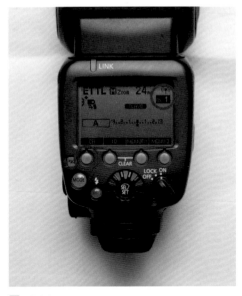

圖 10.14

圖 10.14：從屬閃燈設為使用頻道 1，
螢幕顯示中框起來的部分，可以看到目
前的頻道設定，大部分的專業閃燈都有可以方便直接設定使用頻道的按鈕。

什麼是群組？

在每一個頻道底下，你可以控制多支閃光燈，無論是 TTL 或手動模式皆可，而且每
一支都可以有不同的出力設定，而為了要能告訴每一支閃燈該做什麼事，我們得要
先替每支閃燈指定一個名字。

假設有三支從屬閃燈通通使用頻道 1，那麼這些閃燈就可以指定為群組 A、B、C、
D 或 E。舉例來說，你可以指定一支閃燈為群組 A，而其他兩支閃燈指定為群組 B，
這種設定可以對不同群組進行獨立的調整（記住，主控閃燈永遠都是群組 A）；接下
來可以到主控閃燈或相機的閃燈控制選單裡，設定群組 A 裡的閃燈都是以手動模式
來全出力打光。在本例中群組 A 裡只有一支從屬閃燈，不過你可以在群組裡加入更
多支的閃燈。至於群組 B，可以設為使用手動模式的 1/4 出力，而本例中群組 B 裡有
兩支閃燈，你當然也可以將群組 A 設定使用手動模式，而群組 B 使用 TTL 模式，決
定權完全在你手上，不過要注意的是，如果離機閃燈是使用 TTL 模式來操作，一定
要確認是使用哪一種無線傳輸技術；舉例來說，Pocket Wizard 或是類似的產品擁有
較新的技術，能夠以離機方式使用 TTL 閃燈。要使用 TTL 離機閃燈，最簡單的方式
是使用同一家廠牌同型號的閃光燈，而且要愈新款的愈好，這樣應該可以提高無線
作業的穩定度，使用上也較簡易。我知道市面上有許多熱賣的第三方廠牌無線閃光

燈真的非常便宜，但在我的講座使用經驗中，這些廉價的替代品卻常出現不穩定的拍攝結果；我個人的意見是，最好是選擇購買比較少支的大廠牌閃燈，像是 Canon、Nikon 或 Sony 等等，而不是用同樣的花費多買幾支副廠的閃燈，但卻容易出現不確定的結果。畢竟，閃燈在攝影中的地位太重要了，在上面省小錢可能會帶來災難，我自己寧願在鏡頭的購買上省錢，不敢把運氣賭在閃光燈上。

圖 **10.15**：照片裡是三支從屬閃燈，它們全都使用頻道 1，此時主控閃燈能傳送資訊給它們，同時與它們進行溝通和觸發控制。最左邊的閃燈指定到群組 A，中間的閃燈則指定到群組 B，而最右邊的閃燈是指定到群組 C，這就表示你可以為每個不同群組獨立設定出力以及使用模式。在照片的例子中，從閃燈機背液晶螢幕上可以知道，它們全都是使用 TTL 模式，而且閃燈曝光補償都是設為 0。

圖 10.15

什麼是閃燈光比？

簡單來說，閃燈光比是讓你可以對不同的閃燈群組設定不同的打光出力。例如，在使用 A 和 B 兩個閃燈群組進行拍攝時，攝影師可以設定讓群組 A 的出力比群組 B 閃燈要大，或者相反；甚至如果有 A、B、C 三個群組也沒問題。群組 A 和 B 可能是用來針對主角，以所設定的光比來進行打光，而群組 C 則獨立於群組 A 和 B，使用另一個光比來對背景打光。嘗試不同的閃燈光比組合，會使得閃燈攝影變得更有趣，而且在塑造出你理想中的打光效果時，閃燈光比可能會是相當關鍵的功能。

無線電觸發和光觸發有什麼不同？

無線閃燈之間，主控閃燈和從屬閃燈的溝通方式主要有兩種，第一種是稱為光觸發或光線訊號的方式，在使用光觸發的情況下，主控閃燈是藉由快速打出光線的方式來與從屬閃燈進行連繫；一旦從屬閃燈偵測到從主控閃燈發出的光線，就會立刻進行觸發打光。這整個過程其實只發生在一瞬間而已，你根本無從察覺，而且這些傳送訊號的光也不會發生在實際照片開始曝光的時候。不過，由於這種方式下，每一支閃燈都要能夠「看到」其他閃燈才能進行傳輸溝通，因此每一支閃燈都得要位在光的行進路線上，如果從屬閃燈是擺在牆後，或是被其他物體給擋住了，它就等於看不到主控閃燈發出的訊號。

另一種傳輸方式是使用無線電波的傳輸，如果閃光燈沒有內建無線電傳輸的功能，那你或許會考慮使用像 Pocket Wizards 之類的產品來提供此一新科技功能；這種產品通常會有一顆負責傳送無線電訊號的裝置，而另一顆則是用來接收訊號的。這東西聽起來好像會增加不少額外的使用麻煩，不過想想看，無線電波訊號是可以穿透任何擋在中間的物體，所以使用無線電波的方式，你可以把從屬閃燈擺在任何所需的位置，而且有信心當你按下按鈕時，所有的閃燈都會乖乖聽話進行觸發。

使用光訊號傳輸方式的好處是，你可以在從屬閃燈上任意選擇使用手動或 TTL 模式，而使用無線電波傳輸時，很可能只能以手動模式來使用從屬閃燈。不過科技進步的很快，無線電波傳輸的此一限制也慢慢不見了，相信會有愈來愈多廠商會推出使新式無線電波傳輸技術的閃燈，我們再也不需要去加裝額外的裝備。例如 Canon 前一代的旗艦級閃光燈 600 EX-RT，就是第一支內建有無線電波傳輸功能的閃燈產品（RT 是無線電波傳輸的縮寫，這支閃燈目前已出到第二代了），而其他廠商也很快會跟進。

相機能夠技援同時使用與控制的從屬閃燈數量是有限的，你最好參閱一下相機的操作手冊，瞭解自己相機的能力為何。我職業生涯中的最高紀錄是同時擁有六支閃燈，但很少會同時六支閃燈全部一起出動。最常見的情況都是一支主控閃燈加兩支從屬閃燈，這當然是要看每個不同的情況而定。

圖 **10.16**：這支閃光燈內建了無線電波傳輸的發送與接收功能，因此它可以使用無線電波訊號或光訊號傳輸兩種模式，完全不需要再加裝類似 Pocket Wizards 的裝備。機背顯示幕右上方框起來的符號，代表目前這支從屬閃燈是使用無線電波傳輸的模式，因此主控閃燈也要使用無線電波模式，彼此間才能進行溝通任務。

圖 **10.17**：從機背液晶螢幕上可以看到，目前這支從屬閃燈是使用光訊號傳輸模式，要能控制這支閃燈，主控閃燈也要使用光訊號傳輸模式。我常看到我的學生沒有注意到他們其中一支閃燈誤設成為無線電傳輸模式，而其他閃燈全都在光訊號模式下，使得整個閃燈系統運作起來不受控制；他們腦中第一個想到的會是閃光燈壞掉了，但實際上只是因為他們沒有細心注意機背螢幕上的顯示，完全沒注意到符號的不同。當遇到問題時，有時候只要多留心設定畫面上的內容，其實有九成的閃燈相關問題都能很快地解決。

圖 10.16

圖 10.17

快速測試

圖 10.18：仔細看看這三支閃燈的機背螢幕顯示內容，先不用管你的閃燈是 Nikon、Sony、Olympus、Canon 或其他廠牌，只要依照我之前介紹的內容，試著去指出這三支閃燈目前的設定為何，找出自己的答案後，再去看下一張圖片裡的真正解答。在真實的拍照情況下，你最好能夠只看一眼這三支閃燈的螢幕顯示，馬上就知道每一支閃燈目前的設定情況。

圖 10.18

圖 **10.19**：我注意到的第一件事是，這三支閃燈全都是設定使用無線電波傳輸模式，如果有其中一支閃燈是設為光訊號模式的話，那麼這支閃燈就無法與其他閃燈協同作業。第二個要檢查的是看看這三支閃燈是否都在相同的頻道裡，答案居然是否定的！前兩支閃燈使用了頻道 1，但最右邊的閃燈卻是在頻道 2，也就是說，假如主控閃燈使用了頻道 1，那麼頻道 2 的閃燈就完全熄火了。接著看看最左邊的閃燈是指定到群組 A，而且它是使用手動模式，出力設定為 1/4；中間的閃燈則指定到群組 B，它是使用 TTL 模式，而閃燈曝光補償值則為 0。最後那支閃燈則是指定為群組 C，它使用了 TTL 模式，但閃燈曝光補償設定值是調降到 -2，同時再注意一下，三支閃燈的閃燈變焦都是設定在 24mm。

圖 10.19

這個練習主要的目的，是要幫助你在拍照時繁重的壓力下，從解決閃燈問題的泥沼中解脫出來。我刻意不去提到這幾支閃燈的型號或品牌，讓你只專心在觀察機背液晶螢幕上的設定顯示；閃燈的型號無關我們的目標，你一定要花一點時間進行一些小規模的測試，看看你自己是否能夠注意到螢幕上顯示的所有資訊，進而找出是否存在差異的情況，同時也要知道如何修正問題，讓所有的閃燈都能依照你的想法來作業。請相信我，當你真的在拍照現場解決了問題，那如釋重負的感覺會讓一切都值得！

第11章

閃光燈的快速上手練習

說實話，如果想要學習新的技巧，可以先把它拆解成比較小、容易處理的步驟，然後去熟練每一個部分；如果只是想一次學習一整個主題，然後繼續下一個更困難的部分，如此下去永無止盡的話，那很容易令人氣餒。學習使用閃光燈也是一樣，即使我已經到了職業生涯的這個階段，如果有一陣子沒有使用閃燈，仍然得要偶爾拿出來撥弄一下所有的功能，確認我印象中的操作流程仍然清楚而且順暢。我最怕的一件事，是當我在拍攝照片的巨大壓力下，卻忽然想不起來閃燈的某些功能該怎麼使用。

以前我還是名職業古典吉他手的時候，為了應付每兩個月的演出，我每個月都要學習新曲並將它們練習到完美；有些曲譜足足超過十頁之多，而我把這些音符記下來的方法，不是一次把整首曲子練完，而是假裝全部的曲子就只有第一頁的第一行音符而已，然後一直重覆練習那一行旋律，直到我完全融入這一段旋律的彈奏，甚至閉起眼睛都能表演，這時我對那一段音樂已瞭若指掌。這是一種肌肉記憶的練習，我會練到完全不需要多想就能彈奏的程度，不用想著怎麼彈那一行音符，就掌握了能夠完美呈現這一段演奏的技術。

攝影其實也差不多是同一回事，使用閃燈的功能是攝影的技術層面，而如何使用它讓你預想的畫面成真，則是攝影的表現層面；如果沒有熟練的技術，就很難去表現你想呈現的東西。為了要能夠有創意的思考，製作出特別的東西，你的大腦必須要能夠專注在創意的過程，而不是只想著要按什麼按鈕才能得到所需的閃燈設定；對於閃燈關鍵功能的理解，必須要成為你的直覺。

如何從以下的閃燈小練習得到最多的收穫

接下來的練習，是以它們的複雜程度依序列出的，這些練習對你來說或許會是挑戰，也可能會使你疑惑；不過，正是要有所疑惑，才能從中獲得無線離機閃燈的相關知識，才會真正深印在你腦中。我並不是要你一次就做完所有的練習，這些練習比較像是一種過程，而最後幾個練習非常的複雜，它會要求你使用多支閃光燈去進行幾種進階的離機閃燈技巧。

要記住，大部分的練習，尤其是有關離機閃燈的部分，我會特別針對有關 TTL 的調整與控制的內容，因為如果拍出來的效果不如你的預期，禍首通常就是 TTL 功能。由於相機的曝光測定功能，基本上會以目前選用的測光模式，試著讓照片的曝光亮度趨近 18% 灰的亮度，原則上拍出來的結果不會差到哪裡去；如果能夠預測並快速調整 TTL 閃燈，對於拍攝來說是非常有用的。不過，如同我前一章所談到的，我個人還是習慣以手動模式來使用閃光燈做為拍攝時的主要設定，這麼一來就完全不需要猜測閃光燈在想什麼，或是會做出什麼事，如果閃燈打出來的光太亮或太暗，我只要調低或提高出力值即可。

我鼓勵各位讀者一定要試試手動模式的閃燈，因為我不可能知道你們使用的是什麼裝備器材、新舊的程度或是配備有什麼樣的新科技，所以在進行練習之前，你要先熟悉自己器材的各種設定或調整功能，或至少知道相關的按鈕設定在哪；如果真的

找不到自己閃燈上某個功能在哪裡，可以問問其他人能否幫你一下。另外，也可以找一群志同道合的朋友一起來進行這樣的練習，這麼一來每個人還可以互相交流所學的知識想法，大家一起完成練習。

另一種練習方式，是以自己一個人或一群人所能負荷的限度內，盡可能完成最多的練習，然後直接進行到本書的下一章的內容；之後就為自己設定目標，在沒有任何協助下完成練習。這些練習能強迫你好好去研究自己的閃光燈器材，使學習過程更有效，從長遠來看也對你更有利，所以，請好好享受這些練習，小心閱讀每一個指示，快樂的學習這些內容吧！你很快就能對這些練習瞭若指掌，使用起來就如同喝水一般簡單。好的，讓我們開始吧！

相機上閃燈的快速上手練習

這裡的練習中，設定為室內房間的場合，相機位在人物模型前方約兩公尺的距離，閃燈則是直接裝在機頂熱靴上。

這是練習 1 至 13 所使用的環境設定

1. 確定閃燈目前是設為 TTL 模式，FEC 值為 0

練習目標：確認閃燈是以 TTL 模式來工作，而 FEC（閃燈曝光補償）的設定為 0。

① 開啟閃光燈。

② 看看閃燈機背螢幕顯示中，是否已選擇使用 TTL 模式。

③ 在閃燈機背螢幕上找到 FEC 數值表，確認它是否有歸零。

④ 如果看起來一切設定都符合要求，練習就算完成；如果不是，請做出所需的設定調整來完成練習。

⑤ 試拍一張照片，然後將閃光燈關閉（圖 **11.1**）。

2. 確定閃燈目前是設為 TTL 模式，FEC 值為 -2

練習目標：確認閃燈是以 TTL 模式來工作，而 FEC（閃燈曝光補償）的設定為 -2。此練習的試拍照看起來應該要比練習 1 裡所看到的要暗。

① 開啟閃光燈。

② 看看閃燈機背螢幕顯示中，是否已選擇使用 TTL 模式。

③ 在閃燈機背螢幕上選擇 FEC 數值表，確認它是否設為 **-2**。

④ 如果看起來一切設定都符合要求，練習就算完成；如果不是，請做出所需的設定調整來完成練習。

⑤ 和練習 1 一樣，替主角拍一張測試照，然後關閉閃光燈（圖 **11.2**）。

圖 11.1

圖 11.2

3. 確定閃燈目前是設為 TTL 模式，FEC 值為 +3

練習目標：確認閃燈是以 TTL 模式來工作，而 FEC（閃燈曝光補償）的設定為 +3。此練習的試拍照看起來應該要比練習 1 裡所看到的要亮很多。

① 開啟閃光燈。

② 看看閃燈機背螢幕顯示中，是否已選擇使用 TTL 模式。

③ 在閃燈機背螢幕上選擇 FEC 數值表，確認它是否設為 +3。

④ 如果看起來一切設定都符合要求，練習就算完成；如果不是，請做出所需的設定調整來完成練習。

圖 11.3

⑤ 和練習 1 一樣，替主角拍一張測試照，然後關閉閃光燈（**圖 11.3**）。

4. 將閃燈從 TTL 模式切換為手動模式

練習目標：提升你在切換 TTL 與手動模式時的速度和自信心。

① 開啟閃光燈。

② 看看閃燈機背螢幕顯示中，是否已選擇使用 **TTL** 模式。

③ 在閃燈上找到用來切換 **TTL** 為手動模式的按鈕。

④ 將閃燈切換為手動模式。

⑤ 再將閃燈切換回 **TTL** 模式。

⑥ 關閉閃光燈。

5. 將閃燈切換到手動模式，使用全輸出（1/1）

練習目標：將閃燈切換為手動模式，並設為全輸出，由於以現有的環境和相機設定值下使用閃燈的全功率輸出打光，拍出來的照片應該會亮成一片。

① 開啟閃光燈。

② 看看閃燈機背螢幕顯示中，是否選擇使用 **TTL** 模式。

③ 在閃燈上找到用來切換 **TTL** 為手動模式的按鈕。

④ 將閃燈切換為手動模式。

⑤ 選擇輸出設定，一路將出力設定值調到全輸出（**1/1**）。

⑥ 拍攝測試照（**圖 11.4**）。

⑦ 關閉閃光燈。

6. 在手動模式下依序試用 1/4、1/32 以及 1/128 的輸出

練習目標：提升你在手動模式下，調整出力設定來得到正確曝光的操作速度。

① 開啟閃光燈。

② 確認閃燈已設為手動模式。

③ 選擇輸出設定，將閃燈設為 **1/4** 的出力。

④ 拍攝測試照（**圖 11.5**）。

⑤ 將出力更改為 **1/32**。

⑥ 拍攝測試照（**圖 11.6**）。

⑦ 將出力更改為 **1/128**。

⑧ 拍攝測試照（**圖 11.7**）。

⑨ 關閉閃光燈。

圖 11.4

圖 11.5

圖 11.6

圖 11.7

7. 將閃燈設為後簾同步模式

練習目標：讓你知道怎麼快速將閃燈的同步設定調整為後簾同步。一般來說，在預設時，閃光燈都是使用前簾同步模式。

① 開啟閃光燈。

② 將閃燈設為 TTL 模式，FEC 為 0。

③ 相機使用手動曝光模式，快門速度 1 秒，光圈 f/8，ISO 值為 800。

④ 在閃光燈上找到同步模式設定按鈕或功能選項，啟用後簾同步。

⑤ 拍攝測試照（圖 11.8）。你應該會注意到閃光燈會先打出一道給 TTL 系統做距離計算，以及閃光輸出量計算之用的閃光，然後等到曝光快要結束，快門即將關閉前的一剎那，閃燈又會打出一道光線，這一次的打光可以在慢速快門曝光過程中，凝結住景物的動態，像是跳舞中的人們。

⑥ 關閉閃光燈。

圖 11.8

8. 將閃燈設為前簾同步模式

練習目標：讓你知道如何快速將閃燈的同步設定，從後簾同步改設為前簾同步。

① 開啟閃光燈。

② 確定閃燈目前是設為 TTL 模式，FEC 為 0。

③ 相機使用手動曝光模式，快門速度 1 秒，光圈 f/8，ISO 值為 800。

④ 在閃光燈上找到同步模式設定按鈕或功能選項，關閉後簾同步。在預設情況下，只要將後簾同步的符號消掉，就會回復使用前簾同步模式，在大部分閃燈的機背螢幕上，應該都不會有前簾同步模式的符號顯示，因為這是閃燈預置的同步模式，因此也被當成是正常狀態。

⑤ 拍攝測試照（**圖 11.9**）。當你一按下快門鈕時，閃燈就會同時打出預閃光和實際的打光，這過程發生得非常快速，所以你會覺得只看到一道閃光而已；等到曝光結束時，由於曝光一開始就已經先打了閃光，所以此時不會看到第二道光線發出來，這也是前簾同步名稱的由來。

⑥ 關閉閃光燈。

圖 11.9

9. 開啟高速快門同步功能

練習目標：讓你知道如何快速將閃燈的同步設定，從前簾同步改設為高速快門同步。
Nikon 稱這個功能為「FP」，無論名稱為何，這個功能的目的都是相同的：讓閃光燈可以在任何的快門速度下使用，即使速度已經超過了原本的最高閃燈同步快門速度值。

① 開啟閃光燈。

② 確定閃燈目前是設為 TTL 模式，FEC 為 0。

③ 相機使用手動曝光模式，快門速度 1/500 秒，光圈 f/4，ISO 值為 800。

④ 在閃光燈上找到同步模式設定按鈕或功能選項，啟用高速快門同步。

⑤ 拍攝測試照（圖 11.10）。使用高速快門同步功能時，閃燈的出力會大幅下降，不過如果被拍攝主體位置不會太遠，那麼這種模式下的閃燈或許還是足夠打亮主體，在這個練習中，人像模型距離相機有兩公尺遠。

⑥ 將快門速度改為 1/2000，光圈為 f/5.6。

⑦ 拍攝測試照（圖 11.11）。你會看到，即使將快門速度提高，光圈縮小一些，但照片曝光效果看起來還是一樣，閃光燈很努力的將相機設定改變所減少的光量給補上了。

⑧ 關閉閃光燈。

圖 11.10

圖 11.11

10. 閃光燈變焦功能

練習目標：快速將閃光燈燈頭焦距變換到不同焦長。

① 開啟閃光燈。

② 將閃燈切換為手動模式（M），並將出力設為 1/128。

③ 相機使用手動曝光模式，快門速度 1/200 秒，光圈 f/4，ISO 值為 200。

④ 找到開啟閃燈變焦功能的按鈕或功能選項，將此功能打開來，讓你可以手動設定。

⑤ 將變焦設定值調到你閃燈所能容許的最低值，也就是最廣的變焦位置。我的閃燈最廣角可以到 20mm。

⑥ 拍攝測試照（圖 11.12）。接下來的範例中，我都是固定使用 35mm 的鏡頭，但閃燈這時是設為變焦 20mm，因此拍出來的畫面中，閃燈打光均勻分布在整個畫面範圍中。

⑦ 把閃燈變焦設定調到它的最大值。我的閃燈最大值為 200mm。

⑧ 拍攝測試照（圖 11.13）。雖然閃燈的出力設定以及相機曝光設定值都沒有更動，但是當閃燈變焦到最大值時，從閃燈發出來、照在主角身上的光線似乎變強了，之所以有這樣的情況發生，是因為此時閃燈的光線被限縮在較窄的角度，使光線更加集中；這時候畫面邊緣處看起來會比中央位置暗了不少，這就是我在第 10 章提到過的邊角失光效果。使用高速快門同步時，藉由調整閃燈變焦到最大值，不失為一種增加光照強度的聰明辦法。

⑨ 將手動閃燈變焦功能切換回自動變焦。

⑩ 關閉閃光燈。

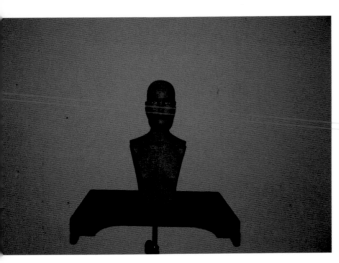

圖 11.12

圖 11.13

11. 不同功能的結合操作 #1

練習目標：提高你使用閃燈時，同時進行不同功能設定時的操作速度。

① 開啟閃光燈。

② 使用相機的手動曝光模式，做以下的設定：ISO 400，光圈 f/4，快門 1/200。

③ 將閃燈切換為 TTL 模式。

④ 將 FEC 設為 +2。

⑤ 開啟閃燈變焦功能，變焦設為 50mm。

⑥ 拍攝測試照（圖 11.14）。

⑦ 關閉閃光燈。

圖 11.14

12. 不同功能的結合操作 #2

練習目標：提高你使用閃燈時，同時進行不同功能設定時的操作速度。

① 開啟閃光燈。

② 使用相機的手動曝光模式，做以下的設定：ISO 100，光圈 f/8，快門 1/125。

③ 將閃燈切換為手動模式，並將出力設為 1/64。

④ 確認此時的閃燈變焦模式是設為自動變焦。

⑤ 拍攝一張照片，如果你拍攝的對像距離，和我這裡的設定差不多一樣是二公尺的話，主角現在看起來應該是曝光不足（圖 11.15）。

圖 11.15

⑥ 為了校正主角的曝光不足，請快速找到手動閃燈的出力調整設定，將輸出提高為 1/16。

⑦ 拍攝一張照片，這時應該會增加兩級曝光值的光度，讓主角的曝光正確（圖 11.16）。

⑧ 關閉閃光燈。

圖 11.16

13. 不同功能的結合操作 #3

練習目標：提高你使用閃燈時，同時進行不同功能設定時的操作速度。

① 開啟閃光燈。

② 使用相機的手動曝光模式，做以下的設定：ISO 400，光圈 f/4，快門 1/6，

③ 將閃燈切換為 TTL 模式。

④ 將 FEC 設為 -1。

⑤ 在閃光燈上找到同步模式設定按鈕或功能選項，啟用後簾同步。

⑥ 開啟閃燈變焦功能，變焦設為 105mm。

⑦ 拍攝測試照（圖 11.17）。

⑧ 關閉閃光燈。

圖 11.17

注意到這張照片之所以出現強烈的黃色色偏，是因為在慢速快門下，更多的環境光會影響到曝光的效果；這些練習的環境中有三顆鎢絲燈泡光源，這也是為什麼會出現強烈黃色色偏的緣故。在慢速快門時，會有更多環境光的光線曝光到照片上頭，如果是使用較高的快門速度，環境光的曝光會減少。

離機無線閃燈的快速上手練習

我稍早前就說了，我無法得知讀者們所使用的是哪種器材裝備，尤其現今副廠的通用型閃燈，如雨後春筍般的出現在市場上，更難去預測每個人可能使用的閃燈型號，以及記住它們有哪些功能。有時這些產品運作順暢，但有時可能會忽然像發瘋似地難以掌控，甚至是整支熄火。我唯一能知道的，就是像 Canon、Nikon 和 Sony 以及大部分副廠的閃燈產品應該都會有的功能，不外乎是切換頻道、使用群組分別獨立設定閃燈的出力，製造出不同的打光光比。

接下來的練習著重在離機閃燈的技巧上，我當然不可能告訴你，該去按你閃光燈上的那個按鈕，或選擇什麼功能來進行操作，你可以參考自己閃燈的使用手冊。記住，我這裡要求你做的每一個設定，都是離機閃燈的基本設定，所以無論使用的閃光燈為何，應該都很容易找得到。

這是練習 14 至 16 所使用的環境設定

這是練習 17 和 18 所使用的環境設定

接下來的練習範例中，場景設定為室內的場合，窗戶光照射進來的光線很少，如果你自己練習時，客廳就是不錯的選擇了。相機是放在人像模型前方二公尺的距離，在練習 14 到 16 裡，離機閃燈是放在相機右方，人像模型正側邊二公尺的位置；而練習 17 與 18，離機閃燈則放在模型相反一側二公尺的地方。這些練習全都是利用光訊號傳輸的方式，去觸發離機閃燈，但無論是光訊號或無線電波傳輸的方式，基本原則都一樣；這兩者唯一真正的差別，在於使用無線電波觸發時，閃燈不需要擺在看得到另一支閃燈的位置，畢竟它們是靠電波訊號來觸發。使用無線電波觸發的閃燈，可以藏在牆後、人物後方甚至車子後面，訊號仍然可以傳送到從屬閃燈上。

我這裡之所以用光訊號做為練習的示範，是因為新式專業閃燈都一定內建有光訊號觸發的功能，假如是無線電波傳輸的話，你很有可能還需要有類似 Pocket Wizards 這種設備，或是要擁有一支內建了無線電波傳輸功能的閃光燈。無論你的閃燈能夠使用哪一種訊號傳輸模式，這裡的練習中會使用的按鈕和設定選項都是差不多類似的。

14. 將一支閃燈設為主控閃燈，另一支則設為從屬閃燈

練習目標：能夠快速而正確地設定基本的離機無線閃燈環境。

所需裝備：兩支彼此能一起無線運作的閃光燈，它們最好是相同廠牌和型號，這樣操作起來會比較容易一些，然後確認所有閃燈都切換回使用自動變焦。有些相機能夠使用機頂內建的彈出式閃燈來做為主控閃燈，不過就我的經驗來說，還是最好使用獨立的外接閃燈來做為主控閃燈，以提高觸發距離和穩定度。

① 將其中一支閃燈裝在相機機頂熱靴上，然後將另一支閃燈固定在腳架上，放在人像模型側邊兩公尺遠的地方。

② 使用相機的手動曝光模式，做以下的設定：ISO 400，光圈 f/4，快門 1/125。

③ 將兩支閃光燈打開來。

④ 確定兩支閃燈目前都是設為 TTL 模式，FEC 為 0。

⑤ 將機頂上那支閃燈指定為主控閃燈。

⑥ 將另一支閃燈指定為從屬閃燈。

⑦ 在閃燈機背螢幕上找到頻道的顯示，確定主控閃燈和從屬閃燈都是設為使用頻道 1，這樣它們才能互相連繫溝通資訊。

⑧ 找到設定群組用的按鈕或功能選項，確認從屬閃燈指定為群組 A，

⑨ 現在主控閃燈和從屬閃燈應該已經同步了。

⑩ 拍攝一張照片，兩支閃燈都會打出光線進行曝光（圖 11.18）。

⑪ 關閉閃光燈。

圖 11.18

15. 將從屬閃燈指定到不同群組

練習目標：提升更改從屬閃燈群組的操作速度。

所需裝備：兩支彼此能一起無線運作的閃光燈，它們最好是相同廠牌和型號，這樣操作起來會比較容易一些，然後確認所有閃燈都切換回使用自動變焦。

① 重覆練習 #14 中的前六個步驟。

② 在從屬閃燈上，找到用來設定群組的按鈕或功能選項，將它的群組從 A 改為 B，像這種閃燈位在不同群組的情況下（主控為群組 A，從屬為群組 B），你可以獨立調整每個群組的閃燈出力。舉例來說，只要在閃燈光比選單中改變光比數值設定，就能讓群組 A 閃燈打出比群組 B 閃燈更強的光線（反過來亦可）。請注意：在預設情況下，位在相機上的主控閃燈永遠都是群組 A，因此在此練習的設定中，主控閃燈永遠都是群組 A，但現在從屬閃燈則是在群組 B 裡。

圖 11.19

③ 拍攝測試照（圖 **11.19**）。

④ 關閉閃光燈。

16. 更改頻道與群組

練習目標：為了提升改變主控與從屬閃燈頻道設定，以及改變從屬閃燈群組的操作速度。

所需裝備：兩支彼此能一起無線運作的閃光燈，它們最好是相同廠牌和型號，這樣操作起來會比較容易一些，然後確認所有閃燈都切換回使用自動變焦。

① 重覆練習 #14 中的前六個步驟。

② 在主控閃燈上，找到用來設定頻道的按鈕或功能選項，將它的頻道從 1 改為 2，先暫時讓從屬閃燈留在頻道 1。

③ 拍攝測試照（圖 11.20）。

④ 有沒有注意到，現在從屬閃燈並**沒有**觸發？這是因為你把主控閃燈的頻道設為 2，但從屬閃燈的頻道設定還未改變，這大概是許多人使用無線閃燈，但卻老是納悶從屬閃燈不打光的主要原因。主控閃燈要能夠與從屬閃燈進行溝通，所有的閃燈都得要設定為使用相同的頻道，所以記得要養成隨時注意整個設定畫面內容的習慣，在拍照前多瞄一眼裡頭的資訊，確定所有設定都是正確的。

⑤ 把從屬閃燈的頻道改為 2，來配合主控閃燈的頻道設定。

⑥ 拍攝測試照（圖 11.21）。

⑦ 現在主控閃燈和從屬閃燈都是使用頻道 2 了，因此從屬閃燈與主控閃燈之間能順利溝通，讓它也能打出光線。

⑧ 關閉閃光燈。

圖 11.20

圖 11.21

17. 將從屬閃燈設為手動模式，同時不讓主控閃燈發光

練習目標：為了讓你在切換從屬閃燈為手動模式、關閉主控閃燈不要打光的操作更加快速，在這種情況下，主控閃燈只做為訊號傳輸之用，不會有打光功能。

所需裝備：兩支彼此能一起無線運作的閃光燈，它們最好是相同廠牌和型號，這樣操作起來會比較容易一些，然後確認所有閃燈都切換回使用自動變焦。

① 重覆練習 #14 中的前六個步驟。

② 將主控閃燈和從屬閃燈的頻道通通改回到 1。

③ 在從屬閃燈上找到設定群組用的按鈕或功能選項，確認它是指定為群組 A。

④ 在主控閃燈或是相機的閃燈控制選單內，把從屬閃燈從 TTL 切換為手動模式，輸出設為 1/32。

⑤ 在主控閃燈或是相機的閃燈控制選單內，找到可以關閉主控閃燈打光功能的指令，如果不清楚這個選項在哪裡，請參考閃光燈的使用手冊（如果在相機上操作，就參考相機的使用手冊）。現在主控閃燈只做為訊號傳輸之用，唯一會打光對曝光有影響的，是設為群組 A 的從屬閃燈。

⑥ 拍攝測試照（**圖 11.22**）。

⑦ 注意到照片中的光源只有相機左側的閃燈，主控閃燈對於曝光完全沒有貢獻。當你只需要打出方向明顯的照明效果時，這是很方便的技巧。

⑧ 開啟主控閃燈的打光功能，讓它也會發出光線，這麼一來兩支閃燈都會影響曝光的效果。

⑨ 拍攝一張照片。

⑩ 關閉閃光燈。

圖 11.22

18. 開啟離機閃燈的高速快門同步功能

練習目標：提高你切換離機無線閃燈高速快門同步功能的操作速度。

所需裝備：兩支彼此能一起無線運作的閃光燈，它們最好是相同廠牌和型號，這樣操作起來會比較容易一些，然後確認所有閃燈都切換回使用自動變焦。

① 使用相機的手動曝光模式，做以下的設定：ISO 400，光圈 f/4，快門 1/2000。

② 確認主控閃燈和從屬閃燈的頻道通通設為 1。

③ 在從屬閃燈上找到設定群組用的按鈕或功能選項，確認它是指定為群組 A。

④ 將閃燈切換到手動模式，使用全輸出（1/1）。

⑤ 在主控閃燈或是相機的閃燈控制選單內，找到可以**關閉**主控閃燈打光功能的指令。

⑥ 在主控閃燈或是相機的閃燈控制選單內，找到開啟高速快門同步功能的指令。

⑦ 拍攝測試照（圖 **11.23**）。

⑧ 此時從屬閃燈會以高速快門同步模式來打光，你就能使用 1/2000 秒的快門速度拍攝閃燈打光照，遠遠超過原本的 1/200 或 1/250 的同步速度限制，這應該是我在工作時最有用的離機閃燈技巧。

⑨ 關閉閃光燈。

圖 11.23

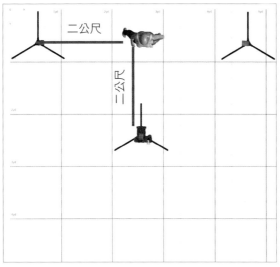

這是練習 19 至 21 所使用的環境設定

19. 使用兩支從屬閃燈拍照

練習目標：俐落地使用兩支從屬閃燈拍照。

所需裝備：**三支**彼此能一起無線運作的閃光燈，其中一支閃燈做為主控閃燈，另外兩支做為從屬閃燈。這三支閃燈最好都是相同廠牌和型號，這樣操作起來會比較容易一些，然後確認所有閃燈都切換回使用自動變焦。

設定：裝有主控閃燈的相機，是放在人像模型前方二公尺的距離，而兩支從屬閃燈同樣也距離模型有二公尺的距離，一支在相機左側，一支則是在右側。

① 使用相機的手動曝光模式，做以下的設定：ISO 100，光圈 f/4，快門 1/125。

② 確認主控閃燈和兩支從屬閃燈的頻道都是設為 1。

③ 在兩支從屬閃燈上找到設定群組用的按鈕或功能選項，確認它們都是指定為群組 A。

④ 確認閃燈的高速快門同步功能已經關閉，同時也回到預設使用前簾同步的模式下。

⑤ 將閃燈設為手動模式，使用 1/64 的出力設定。

⑥ 在主控閃燈或是相機的閃燈控制選單內，把主控閃燈打光功能**關閉**起來。

⑦ 拍攝測試照（圖 **11.24**）。你會看到兩支從屬閃燈打出光線，同時照亮模型的兩側。

⑧ 接著開啟主控閃燈的打光功能，讓它也對曝光產生影響。

⑨ 拍攝測試照（圖 **11.25**）。注意到此時主控閃燈也有打光，打亮了模型的正面。

⑩ 關閉閃光燈。

圖 11.24

圖 11.25

20. 將每一支從屬閃燈設為不同的群組，以便獨立加以控制

練習目標：練習能夠快速切換從屬閃燈的群組，以便能對每支從屬閃燈獨立控制。

所需裝備：**三支**彼此能一起無線運作的閃光燈，其中一支閃燈做為主控閃燈，另外兩支做為從屬閃燈。這三支閃燈最好都是相同廠牌和型號，這樣操作起來會比較容易一些，然後確認所有閃燈都切換回使用自動變焦。

設定：裝有主控閃燈的相機，是放在人像模型前方二公尺的距離，而兩支從屬閃燈同樣也距離模型有二公尺的距離，一支在相機左側，一支則是在右側。

① 使用相機的手動曝光模式，做以下的設定：**ISO 100**，光圈 **f/4**，快門 **1/125**。

② 確認主控閃燈和兩支從屬閃燈的頻道都是設為 **1**。

③ 把左側從屬閃燈設為群組 **A**，而右側從屬閃燈指定為群組 **B**。

④ 在主控閃燈或是相機的閃燈控制選單內，把模式設為 **TTL**。

⑤ 在主控閃燈或是相機的閃燈控制選單內，把主控閃燈打光功能關閉起來。

⑥ 找到光比的設定，開啟 A:B 光比功能，選擇 8:1 的選項，這個選項應該會位在數值表中最左側。這個設定的意思是，左側的閃燈要以很高的出力來打光，這就是為什麼左邊的數值為 8，而右邊的數值是 1（光比數值的意思是，左邊閃燈比右邊閃燈的輸出強八倍，所以是 8:1 的比例）。如果找不到 A:B 光比的功能，可以參考器材的使用手冊說明，畢竟每一家廠牌的功能設定可能放在不同的地方。

⑦ 拍攝一張照片，照片中清楚看到，在 8:1 的設定下，光線幾乎全都是從左邊而來（圖 **11.26**）。

圖 11.26

⑧ 將 A:B 光比設定調至數值表中央處，也就是 1:1 的地方，這表示左右兩側的從屬閃燈會打出相同出力的光線，兩者的數值是一樣的。

⑨ 拍攝一張照片，這時可以看到左右兩側的光線是一樣亮（圖 **11.27**）。

圖 11.27

⑩ 將 A:B 光比設定調至數值表最右側，也就是 1:8 的地方，這表示右邊從屬閃燈的打光強度比左側閃燈會亮上許多，也就是讓右側的閃燈以很高的出力來打光，因此左邊的數值為 1，而右邊的數值是 8。

⑪ 拍攝一張照片，照片中清楚看到，在 1:8 的設定下，光線幾乎全都是從右邊而來（圖 **11.28**）。

⑫ 關閉閃光燈。

圖 11.28

21. 混用不同模式：將群組 A 的從屬閃燈設為使用 TTL 模式，而群組 B 閃燈使用手動模式

練習目標：提升在混合使用 TTL 與手動模式時的操作速度。

所需裝備：三支彼此能一起無線運作的閃光燈，其中一支閃燈做為主控閃燈，另外兩支做為從屬閃燈。這三支閃燈最好都是相同廠牌和型號，這樣操作起來會比較容易一些，同時確認所有閃燈都切換回使用自動變焦。

設定：裝有主控閃燈的相機，是放在人像模型前方二公尺的距離，而兩支從屬閃燈同樣也距離模型有二公尺的距離，一支在相機左側，一支則是在右側。

① 使用相機的手動曝光模式，做以下的設定：**ISO 100**，光圈 **f/4**，快門 **1/125**。

② 確認主控閃燈和兩支從屬閃燈的頻道都是設為 **1**。

③ 把左側從屬閃燈設為群組 **A**，而右側從屬閃燈指定為群組 **B**。

④ 在主控閃燈或是相機的閃燈控制選單內，把模式設為 **TTL**，而 **FEC** 則為 **0**。

⑤ 在主控閃燈或是相機的閃燈控制選單內，找到可以關閉主控閃燈打光功能的指令。

⑥ 拿起右邊群組 **B** 的從屬閃燈，強迫它切換為手動模式；在我的 **Canon** 閃燈上，是要長按住 **Mode** 鈕三秒鐘，而後螢幕上會顯示「**individual slave**」的字樣，表示已設定完成了。我想在 **Nikon**、**Sony** 或副廠閃燈上也是用差不多類似的方法來設定，總之一定要參考使用手冊來確認如何開啟此一模式，無論如何，只要擁有的是新款專業級閃燈，應該都能夠進入混合模式，你只是要知道如何開啟它，或是詢問知道的朋友。

⑦ 當群組 **B** 的從屬閃燈設為手動模式後，把它的出力值設為 **1/4**。

⑧ 拍攝一張照片，在群組 **A** 中的從屬閃燈是 **TTL** 模式，而群組 **B** 的閃燈是手動模式，出力為 **1/4**，從試拍照中可以看到，**1/4** 的光量在這種情況下還是顯得太強了（**圖 11.29**）。

⑨ 在主控閃燈或是相機的閃燈控制選單內，把 **FEC** 設為 **+2**，由於只有群組 **A** 裡的從屬閃燈也是使用 **TTL** 模式，因此也是唯一一支會受到設定更動影響的閃光燈。

⑩ 在群組 **B** 從屬閃燈的選單中，把手動輸出降到 **1/64**。

⑪ 拍攝一張照片，這裡可以看到人像模型在相機左側部分，以 **TTL** 模式和 **+2 FEC** 設定的群組 **A** 從屬閃燈，會比手動模式下將輸出設為 **1/64** 的群組 **B** 從屬閃燈打出來的光線更亮了許多（**圖 11.30**）。這算是進階的技巧，不過還是值得花一點時間去熟練它，如此你才能夠完全掌握離機閃燈打光的使用。

⑫ 關閉閃光燈。

圖 11.29

圖 11.30

22. 將三支從屬閃燈分別指定到不同的群組中（A、B 和 C）

練習目標：能夠俐落地使用三支分別指定為三個不同群組的從屬閃燈。

所需裝備：**四支**彼此能一起無線運作的閃光燈，其中一支閃燈做為主控閃燈，另外三支則是從屬閃燈（分別設為群組 A、B 和 C）。這四支閃燈最好都是相同廠牌和型號，這樣操作起來會比較容易一些，然後確認所有閃燈都切換回使用自動變焦。

設定：裝有主控閃燈的相機放在人像模型前方二公尺的距離，兩支從屬閃燈同樣也距離模型有二公尺的距離，一支在相機左側（群組 A），一支則是在右側（群組 B）；至於第三支從屬閃燈則是放在模型後方（群組 C）。第三支閃燈的燈頭裝上了藍色色膠片，讓它的打光效果在照片中比較顯眼。

① 使用相機的手動曝光模式，做以下的設定：**ISO 100**，光圈 **f/4**，快門 **1/125**。

② 確認主控閃燈和所有三支從屬閃燈的頻道都是設為 **1**。

③ 相機左邊的從屬閃燈仍留在群組 A 裡，而右邊的從屬閃燈則指定為群組 B；至於模型後方擺在地上的那支從屬閃燈則是設為群組 C。

④ 在主控閃燈或是相機的閃燈控制選單內，把模式設為 TTL，而 FEC 則為 0。

⑤ 確認所有閃燈都是使用 TTL 模式。

⑥ 在主控閃燈或是相機的閃燈控制選單內，把主控閃燈打光功能關閉起來。

⑦ 在主控閃燈或是相機的閃燈控制選單內，找到閃燈光比功能，並開啟 A:B 設定功能，這時在設定螢幕上會出現「A:B」的顯示，接下來小心捲動選項，直到出現了「A:B C」的選項出現在螢幕上，注意到在「A:B」和「C」之間的空格，代表著群組 C 從屬閃燈是在「A:B」閃燈光比設定外可獨立操作設定的。

⑧ 出現了「A:B C」的顯示後，把群組 C 選取起來，然後將它設定為 TTL 模式、FEC 為 –2，然後再把「A:B」的光比設為 1:1，這樣子群組 A 和 B 裡的閃燈就會以相同的出力來打光。

⑨ 拍攝測試照片，我的練習範例照看起來有些曝光不足（圖 **11.31**）。

圖 11.31

⑩ 為了修正曝光不足的問題，先把閃燈光比設定關閉（你可能需要按幾次光比設定按鈕，直到螢幕上沒有出現光比的顯示為止）。

⑪ 使用 **TTL** 模式，將 **FEC** 設為 **+2**，由於現在光比設定已經關閉了，這裡的設定會影響所有的從屬閃燈，想要迅速將所有閃燈的出力調高或高低時，這是非常棒的方式。

⑫ 拍攝一張照片，現在整體曝光效果變得比較亮了，所有的從屬閃燈群組（**A**、**B** 和 **C**）通通以 **+2 FEC** 的設定來打光（**圖 11.32**）。

⑬ 關閉閃光燈。

圖 11.32

恭喜你！你已完成了要成為精通離機無線閃燈大師的身心建設第一步，我之所以說是「第一步」，是因為我希望你能開始覺得有動力想要更精進自己的技術，開始自行做進一步的練習，來符合你自己的拍攝風格。

或許多數人不會想再多做些其他的練習了，不過如果你覺得現在心中有股熊熊熱情在燃燒著，渴望想成為攝影高手的話，那麼相信你會是那少數幾位願意再多花時間，去熟練更多技巧與操作、想讓自己與眾不同的人。在沒有客戶拍攝需求時，我常花 30 分鐘左右的時間自己磨練技術，這已經變成是每週的例行功課了，我希望你也能這麼做！

第12章

輔助光：使用閃光燈來增強現有的打光

在第 10 章裡我們介紹了你應該知道的閃光燈重點功能以及名詞，然後接著在第 11 章裡，我展示了一系列的練習內容，協助你熟悉自己閃光燈上的功能和按鈕，藉此來提升你在操作時的速度和熟練度。在本章中，我們將要告訴你當自然光無法滿足我們拍照需求時，閃燈如何能夠開拓出一整個全新的可能性。

先從我是多麼喜歡自然光線下拍出來的效果說起，在自然光裡包含著柔和與可預測的光照效果，使用起來效果很棒；我最喜歡的一種使用自然光方式，是以廣角鏡頭在 f/1.2 以及 f/2 這種大光圈下所拍出來的效果，那真是美呆了！但是，當你在已經很棒的自然光條件下，再加些少許的閃燈打光時，奇蹟就會發生，而且讓拍照更有趣。我想，應該沒有人會想要終其一生都只用自然光拍攝人像照吧？這等於是你一生都只能吃牛排，完全沒得換；牛排是很好吃，但永遠只能吃牛排絕對是件可怕的事。攝影應該是好玩又有趣的事，如果其中再增添些許的特色，會讓它更歡樂！

現今的攝影師似乎明顯區分成兩派，一派是自然光系的，另一派則專用閃燈 / 棚燈。我從來不認為該區分什麼派別，而應該只有一個派系，裡頭所有的成員都該信奉：「身為一名專業攝影師，不應該找任何藉口，要使用任何可供利用的光源，將我預想的打光效果化為實際的作品，只要能讓客戶滿意，無論日夜風雨，都能夠在任何情況下拍照，這就是我的信仰！」我就是這個派別的一分子，而且新成員正在招募中！

本章的目的，是要激發你使用閃光燈去發現它價值所在，以及它能輔助自然光的可能性，由於我自己很清楚閃燈對我的工作有多大的幫助，所以也希望你在自己拍照時也能有所體會。在接下來幾頁內容中，我們要看看閃光燈如何能夠讓照片的打光提升到接近第 7 章所介紹的光線基準點；利用閃燈為自然光做增亮的效果，就能夠保持使用低 ISO 設定來拍照，提高照片的品質以及光量。舉例來說，如果在拍照現場發現目前的照明條件比光線基準點還低兩級曝光，就能利用閃燈去提高曝光亮度一級，使得照明亮度比較接近可以通過光線基準點測試的範圍；以這種方式來拍攝，大部分的照明仍然是由自然光所提供。

雖然最新款的相機都有非常驚人的低光源拍攝能力，但對於大部分的人像拍照場合來說，光線仍然還是愈亮愈好，你應該想辦法去增加場景的照明亮度，而不是提高 ISO 值來解決光線品質不佳的問題。當然了，這一個觀念需要我們改變自己處理與思考打光的觀點，但只要強迫自己這麼想，你一定可以成為更棒的攝影師。

使用閃光燈的優點

閃光燈是一種小巧輕便又強力的光源，通常當光源尺寸相對於被拍攝主體小很多時，打出來的光會生硬不好看，不過只要在閃燈上裝較大的控光裝備，例如簡易的可摺式擴散板或柔光盒，就能讓它變成相對較大的光源。較大的光源能打出柔和漂亮的光線，如果你有掌握到第 3 章「光的五個關鍵性質」裡的概念，那麼在決定是否要調控光源、該如何去調控閃燈、以及調控的時機上，就會更容易做決定了。

隨時需要移動的拍攝

拍攝像婚禮、訂婚或是人像照，如果隨時需要移動的話，我選擇使用 Profoto 的可摺式擴散板做為控光工具，不需要使用它時隨時都能收摺，需要更大光源面積時，只要花五秒就能展開它；如果是柔光罩，你還需要搞定接環、罩內支撐架或其他一堆有的沒的設定，實在太花時間了。假如需要快速地從一個地點移動到下一個地點，可摺式擴散板能提供最好的效果。我在外景拍攝時都謹記著：「愈簡單愈好！」當然了，如果拍攝大型的活動，需要做好萬全的事前規劃，也有足夠的時間，那麼可以從容地預先架好大型柔光罩；當我有充裕的時間去架設打光，而且拍攝的地點是固定時，會使用 Profoto 以及 Chimera 的柔光罩產品。

許多人像攝影師根本從未考慮過學習閃燈的技巧，職業生涯裡永遠都只用自然光，或是限制自己在室內窗戶邊來拍照；因此，能不能讓閃燈成為你的有力工具，決定了你是否是屬於「純粹自然光主義者」那一掛的攝影師。雖然我醉心於追求自然光，但有時我理想中的打光效果就是需要另一種光源來輔助，有時則單純只是自然光真的不夠強，需要有人來拉一把。在室內拍照時，崇尚自然光的攝影師多半被迫要去配合現有窗戶光的情況來作業；雖然窗戶光真的常有不可思議的表現，也真的好看又漂亮，但我寧願能夠在任何時刻、任何位置上拍到好打光的照片，如果知道一輩子只能守在窗戶邊拍照，真的會要我的命。

在已經夠漂亮的自然光環境下，閃燈之所以還能夠錦上添花，最重要的原因是它能夠提供水平方向的光線。以太陽來說，由於總是位在上方，所以發出的光線方向多半是朝下的，這經常會產生在人物臉上出現難看陰影的問題，尤其是主角的眼睛很容易隱沒在黑暗之中；如果有閃光燈，你就能加入一些輕柔的水平方向光線去照到主角的眼睛，它能夠使主角的眼睛更有神，同時消除不必要的陰影問題。

另外閃光燈也能幫助主角與背景產生更好的區隔效果，還有一點，閃光燈也能為任何人像照製作出所需的人物立體感，例如刻意讓主角一側的臉部亮度提高一些。最後一點，閃光燈能夠做強調式的打光，讓觀眾注意力集中在人像照的特定位置上。太陽每天在天空中的位置是不斷地在改變，顏色和強度也一直在變化，但閃燈就不同了，它永遠都是可以預測，可以依照你的要求，視需要加以控制，變得很強或很柔和；太陽光的光線當然是我們所能擁有的最佳光源，不過，只要小心地加入閃燈來打光，能夠創造的拍攝機會幾乎是無限的。最後一點，由於現今專業閃燈內建了許多很棒的新科技，你可以利用創意的技巧，讓閃燈製作出無法用自然光完成的效果。

圖 12.1 ｜ 相機設定值：**ISO 800**，光圈 **f/3.5**，快門 **1/45**

幾個能夠在你拍照作業中體現閃燈價值的範例

使用閃燈拍攝婚禮照

圖 12.1：這是張對我別有意義的照片，而且正是閃光燈拯救了一切！新人在佛羅里達州薩拉索塔市的戒指博物館舉辦婚禮，還特地花錢請我從加州飛去當地幫他們拍攝照片；但很不巧的是，在拍攝婚禮當天，颶風剛好橫掃過該地區；這大概是我親眼見過最強烈的風暴了，幾乎整天都是狂風暴雨，只偶爾才有風雨平息的時候。雖然新娘子仍然強顏歡笑，但很明顯她對於這突發的狀況感到非常的失望，我因此下定決心，風雨無阻地繼續進行下去，一定要拍出最棒的效果來扭轉她的想法，讓她反過來感謝這一場雨——也就是說，我要讓糟糕的天候成為藝術作品的一部分！

我請禮車司機把車子從停車場開出來，停在一處有著巨大樹木的地點，我的好朋友 Collin Pierson 也在現場幫我拍攝婚禮，我請他站在新人後方約三公尺遠處；這張

照片用了兩支離機閃燈，一支是對準車頭燈來打光，模擬車頭燈打開去照亮場景的樣子，而第二支閃燈則直接從新人後方對準他們打光，讓他們身形輪廓出現一圈光暈，與黑色的背景分離開來。當一切布置妥當後，我央求新人原諒我要讓他們淋個幾秒鐘的雨，雖然有所遲疑，但他們還是接受了，因此我在心裡想：「這一招一定要能成功才行！」我只有一次的機會，而我還真的拍到了！這全都要感謝我的閃光燈，才有辦法為客戶拍出這麼神奇的照片，當新人從我相機機背液晶螢幕上看到這張照片時，完全不敢置信；這是我攝影生涯中難得一見、值得珍惜的時刻！如果沒有發揮創意來使用閃燈，這張照片是不可能存在的。

使用閃燈拍攝閨房私密照

圖 12.2：這張是我替好友 Rachael 拍攝的照片，雖然就在畫面左側有一扇大窗戶，但只使用窗戶光的曝光嚴重不足，所以就拿出閃燈去強調畫面中重要的部分；她的背部曲線很優雅，而我又不想因為受限於窗戶光而無法完整呈現出理想中的畫面效果。畢竟，**我**才是創作藝術的人，窗戶不是。為了強調女主角漂亮的背部，在相機右邊很近的距離設置了一盞加裝控光裝備的閃燈。我是使用 60 公分八角柔光罩，並且盡可能擺得很接近她的背部，製作出漂亮的陰影。這張照片完美示範了閃燈對攝影師的價值，讓我們從過於泛濫的「窗戶光風格」裡解放出來；我預想的打光效果，需要的是背部曲線的漂亮打光，而不是在她的臉上，閃光燈讓我的作品看起來和其他人使用漂亮窗戶光所拍出來的效果完全不同。沒有人會反對多一些選擇吧！

以閃光燈來拍室內氣氛人像照

圖 12.3：這張 Kaitlin 的人像作品是我在多倫多一場擺姿研討會上所拍的，當時是她做為我們實習的模特兒，而 Kaitlin 身上的打光有 90% 都是來自閃光燈。我很喜歡這間酒吧裡的氣氛，因此一定要讓它保留呈現在照片中，只要適當地使用閃光燈，一樣能夠製作出柔和氣氛的效果。我在 Canon 閃燈燈頭上裝了 CTO（Color Temperature Orange，橘色色溫膠片）來配合酒吧裡溫暖的色調，而閃燈前有一塊便宜的 106 公分擴散板；就這樣而已。

由於我喜歡自己去控制設定，所以將閃光燈設為手動模式；將閃燈的出力一路調降，直到它打出來的光多少能配合頭頂上的鎢絲燈泡光源的柔和感為止。現在在女主角的眼睛裡看得到眼神光，而這是原本使用頭頂光源所不可能出現的效果；她的眼窩被柔和的照亮，而不是位在陰影之中，這都要感謝精心安排的閃燈打光，看著這張照片，就好像是站在酒吧外，透過窗戶往裡看到的感覺。雖然 Kaitlin 身上的照明幾

圖 12.2 ｜相機設定值：ISO 200，光圈 **f/10**，快門 **1/500**

圖 12.3 ｜ 相機設定值：**ISO 200**，光圈 **f/2.8**，快門 **1/30**

乎都是來自閃光燈，但是和原有的氣氛完全沒有違和感（下一章我們還會再多談談這張照片）。

這三張照片（圖 12.1 到 12.3）所呈現的，只是閃燈多種能力的一小部分展示而已，原本光使用環境或自然光時無法拍到的作品，只要學習閃燈的使用知識，對於拍攝的成功率會有大幅的提升。熟悉了閃燈的使用，對於場景會有全新的打光想法，你不再只依賴窗戶光，選擇也不再受限，也不需要整天擔心拍照日會不會是晴朗的好天氣；你可以自由地選擇拍照位置、想要呈現的風格氣氛，也無論是白天黑夜都沒問題，最棒的是，如果手法正確，閃燈打光看起來完全就像自然光。

以閃光燈做為輔助光，增強微弱的自然光

在戶外拍照時，攝影師所面對的是多變的光線強度和照射角度，這完全取決於太陽的位置在哪；當然也有像陰天這種，能夠讓整個場景都有均勻擴散的打光效果的時候，你或許會認為這樣就夠棒了，可惜的是大部分時間都是天不從人願。由於雲層所擴散的光線仍然會在主角眼睛處產生陰影，而且這種條件下，太陽光板反射的強度不足以反射到主角眼中產生眼神光，你可能得在電腦前修圖修個老半天，搞不好假造出來的眼神光效果還不怎麼樣。

其實只要在拍照時拿出閃光燈，這麼多麻煩事都能解決；接著就來看看這個例子。

圖 **12.4**：藉由光線基準點測試，我找到一個我認為有不錯光線效果的拍攝位置，但實際測試的結果卻發現，光照強度根本就弱了大約二級的曝光，從照片裡很明顯可以看到，根本就太暗了。雖然在 Laura 正前方有一堵板陽光照亮的牆面，但光線仍然不夠強，無法照射到她的眼睛，使得眼睛部分暗了點；另外由於 Laura 是完全站在陰影下，使得光色有些偏冷，較不好看。現在你有兩個選擇，提高 ISO 值來補足光線的不足，或是保持 ISO 不變去獲得最好的影像品質。

圖 **12.5**：這張是拍攝 Laura 時的側拍照，在拍攝時，陽光是照射在 Laura 正前方的牆面上，可是經由測試之後卻發現，光線的照射角度與強度是無法將足夠的光線反射照到她；我之所以選擇這個地點，是基於條件光成因分析來看的，如果你仔細審視整個環境，應該也會覺得

圖 12.4 ｜ 相機設定值：ISO 100，光圈 f/4，快門 1/250

圖 12.5

這個位置應該是不錯的。即使如此，我仍然不想用閃燈直接把主角整個打亮，因為牆面的尺寸還蠻大的，我喜歡這樣柔和的照明效果，因此我決定將閃燈的打光方向對準了牆面，替牆面的反射光再增強一些。

這裡我使用了一個稱為 Triple Threat 的器材，它能夠一次固定三支閃燈（其他家廠牌，像是 Westcott 也有出類似的產品）；之所以動用了三支群組起來的閃燈，是因為我猜想或許有可能需要使用高速快門同步的功能，不過在這個範例中，倒是沒派上用場，我只使用了相機的最高同步快門 1/200 秒。還記得吧，我提到過在高速快門同步模式（在 Nikon 上是稱為 FP，focal plane sync 模式）下，會大幅降低閃燈的出力，也因此為了補足出力的流失，需要用上更多支閃光燈。

我請 Kenzie 拿著閃燈對著牆面打光的角度，是精心策劃過的。第 3 章時就說過，光的入射角度等於反射角度，這非常重要，因為如果你選擇了錯誤的打光入射角度，反射後的光線角度有可能會錯過了 Laura 身上，這樣就失去使用閃燈的意義了。

圖 **12.6**：這裡可以看到加入閃燈來協助增亮 Laura 面前牆壁反射光強度後的效果，由於閃燈是朝著牆壁打光，所以光源仍然是牆面，而不是閃光燈，從 Laura 身後左側（相機的右側）影子邊緣柔和的效果，就可以看出一點蛛絲馬跡；因為牆壁夠大，所以打光效果很柔和又好看。這裡的重點在於，不是把閃燈拿來當作光源使用，而是用來製作出另一個更大面積的光源；在這個例子裡，就是主角前方的牆壁，這也就是為什麼照片看起來像是使用了漂亮的自然光來打光的緣故。在這張照片中使用閃燈光有兩個主要的優點，首先是它能使主角的眼睛產生漂亮的眼神光；再者是我們還能保持使用 ISO 100 的設定值，確保照片品質不會減損，這就是所謂的雙贏！

圖 12.6 ｜ 相機設定值：ISO 100，光圈 f/4，快門 1/200

圖 12.7：這張照片加入了另一位主角 Kenzie，增添些許的時尚風格，另外光圈值也從 f/4 調大為 f/2.8，讓更多閃燈的光線進入相機曝光，增強眼神光的品質，而這麼做是值得的。Laura 和 Kenzie 兩人的眼神光看起來有夠漂亮，使得主角們的眼睛看起來更為生動。這是個很棒的範例，告訴我們閃光燈能夠和自然光無縫地合作，讓作品有最棒的呈現效果。

圖 12.8：在紐約市的一堂攝影課中，我們於午後時分在城市裡拍照，卻發現自己正身處於狹窄的街道上；路邊高聳的建物遮蔽了天際，只有很少的陽光能照射到地面，這微弱的自然光無法好好呈現出美麗的模特兒 Veronica，她的眼睛處於暗影之中，這時就得要靠閃光燈出手相救了。

圖 12.7 ｜ 相機設定值：ISO 100，光圈 f/2.8，快門 1/250

圖 12.8 ｜ 相機設定值：ISO 400，光圈 f/2，快門 1/750

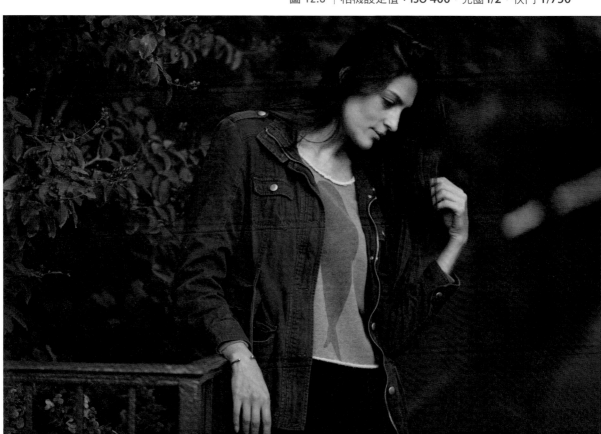

圖 **12.9**：拍攝這張照片時，我先調降半級的快門速度，好讓更多的環境光能夠曝光，我的目標是要讓更多溫暖的光線照射到女主角的眼睛，突顯出她的臉部輪廓。除了一塊由 Profoto 生產的簡易大型擴散板，以及一支放在女主角左側（相機右側）的閃燈外，再也沒有其他的輔助器材了。在不會被相機拍入畫面的情況下，我們把擴散板擺得離主角盡可能的近；另外閃燈變焦設為 20mm，確保打出來的光線能夠全面覆蓋擴散板的範圍，這樣能夠提供最大可能的柔和照明效果。記住，當光源離主角愈近，它相對於主角的尺寸會愈大。相機其他的所有設定都保持固定，然後將離機閃燈設為手動模式，出力設為 1/16 做為試拍的起點；如果此時畫面看起來太暗，就再調高出力設定，我最後是調到了 1/8 的出力值。以相同的手法，如果 1/16 出力下顯得太亮，我可以調降閃燈出力，以 1/64 或 1/128 這樣一路向下，一直到我覺得閃燈打出來的光線完美地與環境光融合在一起為止，這麼一來，看照片的人完全不會發現我使用了閃燈，而且打光看起來很棒。

圖 12.9　│　相機設定值：ISO 400，光圈 f/2，快門 1/500

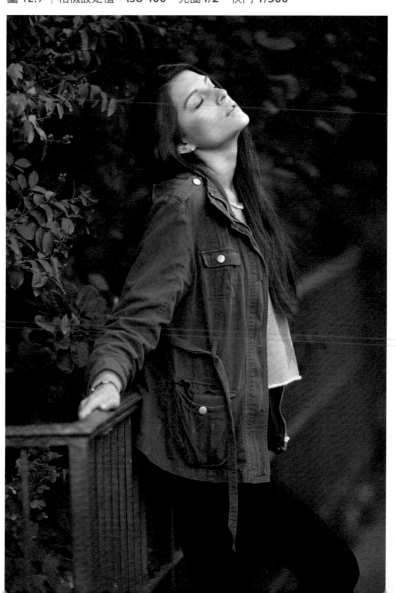

打光演變的過程

自然光真的很棒，而想要將這美麗呈現到極致，又不能付出減損影像品質的代價，你就必須利用條件光成因分析找到對的位置，然後讓主角站在裡頭；我們姑且把這種地方稱之為「光暈區」吧。在第 6 章拍攝 Sydney 時，就示範過不少這種「光暈區」下拍照的效果，但是這些照片都是在時間與地點都完美配合的情況下才拍得到，如果最理想的條件光因素很少，那麼最完美的「光暈區」或許根本不會存在，也可能還需要一點點的助力來達成；這時候就可以利用閃燈來輔助，讓你拍出一張散發出光暈效果的完美作品，為你省下不少後製處理的時間。接下來這幾張照片，是顯示我在芝加哥一場我自己的研討會上，於一處打光並不理想的地點進行拍攝的情況，我要向我的學生示範如何利用閃光燈來製作出「光暈區」的效果。

圖 12.10：這是整個過程中所拍的第一張照片，如你所見，環境中有不少條件光成因能夠幫得上忙，但也有不少外在因素阻礙著我們的拍攝。首先，Brooke 所在位置的地面是淺灰色（因素 5），而陽光則是位在她的身後（因素 1）；在相機右側是紅色磚牆建築，而磚牆的紅色與表面紋理並不是很好的反射物（因素 4）。而在相機左側一帶完全沒有牆面，所以也無法為 Brooke 提供任何的反射光（因素 4），這表示大部分的光線都是從太陽的方向，以垂直方式照射到地面，然後再從地面反射回來。

圖 12.10

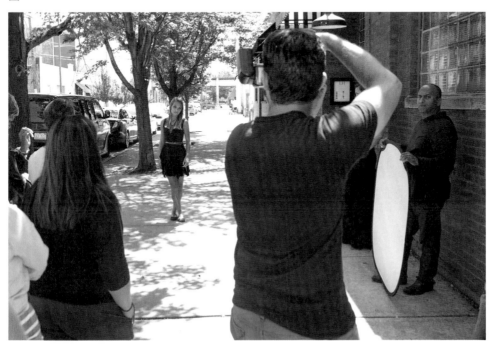

圖 **12.11**：拍出來的效果很難形容，打光還不錯，但仍算不上真的好；女主角眼窩受光線方向的影響顯得太暗，這是我們需要幫手的一個證據。

圖 **12.12**：接著在女主角身旁很近的距離擺上擴散板，用來把光線水平反射回去照到她的臉（因素 2 和因素 4）。

圖 **12.13**：這樣看起來好多了，此時 Brooke 的左側臉龐顯得比較亮了，不過還是少了讓人覺得眼睛一亮的效果。我個人是比較偏愛讓人物臉部一側比另一側再稍微亮一點點，這樣能夠使主角比較有立體感，不然的話，打光看起來會過於平板。雖然是可以改用反光板來取代，不過怕它可能會反射太多的光線，會有失去柔和打光效果的風險。

圖 12.12

圖 12.11 │ 相機設定值：ISO 100，光圈 f/2.8，快門 1/180

圖 12.14

圖 **12.13** │ 相機設定值：**ISO 100**，光圈 **f/2.8**，
快門 **1/180**

圖 **12.14**：即然我都已經擺好了擴散板，因此決定直接使用閃燈，在主角臉部左側加
一點柔和的打光效果；擴散板能夠增加光源的面積，使得光線柔和漂亮。

圖 **12.15**：這是最終完成的作品，閃燈是使用手動模式，一開始同樣以我習慣的起點
1/16 出力來打光，接著我決定調降出力，直到閃燈與現場自然光看起來完全無法區
別為止。現在我們看起來就像是在「光暈區」裡所拍到的樣子，但事實上該地點的
條件光因素卻並不是完美的；完成的作品中，主角的眼睛看起來明亮又生動。

這一系列的示範照是在芝加哥街頭快速完成的，所以對於背景並沒有多做著墨。這
些練習的主要目的，是讓你知道如何利用閃燈的光線，去增強自然光在場景中的表
現，這樣你無論身處何地，都能快速地拍到很棒的人像照；如果背景能夠再好一點，
這張照片就完美了。一定要花點時間多注意主角眼窩部分的情況，然後自問是否還
需要多一點的水平方向光線去打亮眼睛；如果環境中的條件光因素結合起來，無法
提供足夠的光線，那就用閃光燈吧！

圖 12.15 ｜相機設定值：ISO 100，光圈 f/4，快門 1/180

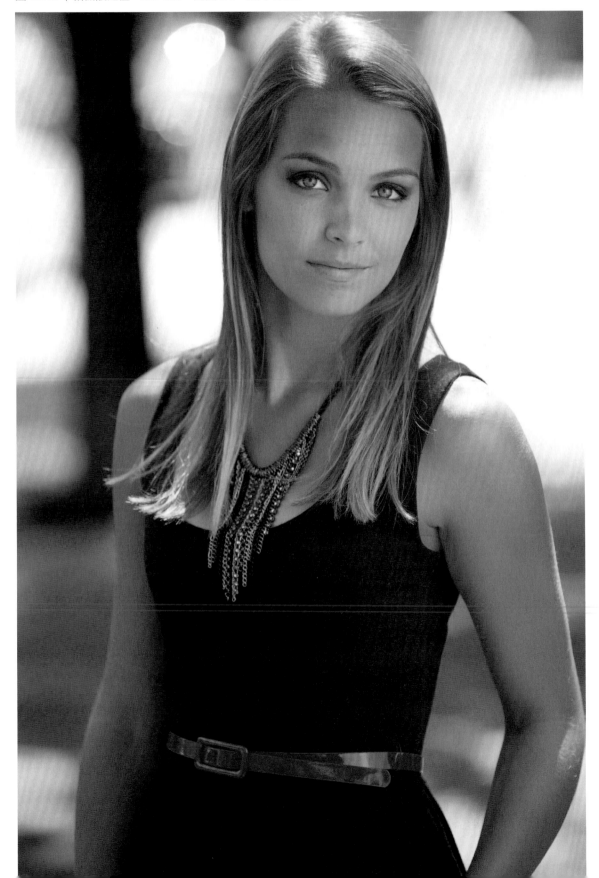

改變單一擴散板的相對尺寸與形狀

閃光燈離擴散板近一些或遠一些

閃光燈與擴散板之間的距離，是打出來光線柔和程度的重要決定因素，相同的，你或許想要讓光源顯得小一些，製作出較硬、對比較大的光線效果，如果是這樣的情況，你可以讓閃光燈離擴散板近一些，只使用擴散板的部分面積即可。我們來看一下幾張示意圖。

圖 12.16：這樣會產生較硬、對比效果較高的光線，因為你刻意讓光線變小。

圖 12.17：把閃光燈擺得離擴散板遠一點，光線有空間散射開來，照到擴散板的每一吋面積，這時候完整利用了整面擴散板，讓光線變得更柔和。

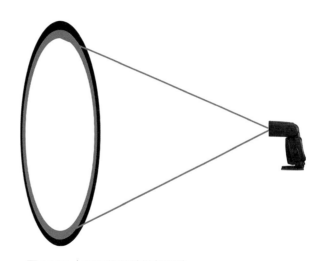

圖 12.16 │ 閃光燈離擴散板很近 圖 12.17 │ 閃光燈離擴散板較遠

擴散板的短邊和長邊

在使用簡單的可摺式反光板來控制閃燈光線時，能夠改變的選擇與功能的多樣性，比你一開始所想的更多。我們都知道閃燈離擴散板的遠近可以改變光源的大小，也就是藉由使用擴散板的表面多少來控制；另外也可以利用擴散板位置的側移，去進一步柔化光線，當擴散板側移時，對主角的臉部來說，它就會有短邊與長邊的區別。請注意，接下來的幾個例子中，使用的是 Profoto 的 120 公分半透明擴散板。

圖 **12.18**：將擴散板側移，讓擴散板大部分都位在
主角臉龐的後方，就等於是製作出一個小條狀的
光源，直接讓你省去買柔光條罩的錢。這種情況
下，光線的照度衰減會非常的快，因為主角臉部
前方只有少量的擴散板露出來，不會有足夠的光
線去照到主角臉部較暗的地方。另外閃燈的打光
角度，更進一步控制光線去照向主角的一側臉部，
當然了，閃光燈一直都是位在擴散板的另一邊。只要
多方把玩閃燈燈頭的方向，你會發現這種打光方式的其
他有趣效果。

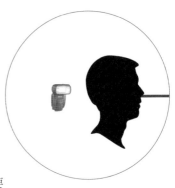

圖 12.18 │ 短邊

圖 **12.19**：這是使用擴散板短邊來拍攝的一種可能效果示範，你可以看到，擴散板的
打光效果還比較接近條狀光源的樣子，如果想要製作出富有戲劇性高對比的打光風
格，這是很有用的手法。

圖 12.19 │ 相機設定值：ISO 100，光圈 f/3.5，快門 1/200

圖 **12.20**：接下來我們讓擴散板側移成大部分擴散板
是位在主角臉部前方的狀態，這麼做基本上是讓人
物臉部前方的光源尺寸增加；在這個位置時，光
線能夠照到主角臉部的較暗側，使光線變柔和。
這一次，閃燈的打光角度，就比較有利於臉部的
暗側了。

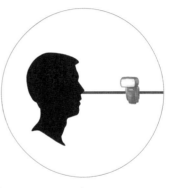

圖 **12.21**：這張照片和圖 12.19 的差別很明顯，Peihu
臉部此時的打光變柔和得多，他臉部兩側都有受到光

圖 12.20 ｜長邊

照，不過由於一側的臉仍然比另一側要亮一些，所以立
體感依然很棒。如果要用現成的控光裝備產品來達成這幾種打光效果，那整套器材
買下來可是要花不少錢。

圖 12.21 ｜相機設定值：ISO 100，光圈 f/2.5，快門 1/90

增亮窗戶光

圖 12.22：在這個例子中，帥氣的模特兒所坐的位置，離他右方的窗戶快接近五公尺，後方橘色的牆面很適合做為乾淨的背景，但問題在於窗戶光實在是離得太遠了；從照片中可以看到，打光效果很死很平板，不好看又完全沒有立體感。不過只要精心使用加了控光器材的閃燈，問題便會迎刃而解；講得誇張一點，我們要讓「窗戶」離他近一些。

圖 12.23：由於窗戶光離主角太遠了，所以我決定利用閃燈透過擴散板，自己創造一扇新的窗戶。只要讓閃燈照亮整塊大型擴散板，擴散板就成了替主角照明的新光源；而且由於擴散板比主角的頭部大很多，可以產生動態又柔和的打光效果。

圖 12.24：看看這張照片和圖 12.22 之間的差別，閃燈擺得離擴散板夠遠，因此當它打出光線時，光會散布到擴散面的所有角落，這麼做可以盡量使光源更大，產生非常漂亮柔和的光線。確認閃燈是使用手動模式，而如果光線太強，只要稍微調低出力來試試；反之如果太弱了，就提高出力，直到效果拍起來滿意為止。另外你也可以改變光圈大小，去增加或減少閃燈的曝光效果；在此例中，我想讓背景牆面失焦，因此光圈會調得比 f/4 還要大。

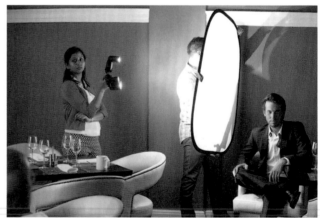

圖 12.23

圖 12.22 │ 相機設定值：ISO 400，光圈 f/2.8，快門 1/90

要控制閃燈對曝光的影響力有四個方法：

- 直接調升或調降閃燈的出力

- 改變 ISO 值

- 改變光圈大小

- 改變閃燈與主角的距離

如果拍照作業很趕的話，改變光圈值或許會是調升或減弱閃燈對曝光影響力最快的方式了。不過如果還有一點時間，而你又不想更改光圈大小，那麼選擇最直接的方法一，也就是直接增加或減少閃燈出力即可。

圖 12.24 │ 相機設定值：ISO 400，光圈 f/4，快門 1/90

第13章

進階閃光燈使用技巧

身為職業攝影師，我為了使自己的作品能更好而做過最棒的決定之一，是要求自己在每按下一次按下快門之前，都要問自己一個問題：「打光還能再更棒嗎？」自然光擁有能夠讓照片更棒的能力，但卻常常會受到時間以及天候的影響，而無法達到應有的水準。自然光要能夠有最佳的表現，需要太多的變數剛好完美地配合，但攝影師無法將每一張照片的成敗完全交付給自然光這種隨時在變化的因素。

當自然光無法有最好的效果時，如果對閃燈有充足的知識，真的能夠挽救原本很糟的結果。使用了閃燈，就能有更多攝影的潛能，以及更多發揮創意的機會，它可以用來輔助自然光，或是在無法完全依賴自然光的情況下，仍然可以拍到很棒的作品。有個重要的例子是：閃光燈能夠使得主角與環境分別獨立做曝光，如果沒有閃燈的話，照片中所有的內容都只能有相同的曝光效果，可是如果想讓環境的曝光稍微不足，同時增強主角身上的打光效果，你就得要讓它們能夠獨立曝光，而閃燈正是在做這樣的工作。

本章主要的目的，就是向讀者們示範，藉由一些容易施行的技巧，在不花大錢和極有效率的前提下，閃燈所擁有的潛力與神奇之處。老實說，我自己的攝影事業之所以能夠成功，大半的功勞就是這一章要介紹的閃燈技巧。

利用打光來區隔主角與背景

圖 13.1：我有一次在拉斯維加斯米高梅署名酒店裡舉辦一場研討會，當走過酒店大廳時，注意到裡頭有一個裝飾柱，上頭有少見打了背光的飾板；從照片中可以看到，這個柱子是黃色的，而模特兒 Kenzie 的頭髮與衣服也是黃色的。原本我的想法是，人物身上黃色部分的深淺變化應該還是能有不錯的拍攝效果，不過由於這裡離窗戶太遠，無法提供任何的高品質光線，另外我也要想辦法讓 Kenzie 與背景黃色柱子所有區隔，而答案就是要利用閃燈來進行區隔曝光，也就是窗戶光線用來照明柱子，而閃燈則用來打亮我們的模特兒 Kenzie。現場我已經架好了 Profoto 的柔光罩，所以當然要拿出來用；雖然我是可以直接拿著 Canon 閃光燈透過擴散板來打光，不過拿現成已經架好的裝備會更方便一些，反正光線就是光線。在 Kenzie 的左側有一塊小反射板，用來增亮她嘴唇左側的亮度。

如果沒有使用閃燈的話，現場的照明亮度會太過微弱，無法善用那華麗的背景，更重要的是，一旦有了閃燈，我就能夠將前後景的曝光給分離開來；我可以分別控制環境曝光以及閃燈的曝光。我的助手把裝有柔光罩的閃燈放在離 Kenzie 臉部很近的距離，這是為了要增加光源的相對尺寸大小，使光線更柔和。

圖 13.2：這是區隔曝光後所得到的結果，大幅提升了場景內打光呈現的品質；如果假想一下窗戶的位置就在 Kenzie 臉部右方一樣近的位置，那麼光照效果應該就和這張照片看起來差不多一樣，不過由於背景自己本身也會發光，因此窗戶的光線不可避免地會讓背景過曝掉。在這種情況下，你首先要針對背景進行曝光，直到它看起來讓人滿意為止，接著再把閃燈打開來，將燈頭對準主角的臉部，並且確認它的光線不會照射到背景上；最後再微調增減手動模式的閃燈出力，直到主角的曝光看起來也令你滿意為止，就可以正式拍下照片了。夠簡單吧！

圖 13.1

圖 13.2 │ 相機設定值：ISO 400，光圈 f/5.6，快門 1/125

圖 **13.3**：Veronica 的這張照片，是在紐約市一場研討會上拍攝的，我想要示範閃燈用來區隔主角與背景的能力，而這張照片是一開始沒有使用閃燈來做為示範的起始點。

圖 **13.4**：拍攝這張照片時，我們只是加了一支燈頭變焦為 20mm 的閃燈，讓閃燈光線打得愈廣愈好，這麼做可以讓光線從路邊的車子、牆面或馬路上稍微反射出來。閃燈就擺在 Veronica 身後偏右方約三公尺左右，這從她頭髮上的光線就能看得出來。閃燈成功地讓女主角與背景有了清楚的區隔，使得街頭上的其他景物變成亮淺色，剛好與主角身上的深色服裝有所對比。這個技巧在街拍的環境下非常好用，而且只能使用離機無線閃燈來執行。

圖 13.3 ｜相機設定值：ISO 400，光圈 f/2，快門 1/350

圖 13.4 ｜相機設定值：ISO 400，光圈 f/2，快門 1/200

圖 **13.5**：這個範例使用了我不常用的一個技巧，不過一旦我用上了，它總是能夠在有雜亂背景的環境下，發揮最好的效果，這個技巧同樣需要使用離機無線閃燈才能執行。我在去祕魯旅行時，模特兒是站在一處我能想像得到的最糟拍照地點，光線很糟，背後還有一大堆嚴重干擾視線的雜亂景物。

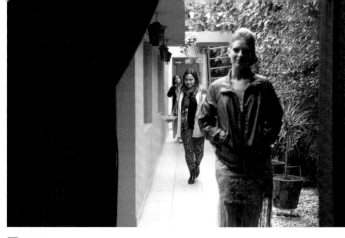

圖 13.5

圖 **13.6**：將一支閃燈擺在模特兒後方約三公尺處，拍到了這樣的效果；範例照是從相機直出的，如果仔細看，還隱約看到她身後站了一個拿閃燈的人。閃燈是以手動模式全力輸出打光，快門保持在正常同步速度內，確定閃燈光線對場景有最大的影響力；照片以黑白模式來拍攝，完全沒有經過任何後製。真的要感謝此一技巧，才能從原本可能一無所獲的困境，扭轉成一張具有衝擊力的作品。

圖 13.6 │ 相機設定值：ISO 200，光圈 f/2.8，快門 1/90

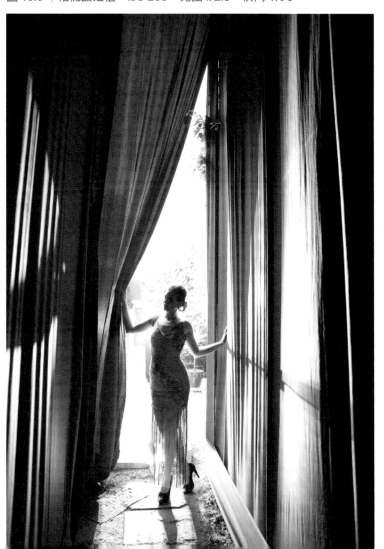

圖 **13.7**：這張範例是在羅馬尼亞的布加勒斯特所拍的，而拍攝的目的，是為了示範一個想法，那就是至少要嘗試一下利用打光看能不能為畫面再提升一些區隔效果，使照片有更強的張力。很多攝影師都沒有思考到利用光線去創造區隔的效果，這大概也是真正專家與一般人的區別吧！第一張照片完全沒有使用閃光燈，它背景的隔離效果全都是仰賴拍攝焦段的選擇以及大光圈的淺景深，讓背景模糊而製作出來的。

圖 13.7 │ 相機設定值：**ISO 125**，光圈 **f/2.8**，快門 **1/180**

圖 **13.8**：這張照片裡，情侶後方約莫四、五公尺處擺了一支閃燈，稍微偏相機右側，閃燈的變焦為 200mm，打出如聚光燈般的效果，同時避免它發出來的光線會照到場景內的其他景物，只用來照亮主角們。閃燈是使用手動模式，在一番上下出力調整後，找到了令我滿意的打光效果。稍早前我有提到過，我在一開始使用閃燈時，一律都是先從出力 1/16 做為起點，再慢慢調整變化。

圖 **13.9**：在德國科隆拍這張照片時，當地正巧是陰雲綿綿的天氣，雖然勢必是要使用閃燈來作業，不過拍出來的效果卻顯得暗淡無光，就跟當時的天氣一樣。這是沒有使用閃光燈時所拍的，接下來我們就要看看在這種不是很良好的環境下，閃燈如何製作出卓越的效果。

圖 13.8 │ 相機設定值：ISO 125，光圈 f/2.8，快門 1/180

圖 13.9

圖 **13.10**：瞧瞧現在的差別有多大，閃燈能夠幫助攝影師克服原本可能會取消拍照的環境，儘管結果相當驚人，但技法其實很簡單。同樣的，唯一的一支離機閃燈是使用手動模式，出力為 1/8，閃燈焦距為 20mm，放在主角身後打背光，盡可能照亮更大範圍的雨滴，情侶前方有一幢建築物，將部分的閃燈光線反射打回到主角們的臉部。如果要用 Photoshop 後製方式，不使用閃燈去修整呈現出相同的效果，那可是很費工夫的，何不在拍照時直接用閃燈解決問題呢？

圖 13.10 │ 相機設定值：ISO 500，光圈 f/3.5，快門 1/200

圖 **13.11**：這是在拍攝婚禮時常出現的一種情況，雖然背景看起來饒富趣味，有著一整片漂亮的樹木和粉紅花朵，我們當然會讓主角站在這樣的背景前方來拍照，但是仔細看看新人的眼睛，那是一片深暗色；在這麼漂亮的背景前照片中的新人如果出現了熊貓眼，簡直是不可饒恕的嚴重敗筆，即使把 ISO 值調高，但現場能提供的自然光就是無法照亮主角們的眼睛。我注意到粉紅花朵是半透明的，如果有光線從後方照射，光線就會穿透它們，和前一個範例的雨滴不同，花瓣一旦有背光照射，看起來會非常的生動，所以該是要拿出閃燈，解放這個場景的真正潛力。

圖 13.11

圖 **13.12**：請助手拿著閃燈站在新人身後約三至五公尺處，剛好能夠被主角身影擋住的地方；閃燈變焦設為 20mm，讓光線盡可能向外擴散開，使兩旁的樹木都能照到光線。而在我身後是一幢建築物，會將部分閃燈光線反射照到新人身上，產生些許的補光效果；閃光燈是手動模式，出力一樣是先從 1/16 開始測試，接著上下調整光線輸出亮度，直到打光看起來自然為止。通常只需要試拍個兩次，就能把閃燈的出力調到最完美的程度，現在照片看起來是不是整個活躍了起來？粉色的花瓣有著漂亮的背光，而新人的眼睛也有漂亮的打光；我只用了一盞離機閃燈，整個打光架設的時間不超過 30 秒，這麼一點點小小的功夫絕對值得！

圖 13.12 ｜ 相機設定值：ISO 400，光圈 f/3.5，快門 1/200

完整保留現場氣氛的閃燈技巧

圖 **13.13**：在多倫多的一場研討會上，由於戶外氣溫太低，迫使我們整場課程都只能在飯店內舉行；當時我們獲得使用飯店內酒吧做為示範場地的許可，免去到外頭忍受冰冷雨水的折磨。

這裡頭我首先注意到的，是酒吧內獨特的氣氛，到處都是鎢絲燈泡的照明，而且顯得比普通燈泡更暖色調；另外我也發現窗戶離吧枱有段距離，就算在晴朗的日子，窗戶光仍然一定會因為太遠而顯得太弱，更何況拍照當下根本就沒有太陽，從窗戶透射進來的光線根本可以直接忽視掉。當我緩緩從包包裡抽出閃燈，準備替美麗的女主角 Kaitlin 拍照時，有些學生一臉難以置信的表情，想說我怎麼忍心拿閃燈來破壞這麼美的氣氛；但我在閃燈燈頭上裝了 1/2 的 CTO 色膠片，讓閃燈能打出暖色的光，配合四周的打光現況做為基準點（因素 10）。記住，考慮到因素 10 是非常重要的一點，否則的話，從閃燈打出來的光會破壞掉照片的邏輯，使得被閃燈照到的地方，完全獨立於酒吧的氛圍之外。使用閃燈時一定要考慮周遭環境的現況，才能讓所有的內容完美融合為一。

圖 13.13

圖 **13.14**：雖然這張照片中閃燈的光佔了極大的比重，但看起來卻仍然完全符合酒吧的現場氣氛；閃燈打光既柔和又溫暖，完美保留住氣氛。之所以使用 1/2 的 CTO，而不是全濃度的 CTO 色膠片，是因為使用全濃度的話，會讓 Kaitlin 的膚色太過偏橘。使用早先就提過的技巧，讓閃燈透過擴散板來打光，有效提高光源的相對大小，然後同樣以手動閃燈模式，上下微調出力值，直到閃燈的光線能完全配合吧台環境的照明效果。像這樣的人像照作品時時刻刻提醒著我們，只要方法用對了，閃光燈也能如同其他光源一般，提供漂亮的打光效果；重要的是要能清楚瞭解光線的性質（參考第 3 章），才能進一步知道該如何調控閃燈的光線，去拍出你理想中的作品。

圖 13.14 │ 相機設定值：**ISO 200**，光圈 **f/2.8**，快門 **1/30**

圖 **13.15**：在一趟巴西聖保羅的研討之旅中，我為課堂上的學員示範該如何利用因素10中的打光參考基準點，在任何拍攝場合使用閃燈去保留呈現出現場的氣氛。照片是在一場展覽會場的大廳裡進行拍攝，這一處攤位正在為隔天的展覽做準備；現場的打光很有挑戰性，首先那裡還蠻昏暗的，唯一的光源是來自於上方，會在模特兒臉上投射出難看的陰影。

圖 13.15

圖 **13.16**：為了保留現場的氛圍，記得要配合打光參考基準的光源方向與顏色。為了達成這個目標，閃燈的光線勢必要從模特兒上方的角度而來，模擬出現有燈光從天花板上打下的方向；閃燈是透過擴散板來打光，使光線變柔和，接著調整主角的擺姿，讓她下巴稍稍朝向光源的方向，使得她臉上能夠有充足的補光效果，消除難看的陰影。只要是看到這張照片的人，都會誤以為主角臉上的打光是來自正上方那盞頂燈，但其實全都是來自閃燈的光線。

圖 13.16 ｜ 相機設定值：**ISO 250**，光圈 **f/5.6**，快門 **1/200**

圖 **13.17**：在另一場閃燈使用示範的課程中，我請模特兒坐離那支燈泡已燒壞的落地柏燈旁的椅子上；這又是另一個使用了因素 10 所說的打光參考基準很好的範例。模特兒身上當然要有適度的照明，可惜房間內的照明效果太過微弱，因此使用閃燈是非常合理的選擇。不過，使用時要特別留心注意，不要讓人發現閃燈的存在；那一支落地柏燈是很好的打光參考基準，由於柏燈是完全失效的，所以我在閃燈上裝了 CTO 色膠片，固定在柏燈底座上朝著上方的燈罩，來模擬出柏燈原本的橘色光線。當閃燈打出光線時，看起來就好像是柏燈本身在發光一樣。

圖 13.17

圖 **13.18**：以手動模式閃燈試過幾個不同出力值後，我把閃燈燈頭變焦到 200mm 讓光束集中變窄，避免光線散射得到處都是；最後請模特兒擺好姿勢，並觸發閃燈來拍攝。用閃燈把枱燈打開來替主角打光拍出漂亮的人像照，是不是很酷？更妙的是，所有看過照片的人，都會以為是枱燈打亮了模特兒，可是事實上枱燈根本故障了！

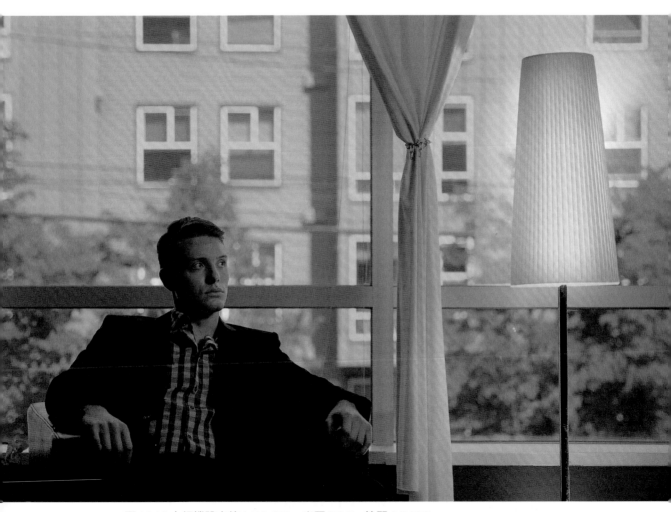

圖 13.18 │ 相機設定值：ISO **400**，光圈 f/**2.8**，快門 **1/1000**

掌控所有的光線（讓所有環境光消失）

圖 13.19：同樣是在拉斯維加斯的米高梅署名酒店裡，我在大廳裡發現了一張形狀奇特的茶几，就擺在乳色地毯上。仔細研究了一下這個位置後，我注意到幾件事：窗戶光離得太遠，完全無法對曝光起任何作用；而天花板的人工光源也顯得太黃了，因此現場所有的光源都無法讓我拍到理想的作品。

但我並沒有掉頭離開，另尋一處離窗戶近一些的地點，而是決心要讓在這個位置的拍攝能夠成功。那張深棕色茶几的造型曲線，搭配底下的淺色地毯，實在讓我無法抗拒，因此我請 Kenzie 躺在茶几上，開始調整她的姿勢，接著請一位學生拿著裝有小型八角柔光罩的 Profoto 外拍燈。這一回燈光並沒有擺得很近，因為我想讓部分閃燈光線也能照到茶几上，但是大家都知道，當光源離 Kenzie 愈遠，打光的效果會愈生硬粗糙，所以接下來的作業就是取得一個平衡點。由於 Profoto 外拍燈是唯一有效的光源，這讓光源與主角之間的距離拿捏影響很大；如果光源離得太遠，她的臉上一定會出現深濃而邊界清楚的陰影。

圖 13.19

我站到了椅子上，從高角度朝下來拍照，這樣可以同時清楚呈現出桌子與淺色地毯；畢竟這個地點一開始吸引我的就是這兩個東西。為了在曝光中完全消除環境光線的影響，我將光圈調為 f/8，同時保持使用 ISO 100 的設定值；在這樣的曝光設定下，唯一會對曝光產生作用的，就只有來自閃燈的光線。最後的步驟是一步步調高閃燈的出力值，直到曝光效果令人滿意為止。知道為什麼我老是使用手動模式閃燈的原因了吧！

圖 13.20：這是將環境光線從曝光影響中完全消除，只使用閃燈為人像照打光所拍出來的結果，藉由調整閃燈設定以及與主角之間的距離，最後得到的是一張具有衝擊力的人像照，有著很棒的眼神光，與背景之間的區隔效果很棒，而且由於是以 ISO 100 所拍攝的，影像品質也相當優良。

圖 13.20 ｜ 相機設定值：ISO 100，光圈 f/8，快門 1/125

圖 **13.21**：這是在芝加哥的研討會上，對環境光所拍攝的測試照，模特兒是 Brooke；當時我想要快速示範一下攝影師如何只用一支離機閃燈，就能快速拍出極具張力和戲劇性效果的作品。測試照只用到了自然光，看起來簡單，但很無趣。這時我又從包包裡抽出了離機閃燈，準備把平庸的照片變成令人驚嘆的作品。

圖 13.21 │ 相機設定值：**ISO 100**，光圈 **f/2.8**，快門 **1/250**

圖 **13.22**：第一件該做的事，是把造成平淡結果的元凶，也就是環境光給消除掉；將光圈從原本的 f/2.8 改設為 f/16，但保持使用 100 的 ISO 值，在這樣的設定下，不會有任何環境光對曝光產生效果，如果此時直接拍下測試照，那基本上會是全黑的。接著把離機閃燈打開來，透過離 Brooke 很近的擴散板來為她打光，把擴散板擺得很近，可以增加光源的相對大小，使光線變得柔和。一開始嘗試時，閃燈發出的光太過微弱了，因此我只要把出力值調高，直到獲得所要的曝光效果為止；接著我請 Brooke 將她的臉部快速地朝她的左側轉動，打算讓閃燈凝住凍結轉頭的動態，應該能拍到揚起的髮絲效果，由於此時閃燈是主要光源，因此主角的動作能夠清楚的凍結住。和上一張只使用環境光的照片（圖 13.21）拍攝時間不過一分鐘而已，但用了閃燈之後，讓照片的風格改變非常大，也讓我們獲得極佳的效果。

圖 13.22 ｜ 相機設定值：ISO 100，光圈 f/16，快門 1/200

圖 **13.23**：為了替本書拍攝封面用的照片，我預想了一個讓服裝流蘇飾邊滿天飛舞的畫面；這張照片要呈現出場景內除了 Kiara 的頭部之外，其他一切景物都在移動的效果，而她的眼睛要保持直視相機的姿勢。為了達成這個目標，我得要把閃燈凝結動態的能力發揮到極致。為了完美的凍結住動態，最好先把環境光對曝光的影響完全消除掉；因為環境光是持續光源，而像太陽這樣的持續光源，與閃燈這種脈衝式閃光的持續時間完全無法相比。閃燈的脈衝強光打出的速度非常快速短促，會凍結所照亮的一切動作。這張封面照是在戶外直射陽光下拍攝的，因此得要利用相機的曝光設定去消除自然光對曝光的影響，最後決定使用 ISO 100、快門 1/400 秒、光圈 f/14 的設定值。

圖 13.23 │ 相機設定值：**ISO 100**，光圈 **f/14**，快門 **1/400**

圖 13.24

看到快門速度值，你或許猜想我使用了高速同步快門的設定；其實並沒有！答案應該會讓你覺得意外：我是拿中片幅相機拍攝的，它們配有鏡間葉片快門，所以沒有閃燈同步的限制，最高可達 1/1600 秒的同步速度，也就是相機的最高快門速度。像這樣的場合下，鏡間快門的高速同步能力就很適合了。拍攝時我動用了兩支外拍棚燈，一支裝了大型 180 公分的反光傘，擺在模特兒的正前方來做為主要光源，第二支外拍燈是擺在她的左側（相機右側），裝有 Broncolor Para 88 反射罩，對準主角的臉部，打出輕柔的強調光效果。正是第二支外拍燈讓女主角左側臉部稍微比右側臉部亮一些，如果沒有強調光的話，Kiara 的臉部會有均勻的照明，看起來略嫌平板；為了增加照片的立體感，人物一側臉的亮度都要稍微高過另一側臉的照明。照片的打光之所以柔和漂亮，主要是因為這兩個光源相對來說算是很大了，你可以參考一下**圖 13.24**的現場狀況側拍照。

利用閃光燈製作乾淨的剪影效果

圖 13.25 與 **13.26**：我最喜歡的技巧，是能夠示範出閃燈如何把我們肉眼所見的畫面，扭轉成完全出乎意料之外、令人驚嘆的美麗效果。就像這裡的例子一樣，這些照片是在波士頓一間飯店地下室，再尋常不過的會議室裡所拍攝；房間內當然沒有窗戶，只有天花板黃色的鎢絲燈光來照明，牆面貼有大量生產的廉價壁紙，從使用的材質看得出來，這間房間是用最低的成本，只做了基本裝潢而已。說白話一點，完全是一間沒特色不好看的房間。

不過，只要把閃燈擺在地上，以手動模式全出力來打光，可以讓背景的所有內容通通過曝成為一片乾淨的純色背景，用來拍攝漂亮的剪影風格作品非常好用。閃燈是裝在一個小固定架上，燈頭朝著牆面打光，焦距設為 35mm；在實務上你可能會需要多試試不同的閃燈變焦設定，確認燈光能夠完整涵蓋整個畫面。這又是一個很好的範例，告訴你當拍攝環境很糟糕時，如何使用閃光燈幫助我們仍然能夠拍出漂亮的作品；想像一下，如果能夠將任何房間內的牆面轉變成純白色來當作主角的背景，那可能性會有多廣大。

圖 13.25 ｜相機設定值：ISO 100，光圈 f/4.5，快門 1/200

圖 13.26 ｜相機設定值：ISO 100，光圈 f/4.5，快門 1/200

圖 **13.27**：這裡要回頭來談談在彿州薩拉索塔市的那一場婚禮拍攝，也就是剛巧遇上狂風暴雨的那個範例，為你示範在惡劣的天候條件下拍照的歷程。當天雨真的從未間斷過，因此我被迫要改變策略，找一個能夠替新人有遮蔽的位置來拍照，但又不能是看起來太普通的地點；畢竟無論晴雨，客戶都還是希望能夠看到最棒的成果。而身為一位專業攝影師，你要能夠有隨機應變的能力，而拍攝的作品也要保持一致的高水準，才符合客戶的期待。在這個例子裡，我在拍攝現場注意到一幢中東風格的建築物，沿建物外側的走廊是有屋頂的，而窗戶裡則是完全黑暗的；這讓我靈光一閃，想藉用閃燈拍出生動的剪影效果作品。我另外還注意到通道上的天花板垂吊了一盞黃橘色的燈，這盞燈就成了打光的參考基準（因素 10）。

圖 13.27

圖 **13.28**：針對場景中最亮的位置來曝光，讓建物的所有細節都變成黑色，只剩下中東風格的線條呈現出來。讓新人站在較大的那扇拱門下，閃燈擺在地上朝著牆面打光，燈頭裝有 1/2 濃度的 CTO 色膠片來配合現場上方燈光的橘色色光。我並不打算去打亮主角們，我只需要打亮牆面即可，因為這樣子閃燈打出來的光線更合理一些。照片中似乎是在走廊上有打了地板燈光一樣，雖然光線是延伸得比較高了一些，但如果對著新人來打光，會在他們身後打出強烈的輪廓光效果，這樣看起來會更不合理；所以在兩個選項之間，我選擇擇了一個可以為客戶拍出漂亮照片的方式。如果沒有閃燈的話，不可能拍出這樣的作品。

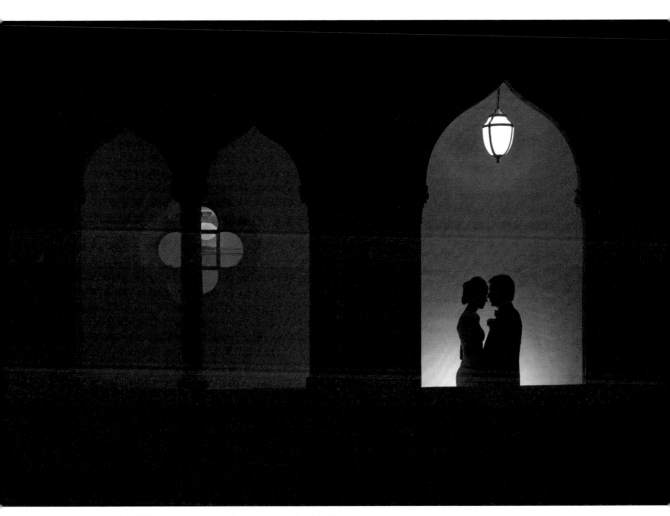

圖 13.28 │ 相機設定值：ISO 640，光圈 f/2.8，快門 1/30

利用閃燈投射陰影來製造有趣的圖案

陰影能夠為照片增添許多視覺上的趣味性，而它當然是因為有光才能產生的，所以如果環境光很微弱，無法製作出有趣的影子時，又是要靠閃燈來出手幫忙了。這個技巧中需要用的東西是一面乾淨的背景、某個可以透射光線的物體，以及一支離機閃燈，就這樣而已。當面對平淡無趣的場景時，我常會利用這個技巧為照片加料一下，接著就來看看幾張範例。

圖 13.29：這張照片是在巴西聖保羅一場展覽的會議廳中所拍攝的，裡頭乾淨的白牆非常適合用來投射陰影；現場找到了一隻靠背是橫條木的摺疊椅，剛好非常適合拿來讓閃燈透過它去打光。拍攝這張照片時，閃燈是保持在自動變焦的模式，而要製作出你想要的陰影效果，就得要熟悉光線的性質（第 3 章）；當光線離物體愈遠，光源相對來說會愈小，也會使所投射出來的陰影更清楚，邊界更硬。反之，如果閃燈離這把椅背更近，閃燈相對來說的尺寸更大，會投射較柔和的椅背陰影，這種情況下，由於陰影邊界過於柔和，反而無法在牆上形成清晰的圖案。在這個例子中，閃燈大約離椅背有一公尺遠，在牆面上投射恰到好處的影子。

圖 13.29

圖 **13.30**：這是讓閃燈透過日常生活物體打光，製作出很棒視覺趣味性的結果；模特兒的位置也是精心安排過的，讓條紋陰影剛好錯開眼睛的位置。你可以想像一下如果沒有拿閃燈來拍的話，照片會是什麼情形，那應該是很無聊、光線不足的室內照，主角拍起來也不會好看。

圖 13.30 │ 相機設定值：**ISO 250**，光圈 **f/4**，快門 **1/200**

圖 **13.31**：拍攝這張照片的過程很有趣，使用了與前一個範例相同的原理，只不過這次的影子是投射在乾淨白色天花板上，而不是牆上。閃燈擺在新人前方約二公尺左右的距離，燈頭角度調到剛好能夠將主角身影投射到天花板上，剛好也形成另一個方向的圓弧線條。如果照片沒有影子的話，看起來就不會那麼吸引人了，天花板上的影子等於讓照片又向上提升了一個層次。

圖 13.31 │ 相機設定值：ISO 320，光圈 f/3.2，快門 1/60

圖 **13.32**：這個範例中，使用閃光燈技巧最困難的地方，是如何能察覺到可以發揮閃燈優點的拍照機會，有時這種機會並不是那麼的明顯，需要你真的非常仔細去觀察，看看拍照現場有無不尋常的東西。當時我正在加拿大曼尼拖巴省的溫尼伯市，進行藝術照的創作拍攝工作；在 Aspire Studio 攝影棚現場閒逛時，注意到一個昏暗房間的地板附近，有一個通風口，正好是我使用閃燈時需要的道具，可以用來拍出具有衝擊力的作品。

圖 **13.33**：我請化妝師手持一支手動模式的閃燈，從房間外側對準通風口，如側拍照所示。

圖 **13.34**：接著調整閃燈的出力值和光圈、快門以及 ISO 等設定，來改變投射在地上影子的形狀；當影子看起來不錯之後，才讓模特兒 Amber 躺在地上，讓通風口的影子灑落在她身上。

圖 13.32

圖 13.33

圖 13.34

圖 **13.35**：最後拍出來的效果，這一切的開始是起源於不經意看到的通風口，最後轉變而成一張特別的作品。閃燈焦距是設為 200mm，讓打出來的光束盡量變窄；由於房間已經很昏暗了，所以閃燈輕易地在模特兒身上投射出乾淨、清楚的影子。

圖 13.35 │ 相機設定值：ISO 250，光圈 f/4.5，快門 1/125

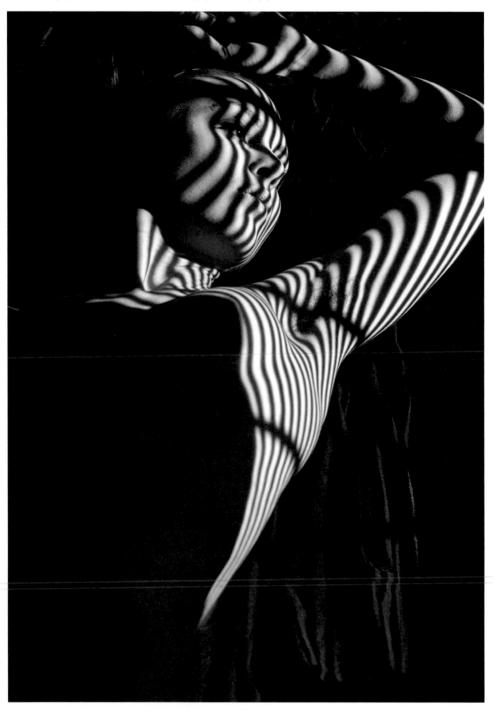

使用閃燈製作出低對比、夢幻般的矇矓效果

這個技巧能製作出我個人最喜歡的一種效果，或許不適合每個人的口味，有時實作起來還滿令人洩氣的，但只要方法對了，拍出來的效果真的很棒！這個效果是要讓離機閃燈朝著相機鏡頭來打光，當閃燈光線進入鏡頭內，並打在感光元件上時，影像的對比會大幅度的下降，結果就是造成矇矓的效果；在拍攝閨房私密照片，或是想為人像照增加夢幻神祕感時，這是非常有用的。另外由於對比會降低不少，也能夠減少人物皺紋的顯眼度。

圖 **13.36**：這是準備拍攝低對比度夢幻效果時的設定情況。

圖 **13.37**：雖然閃燈讓主角與背後樹叢之間有了較好的區隔效果，但擺設位置卻不對，閃燈光線完全沒有照射到相機鏡頭上。

圖 **13.38**：這裡所做的改變，是讓拿著閃燈的仁兄站到了相機右側的位置。閃燈以手動模式設定為 1/2 出力，再請手持相機的人向左或向右轉動打燈角度，直到閃燈光線以最佳角度照射到鏡頭為止。燈頭角度並沒有什麼科學公式可以計算，只能一再重覆嘗試。我們的目標是要捕捉光線穿透鏡頭時產生的鏡頭耀光效果，而**不是**讓光線照射到主角；微微移動相機或閃燈的照射角度，可以讓鏡頭耀光圈在畫面中移動，持續調整耀光位置，直到主角看起來清楚為止。最後我發現當閃燈擺在離鏡頭約三至六公尺之間時會有最多的光線進入到鏡頭中，效果最好。

圖 13.36 │ 相機設定值：ISO 200，光圈 f/4，快門 1/180

圖 13.37 │ 相機設定值：ISO 200，光圈 f/4，快門 1/125

圖 13.38

圖 **13.39**：這是當閃燈朝著鏡頭以完美角度來打光時，所製作出來的夢幻效果作品，鏡頭耀光圈巧妙的避開了主角身影；如你所見，這種效果也可以非常好看，就算這不是你的風格，那也沒關係，即使如此，我還是鼓勵讀者們可以在練習時嘗試看看這個技巧，當你為客戶拍攝時，如果想要嘗試一下不同的風格，可以試試看這種手法，畢竟多數人不會拒絕有更多的選擇。

圖 13.39 │ 相機設定值：ISO 100，光圈 **f/4.5**，快門 **1/180**

圖 **13.40**：在紐約街道上走拍時，由於是午後稍晚的時間，天色開始暗沉，光線品質也開始下降，因此我決定使用這個技巧，試著去拍出比較令人振奮的效果，或至少在視覺上會比較有趣的作品。

圖 **13.41**：在最終完成的作品中，我請學生手持閃燈站在黃花後方，相機畫面的左側位置，然後上下調整閃燈的出力值，直到適當的光量進入鏡頭內產生耀光為止。這個技巧最棒的一點是，你可以自由的讓效果視你自己的喜好增強或減弱；舉例來說，這張作品的效果就比較淡，讓照片對比稍微降低，產生輕柔的夢幻效果，但又不會太過刻意，如果讓太多光線進入鏡頭內，那照片恐怕要變成全白了。這個技巧需要你找出一個平衡點，以及細微的調整，才能得到你理想中的畫面效果。

圖 13.40 │ 相機設定值：ISO 500，光圈 f/2，快門 1/125

圖 13.41 │ 相機設定值：ISO 500，光圈 f/2，快門 1/125

圖 **13.42**：這張照片是在午後較晚的時間所拍攝的，能夠進入窗戶的光量非常少，想在這麼微弱的光照環境下拍出好照片，我決定運用這個技巧，替這張私密閨房照增添更多浪漫氣息。我請助手拿著閃燈站在我的左前方、大約離相機二至三公尺距離的地方；閃燈是手動模式，出力設定得相當高，再調整相機的光圈和 ISO 值來控制進入相機的光量。在 f/2.8 的光圈時，太多光線進入感光元件裡，讓一切景物都過曝成純白色；將光圈調降為 f/4 時，雖然結果有好一些，但我還是覺得效果太重了，一直到 f/5.6 的光圈時照片才算完美。接著再請模特兒 Jacquelyn 站定位擺好姿勢來拍照，你可以看看她的肌膚有多柔和，因為射入鏡頭內的光線會降低影像的對比強度，只留下剛好足夠的紋理細節與色彩。別猶豫，一定要試試看，你會愛上這種效果的。

圖 13.42 ｜ 相機設定值：**ISO 100**，光圈 **f/5.6**，快門 **1/200**

第 5 部份

實現你的打光預想

第14章

將所有技巧組合起來

本書討論了如何在任何情況下獲得最佳的打光,無論是拍攝特寫照、婚禮照、時尚照或人像照。在一開始時我就有談到,在思考打光風格之前,應該要先建立打光預想;無論你自認為是「人像照藝術工作者」,或只是會在許多不同情況下拍攝人物,我都鼓勵你能突破窠臼,反問自己在主角上要有什麼樣的光線,才能將身為攝影師的**你**,想要強調並呈現在觀眾眼前的東西製作出來。如果你是一位詩人,那麼寫詩需要細細斟酌字韻和字詞,將它們寫在紙上,以精心安排的方式去挑動讀者們的情緒和反應;而人像攝影師也應該秉持相同的目標,如果永遠都只用閃燈或自然光其中一種打光方式,無一例外,那就像是永遠都只使用相同的詞彙來寫詩一樣。因此要求你能預想打光,其實只是請身為攝影師的你,能夠稍微花一點時間冷靜想一下,你想要藉由人像照片表達些什麼,又如何能透過打光的安排來達成所願。

在第 3 章裡，我們討論了光線的五個重點性質：

- 角度性質：光的入射角度＝光的反射角度

- 平方反比性質：光的平方反比定律

- 大小性質：光源的相對大小

- 顏色性質：光色

- 擴散性質：光線從任何物體表面反射後的行為是否容易預測的程度

這些行為都是可加以預測的，而且無論使用什麼樣的光源，例如窗戶光、閃燈光、棚燈光或錄影燈的光線，全都是相同的。本書一再重提這五個性質，是因為任何在打光所做的決定，都是要依賴這些知識，無一例外；假如真的有花時間去瞭解這些性質，在拍攝時一定能發掘出大量的創意機會，對於打光的疑問也終究會消失。

而討論過這五個性質之後，接著又為各位讀者介紹了能在所有環境下，找出分析光線的各種可能性、解放打光潛力的全新觀念，也就是我稱之為條件光形成因素分析的手法。條件光成因總共有 10 個因素，花了三個章節的篇幅為你介紹、分析與實行條件光成因的概念後，到了第 7 章時，我又介紹給你一個在任何地點下，能夠在拍照前先測試現場光線品質的原創方法：光線基準點測試。雖然說我強迫自己在拍照時一定要使用光線基準點來參考，但是卻不一定限制自己只能使用基準點的設定值。每一次的情況都不同，攝影師要能夠自己決定何時該使用光線參考基準，也就是說，光線基準點對我拍照時的打光效果有很大的幫助，我相信如果你也能加以參考，應該也可以對你的工作產生助益。光線參考基準的基本用途，是幫助我們在盡可能使用最低 ISO 值之下，藉由對場景加入所需的打光，找到方法來拍攝人像照。

光線基準點測試的試拍結果，可以讓你更容易決定是否需要輔助光，也就是反光板、擴散板、錄影燈和閃燈，它們可以獨立或組合使用，協助你在任何情況下改善打光的情況。這樣就能以較低的 ISO 值來拍照，讓照片品質盡可能保持在最好狀態。我的原則是，無論在任何情況下都是以增加打光來取代提高 ISO 值的做法，來解決光線品質不佳或照明不足的問題，畢竟我們是在拍人像照，不是戰地新聞記者。

這是條漫長的旅程，該是時候來看一些實務範例的研究，讓你知道我在拍攝過程中，每一個步驟決定之間的心路歷程，你會發現我的每一步都是以前面所討論的內容為基準。當然了，這是我自己的思路，你的想法歷程或許會非常的不同，這沒問題的！如何得出打光選擇的決定，全都是個人的選擇，最重要的還是在於你有在思考打光的預想。

我對於光線的思路

在攝影裡，所有的東西都有替代方案，因此無論環境為何，我選擇任何拍攝地點的理由不是因為它很好看，而是因為它提供了選擇。舉例來說，當我走進一間有很棒窗戶光的房間時，未必會使用窗戶光來當作光源，它只是一個選項而已。這只是拍攝地點在告訴我「試試這扇窗戶光吧！」，或是「去公園比較好，那裡有漂亮的噴水池呢」。我可以選擇直接使用窗戶光，但也可以在任何地點自行製作出光線，我才是握有決定權的那個人。

我的做法是先快速掃視過整個房間或是拍攝地點，心中開始評估四周任何的條件光形成因素；我會考慮到光線的方向、牆壁和地板的顏色，以及陰影的情況等等。接著再想想光的五個性質，來決定該如何利用條件光成因，去拍出我想要的人像照片。舉例來說，假使我真的選擇以窗戶光當作光源，那麼依據光的平方反比定律性質，知道如果讓主角站得離窗戶很近，一開始的光線會很強烈，但接著很快就會衰減了；反之，如果我想讓人像照打光更均勻，那麼就應該讓主角稍微遠離光源，使主角臉上的打光分布得更平均。

接著我要決定擺姿，此時要自問兩個問題：

- 我想要藉用光源去強調主角的姿態嗎？
- 我想要有個特定的姿勢，然後再製造一個光源來配合我所要的擺姿嗎？

我會快速的拍一張測試照，這個光線基準點測試，能夠在任何拍照地點得知目前光線的品質與亮度；如果在基準值下曝光顯得太暗，我就知道需要使用輔助光了。

而如果需要動用輔助光，那麼我會選擇能夠提供最好看打光、使用上最有效率的那種方式。這些選擇全都仰賴我自身的經驗，以及經歷數不清的拍照練習；藉由對不同情況下的練習，讓我可以很快地找出能獲得最佳效果的決定。請相信我，這些練習非常重要！如果沒有適當的練習，你就只能在客戶面前不斷地嘗試，讓你看起來像是沒準備好，甚至是完全失控；或許你運氣夠好，總有會幾次能夠成功，但是過往成功的經驗絕對會比賭人品運氣更可靠。

最後我還會再思考一次條件光成因以及光的五個性質，來決定如何使用輔助光，然後才拍下照片。

聽起來好像步驟很多，沒錯！但我考慮這整個過程，其實不過是幾秒鐘的時間；這當然是練習的功勞，只要練習得愈多，整個考量的過程就會愈快，最後，這些煩瑣的決策會變成一種自然發生的思考，有時甚至沒注意到自己已經有想到了。

現在就讓我們以一系列不同情況下的拍攝實務範例，分析每一個作業的不同階段，看看如何將最初的構想化為實際的照片作品。

實例研究與練習

我強烈建議你能夠自己重現實例中大部分的場景，以便能夠真正掌握這裡頭的概念想法，把以下這些研究範例當成自己可以去挑戰克服的練習，這麼一來才能真正瞭解這些技巧，而不是只略懂皮毛而已。

打光實例研究

實例研究 1：輔助光（閃光燈）

圖 14.1：我替瑞士服裝設計師 Lugano 拍攝時裝照時，很榮幸能與瑞士籍模特兒 Nora 合作，進行整個專案中第一部分的拍攝。看了一眼拍攝場地，現場的條件光成因似乎不甚理想；因素 1 要求注意到光線的方向，但是拍攝當天烏雲密布，看來就快要下雨了。雖然理論上由於太陽一定位在天空中某個位置，所以光線當然有特定的角度，不過在這種時候實在難以準確判斷，畢竟原本的陽光亮度已經不高了。如果只堅持使用自然光拍照，這絕對是一個完美的打臉範例，告訴你這種堅持會造成多大的問題；原本就很微弱的光線，在往地面行進的過程中還進一步被綠色樹叢給吸收掉一大部分（因素 4）。當然了，這些樹叢是可以提供乾淨有圖案紋路的背景（因素 3），與 Nora 身上服裝的顏色剛好有很不錯的對比效果，這也是選擇此地點進行拍攝的主因。雖然無法仰賴自然光，但我還是能夠利用閃燈來製作出漂亮柔和的光線，而且看起來完全自然；值得注意的一個主要考量是 Nora 的頭髮與深綠色背景的區隔效果不佳，身為一位人像藝術家，你一定要注意到這一點，然後製作出所需的隔離效果。

圖 14.2：這張照片用了兩支閃光燈：一支閃燈位在女主角正面，另一支則由我的朋友 Marian 拿著站在她的後方，做為髮絲光的打光。正面的閃燈（主光源）透過一個 130 公分擴散板來打光，增加光源與 Nora 之間的相對大小，這正是基於光線的尺寸性質所做的決定；至於背後那支閃燈則未使用任何控光器材，只是將閃燈轉到只會有部分光線照到 Nora 頭髮的角度，讓她和背景樹叢有柔和的區隔，其他的光線則只照到地上或天空，也就是不會拍入畫面中的範圍，這是讓裸燈閃光的光線更輕柔的方式。

圖 14.1

圖 14.2

圖 **14.3**：這是最終完成的作品，可以看到條件光成因的因素 3，是如何在作品中發揮作用；照到 Nora 臉上的光線看來優雅又柔和，這是因為閃燈是透過擴散板打光的。更重要的一點是，靠近主角的閃燈提供了主角與背景要區隔開來所需的光線，當你要混合使用閃燈與自然光時，區隔效果是非常重要的部分。

圖 14.3 │ 相機設定值：ISO 200，光圈 f/4，快門 1/250

實例研究 2：輔助光（反光板）

圖 **14.4**：Jennifer 和 Mark 的這張照片，是在漂亮的法屬聖巴瑟米島上所拍的，當時日落的景色真的非常漂亮，為畫面提供了很棒的背光，來製作剪影效果（因素 1）；不過我對作品的預想並不是只能拍剪影照而已，反之，我希望照片中能看到 Jennifer 與 Mark 輕柔但清楚的側面細節。不過，主角們所站的地面只有暗棕色的土地（因素 5），這種材質吸收的光線比反射出來的還要多。

由於我不想妥協放棄原本的想法，因此需要輔助光。如果沒有使用控光器材的話，閃燈直打的光線會太過粗糙，可是我卻沒什麼時間去弄什麼控光的問題；所以最好的選擇是反光板了。反光板能夠反射出溫暖而浪漫的光線，來打亮主角情侶，這裡使用了第 8 章談到的凸面彎曲反光板的技巧，讓光線輕掃過新人身上；如果平面直打的話，反光板反射出來的光線會太強，破壞了浪漫的氣氛。

圖 14.4 │ 相機設定值：ISO 800，光圈 f/5，快門 1/800

實例研究 3：條件光形成因素

圖 **14.5**：拍攝這張照片時，我使用條件光成因來解決大部分的問題。現場的照明，是來自於上方天窗透射下來的陽光（因素 1），至於地面則是光滑淺色的（因素 5），這使得整個房間有柔和而均勻的照明效果。不過真正吸引到我目光的是地上被太陽直射的地方，這個有乾淨強光區的地面（因素 7）讓我對於拍照的畫面有了預想；只要讓 Lila 站在緊鄰其中一個亮區的邊上，那麼地上反射的光線就會照亮她身上的婚紗（因素 5），這麼一來就用不到輔助光了。由於地面已經像是一塊反光板，是一面夠大的光源，另外，從天窗照射而下的強光，結合了從地面強烈的反射光，使得新娘和場景中其餘部分有很棒的隔離效果（因素 9）。我之所以總要思考並熟悉條件光成因，從這個例子中剛好可以瞭解為什麼。

圖 14.5 ｜ 相機設定值：ISO 400，光圈 f/6.3，快門 1/160

實例研究 4：條件光形成因素

圖 14.6：在土耳其伊士麥市的一場人像擺姿研討會上，我注意到地上有一塊和前一個例子裡非常類似的乾淨光照區（因素 7），有了地上這塊光照區，我就能拍出令人印象深刻的照片，完全不需要用上輔助光，這同樣是因為考量過條件光成因後，知道這樣的打光效果已經足夠，我只需要配合光照的方向來設計主角姿勢即可。

圖 14.6

圖 **14.7**：這是最後拍攝的作品，拍攝時的一個重點是我取景的角度，只要選擇正確的角度，就能利用光的平方反比定律性質，製作出漂亮的陰影，刻劃女主角的臉部線條。照片所使用的拍攝角度，剛好是最能突顯這種陰影的效果，由於女主角 Nazli 相對來說比較靠近光線照射入口處，所以她身上的光照衰減速度會比較快，這樣會產生高對比的光影效果。如果我所站的拍攝位置，是剛好讓光線從我身後照射而來，那麼女主角臉上會有漂亮的打光，卻不會看到這些後方的陰影效果；因此我設計了一個擺姿，並挑選正確的拍攝角度，不但能清楚呈現 Nazli 臉上強烈又好看的照明效果，同時也利用陰影來點綴，使得她臉上和白紗上頭出現漂亮的明暗紋理效果。

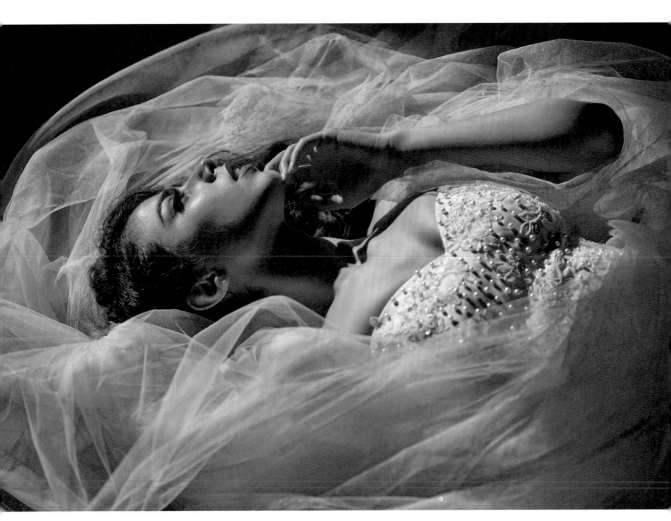

圖 14.7 │ 相機設定值：ISO 100，光圈 f/2.8，快門 1/2000

實例研究 5：條件光形成因素

圖 14.8：這個拍攝地點看起來普普通通，不過請以條件光成因的角度來仔細觀察；首先，現場的窗戶很大，因此光源是大面積的（因素 1），另外光源就位在乾淨白牆的正前方（因素 3），光有這兩個因素存在，就足以提供拍攝好照片的環境了。

圖 14.9：隨著一天中太陽在天空中移動的不同方位，在窗戶前方牆上會形成不同類型的投影效果（因素 3）；在大約下午四點四十分左右，太陽的方位會下沉到陽光直接射透窗戶的角度，在

圖 14.8

牆上打出強烈的光線，而且窗戶框架也會在牆上投射出影子，使得光照區看起來乾淨清楚（因素 7），和前一個例子不同，現在光照區是在牆上而不是在地上。我請土耳其籍模特兒 Murat 順著光線擺出姿勢，拍攝這張照片時，我是讓主角站得離窗戶光愈遠愈好，確保照射到他身上的光線，從臉部一直到頭部後側的照明強度幾乎不會有很大的改變。這全都是依據光的平方反比定律所做的決定；也就是主角離光源愈近，光照區衰減的速度也愈快，因此如果主角離光源夠遠的話，光線能夠均勻地分布在主角的臉上，幾乎看不出有光照衰減的情況。

圖 14.9 | 相機設定值：ISO 100，光圈 f/3.5，快門 1/500

實例研究 6：條件光形成因素

圖 14.10：拍完前一張照片後不過十秒，我又決定再次利用光線的平方反比性質，替 Murat 拍一張光照效果衰減很快的人像照。由於窗戶光是很大的光源，所以可以知道它的光線是很柔和的（因素 1 與因素 4）；這麼一來光線能夠將他的臉部線條刻劃得很漂亮，同時為照片增加一點神祕感。

圖 14.10

圖 14.11：這是最終拍到的照片，側拍照裡左邊的鏡子被拿來製作出照片中的反射影像，剛好讓位在右側 Murat 的身影有完美的視覺平衡；另外，由於他是在室內站得離明亮的光源很近，而我又針對 Murat 臉部最明亮處來進行曝光，因此使得室內的景物全都隱沒在黑暗之中，使主角和背景有足夠的區隔。看看光線在他臉上亮度衰減的效果多麼棒，主角的耳朵幾乎暗到快看不清楚了。

圖 14.11 │ 相機設定值：ISO 100，光圈 f/3.5，快門 1/250

實例研究 7：輔助光（錄影燈）

圖 14.12：這是我個人最喜歡的一張訂婚照作品，這對新人想要拍攝點不一樣的照片，所以我和他們來到德州加爾維斯敦市一間飯店的舞廳裡進行拍攝，現場除了窗戶光之外，上方還有一些鎢絲燈光源。我對這張照片的構想並沒有使用窗戶光，所以請助手把所有的窗戶光都遮擋起來；接著先預想主角要擺的姿勢，然後以三支設為不同亮度的錄影燈來拍下這張作品。主要的錄影燈打亮了鏡中主角們的反射影像，第二支錄影燈的出力調到最低，替白紗提供輕柔的照明；至於第三支錄影燈則是拿來照亮男主角的胸膛。

回想本書一開始的第 1 章裡，我說過要先能預想打光，這遠比打光風格要重要，而這個例子正是我想要表達的；由於預想了打光，我需要完全掌控打光的形式，如果以窗戶光當作光源，那麼照片就會朝著我原本預想以外的方向走偏了。

圖 14.12 ｜ 相機設定值：ISO 100，光圈 f/4，快門 1/40

實例研究 8：輔助光（閃光燈）

圖 **14.13**：在洛杉磯一場研討會上，我正在為學生們示範，無論天氣狀況為何，永遠都要能創造出最佳的打光品質。當時我確認了天空中有一大片的雲把太陽給遮住，讓我們全都身處在開放陰影中，從側拍照裡可以看到，我請我朋友 Andre 拿著閃燈透過一塊 130 公分的擴散板來打光；套用光的尺寸性質來看，大型擴散板能提供類似窗戶光的柔和效果，同時為主角與背景之間製作良好的區隔。

圖 14.13

圖 **14.14**：在只使用一支閃燈，透過可摺式擴散板來打光，讓閃燈光線的效果有如窗戶光一般；為了使用 1/2000 秒的快門速度，閃燈使用了高速快門同步模式，由於在高速快門同步（Canon）或焦平模式（Nikon）下，閃燈的出力減弱不少，因此閃燈的出力值是設為 1/2，光線才能透射過擴散板來為主角 Dylan 和 Ian 照明。就算提高了快門速度，現場陽光也不是很強，但因為保持使用低 ISO 值，所以照片的畫質還是相當棒；也由於這個原因，我建議各位一定要知道如何正確使用閃光燈，讓你所拍攝的人像照擁有最佳的品質。

記住一件事，當使用自然光拍攝時，由於人臉的輪廓線條，常使得主角眼窩處產生陰影，而在這個範例中，由於拍攝時的天候影響，從附近反射的陽光並不多，難以照亮人物的眼睛，使這個問題更加嚴重；如果沒有使用閃燈的話，Dylan 以及 Ian 的眼睛看起來會特別暗沉，幸好有了閃燈，不但可以讓主角眼睛拍得更清楚，同時在 Dylan 的眼中也出現了漂亮的眼神光。

圖 14.14 │ 相機設定值：ISO 200，光圈 f/2.5，快門 1/2000

實例研究 9：輔助光（反光板）

圖 **14.15**：在與我美麗的老婆 Kim 一次前去棕櫚泉渡假的旅程中，我打算為她快速拍一張人像照，而且打算以窗戶光做為主要光源。請 Kim 站得離光源愈近愈好，以便能夠縮短與光源的距離，增加照明的強度；不過這麼做同時也會讓光照的衰減非常快，這當然也是離光源太近的緣故。我想應該沒有任何一位女性會喜歡分離打光的人像照，因此我得要在相機的右側弄一個輔助光，去補亮近距離窗戶光所產生的陰影。利用反光板製作輕掃掠過的光線效果，提供了柔和的打光；乳色的牆面，為照片提供了乾淨不會干擾畫面的背景（因素 3），另外在此例中，人物的擺姿也要配合打光的情況 。

圖 **14.16**：這是替我的好友 Laura 拍攝的時尚風格人像照，而所選擇的打光方式，與幫我太太 Kim 拍照時完全不同；雖然在 Laura 前方也同樣有一扇大窗戶，但我選擇完全當它不存在。我預想的打光是要替 Laura 拍攝出性感、充滿時尚照風格的漂亮人像照，因此，為了製作出神祕的氣氛，我將一支手動模式閃燈設為全力輸出，加上中等尺寸的柔光罩，然後擺在相機左側高過她頭部的位置。這個角度下，光線照亮了 Laura 的頭髮和嘴唇，但眼睛完全隱沒在黑暗中，顯得非常有神祕感，替我所預想的效果再增添性感優雅的氣息。以這張照片來說，打光的設定是去配合人物的擺姿。

Kim 和 Laura 這兩張作品同樣使用了乾淨的牆面做為背景（因素 3），但除此之外，兩張照片的手法和呈現都截然不同，這告訴我們，打光可以讓你的預想成真。

圖 14.15 ｜ 相機設定值：ISO 200，光圈 **f/4**，快門 **1/800**

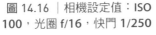

圖 14.16 ｜ 相機設定值：ISO 100，光圈 **f/16**，快門 **1/250**

實例研究 10：輔助光（閃光燈）

圖 14.17：在洛杉磯一場婚禮上，拍攝伴郎整裝的照片時，我發現那裡有一間看起來很棒、很有味道的房間，但問題是現場唯一的光源，是位在我身後的窗戶；房裡真的很暗！雖然後方窗戶真的離很遠，幫不上什麼忙，但卻提供我一個打光參考點（因素 10）。我的思路大概是這樣：假如我身後有扇窗戶，那麼在房間裡畫面看不到的地方，也可以合理地推斷存在有另一扇窗。房間裡實際上是沒有其他的窗戶，但我決定利用閃燈，透過我手上最大的一塊 130 公分擴散板來打光，自己創造出一扇窗！

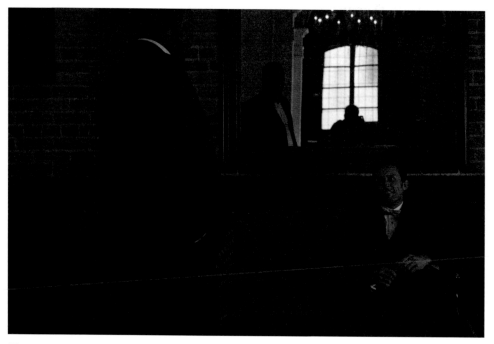

圖 14.17

圖 14.18：請助手把閃燈設為手動模式，出力 1/2，在距離 Michael 左側約三公尺左右透過擴散板打光，然後視打光來調整 Michael 的姿勢。閃燈一定要設為正常的同步模式，畢竟在這麼昏暗的情況下，要模擬出窗戶光打亮整個畫面的效果，是無法承受閃燈輸出的任何減損；如果不用閃燈的話，我就得把 ISO 一路拉高到至少 3200 才有辦法在合理的快門速度下作業。由於讓閃燈看起來像是窗戶光，我才能夠使用較低的 ISO 400 設定，同時又能使用 1/125 的快門速度來拍攝。只有當 ISO 值夠低，影像畫質才能夠保留住現場的氣氛，不會使畫面布滿雜訊，降低品質。瞧瞧照片的畫質多乾淨！你能清楚看到每一個細節，包括主角的眼睛，甚至連畫面左方黑色椅子的細節都一清二楚。這就是為什麼我總是要求全世界的攝影師們，請以閃燈代替提高 ISO 值，沒有雜訊就沒有傷害！或許會多花點時間，但結果保證讓人驚豔！

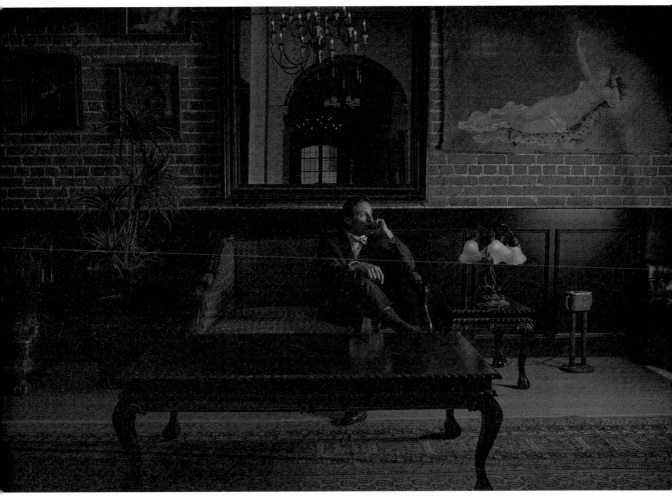

圖 14.18 ｜ 相機設定值：ISO 400，光圈 f/6.3，快門 1/125

實例研究 11：輔助光（錄影燈）

圖 **14.19**：我在紐約替我的好友 Brooke 和 Cliff 拍攝婚禮照時，決定在艾斯酒店的酒吧裡拍幾張人像照片；問題是現場只有氣氛燈，所有景物全都非常的昏暗。我請我的隨行攝影師 Collin 去找來兩盞 Westcott 的 Ice Light 光棒錄影燈，在每個人面前放一盞，讓人物與背景能夠區分開來。當區隔效果做出來後，我就能夠對著位在相機左側的小鏡子，拍攝主角在鏡中的反射影像了。

圖 14.19

圖 **14.20**：這是使用兩盞 Ice 光棒為 Brooke 和 Cliff 製作分隔效果後，所拍出來的結
果；之所以沒有選擇使用閃光燈，主要是因為牆壁的木飾板非常的光滑（因素 4），
對閃燈來說，這種木頭材質太容易反射閃燈強光了。在這種情況下，錄影燈或許會
比較好控制一些，更不用說它作業起來方便迅速了。

圖 14.20 ｜ 相機設定值：ISO 1600，光圈 f/2.8，快門 1/60

圖 **14.21**：在這個拍攝現場，我注意到新娘後方的深色窗簾很適合做為背景，因為暗色調剛好可以與她身上的白色新娘服有不錯的對比（因素 3）。不過，女主角前方的窗戶卻無法提供足夠的照明亮度，讓兩者的區隔更明顯（因素 1）；因此我決定請一位伴娘手持 Ice 光棒，替窗戶光再增強一點，然後請新娘調整姿勢，稍微抬起下巴，讓光線補滿她的臉部。

圖 **14.22**：這是我所拍到的結果，只要心中思考著條件光成因，你就可以開始一步步建構起作品。如這裡所見，暗色窗簾做為背景的效果很好，讓區隔更明顯；假始我讓窗簾稍微開一條縫的話，就會照入一道亮光，會嚴重干擾畫面。錄影燈不止是用來提供我所需的增量光，同時也讓我可以安排新娘做出稍稍提高下巴面朝光源這種更漂亮的姿勢。

圖 14.21

圖 14.22 ｜ 相機設定值：ISO 250，光圈 f/2.8，快門 1/90

實例研究 12：輔助光（閃光燈）

圖 14.23：熟悉閃光燈一個最大的優勢，是能夠預見到使用閃燈後，場景的其他可能性，而這正是在這一場拍攝時所發生的效果。當我走進位在洛杉磯市中心的加利福尼亞俱樂部時，發現這間典雅的房內裝飾有多張古典畫作，對我來說產生了一些阻礙。首先，畫作掛的位置太高了，再者，房內有強烈偏黃的照明，由上而下照射在畫中女子的頭部；解決之道是針對畫作中最亮處來曝光，同時讓新娘子站在椅子上，提高她的高度。

圖 14.24：另外，畫這些畫作的畫家，應該是在平面背景上來描繪這些女子，因此我想到了要讓新娘子擺出與背景中，畫作裡的女子相同的姿勢來拍照，要達成這樣的畫面，就要模擬出與畫作中一樣的平板打光效果。如果打光要同時平板又柔和，那表示光源面積要夠大，才能有柔和的光線，而且光源也要擺在新娘的正前方，這個角度的光線會使畫面變平板。假如我選擇讓閃燈從新娘的側面來打光，光線會讓新娘子看起來太過立體了；製作這種平板打光的手法，跟打柔膚燈很像，由於在這種打光下紋理不大會被突顯，所以主角臉上的細紋會幾乎消失不見。

圖 14.23

圖 14.24

圖 **14.25**：藉由思考條件光成因，我讓打光變得平板；在我身後是一堵大而平坦的牆壁（因素 2），如果讓閃燈朝著後方那面牆壁打光，就能使牆面成為新的光源。由於場景內沒什麼極亮或極暗處，所以 TTL 模式的閃燈應該就能應付這樣的環境，這個場景沒有什麼難以處理的問題。還記得當面對光照不均勻的場景時，TTL 科技常常難以正確處理這件事吧？因此，如果是在陰天或像這種室內的情況下，TTL 反而能夠讓每張照片都命中目標。接下來讓閃燈燈頭轉朝著身後的牆面來打光，按下快門就拍到了這張漂亮又優雅的照片；新娘子的膚色之所以偏暖，是因為身後那面牆壁與房間內其他地方一樣，都貼了相同色彩的壁紙，依據光線的性質，打在上頭的光線反射後就會帶有相同的顏色。在這個例子裡，閃燈打出來的白色光反射後，就會受到有色壁紙的影響而染上了相同的色彩。

圖 14.25 ｜ 相機設定值：ISO 400，光圈 f/4，快門 1/45

圖 14.26 │ 相機設定值：ISO 400，光圈 f/5，快門 1/125

圖 **14.26**：在瑞士替 Nora 拍照時，我使用了與前一個範例相同的技巧，以一支閃燈打出平板的光線。我背後平坦的牆面離 Nora 也很近（因素 2），當我把設為 TTL 模式的閃燈燈頭再次朝牆面打光時，牆壁就成了我的光源，將柔和的光線反射回到主角 Nora 身上，並照亮整個場景。有注意到畫面每個角落都有相同的打光照明嗎？這個技巧真的很適合拿來製作漂亮的打光。平板的打光能讓人物拍起來變年輕一些，這是因為光線同時從各個方向來照到人物的臉部，使得任何因為細紋產生的陰影都被補到光線了。

實例研究 13：條件光形成因素

圖 **14.27**：在洛杉磯市中心的加利福尼亞俱樂部，拍攝這場美麗的婚禮時，在建築物另一側發現了這個房間；這是一個細長形的房間，有兩面牆壁之間的距離算是相當的近。牆壁可以當作反光板，在細長房間內這更是個賣點（因素 2）；我注意到的另一

個優點是這個房間相當的挑高，一扇大窗戶面對著另一堵牆，又由於格局的緣故，使窗戶離對側的牆面很近（因素 1）。不巧的是，雖然房間有扇大窗戶，但太陽卻是位在建築物的另一側，這表示照入房內的光線並不是直射光，而是如第 6 章所討論過的，只是像補光用的窗戶光；也就是說，雖然房間很漂亮，但也非常昏暗。

圖 14.27 │ 相機設定值：ISO 200，光圈 f/4，快門 1/40

由於太多困難點存在，原本我沒有打算在這裡拍照的，所以當時我直接走去另一個房間。不過，當時我並沒有任何輔助光的工具可用，而我們的時間快要用完了；由於我堅持不使用 ISO 6400 的設定讓快門速度提高，以避免拍出晃動模糊的照片，所以後來解決問題的方法是，拿一張桌子充當三腳架，將相機擺在上頭，並且預先鎖定反光鏡，避免曝光過程中任何可能的震動。最後要說的是，照片的背景看起來非常對稱又雅緻（因素 3），這些都是我們必須要時時掌握，進而培養出在任何環境下都能看出條件光成因的熟練度。

為漂亮而高雅的新娘和新郎拍攝照片的舞台已然成形，這張作品之所以突出，是因為新人後方的影像細節。當然了，我是得要把快門速度調慢到 1/40 秒，才能捕捉到足夠的光線來呈現它們，一般來說，讓新人站在大窗戶邊拍攝，通常會得到比較像剪影照的效果，不過在這裡，由於我身後的牆面夠大，因此能夠反射出柔和的光線回照到新人身上（因素 4）；至於新娘身上白紗後方的細節呈現，是這張照片的關鍵部分，如果我身後的牆面離窗戶再遠一些，反射的強度就會再減弱。雖然現場沒有任何輔助光可用，但我還是能夠以低 ISO 值來拍攝，對人像的拍攝來說，這永遠都要放在首要的考量；想要有足夠的亮度來拍攝打光充足的人像照，同時又要能保持低 ISO 設定，打光基準點的概念就非常重要了。

值得一提的是，雖然這個房間太暗，根本不可能通過打光基準點的測試，不過我還是用了很特別的手法來謹守基準點的規範，也就是把相機擺在桌面上，才有辦法使用很低的快門速度設定，獲得足夠的光線拍出這樣的結果。打光基準點的主要目的，是讓攝影師在任何場景下盡可能提高可供使用的光線量，而不是在很糟糕的光線品質下提高 ISO 值來作業。瞧瞧！我就使用了低速快門來獲得更多的光線進行曝光，正因為如此，我才能保持使用低 ISO 值設定，然後拍到這張高品質的人像作品。

圖 **14.28**：在幫我朋友 Cliff 拍人像照時，看到遠處廣告看板上的女性黑白照，讓我靈機一動，想要在照片中也把這塊看板給拍進去。此時我的條件光成因思路又啟動了，開始觀察地面的顏色和紋理（因素 5）；讓我感到意外的是，地面居然是淺灰色，而且算相當的平滑，所以可以拿它來當成是反光板，不需要動用任何的輔助光。不過，Cliff 的臉部擺姿要稍微調整，讓他面朝著反光板的方向（也就是地上）；紐約市當天是陽光普照，所以要讓主角面朝有強烈陽光反射的地面，是有些困難的。利用第 6 章談到的「眼睛反應時間」技巧，拍出主角自然又輕鬆的神情；我請 Cliff 先盯著地面上某個特定的點，讓地上的反光能打亮他的臉部，接著要他先閉上眼睛，等到我下指令睜開眼時，眼睛就會鎖定在先前盯著的位置。在他閉眼時我會預先對好焦點，等他睜開眼睛時，我已準備好拍下照片。

千萬要記住，讓主角直對著太陽或強烈光源拍照時，在主角睜開眼的那一剎那，攝影師大約只有不到一秒鐘的時間可以拍下照片，在這之後人們會因為過強的光線，而不自主地瞇起眼睛來。在這個例子中，雖然太陽光就在主角的正前方，不過由於我讓他呈現朝下看的姿勢，因此較容易在這麼明亮晴朗的天候下，擺出更自然的姿勢。

圖 14.28

圖 **14.29**：最後拍的照片中，也把廣告看板給拍進去了；從打光的角度來看，之所以不需要輔助光，是因為拍攝對象為男性，通常男性角色的照片，是能夠容許眼睛處有些微的陰影存在，這樣反而使人物看起來有些神祕而性感；如果對象是女性的話，最好要用輔助光去製造出水平方向的光線，來補亮眼窩處的陰影。雖然讓 Cliff 面朝地上多少有些幫助，不過由於他的眼睛離地面太遠了，只有少量的地面反光能夠照到他的臉上。

圖 14.29 │ 相機設定值：ISO 200，光圈 f/4.5，快門 1/2000

實例研究 14：輔助光（擴散板和閃光燈）

圖 **14.30**：Nora 的這張照片是為了她所穿服飾的設計師所拍的，拍攝地點選在許多攝影師也常使用的環境，不過這種地點通常會造成不少的問題；幸好，這些麻煩只要使用輔助光就能解決了。我指的是在像公園這種，通常擁有大片綠色景物的拍攝地點，依照第 3 章談到過的光線顏色性質，光線從草地上反射後會帶有綠色，進而影響了主角（因素 5）。這是當時第一張試拍照，我用它去發現可能需要解決的問題；顯然，直射的陽光需要加以擴散，讓畫面變柔和，同時降低對比度，而這也是我得要使用的拍攝角度，因為 Nora 整個人被樹叢包圍住了，所以也沒有別的角度可以選擇，去避開光線的問題。解決之道是，使用一些輔助光加上擴散板來處理。

圖 14.30

圖 **14.31**：在 Nora 以及樹叢上方擺上擴散板，使直射陽光變柔和後所拍的照片；有了擴散板，那些難看的陰影就在可控制的程度內了。但是現在色偏的問題卻變得比較明顯，而且她身上服裝細節也未達到理想的清晰度；對流行服飾照片來說，這是無法接受的情況，所以我得要再加入裝有控光器材的閃燈，來解決此一問題。

圖 14.31

圖 **14.32**：這才是最後得到的作品，同時使用了閃光燈和擴散板；由於閃燈是日光白平衡色溫，因此原本主角身上明顯的綠色色偏，就被閃燈光線校正回來了。許多家庭或學生人像照都會選擇在公園裡頭拍攝，只是為了在畫面裡呈現出漂亮的綠色和自然的環境，但是如果沒有使用閃燈或反光板，就無可避免得使用後製方式去處理綠色色偏問題。在 Nora 的範例中，除了綠色的草地外，還多了一個完全被樹叢包圍的問題（因素 4），也就是這個原因，我決定再用上閃光燈，從我最大的一塊擴散板（220 公分）後方來打光；這麼大一塊擴散板不止能柔化光線，同時也使 Nora 身上有著漂亮溫暖的打光效果。另外，由於這張照片是為服裝設計師拍攝的，我得要確定閃燈能夠為衣服提供漂亮的照明，突顯服飾上的細節。這個使用閃燈透過大型擴散板打光的技巧，讓我最愛的一點是，照片中完全看不出來有用到閃燈來照明，照片看起來就像是完全使用漂亮自然光完成的作品。

圖 14.32 | 相機設定值：ISO 100，光圈 f/3.5，快門 1/1000

圖 **14.33**：我在幫我姊姊 Susana 以及她的未婚夫 Daniel，在加州比佛利山莊拍攝訂婚照時，現場氣氛非常的愉快；為了成功拍攝這張照片，我得要使用兩階段的輔助光解決方案。首先，陽光是從上直射而下，照射到主角們身上，所以需要擴散板來柔化陽光；當光線以擴散方式照到新人身上後，他們身後的紅色植物反而變得比主角們還亮，這是因為此時植物是被陽光直射照亮，當然會比我老姊和 Daniel 身上的擴散光強度更高。因此，我需要輔助光讓主角和背景的紅色植物製造出曝光亮度的差異；加入輔助光之後，我就能獨立分別控制前後景的曝光效果。我使用裝了中等尺寸柔光罩（大約 60 公分）的閃燈，然後先找出紅色植物的曝光值，接著把離機閃燈打開，設為手動模式，只要提高或降低閃燈的出力，直到主角兩人的曝光效果令我滿意為止。最後閃燈的出力是設為 1/8，在這張作品裡，新人身上的曝光強度，與他們身後在陽光直射下的紅色植物是一樣的，另外他們眼中也都出現了漂亮的眼神光。

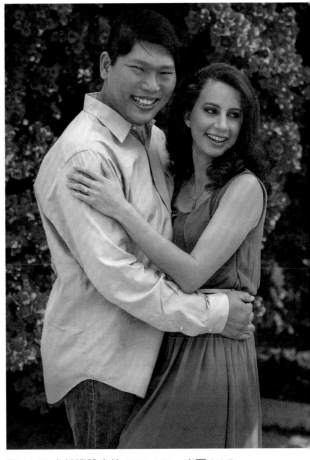

圖 14.33 ｜ 相機設定值：**ISO 100**，光圈 **f/4.5**，快門 **1/500**

實例研究 15：輔助光（閃光燈）

圖 **14.34**：在 Cliff 和 Brook 的紐約街頭婚紗拍攝現場，我注意到人行道邊有一灘前一夜大雨後未退的積水（因素 5），為了拍出有點不一樣的作品，我決定利用這一灘水來拍攝人像照。不過從側拍照中可以看到，水面的反射影像非常的暗，為了讓反射影像效果更好，水中（或任何反射面中）被反照的人物就必須要更亮，才能使倒影更清晰。閃燈是使用 TTL 模式，並設定 +2 的閃燈曝光補償（FEC）值；另外閃燈變焦設為 105mm，使光線更集中。

之所以要替新人打這麼強的光線，是為了彌補相機的拍攝角度，主角的身體微微側傾去順著相機的角度，這樣拍出來的倒影看起來會變成像是直立站著的。

圖 14.34

圖 **14.35**：這張側拍照裡可以清楚看到閃燈觸發那一刻的情況，打出來的光使得地上的倒影亮度增加了。

圖 14.35

圖 14.36：最後拍得的照片是以黑白形式來呈現，讀者們可以和之前側拍照中所看到的人物倒影比較一下，曝光亮度的差別相當大；藉由使用閃燈，我就能讓倒影中主角的身影，提高到與後方被陽光直射建築物有相同的曝光亮度。光看這最後的結果，你會以為陽光是同時照到了建築物和主角身上。

圖 14.36

圖 **14.37**：這張作品中的模特兒 Ana 是來自於義大利米蘭，拍攝時我選了房子中一個漂亮的房間來拍照；很不幸的是，由於戶外是陰雨綿綿的壞天氣，使得房內極為昏暗。我的光線基準點目標，是無論現場情況多麼的暗，都還是要能夠使用低 ISO 值來作業，因此，在使用低 ISO 值的前提之下，能夠提升房間亮度的唯一辦法，就是使用容易出現相機晃動模糊問題的低速快門值。所以我決定就這樣保留房內原有的昏暗氣氛，只在鏡子中 Ana 的倒影裡增加光線亮度；這麼做不但可以讓我繼續快樂地使用低 ISO 值，還能讓房間與鏡中 Ana 的倒影有著氛圍上的區隔效果。這面鏡子相當的小，所以閃燈打出來的光線要限制在只照亮 Ana 臉部的範圍，這裡打光要很小心，以免閃燈光線逸射到房間的其餘部分，這會與想要呈現的氣氛有所抵觸。為了達成此目標，我在 Profoto 外拍燈頭上加裝了五度的蜂巢格柵板；而為了讓光線變柔和，看起來更自然，我還在閃燈與蜂巢格柵之間放了一張衛生紙，並且將出力值從全出力的 10 降為 4 的設定。待一切設定妥當後，相機設為 ISO 100，同時預先扳起反光鏡來避免相機本身的晃動，就能拍下照片了。

圖 14.37

當你在看這張作品時，也請同時想像一下，如果為了補償昏暗房間的亮度，把 ISO 值拉高到 8000 的設定來拍攝的話，會是什麼樣的結果呢？假如沒有用閃燈來替 Ana 臉部的曝光與房間做出區隔效果的話，照片看起來應該就失去了深度感，Ana 看起來會和整個房間融成一片，這麼一來等於是一張失敗的作品。主角與背景之間的曝光亮度分離效果，是我攝影事業能夠成功的一個重要成分；更讓我驚訝的是，許多潛在客戶還真的注意到了這點差別，進而願意付錢請我幫他們拍攝需要高水準成品的照片。

由於能堅持我自己的預想，並進而依照想法去形塑打光，才能夠拍出看起來是精心設計過、保留了令觀看照片的人能夠信服的神祕氣息，讓他們沉浸其中；這麼做還有個額外的好處，那就是幾乎不需要什麼後製編修處理，一切都是在拍照時就能搞定。

實例研究 16：輔助光（錄影燈）

圖 14.38：還記得在實例研究 14 裡，讓 Nora 身陷在一片綠色中拍攝服飾照時，我利用閃燈去把服裝上的細節突顯出來吧！在當時的情況下，使用閃燈做為輔助光是正確的選擇，因為當時是在戶外。在這個例子中，目標也很類似；我很想要能突顯出 Jennifer 身上那件精美的白紗有多麼漂亮，為了達成這樣的效果，我請她就站在窗戶邊，不過我卻是先把窗簾拉上，讓背景變暗；這能夠使 Jennifer 與房間內其他景物有很好的區隔效果（因素 9）。雖然窗戶光是能提供柔和的照明，符合這張照片想要呈現的柔和高雅感，不過依據光線的平方反比定律性質，離光源愈近，雖然照明強度愈強，但光線照度的衰減也會愈快，因此，在請女主角 Jennifer 站到窗戶邊之前，我先請助裡拿了一盞 Ice 光棒，為白紗較暗的那一側做照明；現在，你可以清楚看到她身上白紗漂亮的細節影像了。依靠經驗與練習，你就能在拍攝測試照之前，就知道何時以及該使用哪一種類型的輔助光。

圖 14.39：當我們在比佛利山 SLS 酒店拍攝這張照片時，得要想辦法讓新娘臉上的打光，以及她身後廣告看板的背光看起來一致；不過，新娘身上穿的是白色的新娘服，如果在她身上打太多的光線，一定會使新娘服過曝掉，因此，在不會出現過曝的前提下，我們盡可能地加入更多的打光。這又是有深思過打光基準點的範例，也就是是選擇在場景中加入光線，而不是提高相機的 ISO 值來解決問題。

圖 14.38

圖 14.39 │ 相機設定值：ISO 400，光圈 f/2.8，快門 1/90

圖 **14.40**：這張照片拍攝時遇到了一堆很難處理的問題；因素 1 要求我們找出主光源的照射方向，而因素 4 則是要我們注意到主角身邊景物的材質，從這兩個因素分析起來，我們得到一個結論，那就是應該要在電梯裡頭拍攝，而不是原本計劃中的站在電梯外進行作業。之所以會有這樣的決定，是因為電梯內部提供了頂部的輔助光照明效果，這個輔助光打出來的光線，就如同有個人幫我拿著 Ice 光棒，高舉在新人頭頂上來幫我打光。另一個無法在電梯外拍攝的理由，是因為在電梯入口處整片區域都裝上了反光性超強的強化塑膠玻璃，如果選擇在電梯口外拍攝，我勢必得用上 Ice 光棒，而光棒本身鐵定會在塑化玻璃上映照出來穿幫，毀掉整張照片。

這個故事要告訴我們的啟示，是有時環境已然為你提供了輔助光，我唯一要做的，就是改變原本計劃好的姿勢，改用比較適合頂部照明的擺姿。

圖 14.40 │ 相機設定值：ISO 800，光圈 f/2.8，快門 1/30

實例研究 17：替 Pantea 拍照

我是在加州橘郡的聖里吉斯渡假飯店中，一場波斯式婚禮上第一次認識 Pantea；她是宴會的賓客之一，我問她是否願意當模特兒讓我拍攝照片，雖然她很快就答應了，但一直到幾乎八個月後才真的有機會進行拍攝，也得到了作品。這張人像照的目的，是要示範各種不同美膚打光的技巧，我們先從自然光開始，然後是直射陽光，最後在當天接近傍晚時分的最後階段，太陽已無法有效提供打光效果時，只使用閃燈來打光，做為收尾。

圖 **14.41**：這是使用自然光拍攝人像照的側拍情況，所謂的美膚光，是要讓光線盡可能照亮主角臉上的每一吋肌膚，這麼一來就不會在人物的眼睛或鼻頭下緣處產生任何陰影；另外，讓整張臉龐有均勻的照明，原本可能存在的細紋也會變得很不明顯，這當然就是「美膚光」名稱的由來。Chimera 這家公司的 Head Shot Booth 是一種可攜式特寫照影棚系統，它是由幾片面板和支架組成，可以視需要組裝成不同的形式；由於我是在建築物的頂樓處進行拍攝作業，所以就利用這個系統去製作出所需要的條件光因素。利用兩塊 Chimera 的面板，在 Pantea 臉部兩側架設起能夠反射光線的白色牆面（因素 2），至於中央處的反射光則是來自地面（因素 5）；整個打光設定中，主光源是來自她身後的太陽（因素 1），最後再使用 Westcott 的背景紙做為拍攝的背景（因素 3）。這樣的設定會使柔和又強烈的光線，從各個角度照亮 Pantea 的臉部，使得她明亮有光暈。

圖 14.41

圖 **14.42**：這是為 Pantea 所拍的第一張作品，就使用前述的設定，只用自然光來作業。注意到女主角位在相機左側臉部的亮度，比右側還稍微亮一些，這是因為陽光是直接照射在位在相機左側的面板上頭（參考圖 14.41）。美膚光應該是拍攝女性主角時，你所能使用的最漂亮打光了，它的效果總是能讓人驚豔！

圖 14.42 │ 相機設定值：**ISO 100**，光圈 **f/4**，快門 **1/250**

圖 **14.43**：接著請 Pantea 把頭轉朝向相機右側的那塊面板，同時盡可能離面板愈近愈好，提高照射到臉部的光線強度。之所以選擇右方那塊面板，是因為左邊面板反射太強的陽光，這麼做可以使女主角的黑髮上有額外的照明亮度；如果是朝另一個方向，雖然臉部會有很好的打光，但這時頭髮的細節就不會呈現光澤。

圖 **14.44**：接下來兩張作品都改成在陽光直射下拍攝，也不使用擴散板了。使用直射陽光的人像照看起來前衛又有力，但在擺姿上就要特別小心，因為主角臉部的微幅移動，都可能會造成不好看的陰影，使得照片毀於一旦。簡單來說，在直射陽光人像照的拍攝中，千萬要注意臉部陰影的狀況。

圖 14.43 │ 相機設定值：ISO 100，光圈 f/4，快門 1/350

拍攝這兩張照片時，我使用常見的 120x240 公分增厚珍珠板當作背景，這東西有時也稱為風扣板，網路上很容易找到。

圖 14.44

圖 **14.45**：拍攝這張照片時，我決定以 Pantea 的右側臉為主，因此我請她稍微抬起下巴，同時把頭微微斜傾向左肩膀；這麼做能夠讓大部分的直射陽光落在女主角的一側臉部，而另一側臉龐則位在臉部的陰影中。注意看女主角的臉部，在鼻子或臉頰部位並沒有出現看起來很怪的陰影，而在亮面的那一側臉，唯一明顯的陰影，是在眼睫毛下方產生的。

圖 14.45 │ 相機設定值：**ISO 100**，光圈 **f/4**，快門 **1/3000**

圖 **14.46**：接著請 Pantea 轉朝向反方向，讓臉部兩側都能完整照射到陽光；請她緩緩的把頭傾向她的左肩膀，直到左側臉頰處的陰影看起來呈現完美的形狀為止。這真的很像在使用光線去雕塑人物的臉部，而兩張作品都呈現濃濃的時尚前衛風格。

圖 14.46 ｜ 相機設定值：ISO 100，光圈 f/3.5，快門 1/4000

圖 **14.47**：最後，當太陽開始西沉，不再有足夠的陽光時，當然只要拿出閃燈使用，一切問題都能解決。不過，為了能夠製作出有如自然光的效果，就需要一塊夠大的控光器材；因此，我拿出在 Chimera 的 150 公分 OctaPlus 八角柔光罩，搭配 Head Shot Booth 裡的兩塊面板，讓光線在面板之間做來回反射的效果，這個組合能提供自然光打光的效果，但其實卻是百分之百用外拍燈來打光的。我是使用 Broncolor 的 Move 1200L 外拍棚燈來拍攝這張照片，不過以相同的方式使用常見的離機閃燈來作業，也完全不是問題；之所以動用到 Broncolor 外拍棚燈這支重裝備，純粹只是因為它剛好就放在一旁而已，如果把 Canon 閃燈裝進 Chimera 的 OctaPlus 裡來打光，效果幾乎都是一樣的。

圖 14.47

圖 **14.48**：這是以正確方式使用附有控光器材外拍燈下，最終拍出來的結果，製作出柔和自然光的效果。要能夠打出很棒的柔和光線，重點在於調控外拍燈的方式，只要實做過一次，你就知道了！看過 Pantea 這張照片的人，多半是無法分辨出照片是使用閃燈或是自然光來拍攝的。

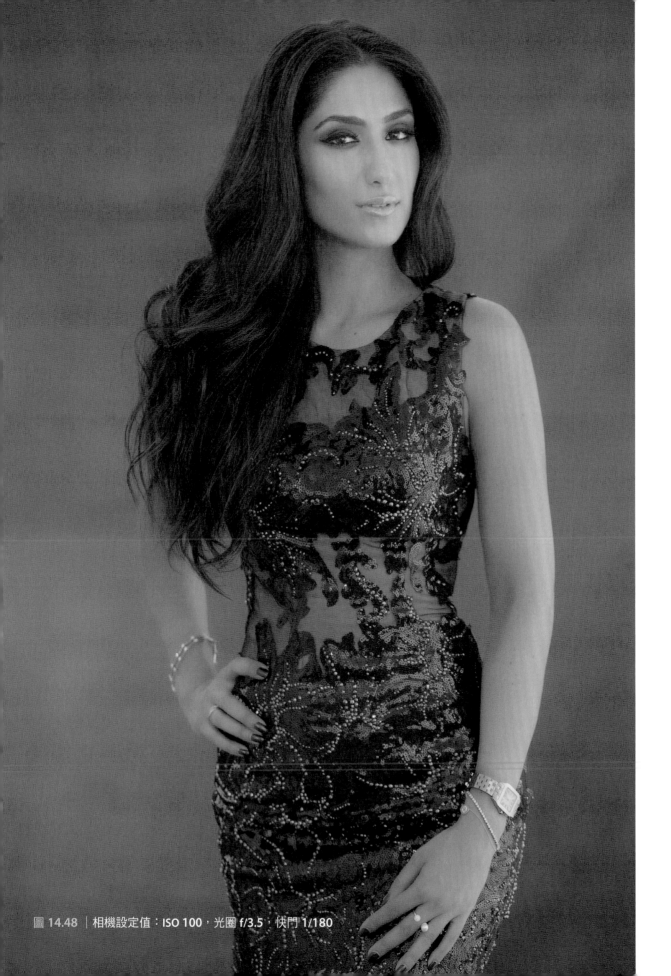

圖 14.48 │ 相機設定值：ISO 100，光圈 f/3.5，快門 1/180

實例研究 18：替 Peter 拍照

接著來看看拍攝人物特寫照時，如何進行「雕塑」的過程。我很榮幸這次請到的模特兒是我的岳父大人 Peter；拍照時是使用了 Chimera Head Shot Booth 裡頭的面板來作業。

圖 **14.49**：拍攝第一張特寫照時，我架起了兩塊 Chimera 面板，利用白色那面將光線反射到 Peter 的臉部；而為了混合更多的光線，在他正前方下側也擺了一塊銀色反光板，將光線朝上向他來反射。這樣的設定能夠使 Peter 接收到每一個角度的光線，包括了上方直射的太陽光、兩側白色面板的反射光，以及下方反光板的反射光。特寫照只使用了自然光，但因為我使用並發揮了條件光成因的能力，所以可以用不同的方法來形塑光線，讓每一張照片都能拍攝成功。在這個例子中，我是使用 Chimera 的面板來自行製作條件光成因，不過就算不使用這些器材，在拍攝環境內仍然很有可能找得到所有需要的條件光成因；如同我第 6 章所示範的，就算不用 Chimera 的板子，以白色衣物來取代，或是路邊房屋的白水泥牆也都可以。

圖 14.49

圖 **14.50**：拍攝大部分人像特寫時，這是我的標準設定情況，因為所使用的器材架設容易，又很便宜；拍照時唯一的光源是陽光，再也沒有使用其他額外的裝備了。這種方式唯一的缺點是，你需要晴朗無雲的好天氣，才能有充足的光線進行作業。注意看看 Peter 的臉部，從上到下、從左至右，全都有著均勻的打光效果，這樣的光照不止是拍起來好看，看起來更是專業的不得了。

圖 14.50 │ 相機設定值：ISO 100，光圈 **f/2.8**，快門 **1/180**

圖 **14.51**：在這個設定下，我把 Chimera Head Shot Booth 的面板轉成以黑色那一面朝著 Peter 臉部的兩側；在場景側拍照裡雖然只看到使用一片面板，但在實際拍攝時（圖14.52），側拍照中靠著牆擺放的另一片黑色遮光面板，也被拿來架設在離 Peter 左側臉部很近的位置。

圖 14.51

圖 **14.52**：之所以使用面板的黑色那一面，是因為從光的顏色性質來看，黑色會吸收減弱光線，而不是造成反射光，這麼做會使得 Peter 臉部兩側變暗，只剩下正前方的面部有較佳的照明效果。由於臉部兩側現在看起來比正面暗，這產生了讓人臉看起來較削瘦的效果，同時也讓這張作品，與前一張照片相較之下，帶有較強烈的風格。

替人物臉部打光和形塑的方式有千百種，不過我自己大概有 90% 的時間都是使用這兩種打光技巧；無論是高中生畢業照，或是演員、大公司的總裁，多年來都是靠著這種技巧，成功地為特寫照來打光。

圖 14.52 ｜ 相機設定值：ISO 100，光圈 f/4，快門 1/90

實例研究 19：替 Ian 拍照

為 Ian 拍攝照片時，我想要替人像照增加一點活力的氣息；雖然使用自然光拍出來的照片看起來清爽乾淨，但是這裡我想要加添些戲劇感。

圖 14.53：這是只使用自然光所拍出的結果，照片看起來很棒，但卻缺少視覺上的驚奇感和趣味性。

圖 14.54：這是拍攝 Ian 照片時的架設情況，這裡我使用了兩支閃光燈，一支閃燈是用夾子固定在 Chimera 大型 150 公分 OctaPlus 八角罩中，另一支則是沒有任何控光裝備的閃燈，就擺在主角後側。後方這支閃燈的作用，是替主角的臉部與頭髮打出強調光，另外也故意讓它打出來的光線會射入鏡頭內，也就是我在第 13 章談到過的耀光效果，來營造出我預想的氣氛。

圖 14.55：照片中可以看到我把 Canon 閃燈固定到任何柔光罩上的方法；使用帶有冷靴座的通用型固定架讓閃燈固定在燈架上，再用二或三支大力夾去固定住柔光罩。照片裡閃燈是夾在比較小的 OctaBeauty 八角美膚罩上，而範例中的設定也差不多類似，只不過換用了 150 公分的 OctaPlus 來為 Ian 打光。

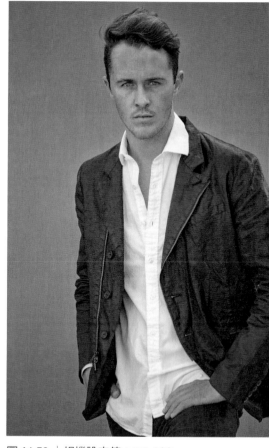

圖 14.53 | 相機設定值：ISO 100，光圈 f/2.8，快門 1/180

圖 14.54

圖 14.55

圖 **14.56**：這是在兩支閃燈設定下最終拍出來的效果。位在 Ian 身後的那支閃燈朝著鏡頭打光，製作出輕微但足夠的氣氛；而使用大型 OctaPlus 來控光的閃燈，則為主角臉部左側提供了很棒的柔和打光。架設簡單，但效果不凡，使用閃光燈就能為這張人像照創造出氣氛和感覺。在這種環境下，如果只使用自然光，是不可能拍出像這樣有戲劇性效果的人像作品。

圖 14.56 │ 相機設定值：ISO 100，光圈 f/5.6，快門 1/180

實例研究 20：替 Ellie 拍照

在最後的實務範例研究中，要跟各位分享我替姪女 Elliana 拍攝的幾張作品。她是非常認真的芭蕾舞者，大部分的時間都花在練舞上，只為了能更精進芭蕾舞。拍攝這些照片時，我使用了幾個相當不同的技巧，來拍出幾種截然不同的效果；這幾張照片對我來說意義重大，不止是因為 Ellie 是我的姪女，也因為每一張照片中，都示範了如何在一張作品裡，結合擺姿、構圖、打光以及實驗等元素。這就是我熱愛攝影的原因，只要努力、無畏失敗，就能獲得很棒的結果，而這正是攝影吸人之處。你可以單純地好好欣賞這幾張照片，但是只要仔細研究它們，也同樣能獲得學習的效果。

圖 14.57：第一張照片是在屋頂上只用自然光拍下的，我請 Ellie 站在太陽的正前方，製作戲劇性的剪影效果。

圖 14.57 │ 相機設定值：ISO 125，光圈 f/7.1，快門 1/5000

圖 **14.58**：拍攝這張照片時，我故意將相機的白平衡改成能夠拍出偏藍色調的色溫值，接著使用日光白平衡的閃燈來打光，被閃燈照到的任何景物都會偏暖色調。我請我太太 Kim 手持閃燈站在樓梯下，將閃燈變焦設為 200mm，高舉閃燈對準 Ellie 打光，避免光線逸射到其他的位置，事後再以後製來消除閃燈的影像。

圖 14.58 │ 相機設定值：ISO 320，光圈 f/6.3，快門 1/200

圖 **14.59**：這張照片想要呈現的是對比效果；在後方摩天大樓的背景前，倚靠在巨大建築物旁的 Ellie，身形看起來特別渺小，但她的姿勢卻又展現出勇敢克服一切阻礙，去實現夢想的決心。閃燈是位在 Ellie 和後方階梯之間，來增強 Ellie 與迪士尼音樂廳建築之間的對比差異，接著在後製時再消除閃燈的影像。

圖 14.59 │ 相機設定值：ISO 320，光圈 f/6.3，快門 1/200

圖 **14.60**：我想要拍出芭蕾舞者在跳舞時腳部的移動效果，因為我覺得當 Ellie 在舞動時移動的完美對稱與精準度實在是不可思議；我想，要能夠呈現出芭蕾舞者舞步間隔幾乎無差異的樣態，最佳的方式是使用閃燈的頻閃功能，以間隔的方式凝結住動態中的每一步。

這張照片動用了四支閃燈，所有的閃燈都是設為頻閃模式，相機則使用 B 快門的長時間曝光，總曝光時間超過一秒鐘。這是其中我最喜歡的一張照片，因為畫面中成功地將舞者精準的移動，以及對自我嚴苛的要求，以全新的角度呈現在觀眾眼前。

圖 **14.61**：終於到了本書的結尾了，我想要為 Ellie 拍一張比較像畫作而非照片的作品；為了達成預想的效果，我們跑到藥妝店買了一罐爽身粉。我想要在她用手抖動芭蕾舞裙，使爽身粉揚起時，以背光來打亮這些粉末；另外我也請她在抖落爽身粉時，也向後躍跳一小步，製作出動態的錯覺。

同樣使用四支設為頻閃模式的閃燈，試了幾次才讓一切配合得很完美，也讓我們免於再多吸一些爽身粉；雖然有些冒險，不過這是值得的！拍出來的結果，比我所預想的還要漂亮！

圖 14.60 │ 相機設定值：ISO 160，光圈 f/7.1，快門 1.3 秒

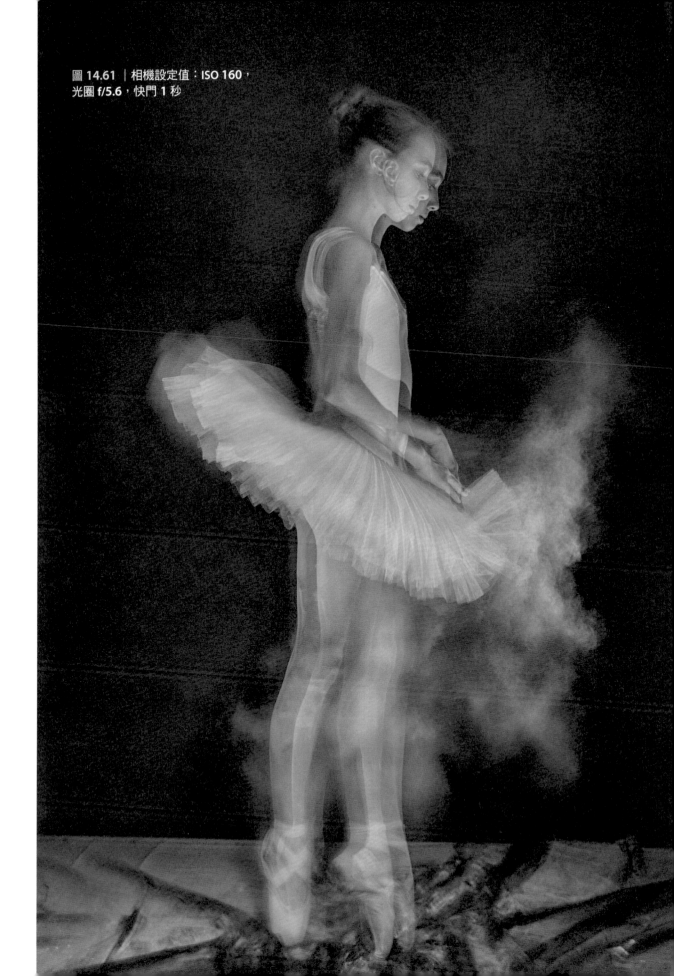

圖 14.61 ｜相機設定值：ISO 160，
光圈 f/5.6，快門 1 秒

結語

攝影打光真是非常神奇的主題，打光可以讓照片看起來像是無心的隨手亂拍，也可以讓照片變成精心雕琢的藝術品；無論你所擁有的是入門級相機，或是使用貴到可以買一台房車的中片幅相機系統，如果以很糟的光線來拍照，永遠都只能得到隨手拍的效果。

在我開始攝影職業生涯時，我並未完全瞭解什麼才叫做「絕佳的光線」；在那段時間裡，對我而言只有兩種打光效果：太陽下或是陰影處，就這樣而已！漸漸的，我開始注意到周遭的景物是如何影響了光線，而在幾次刻意的觀察後，我開始要求自己在只使用相機 ISO 100 的設定下，找出能使主角拍起來最好看的光線。一開始這當然極為困難，它需要有強光從大片平坦而且淺色、離主角很近的物體上產生反光去照亮主角，而這個「ISO 100 大挑戰」的練習，促使第 7 章所提到的打光基準點測試的誕生；而為了尋找能製作出主角漂亮打光的因素組合，也引領我去創造了第 4 至 6 章討論的條件光形成因素分析概念。我開始同時運作這兩個系統，當然還結合了第 3 章談到的光線性質做為基礎，然後……一切都再也不同了！只要我拿起相機拍照，就會有神奇的事發生！

這是我攝影師生涯中最令人振奮的時刻，能夠在任何地點找到隱藏難尋又令人神迷的光線，大步推進了我的事業；忽然之間，客戶開始願意一再的找我拍照，而不是只隨便找個便宜的選擇來作業，有些人還開始以「藝術家」來稱呼我，不再把我當成是那個「負責拍照的人」。

至於我事業中第二個突破，是當我終於體會到閃燈原來是可以用來協助增強現有的光線，還能讓照片看起來保持完全的自然效果；這些關於閃燈的知識，讓我無論是在漂亮晴朗的天候下，或是很糟糕的雨天中，都能拍出最佳成果的照片作品。

這麼多年來，聽過無數關於打光的爭辯後，我終於瞭解到，只要充分理解光的性質，那麼這些關於哪一種光線比別種光線要更好的爭論，只不過是主觀而非客觀的想法。舉例來說，當光源面積相較於主角之下比較大時，總是能產生柔和打光效果，這是因為光源尺寸的緣故，與光是從太陽或閃燈而來根本無關。

要能夠在拍照時成功善用光線，最佳的方法是能認識每一種光源，然後選擇正確的光線或光線組合方式，將你預想的畫面化為真實的呈現。如果你喜歡拍照，那就花點時間去練習並熟悉打光，保證你會愛上攝影的！好的打光能夠使你將人們拍得更好看，風景也更炫麗；你的照片就會是張張佳作！

我希望讀者們在閱讀完本書，同時花一點適當的時間小心地試著應用書中所談到的概念，你自己就能在這競爭日趨激烈的行業中脫穎而出，成為一位傲視群雄的職業攝影師。祝各位好運，同時快樂的打光！

——Roberto Valenzuela，Canon Explorer of Light

超完美人像用光指南

作　　者：Roberto Valenzuela
譯　　者：若揚其
企劃編輯：莊吳行世
文字編輯：王雅雯
設計裝幀：張寶莉
發 行 人：廖文良

發 行 所：碁峰資訊股份有限公司
地　　址：台北市南港區三重路 66 號 7 樓之 6
電　　話：(02)2788-2408
傳　　真：(02)8192-4433
網　　站：www.gotop.com.tw
書　　號：ACV040400
版　　次：2020 年 02 月初版
建議售價：NT$680

商標聲明：本書所引用之國內外公司各商標、商品名稱、網站畫面，
其權利分屬合法註冊公司所有，絕無侵權之意，特此聲明。

版權聲明：本著作物內容僅授權合法持有本書之讀者學習所用，非
經本書作者或碁峰資訊股份有限公司正式授權，不得以任何形式複
製、抄襲、轉載或透過網路散佈其內容。

版權所有 ● 翻印必究

國家圖書館出版品預行編目資料

超完美人像用光指南 / Roberto Valenzuela 原著；若揚其譯. -- 初
　　版. -- 臺北市：碁峰資訊, 2020.02
　　　面；　公分
　　譯自：Picture perfect lighting : an innovative lighting system for
photographing people
　　ISBN 978-986-502-400-0(平裝)
　　1.攝影光學　2.攝影技術　3.人像攝影
952.3　　　　　　　　　　　　　　　　　　　108023039

讀者服務

● 感謝您購買碁峰圖書，如果您對
本書的內容或表達上有不清楚的
地方或其他建議，請至碁峰網站：
「聯絡我們」\「圖書問題」留下您
所購買之書籍及問題。(請註明購
買書籍之書號及書名，以及問題
頁數，以便能儘快為您處理)
http://www.gotop.com.tw

● 售後服務僅限書籍本身內容，若
是軟、硬體問題，請您直接與軟、
硬體廠商聯絡。

● 若於購買書籍後發現有破損、缺
頁、裝訂錯誤之問題，請直接將書
寄回更換，並註明您的姓名、連絡
電話及地址，將有專人與您連絡
補寄商品。